영혼의 이중주

일러두기

1) 단행본은 겹낫표(『 』)로, 책의 일부나 단편소설 등은
 홑낫표(「 」)로, 신문이나 잡지는 겹화살괄호(《 》)로,
 음악, 그림, 영화 등의 작품명은 홑화살괄호(〈 〉)로
 표기했다.

2) 외래어표기는 국립국어원 외래어표기법을 따랐으나,
 관습적으로 굳은 표기는 그대로 허용했다.

3) 음악가들의 대표작을 연결한 큐알 코드는 편집자가
 선별한 것이다.

4) 4부 '반복의 마력'에 나오는 사이 트웜블리의 작품
 〈무제(뉴욕시)〉는 도판 사용 조건에 따라 종이책에만
 수록하며 전자책에는 수록하지 않는다.

5) 저작권자의 요청에 따라 몇몇 도판에는 특별히
 영문 설명과 크레디트를 달았다.

영혼의 이중주

59 Pairs of Artists

노엘라 지음

STUDIO:ODR

차례

I
삶, 그 속되고 아름다운 것

II
보이는 것과 보이지 않는 것

III
사랑과 욕망

IV

삶의 진실을 마주하다

V

우리는 어디서 와서 어디로 가는가

삶, 그 속되고 아름다운 것

I

Vincent Van Gogh – Sergei Vasil'evich Rakhmaninov Edward Hopper – Samuel Barber
William-Adolphe Bouguereau – Johannes Brahms Frida Kahlo – Jacqueline Mary du Pré
Pierre Auguste Renoir – Maurice Joseph Ravel Il'ya Efimovich Repin – Pietro Mascagni
Jean Michel Basquiat – Jeff Buckley Jean Béraud – Johann Strauss II Francis Bacon – Krzysztof Penderecki
Jean-Antoine Watteau – Wolfgang Amadeus Mozart

슬픔은 영원하다

고흐 ― 라흐마니노프

Vincent Van Gogh ― Sergei Vasil'evich Rakhmaninov

우리는 별에 다다르기 위해 죽는 거야

감정이 소용돌이친다. 마음 깊은 곳에 감추어 둔 응어리가 나의 폐를 찌른다. 어지럽다. 내 몸속 응어리는 소용돌이가 되어 아지랑이처럼 피어오른다. 내 안에 눌러두었던 슬픔이 폭발해 하늘을 덮는다. 슬픔은 이제 나를 압도한다.

혼자 걷는 이 길이 외로웠고 힘든 이 여정을 이쯤에서 끝내고 싶었다. 그것이 지독한 외로움과 고통에서 벗어나는 유일한 방법인 것 같았다. 빈센트 반 고흐도 그랬던 것일까? 그에게 별은 '희망'이었다. 이 세상에서 벗어날 수 있는 유일한 희망. 그리고 지독하게 외롭기만 한 이 세상을 벗어나 아름다운 별들에게 갈 수 있는 유일한 길은 '죽음'뿐이었다. 고흐는 말했다.

> 별이 반짝이는 밤하늘은 언제나 나를 꿈꾸게 해.
> 왜 프랑스 지도 위의 검은 점들처럼 하늘의 빛나는 점들에는
> 닿을 수 없는 것일까? 타라스콩이나 루앙에 가려면 기차를 타듯이
> 우리는 별에 다다르기 위해 죽는 거야.
> 늙어서 평화롭게 죽는다는 것은 별까지 걸어간다는 것이겠지.

목사의 아들로 태어난 고흐는 자신도 목사가 되기를 희망했다. 큰아버지가 운영하는 화랑에서 일하며 미술 작품들을 자연스럽게 접하기도 했지만, 그는 미술이 상업적으로 거래되는 현실을 싫어했다. 사랑을 나누어 주고 싶은 욕망으로 가득했던 그는 탄광촌에서 선교 활동을 시작했다. 가난한 사람들과 함께 생활하며 그들의 애환을 보고 느꼈다. 그리고 자신의 모든 재산을 그들에게 나누어 주었다.

하지만 고흐의 이런 행동은 도가 지나치다는 이유로 인정받지 못했고, 그의 선교 활동은 여기서 끝을 맺게 되었다. 남을 돕고자 했던 열정이 이처럼 외면당하자 그는 상처를 안고 모든 사람들과의 접촉을 끊으며 그

림에 전념했다. 예술을 통해 사람들에게 위안을 안겨 주고자 시작한 그림이었다. 하지만 이마저 제대로 인정받지 못했고, 서른일곱 살로 생을 마감할 때까지 그의 인생은 실패와 가난과 정신 발작의 연속이었다.

고흐의 대표작 중 하나인 〈별이 빛나는 밤〉은 그가 세상을 떠나기 1년 전 생레미드프로방스에 있는 정신병원에서 그린 작품이다. 이 작품에는 죽음을 상징하는 사이프러스 나무가 등장한다. 하늘을 향해 뻗어 있는 이 나무는 마치 별에 닿을 것처럼 곧게 솟아 있다. 고요한 마을 위로 하늘은 소용돌이친다. 우주는 자신의 존재를 알리듯 강렬하게 하늘을 빨아들인다. 그 기운에 사이프러스 나무 또한 용솟음치듯 이끌려 올라간다.

지독한 우울증에 시달리던 고흐의 작품에는 마음을 후벼 파는 아픔이 섞여 있다. 주체할 수 없을 정도로 소용돌이치는 감정. 희망과 절망, 고독과 기다림, 열정과 좌절이 한데 엉킨 것처럼 모든 감정이 뒤섞여 있다.

삶이 힘들고 지칠 때, 외로움이 또다시 밀려올 때, 혼자 남겨진 것 같은 불안이 나를 감쌀 때, 세상이 낯설어 보일 때, 그러다 주체할 수 없는 감정이 밀려올 때, 고흐의 그림을 보고 그의 그림만큼이나 강렬한 세르게이 라흐마니노프의 음악을 듣는다.

우울증의 늪에서 길어 올린 명곡

내성적이고 어두운 성격의 라흐마니노프는 스물네 살 때 〈교향곡 1번 d단조, Op. 13〉①의 초연을 마치고 큰 실패를 맛보았다. 러시아 국민악파 작곡가 세자르 퀴는 이 곡을 듣고 "지옥의 주민들에게 마약을 가져다준 것 같다"라며 맹비난을 퍼부었다. 기대가 큰 만큼 실망도 큰 법. 어릴 때부터 신동이라는 말을 듣고 자란 라흐마니노프에게 비평가들의 신랄한 평은 참을 수 없는 패배감을 안겨 주었다. 심한 충격을 받은 그는 이후 술에 빠져 살았고 3년 동안 단 한 곡도 쓰지 못했다. 훗날 그는 이때를 두고 "금방이라도 발작을 일으키고 기절할 것처럼 멍한 나날을 보냈다"라고 고백하기도 했다.

①
〈교향곡 1번 d단조,
Op. 13〉

18

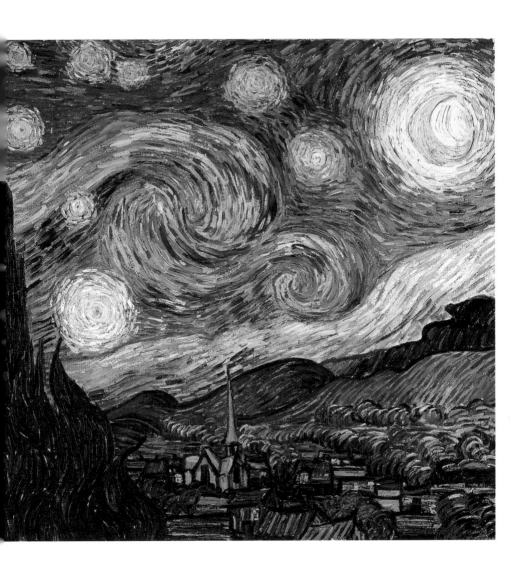

빈센트 반 고흐의 〈별이 빛나는 밤〉(1889).
아래쪽의 평온해 보이는 마을과는 대조적으로
달과 별과 나무가 소용돌이치듯 드라마틱하게
표현된 이 그림은 고흐가 뇌전증으로
생레미드프로방스의 정신병원에 머물 때
그린 것이다. 아를 시절에 그린 〈론강 위의 별이
빛나는 밤〉과 함께 고흐의 '별밤' 그림을 대표한다.

실패를 이겨 내지 못하고 심한 우울증을 앓던 라흐마니노프에게 이를 극복하도록 도와주는 사람이 나타났다. 니콜라이 달이라는 이름의 정신과 의사였다. 그는 라흐마니노프에게 바로 최면요법을 사용했다. "당신은 새로운 곡을 쓰기 시작할 것입니다. 그리고 큰 성공을 거둘 거예요." 결과는 성공적이었다. 라흐마니노프는 이를 통해 우울증을 극복하고 〈피아노 협주곡 2번 c단조, Op. 18〉②를 작곡하게 되었다. 그리고 최면대로 이 작품은 대성공을 거두었다.

②
〈피아노 협주곡 2번
c단조, Op. 18〉

이렇게 만들어진 라흐마니노프의 음악에는 강력한 흡입력이 있다. 그의 음악은 비장하며 화려하고, 정열적이며 애수에 차 있다. 열정을 불태워 절망을 담아냈다고 해야 할까? 그동안 곡을 쓰지 못한 아픔을 한꺼번에 토해 놓기라도 하듯 격정적으로 쏟아지는 그의 음표 하나하나에는 가슴을 후벼 파는 열정과 욕망이 들끓는 듯하다.

이 곡을 계기로 라흐마니노프는 작곡가로서의 인생을 되찾았다. 하지만 그의 염세주의적 성향은 이후의 작품에서도 줄곧 찾아볼 수 있는데, 대표적인 곡으로 교향시 〈죽음의 섬, Op. 29〉③ 을 들 수 있다. 염세주의적 작품 세계로 유명한 스위스 화가 아르놀트 뵈클린이 그린 동명의 작품에서 영감을 받아 쓴 곡이다. 이 곡을 듣고 있노라면 뵈클린의 그림을 보고 있는 듯한 착각이 들 만큼 라흐마니노프는 그 그림을 음악으로 표현하는 데 성공했다.

③
〈죽음의 섬, Op. 29〉

저 하늘의 별이 나를 꿈꾸게 해

라흐마니노프가 그랬듯이 고흐 역시 음악에서 많은 영향을 받았다. 특히 염세주의가 짙게 깔린 리하르트 바그너의 음악에 심취해 있던 그는 자신의 그림에 음악의 색채와 역동성을 담고자 했다. 그는 테오에게 보내는 편지에서 이렇게 말했다.

요즘 바그너의 음악과 색채의 연관성에 대해 공부하고 있어.
난 이제부터 음악을 배울 거야.

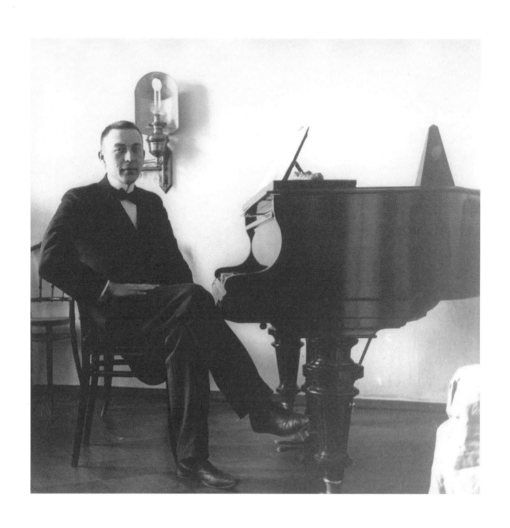

세르게이 라흐마니노프(1873~1943).
매우 촉망받는 음악인이었음에도 스물네 살 때
발표한 〈교향곡 1번 d단조, Op. 13〉가 세간의
혹평을 받으면서 지독한 우울증에 시달렸던
라흐마니노프는 니콜라이 달이라는 정신과 의사의
도움으로 우울증을 극복하고 〈피아노 협주곡 2번
c단조, Op. 18〉를 작곡하여 큰 성공을 거두었다.

—
고흐가 정신 질환으로 입원해 있던 병실.
결국 정신병이 깊어지면서 그는 생레미드프로방스에
있는 생폴드모졸요양원에 자기 발로 들어갔다.
이 시절 그는 지독한 발작의 고통 속에서도
〈별이 빛나는 밤〉, 〈사이프러스나무〉,
〈꽃핀 아몬드나무〉 등 후기 걸작을 잇달아 탄생시켰다.

고흐는 끝까지 자신의 병과 싸우며 그림을 그렸다. 그의 정신 발작은 시간이 지날수록 심해졌지만, 그림을 계속 그려야만 자신의 정신이 유지될 수 있다고 믿었던 그는 그리기를 멈추지 않았다. 죽기 직전에는 정신과 의사이자 화가인 폴 가셰 박사를 찾아가기도 한다. 그렇게 자신의 정신을 지키고자 노력한 것이다. 아름다운 삶을 살고 그림을 그리기 위해 그는 안간힘을 썼다. 하지만 자신은 쓸모없는 존재라는 생각이 그를 지배하던 어느 날, 그는 총으로 자신의 가슴을 쏘았다. 그로부터 며칠 뒤, 마침내 고흐는 자신이 늘 꿈꾸어 오던 별에 갈 수 있게 되었다. "인생의 고통이란 살아 있는 것 그 자체다"라는 말을 남긴 채. 그는 말했다.

> 내 작품에 나의 심장과 영혼을 두는 동안
> 나는 정신을 잃어버렸다. 내게는 삶을 위한 어떠한 확신도 없다.
> 하지만 저 하늘의 별들은 나를 꿈꾸게 한다.

서른일곱 살에 마감한 고흐와 달리 라흐마니노프는 일흔 살을 살았다. 하지만 그의 인생은 순탄하지만은 않았다. 러시아혁명 당시 목숨을 걸고 러시아를 탈출한 그는 유럽을 떠돌았다. 마침내 미국의 베벌리힐스에 정착하지만, 고국을 잊지 못해 죽기 전까지 극심한 향수병에 시달렸다고 한다.

라흐마니노프와 고흐의 지독한 우울과 고독, 그리고 그 안에서 희망을 발견하려는 몸짓. 서정적이면서도 격정적으로 움직이는 음표와 색채, 그 안에서 삶을 이겨 내고자 하는 열정적인 몸부림. 모든 감정을 가감 없이 표출하고 온전히 드러내는 그들의 작품은 우리에게 말한다. 고흐가 남긴 말처럼 슬픔은 영원한 것이라고, 삶은 아픈 것이라고. 그리고 그것은 혼자만의 것이 아니라고.

앞을 바라보아도 길이 보이지 않고 뒤를 돌아보아도 후회만 남을 때, 내 옆에서 함께 걸어 줄 누구 하나 없을 때, 머리가 어지럽고 슬픔이 나를 억누를 때, 고개를 들어 하늘을 본다. 수없이 많은 별들이 반짝이는 하늘 끝 어딘가에 눈을 두고 또 한번 숨을 고른다. 그리고 믿는다. 그것은 나를 또 한번 꿈꾸게 할 것이라고.

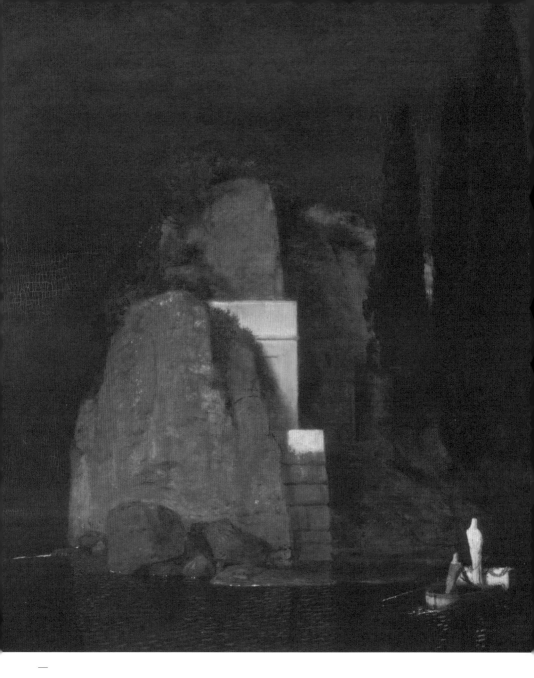

—
아르놀트 뵈클린의 〈죽음의 섬〉(1880). 스위스 화가 뵈클린은 1880년부터 1886년에 걸쳐
총 다섯 번이나 〈죽음의 섬〉을 그렸으며, 이 그림은 그중 두 번째 것이다. 염세주의적인
라흐마니노프는 이 그림에서 깊은 영감을 받고 교향시 〈죽음의 섬, Op. 29〉를 작곡했다.

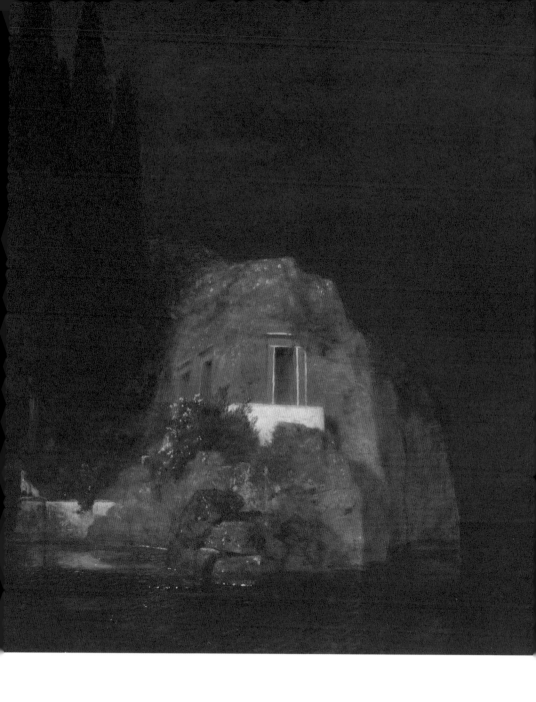

슬픔은 영원하다 고흐 ─ 라흐마니노프

고독한 이들을 위하여

호퍼 — 바버

Edward Hopper — *Samuel Barber*

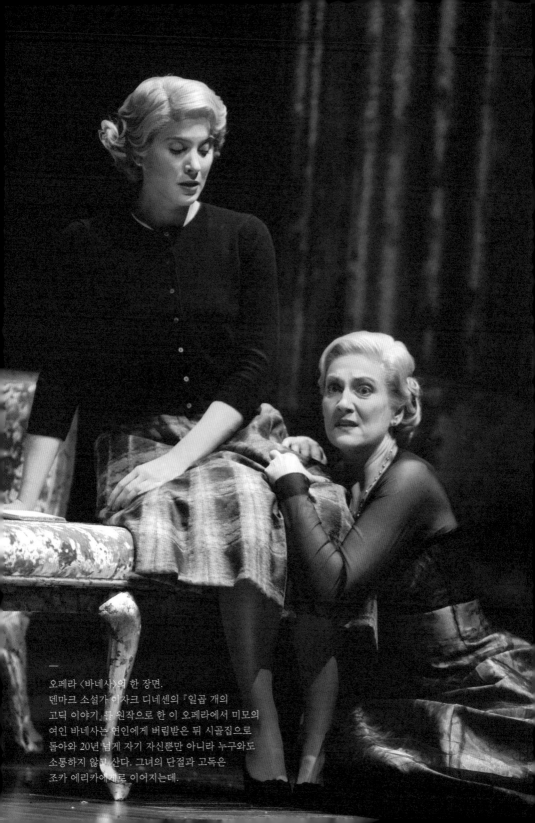

오페라 〈바네사〉의 한 장면.
덴마크 소설가 이자크 디네센의 『일곱 개의
고딕 이야기』를 원작으로 한 이 오페라에서 미모의
여인 바네사는 연인에게 버림받은 뒤 시골집으로
돌아와 20년 넘게 자기 자신뿐만 아니라 누구와도
소통하지 않고 산다. 그녀의 단절과 고독은
조카 에리카에게로 이어지는데.

고독의 연대기

어릴 적부터 나는 글 쓰는 것을 좋아했다. 특히 내 감정을 글로 적는 것이 좋았다. 그렇게 한바탕 감정을 쏟아 내고 나면 기분이 좋아졌다. 나에게 글쓰기는 내면과의 소통 작업과도 같았다. 그런데 어느 날부터인가 칼럼과 시나리오를 쓰며 글을 만들어 내고 있는 나는 있었지만 정작 내면과 소통하고 있는 나는 보이지 않았다. 언제부터였을까? 언제부터 난 나와 단절되었던 것일까?

막이 오르면 바네사의 저택이다. 미모의 여인 바네사는 시골집에서 어머니와 조카 에리카와 함께 살고 있다. 20년간 집 안에 틀어박혀 외부와의 접촉을 끊고 살아가고 있는 바네사는 아직도 아름답지만 늙어 가는 자신의 얼굴이 보고 싶지 않아 모든 거울을 천으로 가려 놓았다. 그리고 어머니와도 단 한마디도 하지 않고 살아간다.

그런 바네사에게 어느 날 반가운 손님이 찾아온다. 그녀가 20년 전 사랑했던 남자 아나톨이다. 하지만 그녀는 세월에 변한 자신의 얼굴을 보이기 싫어 눈조차 마주치지 못한다. 그런 그녀를 사랑할 것 같다고 말하는 아나톨. 용기를 내어 바라보는데 그는 바네사가 알던 아나톨이 아니다. 아나톨과 같은 이름을 가진, 20년 전의 그를 똑닮은 그의 아들인 것. 그는 아버지 아나톨의 사망 소식을 전한다.

이후 아들 아나톨은 바네사의 집에 잠시 머물기로 하는데, 그날 밤 그는 에리카와 잠자리를 갖는다. 에리카는 이 사실을 할머니에게 털어놓게 되고, 할머니는 그런 에리카를 비난한다. 아나톨은 저택에 머무는 동안 에리카에게 청혼하지만 에리카는 그의 청혼을 받아들일 수가 없다. 아나톨의 사랑을 끊임없이 의심하는 에리카. 그동안 점점 가까워지는 바네사와 아나톨. 설상가상 에리카는 자신이 임신했다는 사실을 알게 되고, 곧이어 바네사와 아나톨의 약혼 소식이 들려온다. 에리카는 이에 큰 충격을 받고 끝내 유산을 하기에 이른다.

그런 에리카를 두고 바네사와 아나톨은 결국 결혼해 저택을 떠난다. 그들이 떠난 저택에는 예전의 바네사가 그랬듯 에리카와 서로 말을 하지 않는 할머니만 남겨진다. 에리카는 하인들에게 집 안의 모든 거울을 가리고 창문과 문을 굳게 닫으라는 지시를 내린다. 그렇게 오페라의 막이 내린다. 새뮤얼 바버의 오페라 〈바네사〉[1]다.

①
〈바네사〉

세상과 단절하고 살아온 바네사. 어머니와의 대화뿐만 아니라 집 안의 모든 거울을 가림으로써 어쩌면 자신과의 소통조차 차단해 버린 그녀. 그녀의 단절과 고립은 조카 에리카에게 이어지며 오페라는 철저히 고독하다.

텅 빈 집 위의 푸른 하늘

오페라 〈바네사〉를 보고 있으면 〈철길 옆의 집〉을 그린 에드워드 호퍼가 떠오른다. 푸르스름한 하늘 아래 어딘지 모르게 음산하고 버려진 듯한 느낌을 자아내는 집.

'집'이 주는 의미는 크다. 집은 단순히 사는 곳을 넘어 관계를 의미하기도 한다. 바버는 동성 연인 지안 카를로 메노티와 함께 산 집에 '카프리콘'이라는 이름을 붙였다. 사랑하는 사람과 함께 사는 집에 이름을 붙인다는 것은 얼마나 로맨틱한가. 심지어 그는 집의 이름을 따 〈카프리콘 협주곡, Op. 21〉을 작곡하기도 했다. 하지만 30년 가까이 이어진 그들의 사랑이 끝난 뒤 집은 다른 사람에게 팔리게 되었고, 카프리콘이라는 이름은 사라지게 되었다.

단절과 고독, 소외감은 화가 호퍼의 주제이기도 하다. 1920년대 미국은 산업화로 인한 운송 체계의 근대화로 큰 변화를 겪고 있었다. 사회의 변화는 사람들에게 불안감을 안겨 주었고, 제1차 세계대전과 경제 대공황을 경험한 미국인들은 큰 상실감과 우울함을 안고 있었다. 전반적으로 분위기는 침체되었고, 호퍼는 이런 사회의 모습을 그의 그림에 담아냈다.

〈철길 옆의 집〉은 당시 산업화를 상징하는 철도 앞에 놓인 빅토리아풍의 집을 그린 것으로, 호퍼의 출세작이다. 산업화로 인해 버려져 사람이 살지 않을 것 같은 집에는 쓸쓸함과 황량함, 외로움, 고독이 묻어난다. 집 앞 철길은 사회와의 단절을 나타낸다. 호퍼의 그림에 등장하는 집들은 주로 텅 빈 느낌이다. 사람이 없는 집은 물론 사람이 있다 해도 홀로 있는 여인의 허탈한 모습이 주를 이룬다. 또한 같이 있어도 단절된 듯한 연인이나 부부 등 외로움과 상실감이 담겨 있다.

고전적 목소리로

호퍼는 당시 미국에 유행하던 아방가르드 스타일과는 달리 자신만의 고전적 화법을 유지했다. 미국을 대표하는 사실주의 화가로 불리는 그는 당시 현대인들의 일상을 있는 그대로 담아냈다. 〈밤을 지새우는 사람들〉, 〈아침의 태양〉, 〈주유소〉와 같은 작품들은 그야말로 당대 미국인들의 일상 그 자체다. 그럼에도 그의 작품이 우리의 가슴을 울리는 이유는 표면적 삶의 모습이 아닌 그 이면에 내재해 있는 공허함과 우울함을 담고 있기 때문일 것이다. 그 감정이 스며들듯 관객의 내면에 닿았을 것이다. 그의 그림은 앨프리드 히치콕과 마틴 스콜세지뿐만 아니라 수많은 예술가들에게 영감을 주었다.

바버 역시 당시 주류를 이루고 있던 무조성無調性 음악과 같은 난해한 현대음악의 흐름과는 달리 고전적 스타일을 유지했다. 그의 대표작은 〈현을 위한 아다지오, Op. 11〉②다. 영화 〈플래툰〉의 주제곡으로 더욱 유명해진 이 곡은 지금까지도 전 세계인들에게 사랑을 받고 있다. 내면을 파고들어 폐부를 찌르는 듯한 멜로디에 듣는 이들은 깊은 감상에 빠진다. 바버의 음악이 주는 내면의 울림은 호퍼 그림의 그것만큼이나 심오하다.

②
〈현을 위한
아다지오, Op. 11〉

코로나로 인한 사회적 거리 두기는 참으로 많은 것을 변화시켰다. 수많은 사람들이 우울감을 호소했다. 코로나 블루. 나에게 코로나는 무대와의 단절이었다. 그리고 그것은 관객, 즉 사람과의 단절을 뜻했다. 사

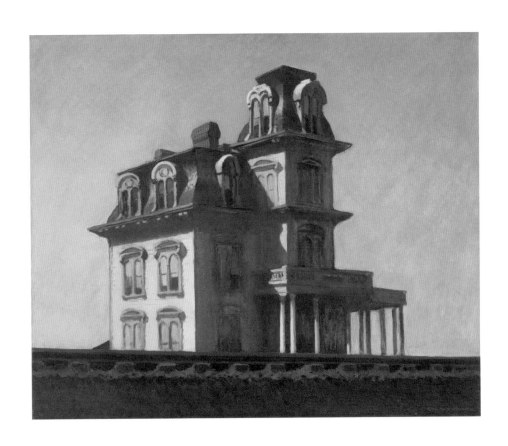

에드워드 호퍼의 〈철길 옆의 집〉(1925).
호퍼는 20세기 초반 대도시 중심으로의 재편,
세계대전, 경제공황 등 커다란 사회 변화를
겪으면서 사람들이 느꼈을 상실감, 소외감,
외로움, 단절감 등을 누구보다 섬세하게
포착함으로써 풍요로운 미국 사회의 이면을
탁월하게 드러냈다.

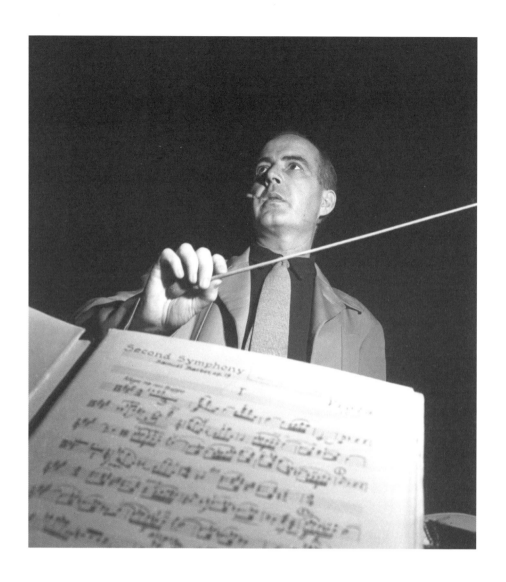

새뮤얼 바버(1910~1981). 바버는 동시대의
난해한 현대음악과는 달리 낭만적이면서도
고전적인 음악 언어로 현대 미국인의 삶을
표현했으며, 1935년에는 퓰리처상을 받기도 했다.
대표작으로 〈현을 위한 아디지오〉,
〈1악장의 교향곡〉, 〈바네사〉 등이 있다.

람의 온기를 느끼지 못한다는 것은 그야말로 참으로 차가운 일이다. 무대와 멀어지고 집 안에 고립되는 날들이 많아질수록 우울함이 몰려왔다. 그리고 어느덧 고립에 익숙해지는 날들이 찾아왔다. 그곳에 생기는 없었다. 하지만 반항도 없었다. 일종의 체념과도 같은 것이었다. 아마도 그때부터였던 것 같다. 나 자신과의 관계마저 단절되었던 것이. 그러나 곧 그런 감정은 내게 또 다른 영감을 불러일으켰다. 그 우울감을, 외로움을, 고립을 탐구하게 되었고 어린 시절의 그것과는 또 다른 결의 고독을 알게 되었다. 그것은 새로운 발견이었고 나는 다시 도전을 할 수 있게 되었다.

고전적 목소리로 당시 현대인들의 깊은 고독과 우울을 표현해 낸 호퍼와 바버. 고독의 시간 동안 내게 큰 영감을 주었던 이들인지라 둘의 작품은 그렇게 감정적이다.

슬프되 비통하지 않다

부그로 — 브람스

William-Adolphe Bouguereau — Johannes Brahms

슬픔은 곧 지나갈 거야

　　사랑해서는 안 될 사랑, 이루어질 수 없는 사랑은 아프다. 인정받지 못하는 사랑은 아파도 아프다고 소리치지 못한다. 환영받지 못하는 아픈 사랑은 상처를 감추고 혼자서 운다.

　　그리스신화 속에는 사랑해서는 안 될 사랑으로 슬퍼하다 눈물이 넘쳐 샘이 된 여인이 있다. 비블리스라는 이름을 가진 그녀는 자신의 친오빠를 사랑하게 되고 오랜 고민 끝에 그 마음을 고백하게 된다. 하지만 이에 놀란 오빠 카우노스는 그녀를 피해 고향을 떠나고, 비블리스는 평생 그를 찾아 헤멘다. 하지만 아무리 찾아도 카우노스를 찾을 수 없었던 그녀는 어느 날 산속에 주저앉아 하염없이 울었고, 멈추지 않는 눈물에 온몸이 녹아내려 마르지 않는 샘이 되어 버렸다고 한다. 이 가슴 아픈 장면을 그린 화가가 있다. 19세기 프랑스 신고전주의 화가 윌리앙 아돌프 부그로다.

　　부그로의 그림은 완벽한 아름다움을 가지고 있다. 하지만 그의 그림에는 슬픔이 묻어 있다. 너무 아름다워서 차라리 슬프다고 표현해야 할까? 그러나 그가 표현하는 슬픔은 절대 지나치지 않다. 부그로가 그린 비블리스는 그녀의 아픔을 가슴에 묻고 울고 있다. 고개를 떨구고 손은 기도하듯 마주잡고 입을 꼭 다문 채 숨죽여 운다.

　　부그로는 눈물이 되어 사라진 비블리스처럼 역사 속에서 사라진 인물이다. 그는 생전에 최고의 자리를 유지하며 명성을 날렸다. 하지만 클로드 모네, 에두아르 마네 등 인상주의 화가들의 그림을 반대하며 고전주의를 고집했고, 그리하여 그들로부터 비인간적이며 기계적이라는 이유로 끊임없는 비난을 받았다. 인상주의, 상징주의 화가들과의 대립으로 인해 부그로가 죽은 뒤 그의 그림은 안타깝게도 오랜 시간 인정받지 못하며 역사의 그림자 속에 묻혀 사라졌다.

　　하지만 1970년대 우연한 계기로 그의 작품이 다시 발견되었고, 한 치의 허점도 허용하지 않는 완벽한 테크닉과 사진보다도 더욱 사실적인 인물 묘사는 다시금 그를 아카데미즘을 대표하는 화가로 올려놓았다. 그

윌리앙 아돌프 부그로의 〈비블리스〉(1884).
이루어질 수 없는 사랑을 함으로써 하염없이 울다가
끝내 샘이 되어 버린, 그리스신화 속 비블리스의 깊은
슬픔을 표현한 작품이다.

의 그림에 등장하는 인물들은 마치 당장이라도 살아 움직일 것만 같은 착각에 빠져들게 한다.

부그로와 마찬가지로 음악계에서는 요하네스 브람스가 고전주의 형식을 고집했는데, 그는 음악 역사상 루트비히 판 베토벤에 이어 최고의 작곡가로 꼽힌다. 당시 유럽에는 바그너리즘이라는 말이 생길 정도로 바그너가 예술계에 큰 영향력을 발휘하고 있었다. 부그로가 개혁파 화가들로부터 비난을 받은 것처럼 브람스 역시 바그너, 프란츠 리스트, 엑토르 베를리오즈를 중심으로 이루어진 '신독일악파' 음악가들로부터 시대의 흐름을 역행하는 진부한 음악이라는 이유로 공격받았다.

브람스는 자신이 작곡한 수많은 곡들 중 일부를 제외하고는 전부 다 불태워 버릴 만큼 완벽을 추구한 음악가였다고 한다. 이러한 성향은 그의 음악에서도 쉽게 찾아볼 수 있다. 그의 음악을 연주하거나 들어본 사람들은 단 한순간도 무심코 지나치지 않은 곡의 촘촘한 구조를 어렵지 않게 알아차릴 수 있다.

부그로와 브람스가 활동하던 19세기는 게오르크 헤겔, 아르투어 쇼펜하우어, 프리드리히 니체 같은 철학자와 스테판 말라르메, 장 니콜라 아르튀르 랭보 같은 상징파 시인, 조지 고든 바이런 같은 낭만주의 문학가와 찰스 디킨스, 요한 볼프강 폰 괴테를 비롯하여 미술계에서는 폴 세잔, 마네, 모네, 장 르누아르 같은 인상주의 화가들이, 음악계에서는 베를리오즈, 바그너, 리스트 같은 낭만파 작곡가들이 왕성하게 활동하던 시기였다. 이들이 살았던 시대는 이성과 감정, 자유와 억압 등이 대립하며 혼란을 거듭했다. 이러한 양상은 많은 예술가들에 의해 고전주의에서 벗어난 다양한 모습으로 표현되었다. 미술가들은 틀에 박힌 아카데미즘에서 벗어나 지식이 아닌 느낌을 표현하기 시작했고, 음악가들은 음 자체가 가지고 있는 아름다움을 표현하는 절대음악 대신 이념이나 주제를 상징하는 표제음악을 만들어 내기 시작했다. 이렇듯 예술계는 사회적인 혼란 속에서 변화를 추구하고 있었다.

브람스와 부그로는 이러한 흐름 속에서 고전주의를 고집했다. 절

—
요하네스 브람스(1833~1897). 독일 고전주의
음악의 마지막 주자로 평가받는 브람스는 절제된
감정과 완벽함을 추구했다. 그러기에 그의 음악은
슬프되 지나치게 비통하지는 않으며, 중용과 사색의
길로 우리를 이끈다.

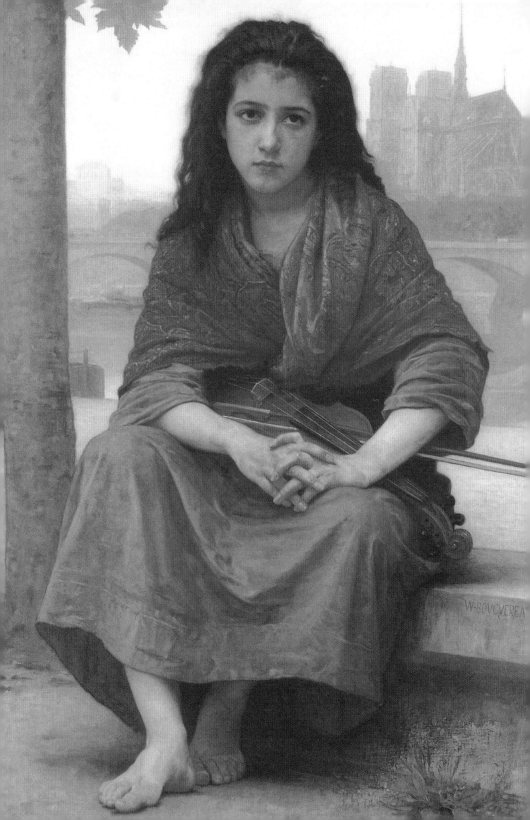

제된 감정과 완벽함을 추구했던 그들. "숙련된 기술이 없는 영감은 그저 바람에 흔들리는 갈대와 같은 것이다"라는 브람스의 말에서 예술에 대한 그의 신념을 느낄 수 있다. 완벽을 추구한 그들의 노력과, 변화보다는 지키려는 열정과, 과함보다는 절제된 미를 추구한 그들의 작품은 우리를 더욱더 깊은 내면의 세계로 이끌며 진정한 의미의 '나'를 되돌아보게 한다.

브람스의 눈물

감정에 지나치게 빠지지 않고 슬픔을 절제하는, 하지만 그 자체만으로 너무 슬픈 음악과 그림. 자제하고 자제하지만 흘러나올 수밖에 없는 슬픔의 흔적. 고전주의를 고집한 부그로와 브람스의 작품에서도 낭만주의 성향은 곳곳에 배어 있다. 낭만주의의 열쇠는 바로 인간 내면의 감정 표현이 아니던가. 브람스와 부그로의 작품을 접하노라면 우리는 깊은 내면과 만나는 경험을 하지 않을 수 없다.

① 〈독일 레퀴엠, Op. 45〉

브람스의 〈독일 레퀴엠, Op. 45〉①은 슈만과 자신의 어머니의 죽음을 애도함과 동시에, 슈만의 아내인 클라라의 마음을 달래기 위해 작곡한 것이라고 한다. 평생 자신의 은인이었던 슈만의 아내 클라라를 사랑한 브람스. 슈만 부부와 함께 생활한 그는 클라라를 향한 자신의 사랑을 감추어야만 했다. 이 곡은 부그로의 작품처럼 절제된 틀 안에서 인간 내면의 감정을 강하게 자극하며 죽음을 넘어선 신비감을 경험하게 한다. 브람스 역시 비블리스처럼 평생 바라만 보아야 했던, 이루어질 수 없는 사랑을 했다. 클라라를 향한 그의 마음은 감출 수 없는 고독한 슬픔이었을 것이다.

—
윌리암 아돌프 부그로의 〈보헤미안〉(1890).
바이올린을 무릎에 올려놓고 맨발로 벤치에
앉아 있는 집시 소녀의 눈동자에서 가슴 싸하게
하는 슬픔이 느껴지는 듯하다.

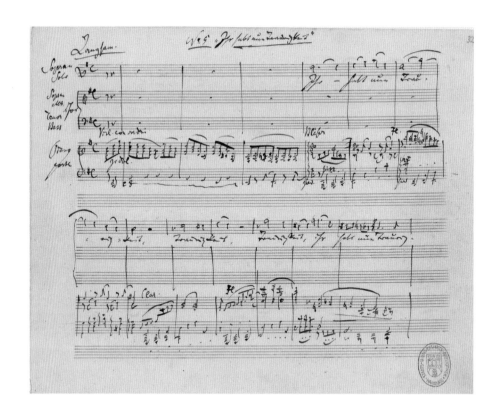

요하네스 브람스의 〈독일 레퀴엠, Op. 45〉
친필 악보. 이 곡은 브람스가 로베르트 슈만과
어머니의 죽음을 애도하며 만든 것으로,
절제된 가운데서도 강렬하고 신비한 힘을
느끼게 한다. 슈만의 아내인 클라라는
이 곡에 대해 "장엄하고 시적인 그 음악에는
사람들을 흥분하게 하고 차분히 가라앉게도
하는 그 무엇이 있습니다"라고 했다.

②
〈현악 육중주 1번
B플랫장조, Op. 18〉

브람스의 곡 중 '브람스의 눈물'이라 불리는 곡이 있다. 바로 〈현악 육중주 1번 B플랫장조, Op. 18〉② 2악장이다. 브람스는 이 곡을 클라라의 마흔한 번째 생일에 피아니스트이던 그녀를 위해 피아노 곡으로 편곡하여 선물했다고 한다. 이 곡을 듣고 있노라면 이루지 못한 사랑에 아파하는 브람스의 심정을 느낄 수 있다.

이룰 수 없는 사랑에 브람스가 눈물을 흘린다. 눈물은 비블리스의 눈물처럼 아픔이 되어 흐른다.

아픔을 위로하는 아픔

칼로 — 뒤프레

Frida Kahlo — *Jacqueline Mary du Pré*

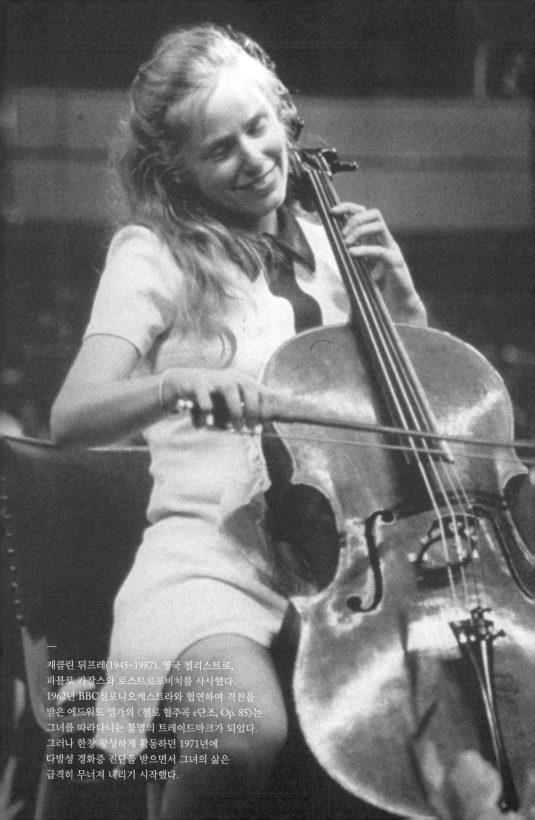

재클린 뒤프레(1945~1987). 영국 첼리스트로,
파블로 카잘스와 로스트로포비치를 사사했다.
1962년 BBC심포니오케스트라와 협연하여 격찬을
받은 에드워드 엘가의 〈첼로 협주곡 e단조, Op. 85〉는
그녀를 따라다니는 불멸의 트레이드마크가 되었다.
그러나 한창 왕성하게 활동하던 1971년에
다발성 경화증 진단을 받으면서 그녀의 삶은
급격히 무너져 내리기 시작했다.

눈물은 우리를 정화한다

첼리스트 재클린 뒤프레의 일생을 그린 영화 〈힐러리와 재키〉에는 재키가 어느 겨울날 러시아 연주 여행 중에 첼로를 호텔 발코니에 세워 놓고 혼자 따뜻한 방 안에서 자 버리는 장면이 있다. 그 추운 날씨에 첼로를 밖으로 내몬다는 것은 악기 연주자로서는 상상도 할 수 없는 일이다. 악기에게 그 추운 러시아의 밤을 견디라는 것은 악기가 죽어 없어졌으면 좋겠다는 그녀의 바람을 나타낸 것이었다. 뒤프레는 그만큼 첼로가 싫었던 것이다. 가족과 떨어져서 홀로 연주 여행을 떠나 외로움을 견뎌야 하는 운명으로 몰아넣은 첼로가 그토록 밉고 원망스러웠던 것이다.

그녀는 무척이나 외로웠던 것 같다. 무대 위의 화려함 뒤에 숨은 외로움. 뒤프레는 이런 슬픔과 고독을 그녀가 그토록 싫어하면서도 한편으로는 사랑한 첼로를 연주하며 표현했다. 혼신의 힘을 실은 에드워드 엘가의 〈첼로 협주곡 e단조, Op. 85〉① 연주는 그녀 삶의 고통을 모두 담은 듯 절규한다. 그녀의 왼손은 흐느끼듯 빠른 비브라토를, 오른손은 가슴을 깊숙이 찌르듯 현을 파고든다. 그녀의 연주는 신음한다. 외로움, 고통, 고독, 절망, 한숨, 그녀의 인생을.

①
〈첼로 협주곡 e단조, Op. 85〉

엘가의 〈첼로 협주곡 e단조, Op. 85〉은 작곡가의 후기 작품이며, 기존 스타일과는 확연히 차별되는 곡으로 고뇌, 절망, 죽음, 그리고 죽을 수밖에 없는 운명 등을 표현한다. 그래서일까? 절규하며 슬퍼하는 듯한 뒤프레의 연주는 마치 다가올 그녀의 운명을 암시하는 듯하여 더욱더 듣는 이의 가슴을 울린다.

뒤프레는 어렸을 때 종종 언니인 힐러리에게 "나는 이다음에 크면 전신 마비가 걸릴 것 같아"라고 말했다고 한다. 어쩌면 그녀는 자신에게 찾아올 비극을 어렸을 때부터 예견하고 있었는지 모르겠다. 그녀는 근육이 천천히 마비되어 죽게 되는 다중경화증이라는 병에 걸려 너무도 일찍 화려했던 연주 생활을 중단해야 했다.

15년간 투병하다 마흔두 살의 젊은 나이로 생을 마친 그녀는 사랑

에서도 자유롭지 못했다. 그녀는 지휘자 다니엘 바렌보임을 만나 행복한 결혼 생활을 시작하는 듯했다. 그러나 성공에 대한 욕심이 많았던 남편은 뒤프레에게 무리한 연주 스케줄을 요구하고 그녀가 한 치의 실수도 없는 완벽한 연주를 하기를 원했다. 뒤프레는 남편의 이러한 숨 막히는 기대와 요구에 지쳐 급기야는 우울증 증상을 보이기 시작했다.

극심한 우울증에 시달릴 무렵 뒤프레는 한동안 언니 힐러리의 동의 아래 힐러리의 남편, 즉 형부와 연인 관계를 유지하기도 했다. 연주 생활로 극도로 외롭고 우울했던 그녀에게는 아주 잠시 동안이라도 명성도, 돈도, 명예도 아닌 평범한 남편이 필요했던 것이다. 동생의 절실함을 안 힐러리는 이렇게 남편을 '빌려 주는' 극단적인 판단을 하기에 이르렀다. 힐러리의 이러한 행동은 동생에게 잠시나마 안정을 가져다주었을 것이다. 하지만 힐러리의 노력에도 불구하고 뒤프레는 1973년 마지막 연주 후 14년 동안 서서히 근육이 마비되는 고통스러운 병과 싸우다 급기야는 눈물조차 흘릴 수 없는 상황에 이르렀고, 결국 1987년에 생을 마감했다.

그녀의 인생을 그린 영화를 보고 몇 년 동안 메말랐던 내 눈에서 눈물이 났다. 처음 미국에 가서 몇 년 동안은 거의 매일 울었던 것 같다. 아침에 일어나면 베개가 젖어 있고는 했다. 그런데 어느 날부터인지 난 울지 않았다. 슬픔에 빠져 무기력하게 눈물만 훔치기보다는 오기로라도 견디려고 했던 것 같다. 삶으로부터 상처를 받기보다 삶에 상처를 주고 싶었다. 그때부터 난 눈물을 허락하지 않았다. 그 누구에게도 내가 아프고 힘든 것을 보여 주고 싶지 않았다. 감추어 놓고 나만 보았다. 어차피 내 아픔을 알아주는 사람은 아무도 없다고 생각했을 때다. 그런데 그녀의 인생이, 연주가 내게 위로가 되었다. 그녀의 눈물이, 고통이, 절규가 내게 말했다. 아프다고, 아프다고, 나도 아프다고. 너만 아픈 게 아니라고, 넌 절대 혼자가 아니라고. 아플 때 가장 큰 위로가 되는 것은 명의가 내린 처방전도, 어떤 위대한 사람의 조언도 아닌, 나와 비슷한 아픔을 가진 또 다른 이를 만났을 때인 것 같다. 동질감, 나 혼자만이 아니라는 것을

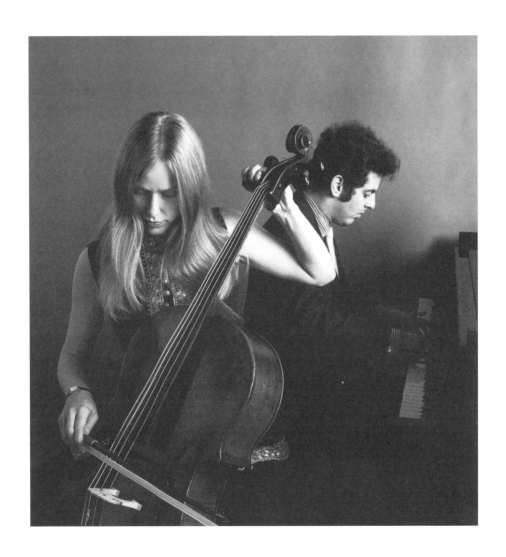

—
재클린 뒤프레와 다니엘 바렌보임.
데뷔 이후 음악계의 스타로 자리매김한 뒤프레는
1966년에 지휘자 다니엘 바렌보임과 결혼했다.
둘은 전 세계를 다니며 협연했고 호평을 받았다.
그러나 남편의 숨 막히는 기대와 요구에 뒤프레는
우울증에 시달리기 시작했다.

알았을 때 내 외로움은 위안을 받는다. 그녀의 연주는 메말랐던 내 눈에 눈물을 되찾아 주었다.

나는 나의 현실을 그린다

나의 외로움에 위안을 안겨 준 뒤프레의 연주처럼 나의 아픈 사랑에 위안을 준 그림이 있다. 뒤프레와 놀라울 만큼 비슷한 삶을 살았던 화가 프리다 칼로의 그림이다. 칼로는 뒤프레와 마찬가지로 평생 고통 속에서 인생을 보낸 예술가다. 열여덟 살이 되던 해 그녀는 극심한 교통사고를 당했다. 척추, 쇄골, 갈비뼈, 골반이 부러지고 오른쪽 다리는 열한 군데가 골절되었으며 오른쪽 발은 짓이겨졌다. 쇠파이프는 그녀의 복부와 자궁을 뚫고 나갔다. 이로 인해 그녀는 서른다섯 번이라는 참기 힘든 수술을 거쳤다.

이 대형 사고는 칼로를 화가의 길로 이끌었다. 학교에도 갈 수 없었던 그녀를 위해 아버지는 천장에 거울을 붙여 주었다. 그녀는 침대에 누워 거울 속 자신을 보며 그림을 그리기 시작했다. 그녀의 작품 중 3분의 1에 해당하는 것이 모두 자화상일 만큼 자신의 모습을 수없이 그린 그녀는 "나는 혼자 있을 때가 많기에 그래서 가장 잘 아는 주제는 나이기에 자화상을 그린다"라고 말하기도 했다.

칼로의 자화상은 자신의 고통스러운 삶을 대변한다. 피 흘리는 전신, 온몸에 박힌 못과 화살 등 참혹스러운 표현을 서슴지 않았던 그녀는 상처받은 아픈 마음을 적나라하게 드러냈다. 자신의 그림을 초현실주의라고 평가한 것에 대해 그녀는 "나는 절대 꿈이나 악몽을 그리는 것이 아니다. 나는 나의 현실을 그리는 것이다"라고 말해 그 고통이 얼마나 큰 것이었는지를 실감하게 한다.

칼로는 뒤프레와 마찬가지로 육체적인 고통만큼이나 힘겨운 사랑을 했다. 그녀는 멕시코의 유명 화가 디에고 리베라와 열렬한 사랑 끝에 결혼했다. 하지만 바람기가 많았던 리베라는 결혼 뒤에도 많은 여자들

과 염문을 뿌렸다. 칼로는 평생 리베라의 외도로 마음에 상처를 안고 살았다. 그녀 역시 남자뿐만 아니라 동성들과의 외도로 리베라의 질투심을 샀는데, 안정되지 못했던 이들의 결혼 생활은 리베라와 칼로의 여동생과의 애정 행각이 밝혀지면서 극에 달했다. 또한 아이를 간절히 원했던 칼로의 반복된 유산은 그녀를 더욱더 심한 고통 속으로 몰아넣었다. 불안한 결혼 생활로 그토록 힘겨워하면서도 리베라에게서 쉽게 벗어나지 못했던 그녀의 사랑은 그림에서도 잘 나타나 있다.

칼로의 얼굴에 흘러내리는 눈물처럼 내 마음에도 눈물이 흐른다. 칼로의 뇌리에 박혀 있는 리베라처럼 내 마음에 그녀가 박혀 있다. 빼 버리면 더욱 아플 것 같은 못 자국처럼, 빼 버리면 그 자리에 남겨질 구멍이 너무 커서 아픔이 철철 넘쳐흐를 것 같아 함부로 지울 수 없는 그 사람의 흔적. 상처받은 칼로의 그림처럼 내 마음이 말한다. 아프다고, 아프다고.

사랑에 아팠던 어느 날 칼로의 〈작은 사슴〉이라는 그림을 보았다. 사슴의 몸에 화살이 박혀 있다. 사슴이 피를 철철 흘린다. 화살을 맞아 아픈 사슴은 내 마음을 읽어 준다. 내 마음에도 화살이 꽂혀 있다. 상처받은 내 마음에서도 피가 흐른다. 지탱할 수 없을 만큼 힘든 내 마음은 화살에 꽂힌 사슴처럼 나를 힘없이 주저앉게 만든다.

칼로는 1953년에 그녀의 처음이자 마지막 개인전을 끝으로 오른쪽 다리를 절단하는 수술을 거치고 두어 번의 자살 시도 끝에 심한 폐렴으로 마흔일곱 살에 생을 마감했다. 그녀의 사인은 약물 과용으로 여겨지는데, 그녀가 세상을 떠나기 전 쓴 마지막 일기장에는 다음과 같이 쓰여 있었다고 한다. "내가 떠나는 이 길이 기쁨이었으면, 그리고 다시는 돌아오지 않게 되기를."

고통 속에서 삶을 마감한 그녀. 삶을 마치고 떠남이 기쁨이 되기를 바란 그녀. 다시는 돌아오고 싶지 않을 만큼 힘겨웠던 그녀의 인생. 살아가는 하루하루가 버거웠던 여인의 마음. 마음이나 몸이 아플 때는 내 아픔을 알아주는 것이 최고의 약이 될 때가 있다. "어디가 어떻게 아픈데?", "그럼, 이러이러한 운동을 하고, 이러이러한 약을 먹고, 이러이러한 방법

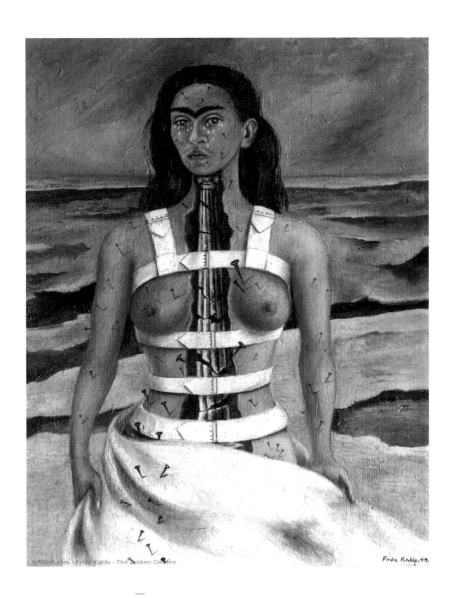

―

프리다 칼로의 〈부러진 기둥〉(1944). 칼로는 평생 두 번의 대형 사고를
당했다. 하나는 열여덟 살에 교통사고를 크게 당하면서 온몸이 부러지고
골절되고 짓이겨지게 된 일이다. 다른 하나는 애증과 상처로 얼룩진
디에고 리베라와의 만남이다. 칼로는 고통으로 점철된 자신의 인생을
달래려는 듯 그림을 그렸다. 특히 자화상을 많이 남겼는데, 전체 작품 중
약 3분의 1이 그것에 해당한다. 이 작품 역시 그녀의 고통스러운 삶을
리얼하게 대변하는 대표작이다.

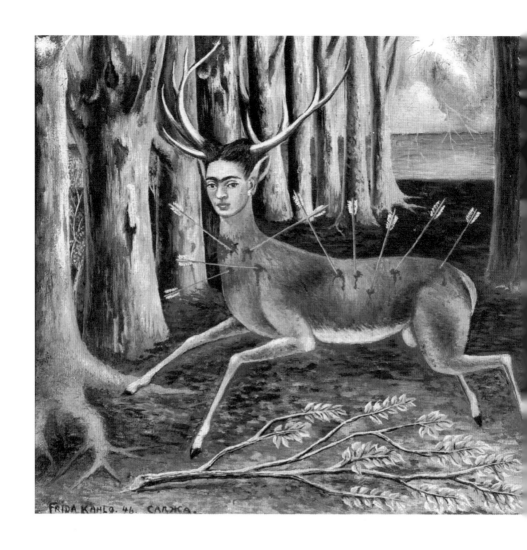

—
프리다 칼로의 〈상처 입은 사슴〉(1946).
온몸에 화살을 맞고 피를 흘리면서도 담담하기만
한 칼로의 얼굴이 보는 이들의 마음을 더욱
아리게 한다. 칼로의 그림은 환상적인 분위기를
자아내지만 칼로 자신은 "나는 결코 꿈을 그리는
것이 아니다. 나의 현실을 그릴 뿐이다"라고 했다.

을 써 보렴"이 아닌 그냥 단순히 내 마음을 읽어 주는 것. "속상했지? 많이 아팠겠구나"라고 말해 주는 것. 그 말 한마디가 훨씬 큰 위로가 되어 줄 때가 있다. 보고만 있어도, 듣고만 있어도 위로가 되어 주는 칼로의 그림과 뒤프레의 연주처럼.

고통은 지나가고 아름다움은 남는다

르누아르 — 라벨

Pierre Auguste Renoir — *Maurice Joseph Ravel*

아름다움을 찾아 헤매는 방랑자

처음 미국으로 유학을 갔을 때, 내가 유일하게 속마음을 털어놓던 상대는 내 일기장이었다. 한국인 한 명 없던 학교에 처음 등교해서 어리둥절했을 때도, 수업 시간이 바뀌었다는 공지를 알아듣지 못해 혼자 체육복을 갈아입고 아무도 없는 체육관에 앉아 있을 때도, 음악 학교에 데려다주어야 하는 번거로움 때문에 가는 홈스테이 가정마다 6개월을 넘기지 못하고 쫓겨났을 때도 나는 일기장을 열어 마음을 털어놓았다.

하지만 지금 내 일기장에는 슬프거나 속상하거나 고통스러웠던 일은 남아 있지 않다. 누군가에게 털어놓지 못하면 답답해 죽을 것 같은 속상한 순간은 일기장에 한 번씩 쓰였다가 곧 지워졌다. 그러고는 좋은 추억으로 기억될 수 있도록 바뀌어 다시 쓰였다. 영어를 알아듣지 못해 느낀 소외감 대신 남과 다른 특별한 사람이 된 것 같은 기분으로, 아무도 없는 그 넓은 체육관에서 느낀 외로움이 아닌 지루한 수업을 땡땡이친 기분으로, 환영받지 못하는 하숙생의 슬픔 대신 여러 미국 가정을 접해 본 좋은 경험으로.

아름다운 것이 아니면 그리지 않았던 화가 르누아르도 나처럼 예쁜 것만 기억하고 싶었던 것일까? 그는 오직 즐겁고 아름다운 순간만을 화폭에 담았다. 서민층에서 태어나 어려움도 많이 겪었을 법하지만, 그는 세상의 기쁨과 환희만을 주제로 그림을 그렸다. "예술 작품이라면 그 자체로 보는 사람을 압도해야 하며, 어디론가 이끌어 갈 수 있어야 한다." 그는 이렇게 말하며 '그림이란 즐겁고 유쾌한 일이 되어야 한다'고 믿었다. 그래서인지 관객이 기쁨을 느낄 수 있는 것만을 담아낸 그의 작품은 활기차고 아름답다. 뱃놀이, 무도회, 춤, 사교 모임, 음악 연주, 여인의 나체 등을 주제로 하여 인생의 아름다움과 환희, 기쁨, 생동감 등을 표현했다.

피에르 오귀스트 르누아르의
〈긴 풀들 사이로 나 있는 길(1876~1877)〉.
르누아르는 가난한 양복점 집안에서
태어나 많은 어려움을 겪었을 텐데도
인생의 아름다운 순간만을 화폭에 담으려
했다. "고통은 지나간다, 아름다움은
남는다"라는 그 자신의 말처럼 그는
죽을 때까지 아름다움에 대한 열정을
놓지 않았다.

르누아르는 모네, 마네, 카미유 피사로 등과 함께 인상주의를 대표하는 화가로 꼽힌다. 하지만 형태를 잘 알아볼 수 없어 모호함을 주는 여느 인상주의 화가들의 작품과 다르게 르누아르는 고전적인 작풍을 유지했다.

르누아르와 동시대를 살았던 작곡가 모리스 라벨 역시 아름답고 신비로운 음악을 만들어 냈다. 그의 음악은 우아함과 매혹적인 요소들로 가득 차 있다. 라벨은 그리스신화나 자연으로부터 영감을 얻었는데, 사물 또는 스토리에 대한 자신의 인상을 여러 가지 컬러풀한 화음으로 표현해 냈다. 클로드 드뷔시와 동시대 인물인 라벨은 인상주의 음악을 대표하는 작곡가 중 하나다. 하지만 드뷔시와 가장 큰 차이점은 형식이나 화음 면에서 고전적인 요소들을 유지했다는 점이다. 이고리 페도로비치 스트라빈스키가 라벨을 "스위스 시계공"이라고 표현하기도 했던 것처럼 라벨의 음악은 조직적이고 치밀하며 정확하다. 르누아르와 마찬가지로 라벨은 인상주의적인 요소들과 고전적인 성향을 잘 조합해 자신만의 독창적인 예술 세계를 구축했다.

처음 르누아르의 그림을 보았을 때 난 그가 평생 고통이라는 것을 몰랐을 사람이라고 생각했다. 눈부신 색채, 즐거운 사람들, 햇살, 생동감 등은 라벨의 곡 〈볼레로〉①만큼이나 밝고 화려하다. 하지만 르누아르는 말년에 심한 관절염으로 손목이 마비될 지경에 이르는 고통을 겪었다. 당시 화가에게 관절염이라는 병은 치명적인 것이었다. 그러나 어떤 역경도 아름다운 그림을 향한 그의 열정은 막을 수 없었다. 손을 움직일 수 없게 되자 르누아르는 손목에 붓을 묶었다. "세상에는 즐겁지 않은 것이 이미 너무나 많은데 그런 것을 또다시 그릴 필요가 있겠는가." 그토록 고통스러운 순간에도 그는 이렇게 말하며 '아름다움'을 그리기를 멈추지 않았다.

아름다움을 향한 열정. 이는 르누아르뿐만 아니라 라벨의 것이기도 했다. 라벨 역시 말년에 불면증과 신경증으로 건강이 악화되었고, 1928년에는 이미 전두측두엽 치매에 들어섰던 것으로 추정된다. 게다가 1932년

①
〈볼레로〉

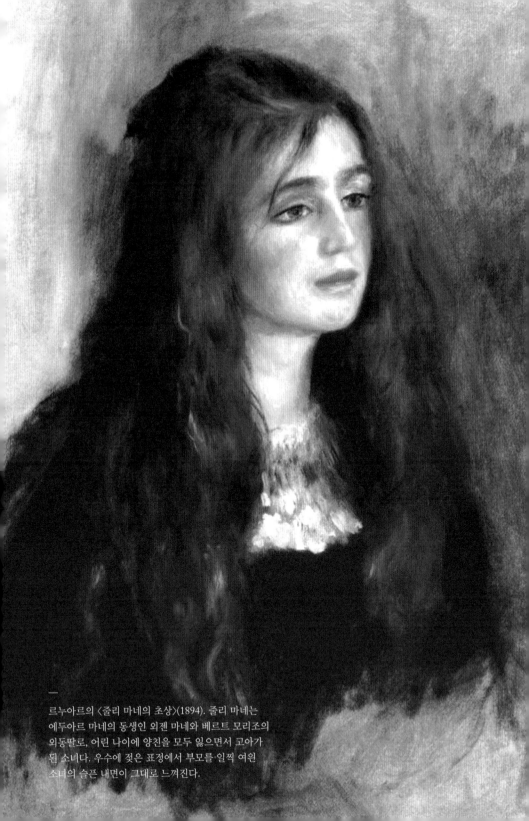

르누아르의 〈줄리 마네의 초상〉(1894). 줄리 마네는
에두아르 마네의 동생인 외젠 마네와 베르트 모리조의
외동딸로, 어린 나이에 양친을 모두 잃으면서 고아가
된 소녀다. 우수에 젖은 표정에서 부모를 일찍 여읜
소녀의 슬픈 내면이 그대로 느껴진다.

에는 교통사고로 뇌를 다쳤다. 하지만 이 시기 그는 그 유명하고 아름다운 곡 〈볼레로〉를, 또 오른팔을 잃어 피아니스트로서의 꿈을 접어야 했던 루트비히 비트겐슈타인을 위해 〈왼손을 위한 피아노 협주곡 D장조〉[2]를 작곡했다. 이듬해인 1933년, 〈돈키호테의 모험〉을 쓸 당시에는 악보를 적는 것조차 힘들어지자 프랑스의 작곡가 자크 이베르를 고용해 악보를 적게 할 만큼 작곡에 대한 열정을 버리지 않았다. 그렇듯 르누아르와 라벨은 병마와 싸우는 고통의 순간 속에서도 아름다움에 대한 표현을 멈추지 않았다.

[2]
〈왼손을 위한
피아노 협주곡
D장조〉

아름다움 속의 슬픔

하지만 이들에게도 표현하지 않고는 견딜 수 없는 슬픔이 있었던 것일까? 르누아르가 그린 〈줄리 마네의 초상〉 속 줄리의 표정이 나의 뇌리에서 지워지지가 않는다. 무엇이 그녀를 그토록 슬프게 했을까? 그녀의 무엇이, 기쁘고 환희에 찬 순간만을 그린다는 르누아르의 마음을 움직여 슬픔을 그리게 만들었을까?

줄리 마네는 인상주의 화가인 베르트 모리조의 딸이자 마네의 조카였다. 르누아르는 줄리가 어렸을 때부터 그녀를 모델로 종종 그림을 그렸다. 줄리의 어린 시절이 행복한 모습으로 표현되었던 것과 달리 이 그림은 그녀가 엄마를 잃고 3년 뒤에 그린 것이다.

1895년, 줄리가 고아가 되자 르누아르는 시인 말라르메와 함께 그녀의 후견인이 되었다. 그녀를 아끼던 르누아르는 어머니와 아버지를 일찍 여읜 소녀의 아픔과 외로움을 외면할 수 없었던 것 같다. 우수에 젖은 그녀의 얼굴. 허공을 바라보는 오묘하고 초점 없는 눈동자. 그녀의 애달픈 표정에서 어린 소녀가 감당하기에는 너무나 버거웠을 슬픔이 느껴진다.

[1]
〈죽은 왕녀를 위한
파반〉

〈줄리 마네의 초상〉을 보고 있노라니 라벨이 쓴 〈죽은 왕녀를 위한 파반〉[1]이 떠오른다. 이 곡은 라벨이 화가 디에고 벨라스케스가 그린 왕

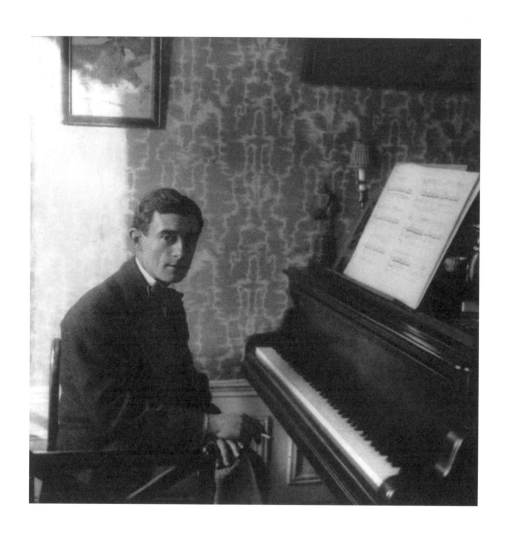

―

모리스 라벨(1875~1937). 평생 독신으로 살았던
라벨은 파리에서 서쪽으로 약 60킬로미터 떨어진
소도시 몽포르라모리에서 은둔하다시피 지냈다.
주요 작품으로 〈죽은 왕녀를 위한 파반〉,
〈물의 유희〉, 〈볼레로〉 등이 있다.

녀 마르가리타의 초상을 보고 영감을 받아 작곡한 것이다. 벨라스케스는 마르가리타가 어릴 적부터 성장하는 과정을 그렸다. 하지만 그녀의 초상화를 그리는 일은 그리 오래가지 못했다. 스물두 살이라는 젊은 나이에 그녀가 죽음을 맞이한 것이었다. 에스파냐의 공주였던 그녀의 그림 속 모습은 너무도 귀엽고 앙증맞다. 그러나 어린 나이에 정략결혼을 하고 아이를 낳다가 꽃다운 나이에 세상과 이별하고 말았다. 이에 영감을 받은 라벨의 음악은 마르가리타의 어린 시절을 회상하며 그녀의 죽음을 안타까워하듯 슬프고 애절한 멜로디로 노래한다.

유학 시절, 보스턴의 겨울은 유난히 춥고 건조했다. 외로움을 달래기 위해 나는 작은 앵무새 한 마리를 사 왔다. 수줍음이 많은 아이였다. 왠지 모를 동질감 같은 것을 느껴서였을까? 나는 혼자이던 그 아이를 데려와 행복하게 해 주고 싶었다. 너무도 작고 어린 새는 아직 날개가 다 자라지 않아 날지도 못했다. 귀엽고 앙증맞은 그 새에게 나는 릴리Lily라는 이름을 지어 주었다. 좀처럼 내게 다가오지 않던 릴리. 하지만 사흘째 되던 날, 30센티미터 정도 되는 거리를 아장아장 걸어와 내 손을 자근자근 물어 댔다. 나흘째 아침이 되니 제법 새 흉내를 내면서 노래도 불렀다. 작은 새 한 마리였지만 나는 참으로 오랜만에 마음이 벅차오르는 것을 느꼈다.

그렇게 따뜻한 일주일이 지났다. 화창하던 그날, 밖에 나갔다 돌아오니 릴리가 누워 있었다. 낮잠을 자나 싶어 조심스레 새장을 열어 릴리를 꺼내 안았다. 그런데 몸이 너무 차다. 릴리는 딱딱하게 굳어 있었다. 더 이상 노래를 하지도 숨을 쉬지도 않았다. 아직 날갯짓도 해 보지 못했는데, 내가 사는 이 집, 이 작은 세상도 아직 다 보지 못했는데…… 내 손바닥보다도 작은 어린 새 한 마리를 지켜 주지 못했음에 눈물이 쏟아졌다.

행복의 화가 르누아르의 캔버스에 〈줄리 마네의 초상〉이 그려진 것처럼, 라벨의 악보에 〈죽은 왕녀를 위한 파반〉이 쓰인 것처럼 나의 일기장에도 릴리의 죽음을 담지 않을 수 없었다. 모든 슬픔과 고통이 비껴가는 내 일기장일지라도 충분히 슬퍼하고 애도하고 싶었다. 르누아르가 그린 꽃같이 아름답던 작은 새를 하늘로 보내며 그날 나는 일기장에 릴리

의 죽음을 적었다. 비록 일주일이었지만 내게 순수한 기쁨을 안겨 주었던 릴리의 이야기를.

안타깝고 마음 아프던 죽음의 순간은 지나갔고, 릴리를 떠올리면 입가에 미소가 지어질 만큼 긴 시간이 지났다. 릴리가 떠났던 그날처럼 하늘이 높은 날이다. 르누아르는 말했다. "고통은 지나간다. 아름다움은 남는다."

슬픔이 없는 시대는 없다

레핀 ─ 마스카니

Il'ya Efimovich Repin ─ Pietro Mascagni

저는 울고, 울고, 또 울고 있습니다

군대 갔다 돌아오니 애인이 고무신을 거꾸로 신어 다른 남자와 결혼했다. 하는 수 없이 그녀를 포기한 남자는 자신만을 순애보적으로 사랑해 주는 여자와 사귄다. 그런데 옛 여인이 남자를 유혹한다. 이내 남자는 그녀와 다시 사랑에 빠지고 만다. 한때 연인 사이였던 커플이 이제는 불륜 관계가 되어 버린 것이다.

막장 드라마 같은 이 이야기는 바로 피에트로 마스카니가 작곡한 오페라 〈카발레리아 루스티카나〉의 줄거리다. 남자의 이름은 투리두, 그의 현재 애인은 산투자, 옛 애인이자 현재 불륜 상대는 롤라, 롤라의 남편은 알피오다. 투리두가 변심하자 속이 상한 산투자는 투리두의 어머니 루치아를 향해 〈어머님도 아시다시피〉①라는 유명한 아리아를 부르며 자신의 상황을 하소연한다.

①
〈어머님도
아시다시피〉

어머님도 아시다시피
그가 군대에 가기 전
투리두와 롤라는 영원한 사랑을 맹세했어요.
하지만 그가 제대하고 돌아오니
그녀는 이미 다른 사람과 결혼을 했죠.
그는 새로운 사랑으로 자기 마음의 불꽃을 끄려 했어요.
그는 저를 사랑했어요. 저도 그를 사랑했지요.
하지만 저의 행복을 질투한 그녀는
자신의 남편을 잊고 질투에 몸부림쳤어요.
그리고 제게서 그를 빼앗아 갔습니다.
제 마음은 산산조각이 나 버렸어요.
롤라와 투리두는 서로를 사랑하고 있고
저는 울고, 울고,
또 울고 있습니다.

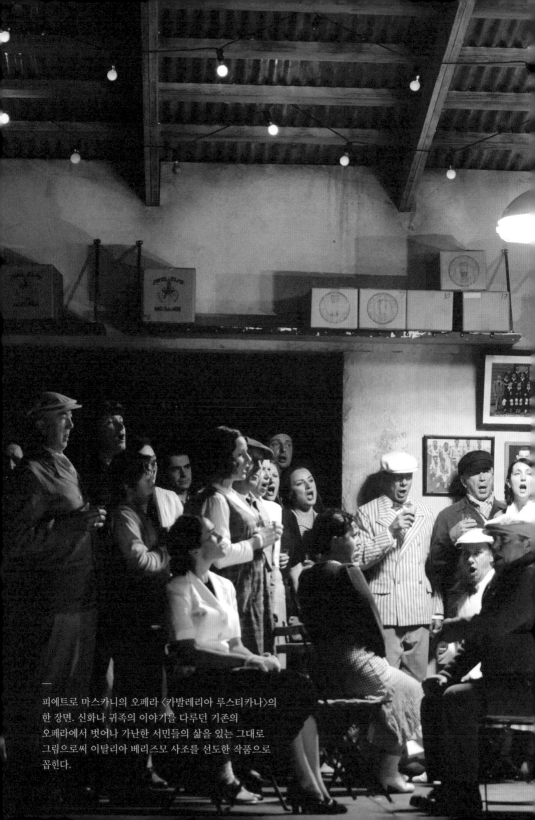

피에트로 마스카니의 오페라 〈카발레리아 루스티카나〉의
한 장면. 신화나 귀족의 이야기를 다루던 기존의
오페라에서 벗어나 가난한 서민들의 삶을 있는 그대로
그림으로써 이탈리아 베리즈모 사조를 선도한 작품으로
꼽힌다.

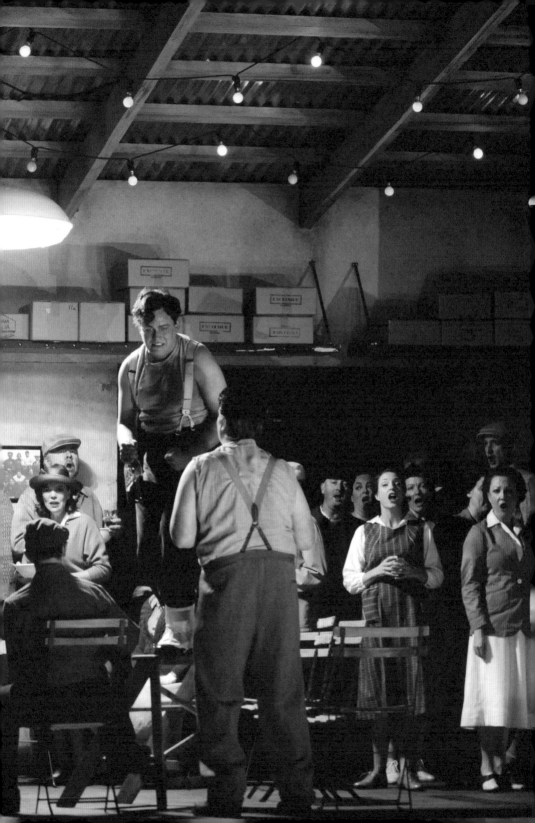

이렇게 산투자는 자신의 시어머니가 될 뻔한 루치아에게 하소연을 하고 나서 투리두에게 다시 돌아와 달라며 화도 내고 매달려도 본다. 하지만 이미 변심한 투리두의 태도는 냉랭하다. 자신을 거들떠보지도 않는 그의 반응에 화가 난 산투자는 결국 롤라의 남편인 알피오에게 둘의 관계를 알린다. 아내의 불륜 사실을 알게 된 알피오는 투리두에게 결투를 신청하고, 투리두가 알피오의 칼에 찔려 숨지는 것으로 오페라는 막을 내린다.

마피아의 고장인 시칠리아섬. 빈부 격차가 심했던 이탈리아에서 시칠리아는 농민과 빈민이 많이 살았던 지방이다. 땀 흘리며 일하는 가난한 사람들의 삶과 애환. 작품 속 주인공들의 이야기는 아름답거나 환상적인 내용과는 거리가 멀다. 사랑과 배신을 둘러싼 인간의 원초적 감정을 표현한 이 오페라는 당시 이탈리아의 어두운 현실을 고스란히 드러낸다.

당시의 오페라는 주로 신화나 귀족들의 이야기를 다루었다. 불편한 현실보다는 환상적이고 아름답게 꾸며진 이야기가 주를 이룬 것이다. 사실과는 동떨어진 이야기. 그래서 〈카발레리아 루스티카나〉②의 출현은 더욱 신선했다. 사회가 직면하고 있는 가난한 서민들의 생활을 꾸밈없이 표현한 이 작품은 초연과 동시에 이탈리아 베리즈모verismo(사실주의) 오페라의 진수를 보여 주는 대표작으로 급부상했다.

②
〈카발레리아
루스티카나〉

투리두와 알피오의 결투 직전, 무대에는 서정적인 멜로디의 간주곡이 흐른다. 이 오페라에서 가장 많이 알려진 곡이기도 하다. 시골 마을의 부활절, 결투를 앞두고 흐르는 음악은 앞으로 일어날 비극을 알지 못하는 듯 너무도 아름답고 평온하게 흐른다. 극 속 인물들이 처한 비극적 상황과 대조되는 이 곡은 그래서인지 더욱 극적인 효과를 자아낸다. 이 작품 안에서 마스카니는 인물들의 심리를 레치타티보recitativo를 통해 섬세하게 그려 냈다. 레치타티보란 오페라에서 아리아와 달리 대사에 중점을 둔 형식으로, 등장인물들의 감정보다는 그들이 처한 상황을 설명하는 창법이다.

슬픔은 '사실'이다

이 같은 뛰어난 심리 묘사는 19세기 말 러시아의 사실주의 화가인 일리야 레핀의 작품들이 보여 주는 특징이기도 하다. 러시아 사실주의의 거장으로 불리는 레핀은 당시 러시아의 혼란스러운 사회적 상황을 작품에 투영했다. 뛰어난 통찰력으로 사회의 비극적 단면을 담아낸 그의 작품에는 민중의 고달픈 삶과 내면 심리가 잘 표현되어 있다.

〈카발레리아 루스티카나〉의 간주곡과 마찬가지로 레핀의 그림에서는 잔잔하고 아름다운 풍경을 뒤로하고 어두운 노동자의 현실이 펼쳐진다. 평온한 바다와 드높은 하늘 아래 인부들은 누더기를 걸치고 몸에 밧줄을 묶어 온몸으로 배를 끌고 있다. 누구는 삶의 무게와 맞서 싸우려는 듯 저돌적인 눈빛으로 배와 힘겨루기를 하기도 하고, 또 다른 사람은 삶을 초연한 듯한 표정으로 파이프를 물고 있기도 하다. 그런가 하면 고개를 숙인 채 숙명을 받아들이는 듯한 사람도 있고, 무엇인가를 찾으려는 듯 먼 곳을 응시하는 이도 보인다. 그림 속 열한 명의 표정은 개성을 드러내며 각자가 삶을 살아가는 자세를 보여 준다. 마스카니가 그의 오페라를 통해 이탈리아의 암울했던 시대상을 그려 냈던 것처럼 레핀의 작품 〈볼가강의 배 끄는 인부들〉은 절망적인 현실을 맞닥뜨린 러시아 민중의 삶을 담고 있다.

레핀은 그의 또 다른 대표작 〈아무도 기다리지 않았다〉를 통해 러시아의 혼란스럽고 비극적인 시대상을 생생히 그려 냈다. 당시 러시아는 혁명의 시대를 지나고 있었다. 그림 속 남자는 자신의 신념을 위해 모든 것을 바친 혁명가다. 유배지에서 오랜 세월을 보낸 그는 마침내 집으로 돌아왔다. 초췌한 모습으로 문을 열고 들어선다. 순간 그의 어머니인 듯 보이는 여인이 놀라 자리에서 일어선다. 피아노를 치던 여자도 연주를 멈추고 돌아보는데, 남자의 아내인 듯하다. 아들은 반가운 얼굴로 웃고 있고, 어린 딸은 낯선 남자가 두려운 듯 경계하는 눈빛으로 쳐다본다.

가족들이 놀란 것은 당연한 일이다. 아무런 예고도 없이 평생 보지

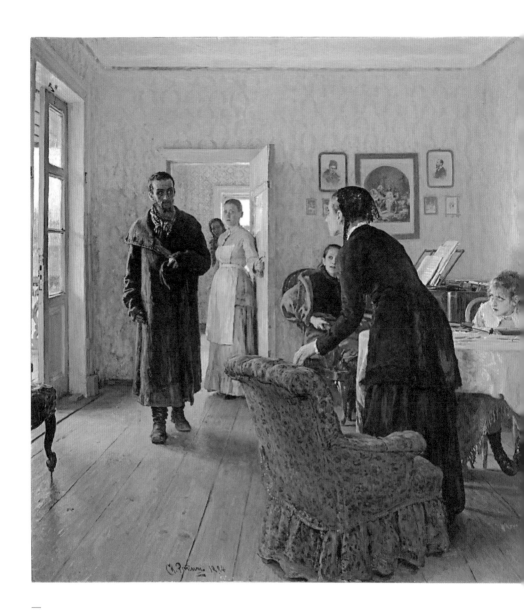

—

일리야 레핀의 〈아무도 기다리지 않았다〉(1884~1888).
러시아 사실주의 회화의 걸작으로 평가받는 이 작품은
유배지에서 오랜 세월을 보낸 뒤 어느 날 예고 없이
고향으로 돌아온 혁명가와 그를 맞이하는 가족의 모습을
담은 것이다. 각 인물들의 내면이 매우 섬세하게
묘사되어 있다.

못할 것이라고 생각했던 그가 갑작스럽게 문을 열고 거실로 들어온 것이다. 이 시기 러시아에는 혁명가가 유배지로 잡혀갔다가 풀려나는 일이 많았다. 그러한 시대상을 레핀은 인물들의 디테일한 심리 묘사를 통해 잘 보여 주었다.

영화 트렌드가 변했다는 뉴스를 접했다. 주인공 간의 멜로 라인이 줄어들고 추리극이나 긴장감을 내세운 영화가 대세라는 내용이었다. 그리고 그런 순애보적인 러브 스토리가 사라진 이유를 사람 간 관계에 대한 요즘 세대의 인식 변화를 들었다. 인터넷과 모바일에 익숙해져 남녀 간의 지나치게 밀접한 관계를 부담스럽게 느낀다는 것이다. 사람이 살아가는 방식은 시대에 따라, 환경에 따라 변한다. 그러나 세월이 흐르고 세상이 달라진다 해도 결코 변하지 않는 것이 있다. 바로 인간의 존엄성이다. 개인주의로, 디지털로, 양극으로, 물질 만능주의로 치닫는다 해도 우리가 인간이라는 사실, 그로 인해 인간으로서의 가치를 지닌다는 사실 말이다.

19세기 말 혼란의 소용돌이 속에서 살다 간 이탈리아의 서민들과 러시아의 노동자들에게도, 21세기를 살고 있는 대한민국의 사람들에게도, 그리고 미래의 우리 후손들에게도 현실은 아름답지만은 않을 것이다. 어느 시대든 아픔이, 시련이, 슬픔이 없는 시대는 없다. 그것은 '사실'이다. 그러나 그것을 직시하고 이겨 내는 것, 그리고 그 안에서 행복을 발견하려는 노력은 다행히도 우리의 몫이다.

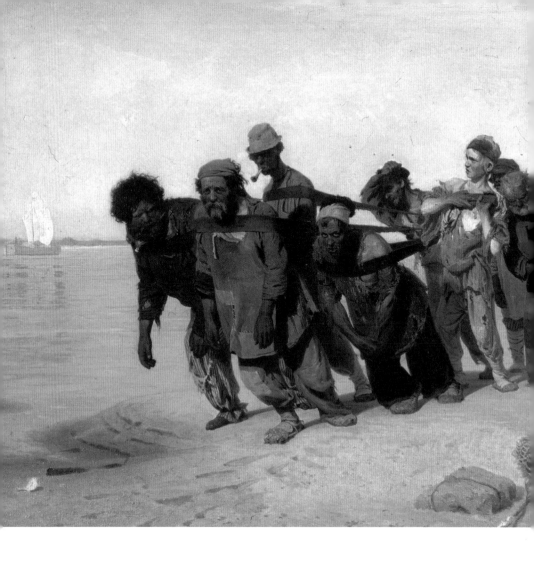

—
일리야 레핀의 〈볼가강의 배 끄는 인부들〉(1870~1873).
평온한 바다와 드높은 하늘을 배경으로 누더기를 걸친
인부들이 온몸으로 배를 끌고 있는 모습이 혁명 직전
러시아 민중의 삶을 함축적으로 보여 준다.

비가 오고, 나의 시간은 다가오네

바스키아 ─ 버클리

Jean Michel Basquiat ─ *Jeff Buckley*

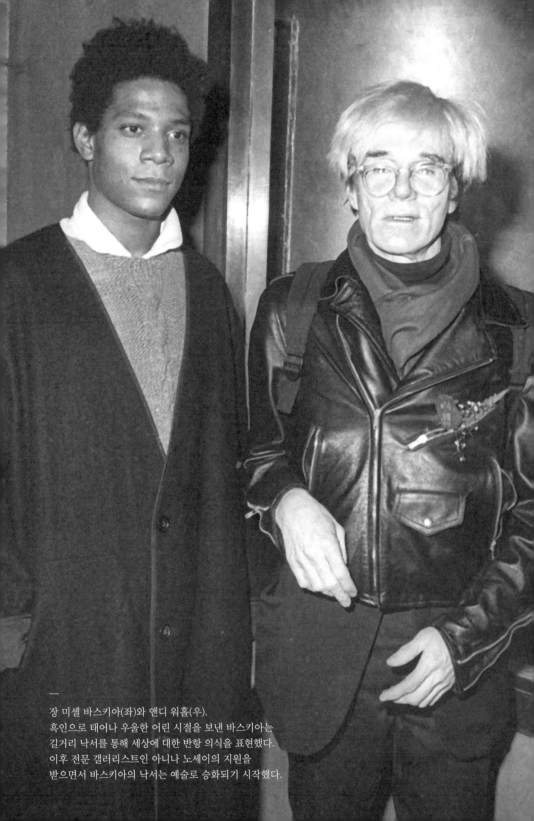

장 미셸 바스키아(좌)와 앤디 워홀(우).
흑인으로 태어나 우울한 어린 시절을 보낸 바스키아는
길거리 낙서를 통해 세상에 대한 반항 의식을 표현했다.
이후 전문 갤러리스트인 아니나 노세이의 지원을
받으면서 바스키아의 낙서는 예술로 승화되기 시작했다.

깨진 할렐루야

처음 장 미셸 바스키아의 그림을 보았을 때를 잊지 못한다. 서러움, 억울함, 외로움, 분노가 마구잡이로 표출되어 있는 그림이었다. 정제하거나 정교한 그림이 아닌 막 써 내려간 낙서. 애써 포장하거나 철학적 의미를 내세우는 것이 아닌 자신이 본 그대로를, 느낀 상처 그대로를 담아낸 그림. 답답함과 억눌림이 배어 있는 그의 작품은 그 자체로 너무나 아팠다. 그에게 '룰'이란 없었다. 무엇이든 물감이 되었고 캔버스가 되었다. 물감이든, 음식 소스든 그저 색이 되면 그만이었다. 캔버스든, 벽이든, 나무든, 옷이든 상관없었다. 바스키아는 낙서를 예술로 승화하며 미술계에서 인정받은 최초의 흑인 화가다.

흑인으로 태어난 그에게 세상은 부당했다. 흑인이라는 이유로 차별을 당하고 소외당하는 세상에 그는 분노했다. 길거리 벽에 자유롭게 낙서하는 그라피티graffiti를 시작으로 바스키아는 세상에 대고 소리쳤다. 흑인과 백인 간의 차별, 돈과 권력이 세상을 지배하는 구조, 부조리한 세상을. 그는 '흑인 화가'가 아닌 '화가'가 되기를 원했다. 그러나 삶의 무게를 견디지 못하고 마약에 의지한 채 세상의 모순으로부터 도피하다 결국 스물여덟 살이라는 젊은 나이에 세상을 떠났다.

바스키아의 생애를 담은 영화 〈바스키아〉의 엔딩에는 〈할렐루야〉라는 음악이 흐른다. "할렐루야"라는 가사로 노래하고 있지만 그것은 특정한 종교적 외침이 아니다. 사랑을 외치고 할렐루야를 외치지만 인간은 서로를 배신하고 밟고 넘어서는, 그러면서도 구원을 바라는 모순적인 존재임을 말한다. 그래서 우리의 외침은 '깨진 할렐루야'다. 그 의미가 차갑게 부서진 찬양인 것이다. 욕망과 배신으로 채워진 찬양이기에 음악은 슬프다. 마치 바스키아가 자신이 속하지 못한 이 세상을 원망하는 듯한 곡이다.

이 영화에는 존 케일의 버전이 수록되어 있지만 사실 내가 좋아하는 〈할렐루야〉①는 미국의 싱어송라이터 제프 버클리가 부른 버전이다.

①
〈할렐루야〉

처음 그의 목소리를 들었을 때, 나는 바스키아의 그림을 보았을 때와 같은 아픔을 느꼈다. 고통과 애수가 배어나는, 심장을 관통하는 목소리. 금방이라도 무너질 것 같은 연약한 영혼. 하지만 곧 터져 버릴 것 같은 분노, 그리고 자유에 대한 갈망.

버클리의 목소리는 외로움과 죽음에 대한 동경이 뒤섞인 듯 허공에서 흐느적거린다. 닥치는 대로 그려 대던 바스키아의 그림처럼 그의 목소리는 한숨마저도 아름다운 음악이 되어 흐른다. 모순 투성이인 세상에 구원을 바라듯 간절히 할렐루야를 노래하는 버클리의 목소리를 듣고 있으면 나도 모르는 사이 가슴 깊은 곳에서 꿈틀거리는 무엇인가가 느껴진다.

—
바스키아가 태어난 뉴욕 브루클린 파크슬로프의 거리.
바스키아는 1960년에 아이티계의 아버지와
푸에르토리코계의 어머니 사이에서 태어났다.
바스키아가 그림에 관심에 갖게 된 데는 일찍부터 그와
함께 미술관 나들이를 즐긴 어머니의 영향이 컸다.
'검은 피카소'라 불리던 그의 그림은 원시적 에너지가
넘쳐흐르면서도 묘한 고독감과 애수가 느껴진다.

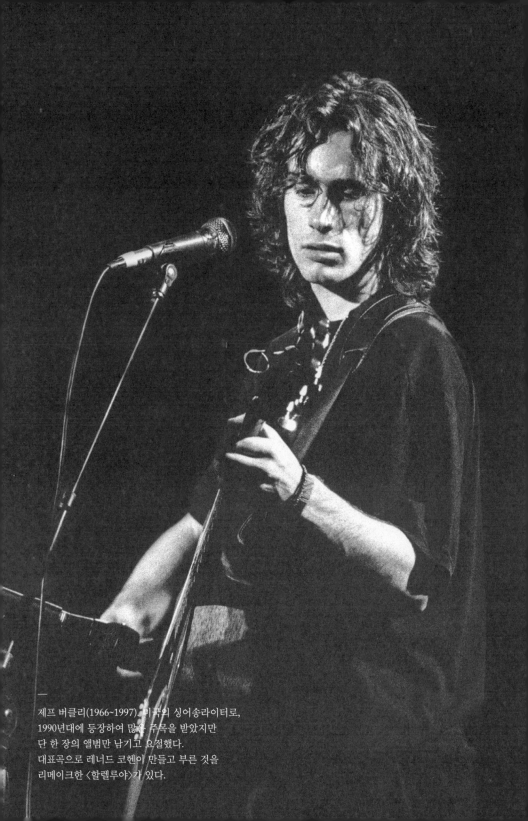

제프 버클리(1966~1997). 미국의 싱어송라이터로,
1990년대에 등장하여 많은 주목을 받았지만
단 한 장의 앨범만 남기고 요절했다.
대표곡으로 레너드 코헨이 만들고 부른 것을
리메이크한 〈할렐루야〉가 있다.

버클리는 단 한 장의 앨범만을 남기고 요절했다. 아주 짧은 시간을 살다 갔지만 그가 남긴 파장은 대단했다. 레드 제플린의 전설적 기타리스트 지미 페이지는 그를 "지난 20년 동안 등장한 최고의 보컬리스트"라 칭했고, 원곡 〈할렐루야〉를 만들고 부른 레너드 코헨은 버클리가 부른 것이 자신의 노래보다 더 훌륭하다는 찬사를 보내기도 했다.

버클리는 클래식을 전공한 피아니스트이자 첼리스트였던 어머니 메리 귀베르와 포크 가수였던 아버지 팀 버클리 사이에서 태어났다. 그들은 제프가 태어나기도 전에 헤어졌고, 제프는 아버지를 여덟 살 때 공연장에서 단 한 번 보았다. 며칠 동안 그들은 함께했지만 두 사람이 같이 보낸 시간은 그것이 전부였다. 얼마 후 팀은 약물 과다 복용으로 사망했다. 팀의 나이 스물여덟 살 때의 일이었다.

훗날 아버지의 운명을 그대로 따라간 아들. 버클리는 2집 발매를 앞둔 어느 날 미시시피의 울프강으로 수영을 하러 갔다. 옷을 다 입은 채 강으로 들어갔던 그는 닷새 후 숨이 끊어진 채 발견되었다. 그의 나이 서른 살이었다.

나의 운명은 잊어 주세요

바스키아가 어릴 적 그의 어머니는 아들을 미술관에 자주 데려갔다. 파블로 피카소의 〈게르니카〉를 보며 눈물 흘리던 어머니를 바스키아는 기억했다. 그날 이후 그는 화가가 되기로 결심했다고 한다. 어린 바스키아는 후에 자신이 '검은 피카소'라 불리게 될 줄 상상이나 했을까? 그는 야구 선수 행크 애런, 권투 선수 조 루이스, 재즈 뮤지션 찰리 파커 등 흑인으로서 성공한 사람들을 좋아했다. 또한 자신도 그들처럼 유명한 사람이 되고 싶어 했다. 훗날 그의 바람은 이루어졌다.

하지만 바스키아가 유명해지자 그의 삶은 오히려 더욱 위태로워졌다. 사람들은 바스키아의 명성이 오래가지 못할 것이라고 했으며, 바스키아는 그들의 말에 상처를 받았다. 그는 돈을 흥청망청 쓰기 시작했고, 친

구들은 그를 떠났다. 바스키아와 절친했던 앤디 워홀마저 그를 상업적으로 이용한다는 소문이 무성했다. 바스키아는 더욱 약물에 의존했고, 얼마 뒤 워홀이 사망하자 더 이상 버틸 힘이 없었는지 자신도 결국 코카인 중독으로 세상을 떠나 버렸다. 그는 이렇게 말했다.

> 나는 작업을 할 때 예술을 생각하지 않는다. 단지 삶에 대해
> 생각할 뿐이다.

버클리 역시 유명세로 인해 힘들어했다. 그가 뮤지션이 되자 사람들은 그를 아버지와 비교했다. 잘 알지도 못하는 아버지와 비교당하며 살아야 했던 그는 아버지보다 나아야 한다는 중압감에 시달렸고, 과거 카페에서 노래하던 무명 시절을 종종 그리워했다.

한 인터뷰에서 "당신 음악의 영감은 무엇입니까?"라는 질문에 그는 한참을 생각하다가 입을 열었다. 그러고는 아주 빠른 속도로 이렇게 답했다. "사랑, 분노, 좌절, 환희, 그리고 꿈." 그가 남긴 단 한 장의 앨범 〈그레이스〉에는 그가 직접 작사 작곡한 일곱 개의 곡이 포함되어 있다. 그중 앨범 명과 동일한 곡 〈그레이스〉의 가사는 죽음을 모티브로 한다.

> 달은 나에게 말해.
> 구름이 나를 멀리 데려갈 때까지 머무르라고.
> 하지만 나의 시간은 다가오고 있어.
> 난 죽는 게 두렵지 않아.
> (…)
> 오, 내 사랑,
> 비가 오고, 나의 시간은 다가오네.
> 내가 남길 고통이 떠올라.
> 불 속에서 기다려, 불 속에서.
> 그들이 나의 이름을 끌어내리는 것을 느껴.

한 번의 입맞춤으로 알게 되고 또 잊게 되는 것은 너무 쉽지.

죽는 것은 두렵지 않아.

하지만 죽음은 너무 느리네.

자신이 곧 죽을 것이라는 사실을 알기라도 했던 것일까? 처음이자 마지막이 된 그의 앨범에 수록된 곡이 죽음을 암시하고 있다는 것은 참으로 가슴 아프다. 이 앨범을 발표한 다음 해인 1995년, 그는 한 페스티벌에서 또다시 죽음을 암시하는 곡인 〈디도의 탄식〉[2]을 부르기도 했다. 17세기 클래식 작곡가인 헨리 퍼셀의 오페라 〈디도와 에네아스〉 중 3막에 등장하는 이 아리아는 여인 디도가 사랑하는 에네아스를 떠나보내고 목숨을 끊기 직전에 부르는 노래다.

[2]
〈디도의 탄식〉

내가 죽어 땅에 묻히면,

나의 잘못으로 인해

당신 가슴에 아무 근심도 생기지 않기를 바라요.

나를 기억해 주세요.

하지만 아! 나의 운명은 잊어 주세요.

바스키아 역시 자신이 세상을 떠나던 해인 1988년에 베토벤의 〈교향곡 3번 E플랫장조, Op. 55 '에로이카'〉의 제목을 따 세 개의 연작으로 이루어진 〈에로이카〉를 그렸다. 그런데 영웅으로 살더라도 죽음을 피할 수는 없다는 뜻일까? 그림에는 "Man dies(인간은 죽는다)"라는 문장이 수 없이 많이 쓰여 있다. 버클리는 이렇게 말했다. "우리는 살기 위해 태어났고, 이해하기 위해 태어났으며 저주받은, 반복되는 패턴을 이어 가지만 고통에 의해 다시 태어나기 위해 세상에 왔다."

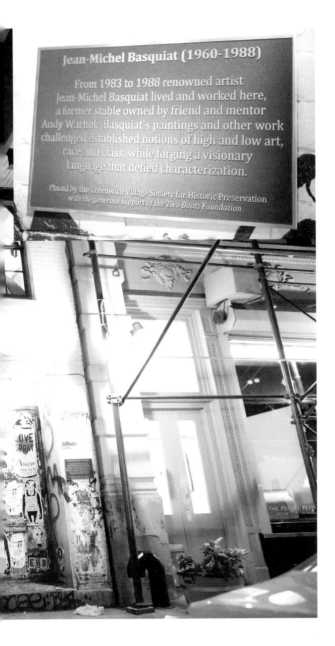

장 미셸 바스키아가 살았던 집.
바스키아는 뉴욕 맨해튼 그레이트
존스가 57번지에 위치한 이곳에서
1983년부터 1988년까지 살다가
죽었다.

세상의 괴로움을 딛고

베로 — 요한 슈트라우스 2세

Jean Béraud — Johann Strauss II

아름다운 시절

내가 태어나서 처음으로 가 본 유럽의 도시는 오스트리아 빈이다. 음악 캠프를 위해 바이올린을 들고 간 그곳에서 나는 레슨도 받고 연주도 했다. 짧지 않은 시간 동안 기숙사와 레슨실을 오가며 생활했다. 그때의 나는 그 도시의 화려함과 아름다움에 완전히 매료되어 있었다. 음악의 본고장인 빈. 그 도시의 거리를, 그때의 설렘을, 춤추듯 거닐던 내 발걸음을 나는 기억한다. 그리고 상상한다. 작지만 화려하고 아름다웠던 연주 홀. 그곳에서 화사한 드레스를 입고 우아한 월츠를 추는 내 모습을.

①
〈라데츠키 행진곡〉

②
〈아름답고 푸른
도나우〉

③
〈빈의 숲 이야기〉

빈 하면 떠오르는 이름이 있다. 바로 요한 슈트라우스 부자다. 매년 빈필하모니 신년 음악회에서는 어김없이 이들의 음악을 연주한다. 그 유명한 〈라데츠키 행진곡〉①을 작곡한 이는 '왈츠의 아버지'로 불리는 요한 슈트라우스이고, 〈아름답고 푸른 도나우〉②를 작곡한 이는 '왈츠의 왕'으로 불리는 요한 슈트라우스 2세다.

슈트라우스 부자가 살았던 당시 빈에서는 밤마다 무도회가 끊이지 않았다. 무도회는 상류 사회의 생활 그 자체였다. 그리고 남녀가 짝을 이루어 빙글빙글 돌며 춤을 추는 왈츠는 무도회의 필수품이었다.

슈트라우스 2세는 어릴 때부터 작곡에 재능을 보였다. 하지만 아버지 슈트라우스는 아들이 음악가로 사는 것을 반대했다. 그러나 슈트라우스 2세는 아버지 몰래 음악 공부를 이어 갔고 결국 아버지를 능가하는 음악가가 되었다. 빈의 세련됨과 화려함을 담은 슈트라우스 2세의 음악은 단순히 유행했던 춤곡을 넘어 작품성마저 갖추고 있다는 평가를 받고 있다.

아버지가 세상을 떠나고 그의 오케스트라를 물려받은 슈트라우스 2세는 '왈츠의 왕'이라는 수식어에 걸맞게 수많은 명곡들을 탄생시키고 연주했다. 그의 음악은 당시 빈의 모습을 담고 있다. 〈아름답고 푸른 도나우〉, 〈빈의 숲 이야기〉③ 등은 빈의 아름다운 풍경을 담고 있으며, 〈술과 여자와 노래〉, 〈샴페인 폴카〉 등은 이 도시의 화려했던 향락의 모습을 그리고 있다.

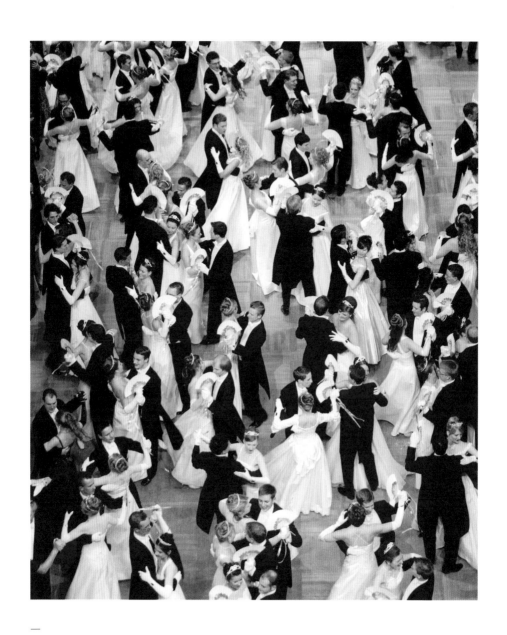

—
왈츠를 추는 빈 시민들. 4분의 3박자의 선율에
맞추어 두 남녀가 원을 그리듯 추는 왈츠는
오스트리아의 민속 춤곡에서 시작되어 19세기 유럽
부르주아 사교계를 점령하다시피 한 것으로,
작곡가로는 요한 슈트라우스 부자가 유명하다.

당시 빈의 또 다른 유행은 오페레타였다. 그 중심에는 프랑스 작곡가 자크 오펜바흐가 있었는데, 그는 스트라우스 2세와 일종의 경쟁 구도를 그리고 있었다. 1864년, 오펜바흐는 빈을 방문해 지휘 중이었는데, 그때 그는 빈 기자협회를 위한 무도회에 〈석간신문〉이라는 왈츠를 작곡해 주었다. 이에 신문사는 슈트라우스 2세에게 〈조간신문〉을 작곡해 줄 것을 의뢰했고, 이를 받아들인 슈트라우스 2세는 아침이라는 주제에 걸맞게 경쾌한 왈츠를 작곡했다. 해가 떠오르는 아침, 하루를 시작하는 종소리, 신문을 파는 소년, 바쁘게 움직이는 시민들. 〈조간신문〉④을 듣고 있노라면 19세기 중반 빈의 상쾌한 아침이 떠오른다.

④
〈조간신문〉

푸르지 않지만 푸르게 그린

슈트라우스 2세가 빈의 풍경을 자신의 작품에 고스란히 담아낸 것처럼 미술계에서는 장 베로가 파리의 풍경을 그림에 담아냈다. 슈트라우스 2세의 아버지가 작곡가였던 것처럼 베로의 아버지는 조각가였다. 베로는 명문 고등학교를 졸업해 법률가가 되려고 법학을 공부했으나 보불전쟁을 거치며 화가로 진로를 바꾸게 되었다.

파리의 모습을 정확하게 포착해 낸 그림으로 유명한 베로는 인상파 화가에 속한다. 파리의 아름다운 시절, 벨에포크를 주로 그렸는데, 그의 그림에서 화려했던 도시의 모습을 볼 수 있다. 살롱 문화가 발달했던 파리는 화려함 그 자체였다. 드레스와 장신구를 걸친 여인들, 턱시도를 깔끔하게 차려 입은 신사들의 모습을 마치 스냅사진을 찍듯 잡아냈다. 〈무도회〉, 〈피아노 주변에서〉와 같이 화려한 사교계의 모습을 담은 그의 그림들에서 당시 파리 귀족과 부르주아의 모습을 생생하게 엿볼 수 있다. 베로는 파리인들의 모습을 정확히 포착하기 위해 마차를 화실로 개조해 길거리에 세워 놓고 그림을 그렸다고 한다. 그의 열정을 볼 수 있는 대목이다.

화려함만 담았을 것 같은 베로이지만 〈페 거리, 메종 파캥에서 나오

는 노동자들〉과 같은 그림에서 그는 노동자의 삶 또한 담아냈다. 노동자들이 없다면 상류사회 역시 존재하지 않는다는 어쩌면 당연하지만 숨겨진 당시 파리의 모습을 표현한 것일까? 그의 그림에서는 상류층과 더불어 가난한 서민들의 모습까지도 찾아볼 수 있다.

슈트라우스 부자의 왈츠 역시 상류층만을 위한 음악처럼 느껴지지만 그 뿌리는 서민에 있었다. 왈츠는 본래 18세기 오스트리아 지방의 민속 춤곡이었는데, 19세기에 와서 부르주아 사교계를 대표하는 춤이 된 것이다. 상류층을 위한 음악이 서민의 음악에서 비롯되었다는 것은 흥미로운 사실이다. 또한 그 수많은 왈츠를 작곡한 요한 슈트라우스 2세가 춤을 출 줄 몰라 아무리 권해도 절대 춤을 추지 않았다는 사실 또한 재미있다.

1866년, 슈트라우스 2세는 프로이센과의 전쟁에서 패한 오스트리아 국민들의 마음을 달랠 만한 작곡을 의뢰받았다. 이에 그는 오스트리아에 흐르는 도나우강을 주제로 쓴 칼 베크의 시에서 영감을 받아 〈아름답고 푸른 도나우〉를 작곡했다. 그런데 오스트리아의 제2의 애국가로 불리는 이 곡에는 흥미로운 점이 하나 있다. 바로 아름답고 푸를 것 같은 도나우강은 사실 푸르지 않았다는 것이다. 당시 패배감에 젖은 오스트리아인들을 위로하기 위한 음악으로 푸르지 않지만 푸르게 그려 낸 음악 〈아름답고 푸른 도나우〉는 바로 위로와 희망을 담고 있다.

시간이 한참 흘러 나는 다시 빈을 방문했다. 참으로 오랜 시간이 지난 뒤였다. 그동안 나의 인생에는 많은 변화가 있었고 처음 빈을 방문했을 때와는 달리 나는 이제 어른이 되었다. 조금은 시니컬한 시각으로 그때와는 달라진 도시의 분위기를 느끼며 빈의 거리를 거닐다 한 골목길에 들어섰다. 순간 한 아이의 모습이 머리를 스쳤다. 설렘을 가득 안고 세상을 호기심 가득한 눈으로 바라보는 꿈꾸는 아이, 바로 어린 나의 모습이었다. 어쩌면 그때 그 시절 어린 내가 누볐을지 모를 어느 한 골목에서 난 그렇게 꿈을 꾸듯 내 아름다운 시절의 나와 조우했다. 칼 베크의 시구처럼. "아름다운 여인이여, 세상의 괴로움을 딛고 기품과 젊음이 넘치는 그대와 만나리. 아름답고 푸른 도나우."

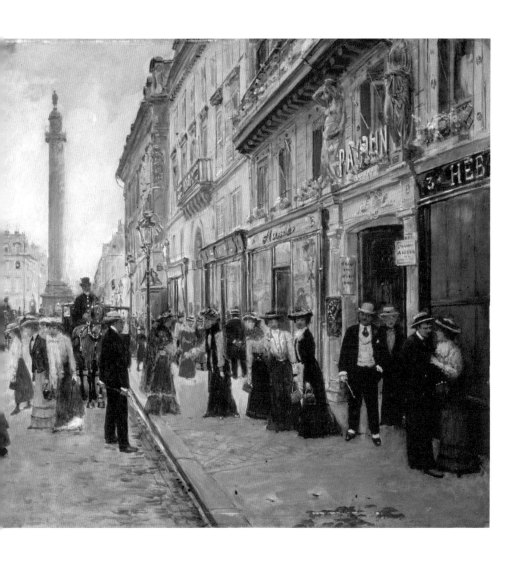

장 베로의 〈페 거리, 메종 파캥에서 나오는
노동자들〉(19세기경). 베로는 19세기 화려했던
파리 사교계의 모습을 많이 그렸지만 이렇듯
도시 이면의 노동자들의 삶 또한 놓치지 않았다.
메종 파캥은 현대 패션 사업의 선구자인 잔 파캥이
운영하던 가게로, 많은 노동자들을 고용하고 있었다.

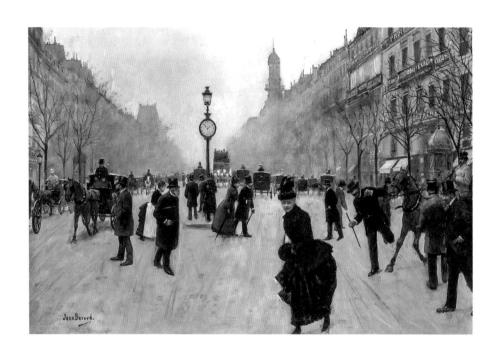

―
장 베로의 〈드루오 교차로〉(1887년경). 베로는
벨 에포크라 불리던 19세기 후반 파리인들의 삶을
화폭에 생생하게 담았는데, 풍요로움과 세련된
멋이 느껴진다.

장 베로의 〈파리의 거리〉(1885년경).

우리는 미래의 시체다

베이컨 — 펜데레츠키

Francis Bacon — *Krzysztof Penderecki*

희생자들에게 바치는 애가

 육체를 가지고 있다는 것, 그로 인해 물리적 아픔을 느낀다는 것, 그리고 그 안에 내재해 있는 본능은 공포를 포함한다는 것. 이것은 모든 인간이 가진 공통점이다. 끔찍한 비명, 밀려오는 공포, 고통 속 절규, 갑작스러운 고요, 그리고 또 다시 찾아오는 귀를 찢을 듯한 하이 톤, 불안하고 음산한 분위기, 끔찍한 전쟁의 참상. 폴란드 작곡가 크시슈토프 펜데레츠키가 작곡한 전위음악 〈히로시마 희생자에게 바치는 애가〉[1]다.

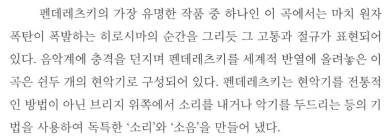
① 〈히로시마 희생자에게 바치는 애가〉

 펜데레츠키의 가장 유명한 작품 중 하나인 이 곡에서는 마치 원자폭탄이 폭발하는 히로시마의 순간을 그리듯 그 고통과 절규가 표현되어 있다. 음악계에 충격을 던지며 펜데레츠키를 세계적 반열에 올려놓은 이 곡은 쉰두 개의 현악기로 구성되어 있다. 펜데레츠키는 현악기를 전통적인 방법이 아닌 브리지 위쪽에서 소리를 내거나 악기를 두드리는 등의 기법을 사용하여 독특한 '소리'와 '소음'을 만들어 냈다.

 귀를 찢을 듯한 비명 같은 소리가 모인 이 작품은 다소 충격적인 시도가 아닐 수 없었다. 펜데레츠키는 이 곡을 처음 작곡할 당시 "새로운 음악적 언어"를 만들어 보려는 목적으로 시작했다고 한다. 마치 히로시마의 잔혹한 참상을 마음에 두고 작곡한 것처럼 보이지만 사실은 소리에 관한 시도에 불과했던 것이다. 원제 역시 존 케이지의 〈4분 33초〉에서 영향을 받아 〈8분 37초〉로 붙였다. 하지만 펜데레츠키는 이 곡이 실제 연주되는 것을 듣고 나서 "작품의 감정적 영향에 충격"을 받게 되었다고 한다. 곡이 만들어 낸 에너지가 상상했던 것 이상의 결과를 낳았던 것이다. 그 결과 그는 곡의 연관성을 찾기 시작했고, 결국 히로시마의 희생자들에게 곡을 헌정하기에 이르렀다. 곡을 듣고 있노라면 희생자들의 울부짖는 소리가 소름 끼치도록 사실적으로 다가온다. 〈히로시마 희생자에게 바치는 애가〉가 아닌 다른 제목은 떠올릴 수 없을 만큼.

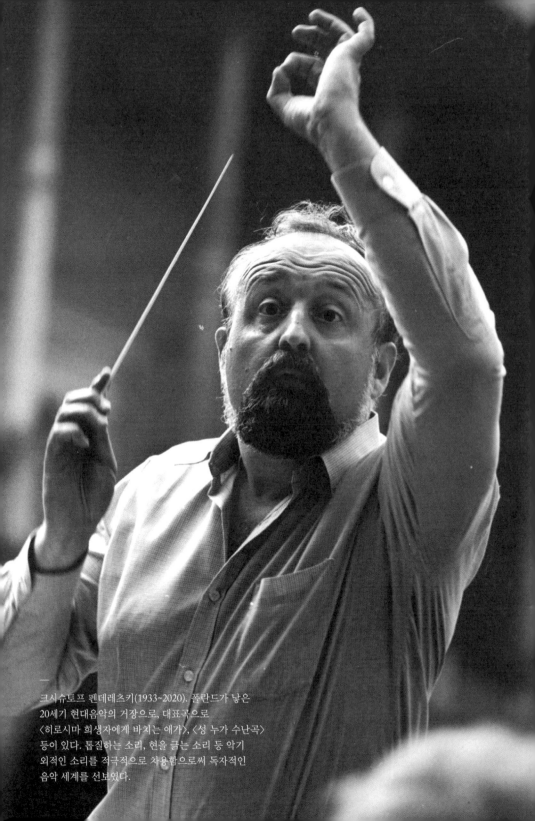

크시슈토프 펜데레츠키(1933~2020). 폴란드가 낳은
20세기 현대음악의 거장으로, 대표곡으로
〈히로시마 희생자에게 바치는 애가〉, 〈성 누가 수난곡〉
등이 있다. 톱질하는 소리, 현을 긁는 소리 등 악기
외적인 소리를 적극적으로 차용함으로써 독자적인
음악 세계를 선보였다.

폭력적인 것은 삶 그 자체다

끔찍하고 잔혹하게 느껴지는 이 음악은 비명을 지르는 입 모양에 주목한 프랜시스 베이컨의 그림을 떠오르게 한다. 에드바르 뭉크의 〈절규〉와 영화 〈전함 포템킨〉에서 많은 영감을 받은 베이컨은 그의 그림에서 입을 벌리고 절규하는 듯한 모습을 많이 그렸다. 그는 "나는 항상 입과 치아의 실제 모습에 매우 집착했다"라며 "모네가 일몰을 그린 것처럼 입을 칠하고 싶었다"라고 말했다. 입에 대한 그의 연구와 집착이 어느 정도였는지 가늠할 수 있게 하는 대목이다.

베이컨이 그린 〈디에고 벨라스케스의 '교황 인노첸시오 10세의 초상'에서 출발한 습작〉을 보면 벨라스케스가 그린 교황의 모습과는 전혀 다른 느낌의 교황을 볼 수 있다. 세로로 그려진 선들로 인해 유령처럼 느껴지기도 하는 이 그림에서 교황은 마치 고문 의자에 앉은 것처럼 보인다. 입을 벌리고 고통스러운 듯 비명을 지르고 있는 교황은 더 이상 고상하고 우아한 모습이 아니다. 인간에게 내재해 있는 본능적 공포를 그린 것일까? 나아가 베이컨은 분노와 혐오마저도 고스란히 드러내고 있는 듯하다.

베이컨은 자신의 작품에 대해 이야기하거나 설명하는 것을 좋아하지 않았다. 그저 이미지 그 자체로 받아들여지기를 원했다. 그러면서 그는 자신이 작품을 시작할 때 그리고자 하는 이미지가 있지만, 그 과정에서는 우연이 작용한다고 말했다. 그리고 그 결과는 자신이 의도한 것 이상의 것을 낳는다고. 어쩌면 펜데레츠키가 새로운 음악적 언어를 만들기 위해 시도한 곡이 히로시마의 희생자들을 애도하는 음악으로 거듭난 것과 흡사한 과정일지도 모르겠다.

베이컨은 고깃덩어리처럼 사람을 표현하는 것으로도 유명하다. 그는 "우리는 미래의 시체다. 나는 정육점에 갈 때마다 동물 대신 내가 걸려 있지 않은 것에 항상 놀란다"라고 했다. 그러면서 "내 그림은 폭력적이지 않다. 폭력적인 것은 바로 삶 그 자체다"라고 주장했다. 그는 짐승을 죽여

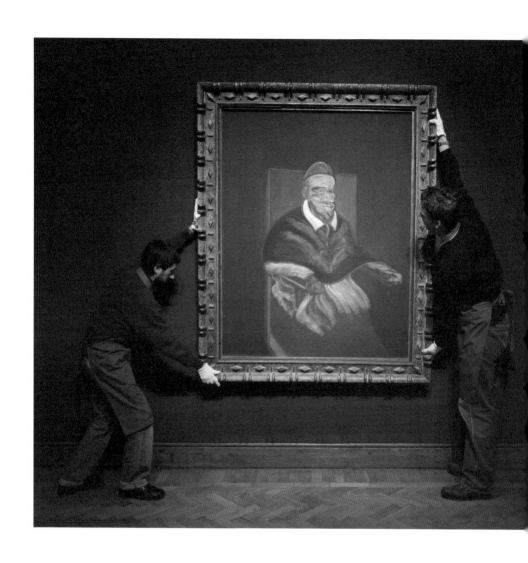

프랜시스 베이컨의 〈디에고 벨라스케스의
'교황 인노첸시오 10세의 초상'에서 출발한 습작〉
연작 중(1950~1960년대). 베이컨은 17세기 스페인 화가
디에고 벨라스케스가 그린 〈교황 인노첸시오 10세의
초상〉을 기초로 많은 교황 연작을 그렸는데,
이 그림도 그중 하나다. 신성한 권위와 당당한 위엄은
온데간데없이 기괴하게 일그러진 교황의 모습이
충격적으로 다가온다.

전시하듯 걸어 놓고 사고 파는 행위가 정육점을 통해 공공연히 이루어지고 있는 인간 사회의 폭력성에 대해 말한 것일 게다.

베이컨은 도살장과 관련한 자료를 모으고 관찰하여 그의 그림에 참고한 것으로 알려져 있다. 살아 있는 동물이 고기가 되기까지의 과정은 얼마나 폭력적이고 가학적이며 고통스럽고 끔찍한 일인가. 그가 표현하는 인간의 몸은 고통에 일그러지고 상처 난 고깃덩어리와도 같다. 인간에 의해 먹혀 없어지는 고깃덩어리에 불과한, 그처럼 힘이 없는 동물들의 운명과도 크게 다르지 않은 인간의 유한성을 표현하는 것일까? 그의 그림이 그토록 그로테스크함에도 전 세계적인 공감과 사랑을 받는 이유일지도 모른다.

우리는 저마다 고통을 겪고 산다. 때로는 찢기고, 때로는 밟히고, 때로는 난도질당하는 순간을 경험한다. 그 아픔을 온전히 위로받고 사는 인생은 그리 흔하지 않을 것이다. 수많은 상처와 아픔. 하지만 누군가의 마음에도 나와 같은 공포가 살고 있다는 것을 안다면 적어도 우리는 그토록 외롭지는 않아도 되지 않을까? 베이컨은 말했다. "어둠 속에서 모든 색상은 일치할 것입니다."

밝은 밤

바토 — 모차르트

Jean-Antoine Watteau — *Wolfgang Amadeus Mozart*

천진함 속의 슬픔

세 살에 피아노를 치고, 네 살에 바이올린을 켰으며, 다섯 살에 작곡을 시작한 음악 신동. 한 번 들으면 정확히 악보로 옮길 수 있는 능력을 가졌던 천재 음악가. 볼프강 아마데우스 모차르트는 타고난 실력으로 어린 시절부터 아버지와 함께 유럽의 궁정을 중심으로 연주 여행을 다녔다. 모차르트가 열네 살 때, 이탈리아의 시스티나성당에서 작곡가 알레그리의 성가곡 〈미제레레〉를 듣고 전부 외워 악보로 적었다는 일화는 유명하다. 당시 이 음악은 이 성당 외 다른 곳에서 연주되거나 악보가 유출되는 것이 금지되어 있었다. 하지만 교황 클레멘트 14세는 이런 모차르트의 실력을 높이 사 벌을 내리는 대신 황금 박차 훈장을 내렸다. 그의 재능은 비교 불가했다. 악상이 떠오르는 대로 악보에 적어 내려갔고, 상상할 수 없을 만큼 빠른 시간 안에 곡을 완성했다. 그런 그의 음악은 그의 성격만큼이나 발랄하고 유쾌하다.

하지만 모차르트에게도 드러내지 못한 슬픔은 있었을 터. 어린 나이에 연주 여행은 결코 쉬운 일은 아니었을 것이다. 훗날 그의 건강상 문제는 어릴 적 잦은 여행에서 기인했다고 하는 말이 있을 정도로 연주 생활은 고된 여정이었다. 또한 일반인과는 다른 천재성으로 소외감을 느꼈을지도 모를 일이다. 모차르트와 관련한 연구는 수도 없이 많다. 그의 죽음의 원인에서부터 변태적 행위에 대한 연구, 그리고 프리메이슨에 이르기까지. 그를 둘러싼 수많은 추측과 이야기. 천재의 재능에 비해 녹록하지 않았던 삶. 그래서인지 그의 음악은 마냥 밝지만은 않다. 많은 클래식 연주자들이 연주하기 힘든 음악으로 그의 것을 꼽는다. 천진난만하고 순수한 음악에 담긴 본질적 슬픔 때문일지 모른다.

무대 뒤편의 광대

모차르트의 삶을 들여다보고 있자니 그가 태어나기 전 프랑스에서 활동했던 화가 장 앙투앙 바토의 〈피에로 질〉이라는 그림이 떠오른다. 〈피에로 질〉은 한 광대의 모습을 그린 것이다. 질은 광대 옷을 입고 관객을 향해 서 있다. 그의 얼굴은 금방이라도 울음을 터트릴 것같아 보인다. 아니 체념한 듯 보이기도 한다. 어쩌면 초월했을 수도 있다. 묘하고도 슬픈 표정의 질. 춤추고 노래하며 관객을 웃기는 광대의 숨겨진 얼굴. 이 모습을 보면서 영화 〈아마데우스〉에서 그려진 쾌활하게 웃는 모차르트의 모습과 때로 힘겨워하던 그의 모습이 교차되는 것은 우연일까? 질의 모습 뒤로 모여 있는 사람들이 보인다. 광대는 그들에게 기분을 들키고 싶지 않은 듯 등을 돌리고 서 있다. 그 모습이 가슴 한켠을 아리게 만든다.

바토는 1684년 프랑스 발랑시엔에서 태어났다. 1702년, 열여덟 살에 파리로 갔고, 그곳에서 연극 무대 관련 그림을 그렸다. 1712년, 프랑스왕립아카데미의 회원이 되었고 1717년, 입회를 위해 〈키테라섬 순례〉라는 작품을 출품했다. 당시 프랑스는 바로크 양식에서 로코코 양식으로 전환하고 있는 시기였다. 1715년, 루이 14세가 죽자 귀족들은 베르사유를 떠나 파리로 돌아왔고, 자신의 집을 궁전 장식 이상으로 화려하게 꾸미기 시작했다. 그들은 베르사유를 장식한 바로크 양식에서 벗어나 좀더 가벼운 로코코 양식을 원했다. 바토의 〈키테라섬 순례〉는 이 시기에 그린 작품이다.

키테라섬은 바다의 물거품에서 태어난 비너스의 성전이 있는 그리스의 섬이다. 마치 연극의 한 장면처럼 보이기도 하는 이 그림에는 연인들의 밝고 경쾌한 모습이 담겨 있다. 그리스신화와 기독교적 순례, 그리고 에로스적 사랑을 한데 묶은 이 그림은 전통적인 그림과는 거리가 멀었다. 종교화나 역사화, 신화에 근거를 둔 그림이 아니며 일상을 나타낸 그림도 아닌 이 주제에 대해 아카데미는 '페트 갈랑트(아연화雅宴畵)'라는 장르를 만들어 분류했다. 바토로 인해 전원에서 즐기는 귀족의 '우아한

—
연주 여행을 다니는 어린 모차르트.
남다른 천재성 덕분에 모차르트는 어린 시절부터
아버지와 함께 유럽 각지를 돌며 수많은 연주를
했다. 하지만 풍토병에 걸려 죽을 지경에 이르기도
하는 등 연주 여행이 늘 즐겁지만은 않았다.

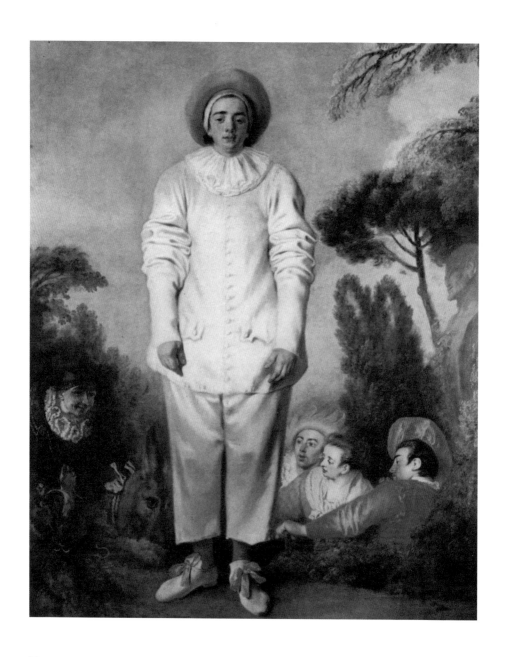

장 앙투안 바토의 〈피에로 질〉(18세기경).
무대에서 늘 익살스러운 모습을 보여 주는
떠돌이 광대의 숨겨진 얼굴이 깊은 애수를 자아낸다.

장 앙투안 바토의 〈키테라섬 순례〉(1717).
바토가 프랑스왕립아카데미 입회 심사를 위해
출품한 작품으로, 전원에서 즐기는 귀족들의
우아한 연회를 담은 것이다. 로코코미술을
대표하는 바토는 이렇듯 밝고 화려한 그림을
주로 그렸지만 현실에서는 병약함과
경제적 어려움에 시달렸다.

연회' 장면을 그린 새로운 장르가 탄생한 것이다.

이 그림은 그 어디에도 뿌리를 두지 않은 것으로, 환상적인 느낌을 준다. 그 어딘가에 존재할 것만 같은 유토피아.

이 그림이 더욱 아련하게 느껴지는 이유는 바토의 현실 때문일 것이다. 페트 갈랑트라는 장르를 만들어 내며 화려한 그림을 그리던 바토는 현실에서는 경제적 어려움에 시달렸다. 게다가 병약한 몸에 늘 힘겨워했던 것으로 알려져 있다. 그래서인지 그의 그림에서는 아름다움과 더불어 아련한 슬픔이 느껴진다.

연극의 한 장면과도 같은 바토의 그림. 한 편의 연극과도 같은 인간의 삶. 무대의 막이 오르고 내리듯 그렇게 우리는 인생이라는 무대 위에서 살고 죽는다. 어떤 이의 것은 길고도 지루하고, 어떤 이의 것은 짧고도 화려하다. 공통된 것은 그 누구도 관객에게 자신의 모든 것을 드러내지는 않는다는 것. 그렇기에 많은 이들이 〈피에로 질〉에 공감하는 것일 테니. 아름답고 화려한, 밝고 유쾌한 그림과 음악을 만들었던 바토와 모차르트. 그리고 그 뒤에 숨겨진 본질적 슬픔. 너무 아름다워 슬프다는 말이 어울릴까?

모차르트는 경제적으로 어려움이 심했던 1791년, 〈레퀴엠 d단조, K. 626〉①를 의뢰받는다. 레퀴엠은 죽은 이의 영혼을 위로하기 위한 진혼곡을 뜻한다. 마치 자신의 죽음을 예견하듯 이 작품은 그의 마지막 곡이자 그를 위한 진혼곡이 되었다. 그는 안타깝게도 이 곡을 완성하지 못한 채 사망하고 그의 제자 프란츠 크사버 쥐스마이어가 완성하게 되었다. 그의 나이 서른여섯 살이었다. 인생은 그 자체로 아름답다. 그리고 슬프다.

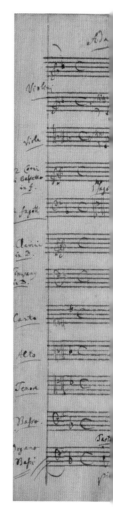

①
〈레퀴엠 d단조,
K. 626〉

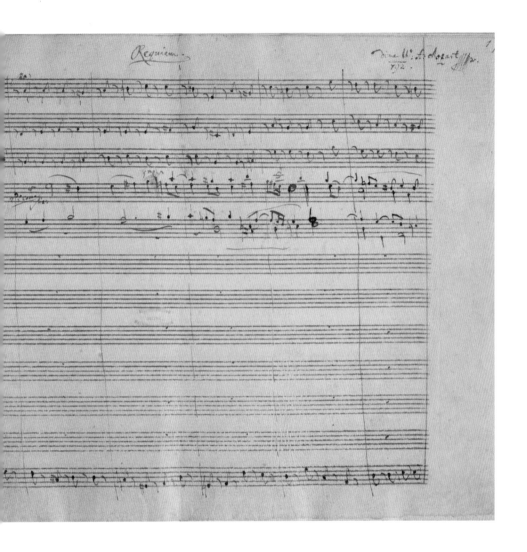

볼프강 아마데우스 모차르트의 〈레퀴엠〉
자필 악보(1791). 한 백작이 아내의 장례식 때
사용하기 위해 청탁함으로써 탄생한 이 곡은
모차르트의 미완성 유작이 되고 말았다.
이 곡은 그의 제자인 프란츠 크사머 쥐스마이어에
의해 이듬해에 완성되었다.

보이는 것과 보이지 않는 것

II

Paul Klee – Gunther Alexander Schuller Jean Auguste Dominique Ingres – Jakob Ludwig Felix Mendelssohn-Bartholdy
Charles Burton Barber – Sergei Sergeevich Prokofiev René Magritte – André Souris
Henri Rousseau – Aleksandr Porfir'evich Borodin Mark Rothko – György Ligeti John Bramblitt – Evelyn Glennie
Georgia O'Keeffe – Olivier Messiaen Sir John Everett Millais – Charles Louis Ambroise Thomas
Anish Kapoor – Arvo Pärt Marina Abramović – John Lennon Nam June Paik – Karlheinz Stockhausen

음악과 그림의 이중주

클레 — 슐러

Paul Klee — Gunther Alexander Schuller

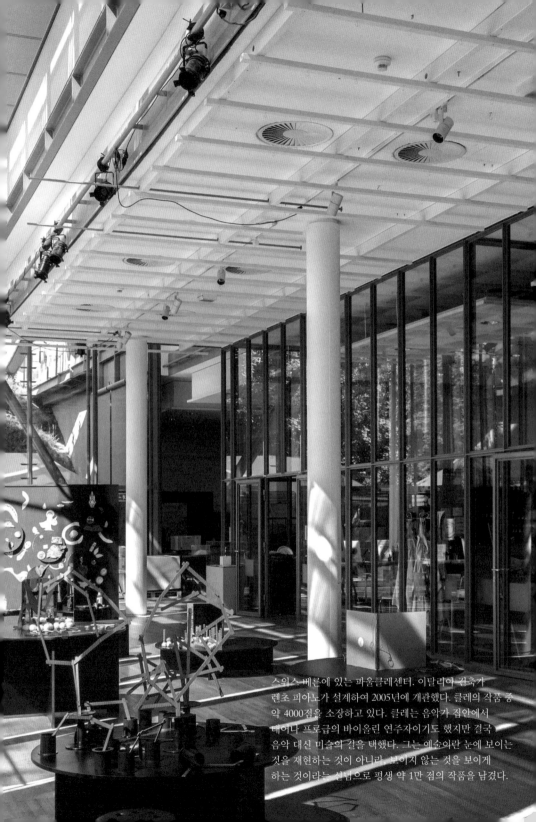

스위스 베른에 있는 파울클레센터. 이탈리아 건축가
렌초 피아노가 설계하여 2005년에 개관했다. 클레의 작품 중
약 4000점을 소장하고 있다. 클레는 음악가 집안에서
태어나 프로급의 바이올린 연주자이기도 했지만 결국
음악 대신 미술의 길을 택했다. 그는 예술이란 눈에 보이는
것을 재현하는 것이 아니라, 보이지 않는 것을 보이게
하는 것이라는 신념으로 평생 약 1만 점의 작품을 남겼다.

도구로서의 장르

　　바이올리니스트, 작가, 칼럼니스트, 작사가, 연사, 감독, 배우 등 나의 직업은 여러 가지다. 특히 강연을 할 때면 그림과 음악을 함께 설명하고 연주하는 렉처 콘서트를 진행하기에 "어떻게 여러 분야에서 활동할 수 있느냐"라는 질문을 자주 받는다. 언뜻 다른 듯 보이는 이 분야들은 성격은 다를 수 있으나 본질에서는 사실 크게 다르지 않은 것 같다. 예술이라는 것은 결국 내 생각과 느낌을 어떤 방식으로 표현하느냐에 달리지 않았는가. 어쩌면 내가 여러 장르를 오가며 표현의 도구로 사용하고 있는 이유는 단 하나의 장르만으로는 표현의 한계에 부딪혔거나 그 방법을 아직 깨닫지 못해서일지도 모르겠다.

　　"18세기 말 이전까지 음악에서 이룬 모든 것이 미술 분야에서는 이제 막 시작되었을 뿐이다." 화가 파울 클레의 말이다. 클레는 그 방법을 미술에서 확실히 찾았던 것 같다. 아버지와 어머니 모두 음악가인 집안에서 태어난 그는 어려서부터 음악에 재능을 보였다. 문학에도 소질이 있어 그림, 음악, 문학의 길을 두고 어떤 길을 택할지 한동안 고민했던 것으로 보인다. 베른시립교향악단에서 바이올린 주자로 활동했을 정도로 음악에 대한 열정이 깊었던 그는 그러나 음악은 이미 그 절정에 다다랐다고 판단하고 결국 화가의 길을 걷기로 결심했다. 실제 그는 당시 각광받았던 아널드 쇤베르크나 알반 베르크는 물론 바그너와 구스타프 말러 등의 음악조차 좋아하지 않았다고 한다. 그보다 훨씬 더 고전음악가인 모차르트와 베토벤과 요한 제바스티안 바흐를 존경했고, 미술에서도 그들의 음악적 표현과도 같은 리듬과 화음, 나아가서는 음악이 지닌 시간의 개념까지 담고자 노력했다.

　　그의 그림에는 음악에서 볼 수 있는 다양한 리듬감과 하모니를 표현하려 한 흔적이 만연하다. 약 1만 점에 달하는 작품들 중 〈푸가 인 레드〉, 〈호프만 이야기의 한 장면〉, 〈폴리포니〉, 〈바흐 스타일〉 등 약 500점 이상이 음악과 관련한 작품들이고, 바흐의 대선율과 모차르트의 폴리포니를 여러 선과 색채를 통해 표현해 냈다.

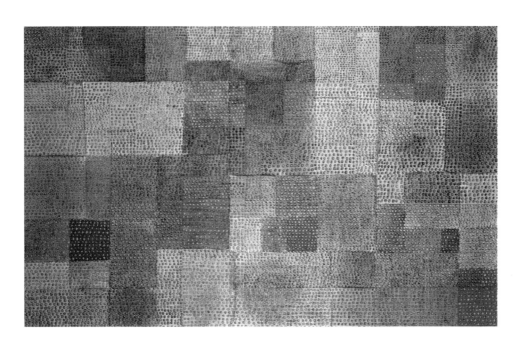

파울 클레의 〈폴리포니〉(1932). 음악은
클레의 미술을 이해하는 데 핵심 열쇠와도 같다.
클레는 음악의 리듬과 화음과 시간 개념을
미술에서 구현하고자 했다. 그에게 '다성음악'을
뜻하는 폴리포니는 단지 음악적 개념만이
아니라 우주의 원리 그 자체로 인식되었다.

클레의 그림에 부쳐

고전음악에 깊은 애정을 표현함과 동시에 현대음악에 대해 곱지 않은 시선을 보냈던 클레. 그러나 역설적으로 그의 그림은 피터 맥스웰 데이비스, 피에르 불레즈, 산도르 베레스 등 수많은 현대음악 작곡가들에게 영감을 주었다. 그중 한 명인 미국 작곡가 군터 슐러의 〈파울 클레의 주제에 따른 일곱 개의 습작〉①은 재즈와 클래식이 결합된 형태의 관현악 곡으로 지금도 자주 연주된다. 제목 그대로 클레의 일곱 가지 그림에서 영감을 받아 작곡한 이 곡에 대해 슐러는 다음과 같이 말했다.

①
〈파울 클레의 주제에
따른 일곱 개의 습작〉

> 일곱 개의 곡들은 각각 원본 그림과 약간은 다른 관계를 가지고
> 있다. 일부는 그림의 실제 디자인, 모양, 또는 색감에서 영감을
> 받았으며, 다른 일부는 그림의 제목 또는 모드에서 출발했다.

슐러의 음악은 클레의 의도와는 사뭇 다르게 접근되었다는 뜻일 테다. 클레가 좋아했던 모차르트나 바흐의 음악과는 거리가 먼 그의 음악이 그것을 방증한다.

〈파울 클레의 주제에 따른 일곱 개의 습작〉은 〈옛 화음〉, 〈추상적인 삼중주〉, 〈작고 푸른 악마〉, 〈요란스러운 기계〉, 〈아랍의 마을〉, 〈무시무시한 순간〉, 〈파스토랄〉 이렇게 일곱 개의 곡으로 구성되어 있다. 모두 클레의 작품명과 동일한 제목이다.

클레는 선율을 표현할 때는 선으로, 화음을 표현할 때는 블록으로 표현했는데, 슐러의 첫 번째 곡 모티브인 〈옛 화음〉은 역시 다양한 색깔의 블록들로 이루어져 있다. 슐러는 다양한 색깔만큼이나 여러 화음의 진행을 그려 냈다. 음악은 그림의 어두운 배경처럼 무겁게 시작하다 그림 안의 밝은 노란 블록을 표현하듯 완전5도로 된 밝은 화음으로 변화한다. 두 번째 곡 〈추상적인 삼중주〉에서는 선으로 표현된 그림처럼 슐러 역시 멜로디를 사용해 곡을 이끌어 나간다. 세 번째 곡 〈작고 푸른 악마〉에

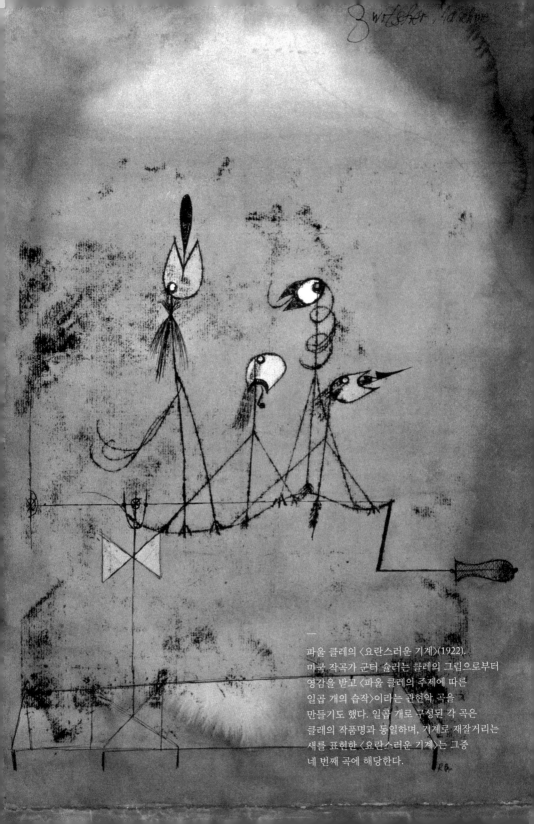

파울 클레의 〈요란스러운 기계〉(1922).
미국 작곡가 군터 슐러는 클레의 그림으로부터
영감을 받고 〈파울 클레의 주제에 따른
일곱 개의 습작〉이라는 관현악 곡을
만들기도 했다. 일곱 개로 구성된 각 곡은
클레의 작품명과 동일하며, 기계로 재잘거리는
새를 표현한 〈요란스러운 기계〉는 그중
네 번째 곡에 해당한다.

—
군터 슐러(1925~2015). 클레가 음악을 그림으로
표현하려 했다면 미국의 작곡가이자 지휘자이자
호른 연주자였던 슐러는 재즈와 클래식의 경계를
넘나드는 가운데 그림을 음악으로 표현하려 했다.

서는 재즈 스타일을 적극 차용했는데, '변형된 블루스 진행'을 이용했다.

그야말로 작고 '글루미'한 악마가 느껴진다. 네 번째 곡 〈요란스러운 기계〉에서는 새의 모습을 한 기계의 그림처럼 슐러는 무조성 음악을 차용하여 기계로 된 재잘거리는 새를 표현했다. 다섯 번째 곡 〈아랍의 마을〉과 여섯 번째 곡 〈무시무시한 순간〉에서는 제목처럼 아랍의 이국적인 느낌과 공포스러운 분위기를 그려 냈다. 마지막 〈파스토랄〉에서는 클레의 작품에서 보이는 반복적 요소처럼 두 개의 음과 리듬을 반복하며 〈파울 클레의 주제에 따른 일곱 개의 습작〉은 끝이 난다.

슐러는 장르 간의 융합뿐만 아니라 음악 안에서의 융합을 시도하기도 했다. 호른 연주자였던 슐러는 신시네티심포니오케스트라의 주자로 활동했으나 마일스 데이비스와 녹음 작업을 하면서 재즈에 발을 들이게 되었다. 재즈의 매력에 푹 빠진 그는 이후 주변의 만류에도 불구하고 클래식과 재즈의 접목을 시도했고, 이내 그림과의 융합마저 이루어 냈다.

음악을 그림으로 표현했던 클레. 그리고 그런 그의 그림을 또 다시 음악으로 표현한 슐러. 슐러의 음악을 클레의 그림과 함께 감상하면 그야말로 그림이 음악이 된 듯한 착각을 불러일으킨다. 하지만 고전음악에서 영감을 받은 클레의 그림을 지극히 현대음악적 요소로 표현해 낸 슐러의 역설을 어떻게 해석할 수 있을까?

예술이란 내면의 모습을 꺼내어 놓는 작업임이 틀림없다. 우리 모두에게는 저마다 표현하고 싶은 내면의 모습이 있지 않은가. 그 모습을 혹은 감정을 우리는 각자의 그림으로, 음악으로, 글로, 춤으로 표현한다. 수단은 다를지라도 표현하고자 하는 것이 같을 때 그것이 나타나는 모습은 어떤 형태이든 같은 본질을 지닌다. 서로 다른 모습 속 그 본질을 볼 수 있을 때 우리는 비로소 서로를 이해할 수 있게 될지도. 슐러는 말했다. "수천 년쯤 후, 세계의 모든 음악이 서로를 이해하고 소통하는 날이 온다면 그때는 이 세상에 전쟁이 없는 평화로운 세상이 될 것입니다."

고전적이면서도 낭만적인

앵그르 — 멘델스존

Jean Auguste Dominique Ingres — *Jakob Ludwig Felix Mendelssohn-Bartholdy*

한여름 밤의 꿈처럼

　　열한 살 때 미술 학교에 입학하고 열일곱 살에 화가 자크 다비드의 제자가 된 미술계의 신동 장 오귀스트 도미니크 앵그르는 라파엘로나 미켈란젤로 부오나로티의 작품처럼 르네상스 시대의 조화로움을 담은 그림을 그리고자 했다. 아홉 살에 피아니스트로 데뷔하여 열 살에 작곡을 시작하며 그 천재성으로 종종 '19세기의 모차르트'라고 불리던 음악가 펠릭스 멘델스존 역시 베토벤 이전의 고전음악적 스타일을 고수하고자 했다. 두 사람 모두 당대의 예술은 저속하고 부도덕하다고 생각했기 때문이다. 따라서 이들의 작품은 보수적인 성향을 띠며, 외젠 들라크루아 같은 낭만파 화가나 바그너 등의 신독일악파 음악가들과는 대조되는 고전적 형식을 유지했다.

①
〈한여름 밤의 꿈,
Op. 21〉

　　하지만 작품 안에는 판타지적인 주제, 은밀한 감정 표현 등 지극히 낭만적인 요소들이 존재한다. 그 예로 멘델스존의 대표작 〈한여름 밤의 꿈, Op. 21〉①을 들 수 있다. 멘델스존이 그의 누나 파니와 함께 윌리엄 셰익스피어가 쓴 동명의 희곡을 읽고 영감을 받아 쓴 작품이다. 잠에서 깨어나 처음 보는 사람과 사랑에 빠지는 마법에 걸려 뜻하지 않은 상대와 사랑을 하게 된다는 내용의 이 희곡은 현실과 동떨어진 미지의 세계, 즉 판타지를 그린다. 작품의 꿈속에는 요정, 서민, 그리고 귀족들의 사랑이 공존한다. 마법의 꽃즙 덕분에 당나귀로 변한 서민 바텀은 여왕의 사랑을 받게 되고, 드미트리우스에 대한 짝사랑으로 슬퍼하던 헬레나는 마침내 그의 사랑을 얻는다. 숲속에서 일어나는 한여름 밤의 해프닝. 이 신비의 숲은 현실에서는 불가능한 사랑과 꿈이 이루어지는 곳이다. 지극히 몽환적인 이 스토리는 꿈과 환상을 표현하는 낭만적 요소를 포함한다. 여기서 멘델스존은 고전음악의 형태를 유지하면서도 스토리에 딱 들어맞는 환상적인 음악을 만들어 냈다.

　　멘델스존보다 네 살 언상이던 누나 파니는 멘델스존처럼 작곡가로서의 삶을 꿈꾸었지만 아버지의 반대로 꿈을 접어야 했다. 하지만 늘

동생과 함께 시간을 보내던 그녀는 멘델스존의 소품집 〈무언가無言歌〉②
의 일부를 직접 작곡하기도 했다. 아름다운 선율이 녹아내리는 이 음악
은 평온하고 잔잔한 감정을 오가다 이따금 애절하고 우수에 찬 느낌으
로 머문다.

　〈무언가〉에서 들려오는 이러한 감성적인 멜로디는 어쩌면 두 사람
의 관계에서 비롯되었을지도 모른다. 멘델스존과 파니는 근친애가 의심
될 만큼 각별한 사이였기 때문이다. 파니의 편지에서 느껴지는 감정이 남
매 간의 사랑 이상으로 보이는 것은 나 혼자만의 느낌은 아닐 테다. 파니
는 멘델스존에게 보낸 편지에서 이렇게 말했다.

　　"난 지금 너의 초상화를 보며 너의 이름을 계속 부르고 있어.
　　마치 네가 내 옆에 서 있다고 생각하면서 난 울고 있어.
　　내 생애 매일 아침, 순간순간, 널 마음 깊은 곳에서부터 사랑할 거야.
　　이것이 헨젤(남편)에게 나쁜 일이라고 생각하지는 않아."
　　"5분에 한 번씩 난 너의 초상화에 키스를 해. 널 정말 사랑해."

　어쩌면 이들은 〈한여름 밤의 꿈〉처럼 현실에서는 불가능한 사랑을
꿈꾸었는지 모르겠다. 금지된 사랑을 작품 속에서만이라도 이루고 싶었
는지도.

　한여름 밤의 꿈처럼 열병을 앓고 난 듯 아련한 사랑의 기억. 하지
만 그 기억만으로 살아가기에 그녀의 빈자리는 감당할 수 없을 만큼 너
무 컸던 것일까? 파니가 마흔두 살로 세상을 떠나자 시름시름 앓던 멘델
스존은 같은 해에 그녀의 뒤를 따랐다.

—

펠릭스 멘델스존의 〈무언가〉 자필 악보.
〈무언가〉는 멘델스존이 열여섯 살 때부터
서른여섯 살 때까지 작곡한 피아노 소품집으로,
총 마흔아홉 개의 곡으로 구성되어 있다.
낭만주의 시대 서정적 성격소품의 걸작으로 꼽힌다.

Secondo

Allegretto grazioso

고전적인 관능

고전을 고집하지만 어쩔 수 없이 드러나는 감성적 뉘앙스. 신고전주의 화가 앵그르의 작품에서도 멘델스존의 음악에서 풍기는 것과 비슷한 낭만의 향기가 전해진다. 멘델스존이 고전주의 음악을 사랑했고 그것을 부흥시키고자 했던 것처럼 앵그르는 라파엘로나 미켈란젤로의 작품 같은 르네상스 시대의 미술을 닮고자 했다. 따라서 〈호메로스 예찬〉등의 그림을 통해 균형과 질서를 갖춘 고전미를 살리려 했다.

하지만 그런 노력에도 불구하고 앵그르의 대표작으로 꼽히는 것은 지극히 에로틱하고 판타지적 성향이 가미된 〈그랑드 오달리스크〉다. 그가 그린 여인의 누드화들은 종종 '기이하고 왜곡된' 형태의 것으로 평가되었다. 여성의 관능미를 고조하기 위해 머리는 작고 몸은 길게 표현했던 것이다. 이러한 묘사는 여인을 마치 뼈가 없는 사람처럼 비현실적으로 보이게 한다는 이유로 비난을 받았다.

또한 대리석 같은 살결과 몸의 부드러운 곡선을 뽐내는 몽환적인 여인의 모습은 고전적이라기보다 과장되고 왜곡된 형태로 인해 오히려 후기낭만주의 화가들에게 큰 영감을 주는 결과를 나았다. 더군다나 그가 그린 여인 오달리스크는 이슬람 왕국의 권력자인 술탄의 총애를 받기 위해 준비된 노예다. 매혹적인 눈빛과 자세로 술탄이 자신의 몸을 차지하기를 기다리고 있다. 지극히 낭만주의적인 소재가 아닐 수 없다.

앵그르의 또 다른 대표작 〈터키탕〉역시 하렘의 후궁들 모습을 상상력을 동원해 표현한 그림으로, 이국적인 주제를 담고 있다. 이 작품에서 그는 원형 캔버스를 사용해 바늘구멍으로 목욕탕을 들여다보듯 관음증을 자극한다. 금단의 구역인 이곳에서 여인들은 실오라기 하나 걸치지 않고 제각기 농염한 포즈로 시간을 즐기고 있다. 악기를 연주하는 여인에서부터 서로를 만지며 동성애를 즐기는 여인까지 이국적이며 에로틱한 느낌을 주는 이 그림은 앵그르의 상상 속에서 만들어진 관능적 판타지를 담고 있다.

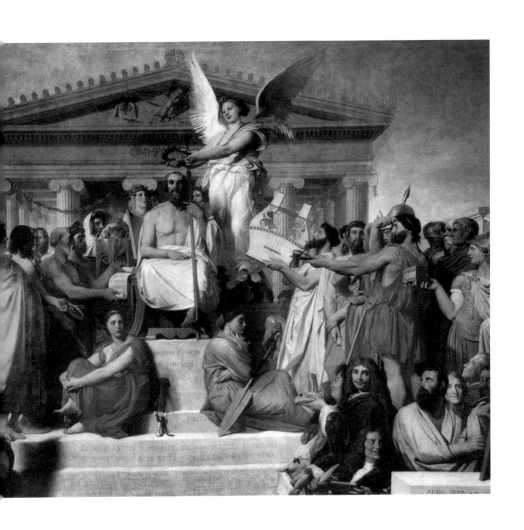

—
장 오귀스트 도미니크 앵그르의
〈호메로스 예찬〉(1827). 자크 루이 다비드의
제자인 앵그르는 외젠 들라크루아로 대변되는
낭만주의 사조에 맞서 신고전주의를 대표하는
화가로, 미켈란젤로 같은 르네상스 화가들을
추종했다. 이 작품 역시 균형과 조화를 이상으로
여기는 고전미에 대한 그의 신념을 대변한다.

고전적이면서도 낭만적인　　　　앵그르 — 멘델스존

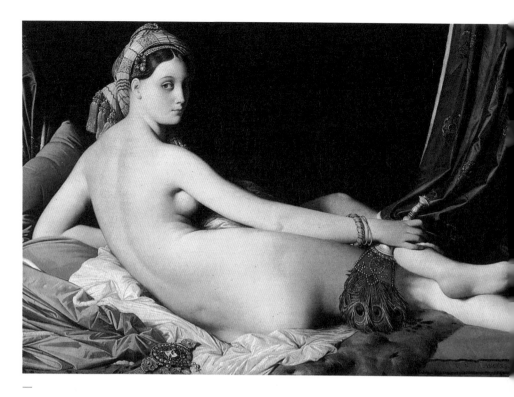

—
장 오귀스트 도미니크 앵그르의
〈그랑드 오달리스크〉(1819). 고전주의적이면서도
낭만적 관능미가 물씬 느껴지는 이 작품은
오스만튀르크제국의 궁정 하녀를 그린 것으로,
당시 머나먼 동방에 대한 유럽인의 오리엔탈리즘적
시각을 보여 준다.

　　앵그르가 이토록 낭만적인 누드를 그린 것은 고전에 충실하고자 했
던 열정이 그에게 있었기 때문이다. 그는 최대한 조화롭고 이상적인 아
름다움을 창조하고 싶어 했다. 그리고 그 결과, 현실에 없는 몽환적인 존
재로서 여인의 몸을 왜곡하게 된 것이다. 절대적 미에 대한 의지가 없었
다면 이러한 독자적 화풍은 형성되지 않았을지도 모른다. 그가 추구한
절대적 아름다움은 그렇게 고전에 뿌리를 두고 낭만적으로 실현되었다.

'무엇'이 아닌 '어떻게'로

고전주의적 기법으로 환상을 노래하고 그린 멘델스존과 앵그르. 예술관이 닮은 두 사람이 서로의 직업을 취미로 갖고 있었다는 사실도 흥미롭다. 앵그르는 음악을 취미로 삼았는데, 그의 바이올린 실력은 자타가 공인할 정도였으며 실제로 오케스트라의 제2바이올리니스트로 활동하기도 했다. 한편 그림 실력이 뛰어났던 멘델스존의 회화는 아마추어를 능가하는 수준이었다고 한다.

앵그르와 멘델스존은 미술, 음악 등 유럽 예술계에 불어온 새로운 바람에 맞서 고전을 고집했다. 예술가로서 그들이 택한 것은 신념을 가지고 자신이 믿는 것을 표현하는 일이었다. 예술을 표현하는 수단은 여러 가지다. 누구는 그리고, 어떤 이는 노래하며, 또 누군가는 춤추고, 다른 어떤 이는 써 내려간다. 그것을 표현하는 방식 또한 다양하다. 누군가는 미화해서, 누군가는 있는 그대로, 어떤 이는 상상을 통해, 또 어떤 이는 다각도에서 표현한다. 아름다움의 기준 또한 늘 똑같지는 않다. 시대에 따라, 관념에 따라, 보는 이에 따라, 사상에 따라서도 달라질 수 있다. 무엇을 평가하는 기준 역시 마찬가지의 이유로 바뀐다.

노엘라라는 이름으로 활동을 시작했던 나는 이제 작가, 작사가, 칼럼니스트, 박사, 연사 등 여러 명칭으로 불린다. 이외에도 딸, 아내, 엄마, 며느리로 불리고 있으며, 언젠가는 할머니로 불릴 날도 찾아올지 모르겠다. 어떤 이름으로 불리든 내가 단 하나의 무엇이 될 수는 없듯이 나는 '무엇'이 아닌 '어떻게'로 살고자 한다. 그래서 난 오늘도 창조, 인내, 공감이 있는 예술적인 삶을 꿈꾼다. 모든 것은 달라질 수 있다. 중요한 것은 무엇을 믿고 어떻게 사느냐다.

어린이와 동물이 있는 정경

바버 — 프로코피예프

Charles Burton Barber — Sergei Sergeevich Prokofiev

찰스 버튼 바버의 〈스위트하트〉(1890).
바버는 영국 빅토리아시대의 풍속화가로,
인간과 동물이 서로 교감하는 모습을 많이 그려
생전에 큰 성공을 거두었다.

동물과의 교감

푸들 조이, 페키니즈 첸칭, 요크셔테리어 두기, 앵무새 릴리, 아메리칸쇼트헤어 소피, 코코, 하늘, 래브라도리트리버 넬, 코커스패니얼 루비 룽지. 어렸을 때부터 지금까지 나와 함께했던, 혹은 하고 있는 반려 동물들이다. 자연스럽게 동물병원에 갈 일이 많았던 나는 어느 날 강아지 샴푸 용기에 인쇄되어 있는 한 명화를 보게 되었다. 아이들과 강아지를 그린 너무도 순수한 그림. 나는 그렇게 화가 찰스 버튼 바버를 알게 되었다.

바버는 마흔아홉 살로 세상을 떠날 때까지 20년이 넘게 왕실에서 사랑스러운 아이들과 동물들의 그림을 그렸다. 그의 그림에는 동심을 자아내는 힘이 있다. 천진난만한 어린 시절, 동물 친구들과 껴안고 뒹굴면서 마음을 나누던 그때. 그의 작품에는 순수한 어린이들과 교감하는 반려 동물들의 따뜻한 감성이 담겨 있다. 보고 있으면 절로 미소 지어지는 그의 그림에 대해 지나치게 감상적이라는 평도 있지만, 어쩌면 그것이 바로 그의 작품이 많은 사람들에게 사랑받는 이유일지 모른다.

용감한 피터

마찬가지로 아이들을 유난히 좋아했던 작곡가 세르게이 프로코피예프는 내레이션과 음악이 함께하는 음악 동화를 만들었다. 어느 날 그는 한 극장으로부터 어린이를 위한 음악을 만들어 달라는 의뢰를 받고 흔쾌히 수락하고는 〈피터와 늑대, Op. 67〉①를 작곡했다. 이 곡에 대본까지 직접 썼다고 하니 그가 이 작업에 얼마나 열정적이었는지를 짐작할 수 있다.

이 작품에서는 프로코피예프가 추구하던 현대적인 작법에서 벗어나 전통적인 기법을 사용하고 있어 그의 여느 작품들과 다르게 누구나 편안하게 들을 수 있다. 또한 이 곡은 내레이션과 음악이 어우러지며 마치 옛날이야기를 듣는 것 같은 분위기를 연출한다. 도입부는 등장인물

①
〈피터와 늑대,
Op. 67〉

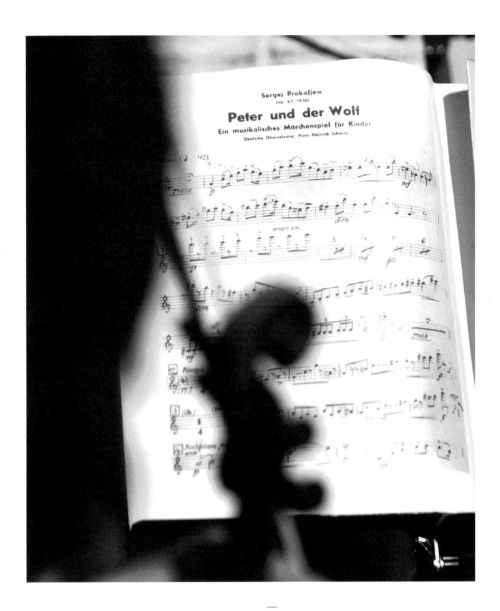

세르게이 프로코피예프의 〈피터와 늑대, Op. 67〉.
프로코피예프가 혁신적인 작풍에서 벗어나
전통적인 기법으로 만든 음악 동화로, 소년 피터와
동물들이 놀고 있는 곳에 늑대가 나타나 오리를
잡아먹자 피터가 용감하게 늑대와 싸워 이긴다는
이야기를 담고 있다.

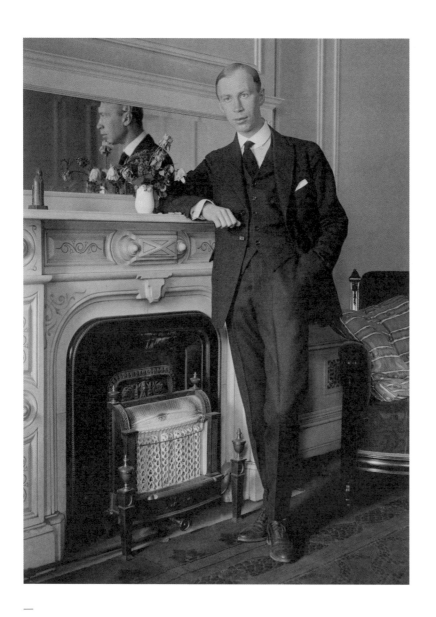

세르게이 프로코피예프(1891~1953).
드미트리 쇼스타코비치와 더불어 근현대 러시아를
대표하는 작곡가로, 대담하고 혁신적이면서도
대중성을 가진 작품 세계를 보여 주었다.
아이들을 좋아하여 누구나 편안하게 들을 수 있는
〈피터와 늑대, Op. 67〉 같은 음악 동화도 작곡했다.

소개로 시작된다. 각각의 등장인물을 의미하는 악기들이 캐릭터의 특성을 살려 음악을 연주한다. 새는 플루트, 오리는 오보에, 고양이는 클라리넷, 할아버지는 바순, 늑대는 호른, 피터는 현악 합주, 사냥꾼은 팀파니와 큰북으로 연주된다. 이렇게 등장인물의 소개가 끝나면 본격적인 이야기가 시작된다.

> 옛날 옛날 어느 이른 아침이었어. 꼬마 피터는 문을 열고
> 넓고 푸른 풀밭으로 나갔단다. 커다란 나뭇가지 위에
> 피터의 친구인 작은 새 한 마리가 노래를 하며 앉아 있었어.
> 연못에는 오리 한 마리가 물장구를 치고 있었지.
> 오리를 본 새가 날아가 물었어. "날지도 못하면서
> 네가 무슨 새라는 말이니?" 오리는 대답했어.
> "수영도 못 하고 연못에도 못 들어오는 너는
> 무슨 새라는 말이니?" 둘은 화가 나서 싸우기 시작했어.
> 그 순간 피터는 저쪽에서 살금살금 다가오는 고양이를 보았지.
> 고양이는 생각했어. '저 새는 싸우느라 정신이 없군.
> 내가 잡아야겠어.' "조심해!" 이를 본 피터가 소리쳤어.
> 새는 놀라서 도망갔지.

이야기는 피터와 동물 친구들이 놀고 있는 풀밭에 늑대가 나타나 오리를 잡아먹고, 이에 화가 난 피터가 용감하게 싸워 늑대를 잡는 데 성공한다는 내용으로 전개된다. 그리고 죽은 줄 알았던 오리는 늑대 배 속에 살아 있는 것으로 이야기는 즐겁게 마무리된다.

내레이션과 음악이 함께 진행되는 이 작품은 어린이들의 호기심과 상상력을 이끌어낸다. 오리와 새, 고양이가 마치 눈앞에서 움직이고 말하는 듯 음악은 그림처럼 전개되고, 동물들과 어린이 피터가 만들어 내는 이야기는 듣는 이로 하여금 미소를 머금게 한다.

아이와 동물의 순수함. 그것은 우리의 마음을 참 따뜻하게 만든다.

—
찰스 버튼 바버의 〈끊어진 줄〉(1887).
바이올린을 연주하고 있는 여자아이와 청중인
강아지와 고양이의 모습이 사랑스럽게 다가온다.

바버의 또 다른 그림 〈끊어진 줄〉에서는 여자아이가 바이올린을 켜고 있다. 강아지는 늘 그렇다는 듯 그 옆에 앉아 소녀의 연주가 끝나기를 기다리고 있는 것 같다. 그런데 그림을 가만히 들여다보니 바이올린 줄이 하나 끊어져 있다. 강아지의 표정이 조금 놀란 듯 보이는 것은 아마도 그 때문인가 보다. 한편 구석의 아기 고양이는 재미있다는 듯 끊어진 줄을 장난감 삼아 놀고 있다.

많은 사람들이 동물에게는 생각이라는 것이 없으며 그들의 감정은 본능적인 것일 뿐이라고 말한다. 하지만 내가 경험하고 느낀 동물들은 상처받고, 기억하고, 용서하고, 배려하는, 인간과 서로 교감하는 존재였다. 인간은 생각하는 동물이기에 위대하다고들 한다. 그러나 때로 그 '생각'이라는 것은 인간으로 하여금 사랑하는 관계에서조차 계산하게 만든다. 아무런 조건 없이 줄 수 있는 사랑을 그 어떤 인간이 동물만큼 할 수 있을까?

바버가 그린 그림을 보고 프로코피예프의 〈피터와 늑대〉를 들으며 다시 한번 떠올려본다. 천진난만하게 빛났던 내 어린 시절과 나와 함께해 주었던 동물 친구들, 가슴 벅차오르는 그 순수함을.

사실과 환영 사이

마그리트 — 수리

René Magritte — *André Souris*

어둠과 밝음의 공존

불면증, 그것은 한때 나를 심하게 따라다니던 녀석이다. '밤'은 내게 두려움의 대상이었다. 아니 정확히 말하면 '밤에 꾸는 꿈'이 그러했다고 해야 할 것이다. 내게 꿈이란 빠져나올 수 없을지도 모르는 미로와도 같은 곳이었다. 수없이 깨고 깨어도 계속 꿈속에 갇혀 있는 경험을 한 어느 날부터 나의 불면증은 더욱더 심해졌다.

한번 들어가면 어떤 일이 도사리고 있을지 모르는 그곳. 누구를 만날지, 어떠한 위험이 닥칠지, 내가 어떤 감정을 품게 될지, 그곳에 얼마나 있어야 할지, 그곳이 꿈속임을 과연 분간해 낼 수 있을지, 그러다 결국 깨어났을 때 이곳이 현실이고 현재임을 알 수 있을지 등 수많은 생각과 두려움이 밀려와 쉽게 잠을 이룰 수 없었다. 이런 이유로 밤새 한잠을 이루지 못하다가 동이 트기 시작하면 겨우 잠드는 생활을 반복했다.

그러던 어느 날, 한국에 계신 엄마와 화상 채팅을 하던 중이었다. 열네 시간의 시차로 인해 내가 있는 곳은 밤, 한국은 낮이었다. 엄마는 마당에 꽃이 예쁘게 피었다며 카메라를 마당 쪽으로 돌리셨다. 햇살이 환하게 내리쬐는 한국의 우리 집 마당. 어둡고 외로운 미국의 밤과 너무도 대조되는 그곳을 보고 있자니 이곳은 한밤중인데도 마음이 환해졌다.

그날 이후 나는 밤마다 컴퓨터의 화상 채팅 창을 열어 놓았다. 오디오 볼륨은 줄이고 비디오만 켜 두었다. 그리고 엄마에게 내가 자는 동안 그곳의 화상 카메라를 마당을 향해 돌려 달라고 부탁했다. 그리하여 한밤중인 내 방의 컴퓨터 화면에는 한낮의 우리 집 마당이 실시간으로 보이게 되었다.

육체적으로 내가 놓인 곳은 플로리다의 작은 마을. 정신적으로 내가 위치한 곳은 한국의 우리 집. 이곳은 깜깜한 밤이지만 그곳은 해가 쨍쨍한 밝은 낮이다. 컴퓨터 화면을 매개체로 낮과 밤이 공존한다. 같은 시간, 어둠이 지배하는 타지의 밤과 밝음 아래 있는 고향의 오후. 생각 끝에 잠이 들었다. 얼마나 시간이 지났을까? 눈을 떠 천장을 바라본다. 어

둡다. 밤이다. 몸을 들어 컴퓨터 모니터를 본다. 밝다. 낮이다. 같은 시간, 낮과 밤이 공존하는 나의 방. 이곳에는 낮도 없고 밤도 없다. 현실도, 환상도. 사실도, 환영도.

무엇이 환영이고 무엇이 사실인가

르네 마그리트의 그림 〈인간의 조건〉을 본다. 창밖을 통해 바다가 보인다. 그런데 자세히 보니 창문 앞에 캔버스가 하나 놓여 있다. 캔버스 위에 그려진 바다. 마치 실제의 모습인 양 창밖의 평온한 수평선으로 연장된다. 저 바다에 정말로 무엇이 있는지는 아무도 모른다. 어쩌면 상어가 출몰했을지도 모를 일이다. 하지만 캔버스는 단지 평온한 바다만을 보여 준다. 그리고 그것을 보는 우리의 눈은 바다가 평온할 것이라고 믿는다. 우리는 마치 그것이 현실이고 지금 일어나고 있는 일인 듯 아름다움을 만끽한다.

이처럼 바깥세상과 캔버스 안의 세상은 마치 하나인 듯 존재한다. 그러나 둘 중 하나는 분명 환영이다. 하나는 외부의 세계, 또 하나는 내면의 세계. 아니다, 둘 다 환영이다. 아니 그림 전체가 환영이다. 그림은 그림일 뿐 사실이 아니다. 그림 속 바다는 바다가 아니다. 그림 속 바다와 캔버스의 바다는 물감일 뿐이다.

마그리트의 또 다른 작품 〈불가능에 대한 시도〉를 본다. 화가가 한 여자를 그리고 있다. 여자에게는 아직 팔이 없다. 아마 화가에 의해 곧 만들어질 것이다. 존재하지 않았던 여자는 화가에 의해 존재하도록 의도되었다. 하지만 여자는 여자가 아니다. 그녀는 실제 여자가 아니다. 그림 속 화가도 사실이 아니다. 또한 여자의 팔은 절대로 완성되지 않을 것이다. 그림은 여기에서 멈추었으니.

그림을 그린다는 것, 실물을 그려 낸다는 것, 있는 그대로를 그린다는 것의 결과는 모두 그림일 뿐이다. 그대로 재현한다는 것 역시 사실상 불가능하다. 그림은 결국 환영이다. 마치 내가 밤마다 꾸던 꿈처럼,

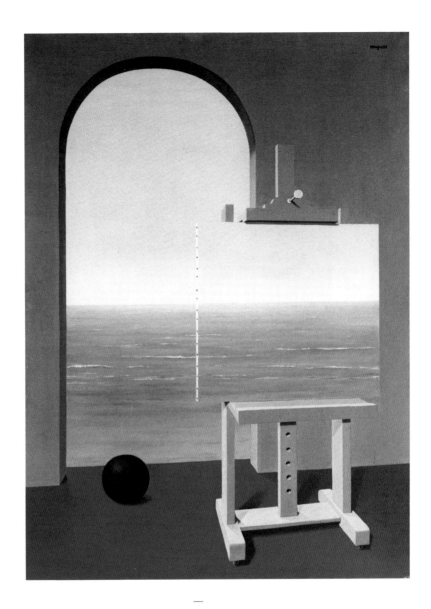

—
르네 마그리트의 〈인간의 조건〉(1935).
평온한 바다가 내다보이는 창가에 그 바다를 재현한
캔버스가 놓여 있는 모습을 통해 현실과 환영의
경계를 모호하게 한다. 이 그림이 시사하듯 우리는
세상을 외부에 객관적으로 놓여 있는 자명한
대상으로 여기지만 실은 정신의 표현인지도 모른다.

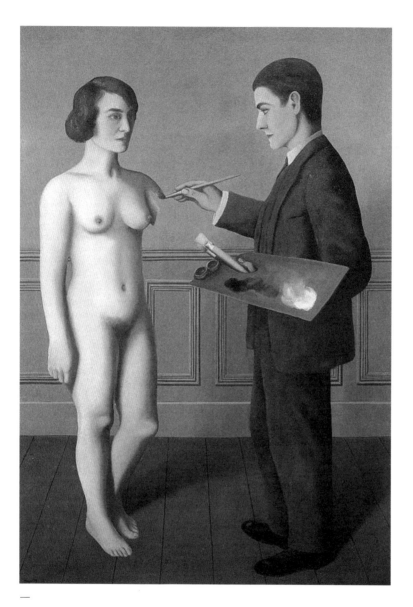

르네 마그리트의 〈불가능에 대한 시도〉(1928).
한 화가가 여자의 모습을 그리고 있지만 실재하는
여자가 아니며, 화가 역시 실재하는 화가가 아니다.
게다가 여자의 팔은 완성되지 않았다. 결국 현실을
있는 그대로 재현한다는 것은 원초적으로 불가능한
것임을 시사한다.

그리고 모니터 속 한국의 낮처럼 말이다. 그러나 꿈은 현실이다. 꿈은 사실상 일어나고 있다. 그 안에서 내가 본 것, 들은 것, 느낀 것 모두가 실제 일어난 사건이다. 나는 그 안에서 살았고 오늘 아침에 빠져나왔다. 오늘 밤, 나는 또다시 그 세상으로 갈 것이다. 컴퓨터 모니터 속 마당의 모습은 실제가 아니다. 그것은 모니터일 뿐이다. 색깔의 조합이 만들어 낸 환영이다. 나는 화면에 보이는 마당에 들어갈 수도 없고 화면 속 꽃의 향기를 맡을 수도 없다. 무엇이 환영이고 무엇이 사실인가? 마그리트는 이렇게 말했다.

> 만약 꿈이 깨어 있는 삶의 반영이라면 삶 또한 꿈에 대한
> 반영이다.

마그리트는 초현실주의 화가다. 초현실주의 화가들은 주로 꿈과 무의식을 그렸지만 마그리트는 거기서 더 나아가 현실의 신비에 주목했다. 그는 우리가 일상에서 흔히 접하는 소재들의 크기를 변형하거나 그것을 뜻밖의 곳에 위치시켰다. 이를 통해 관습적인 사고방식에 충격을 던짐으로써 '생각하는' 그림을 시도했다. 그 결과 그의 그림은 단지 '관람'하는 것을 벗어나 '철학'하는 것이 되었다.

듣는 음악을 넘어 생각하는 음악으로

음악에서는 앙드레 수리가 초현실주의 음악을 작곡했다. 평소 다방면에 관심이 많고 오픈 마인드의 소유자였다고 알려진 수리는 작곡가이자 음악 이론가이며, 지휘자이자 작가였다. 마그리트와 함께 벨기에의 초현실주의를 주도한 인물이다.

1925년, 마그리트는 시인이자 작곡가인 에두아르 므장스와 함께 『식도食道』라는 평론지를 발간했다. 그리고 마르셀 르콩트, 카미유 괴망스, 폴 누제 등과 벨기에 초현실주의파를 결성했다. 일반적인 초현실주

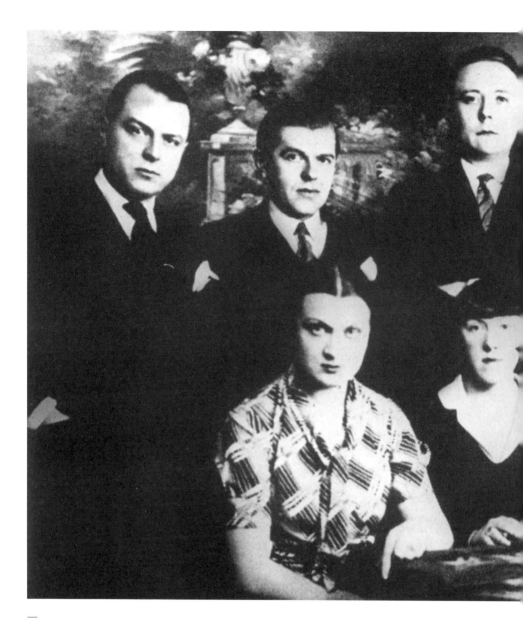

벨기에 초현실주의를 주도한 이들. 뒷줄 왼쪽부터 시계 방향으로 E. L. T. 므장스,
르네 마그리트, 장 스퀴트네르, 앙드레 수리, 폴 누제, 조르제트 마그리트, 마르트 누제,
이렌느 하모어다. 초현실주의는 세계대전을 겪으면서 이성과 합리주의를 내세워 온
서구 문명에 대한 총체적 회의에서 출발한 사조로, 이성이 오랫동안 억압해 온 본능,
직관, 꿈, 무의식의 세계를 탐색하는 데 주력했다.

의자들과는 달리 음악에 많은 관심을 두었던 이들은 1929년, 마그리트의 그림 20여 점을 수리가 선정한 쇤베르크, 스트라빈스키, 파울 힌데미트, 아르튀르 오네게르 등의 음악과 함께 전시하기도 했다.

수리는 초현실주의 기법을 음악에 시도했다. 일상적인 것을 이용해 독특하게 표현함으로써 우리에게 익숙한 것을 낯설게 보게 하는 마그리트의 '낯설게 하기', 즉 데페이즈망dépaysement 기법처럼 수리 역시 평범한 멜로디와 음악적 형식을 이용해 색다른 곡을 만들었다. 또한 스트라빈스키나 에릭 사티 같은 음악가들의 작곡 스타일을 차용하되 거기에 자신만의 색깔을 입히는 시도를 하는가 하면, 미술의 콜라주 기법을 자신의 음악에 적용하기도 했다. 이를테면 그는 〈그림 장수, 시골 칸타타〉라는 곡을 쓰기 위해 벨기에 왈로니 지역의 민요 서른 개를 합치고, 하나의 콜라주 같은 작품을 완성했다. 지역 사람들이라면 모두가 알 만한 대중적인 멜로디가 이 곡에서 섞이며 전혀 민속적이지 않고 낯선 음악으로 변형되었다. 마치 마그리트의 익숙하지만 낯선 그림처럼 말이다. 고개를 갸우뚱하게 만드는 이 별난 음악은 듣는 이에게 기존 민요와 전혀 다른 새로운 의미를 부여한다. 모두가 아는 민요를 사용하여 수리는 예술과 대중음악의 사이를 넘나들고, 또 그 둘의 경계를 모호하게 함으로써 예술이 가진 의미를 다시 한번 고민하게 하는, 이른바 '생각하는' 음악을 만들어 냈다.

일상의 소재를 사용하되 뜻밖의 곳에 배치하고, 사물이 갖는 고유의 재질을 바꾸고, 사물의 크기를 일상에서의 비율과 다르게 표현하고, 서로 동떨어진 사물을 합치거나 혹은 함께 존재할 수 없는 사물들을 같은 곳에 배치하는 것. 벨기에 초현실주의를 대표하는 예술가 마그리트와 수리는 엉뚱한 상상력과 시도를 통해 우리를 당황시키는 결과물을 만들어 냈다.

초현실주의 개념이 고스란히 표현된 수리의 음악은 안타깝게도 세상에 많이 알려지지 않았다. 그에 대한 자료 또한 별로 존재하지 않는다. 하지만 그는 벨기에 초현실주의의 확립에 크게 기여한 인물로 남아 있으며, 그의 음악 역시 예술사에 의미 있는 역할을 했음은 분명하다. 그의 음

악을 좀 더 접할 수 없다는 것이 아쉬울 따름이다. 친구이자 동료였던 마그리트의 그림에 간간이 보이는 음표들로 수리의 음악을 상상하는 수밖에. 그의 음악 역시 '듣는 것' 이상의 '생각하는' 음악일 테니.

　마그리트의 대표작 중 〈이미지의 배반〉이라는 그림이 있다. 파이프가 크게 그려져 있고, 바로 그 밑에는 이렇게 쓰여 있다. "이것은 파이프가 아니다Ceci n'st pas une pipe." 파이프를 그려 놓고 파이프가 아니란다. 하지만 마그리트는 틀리지 않았다. 그가 그린 파이프는 사실상 그림이지 파이프는 아니다. 그리고 '파이프'라는 단어 역시 그 사물을 지시하는 단어일 뿐 그 본연의 존재는 아니다. 그는 "이것은 파이프가 아니다"라고 함으로써 우리의 관습적인 사고에 문제를 제기한다. 마그리트의 그림과 수리의 음악은 평상시 우리가 당연하다고 여기는 것에 대해 다시 한번 생각해 보기를 권한다. 그리고 우리에게 경고한다. 우리가 상식이라고 믿는 많은 것들이 어쩌면 상식이 아닐 수도 있다고. 마그리는 말했다. "내게 세상은 상식에 대한 도전이다."

　한국의 낮이 플로리다의 밤과 만난 이후 나의 불면증은 사라졌다. 세상은 하나도 바뀌지 않았다. 단지 그것을 통해 세상을 바라보는 나의 관념만이 바뀌었을 뿐.

일요일의 예술가

루소 — 보로딘

Henri Rousseau — Aleksandr Porfir'evich Borodin

아이 같은 시선으로

유치원이 있는 건물의 엘리베이터 안. 네 살쯤 되어 보이는 꼬마가 타더니 노래를 부르기 시작한다. "레파솔, 미라라, 시솔솔, 파솔미~." 아마도 오늘 수업 시간에 음계를 배웠나 보다. 그런데 듣다 보니 피식 웃음이 나왔다. 꼬마는 음계를 이용해 노래를 부르지만 막상 그 음이 아닌 다른 음에 계명을 붙여 노래하는 것이었다. 음정으로는 '도레레'를 부르면서 거기에 '레파솔'이라는 계명을 가사처럼 붙여서 부르는 것이었다. 그 모습이 어찌나 귀엽던지 나도 따라 불러 보았다. 그런데 생각만큼 쉽지 않았다. 평생 음악을 공부해 온 터라 음계에 대한 인지가 명확한 내게 그 것은 마치 빨간색을 노란색이라 부르고 파란색을 주황색이라 불러야 하는 일과 같다고 해야 할까?

아직 학습되지 않았다는 이유로 아이들은 자유롭게 사고하고 상상한다. 어른들은 예상하지 못하는 많은 것들이 아이들에게는 참으로 자연스럽다. 그런 이유로 파블로 피카소는 "아이들은 모두 예술가"라고 말했고, 호안 미로도 아이 같은 시선으로 그림을 그리는 데 주력했다. 누구나 가지고 있는 이 위대한 능력을 안타깝게도 우리는 자라면서 점점 잃어 간다. 상상력과 가능성, 그리고 무한한 꿈을. 피카소는 이렇게 말했다.

모든 아이들은 예술가다. 문제는 어른이 되어서도
예술가로 남아 있느냐는 것이다.

나는 라파엘로처럼 그리기 위해 4년을 보냈다.
그러나 아이처럼 그리기 위해서는 평생을 바쳤다.

이것이 피카소가 정규교육 한번 제대로 받지 못한 앙리 루소의 서툰 그림에 찬사를 보낸 이유였을지 모른다.

일요 화가 루소

　　루소는 고등학교를 졸업한 뒤 22년간 세관 사무소에서 일했다. 그 중에서도 통행료를 징수하는 따분한 업무를 맡았던 그는 취미로 그림을 그리기 시작했다. 이후 자신에게 재능이 있다고 믿은 그는 마흔아홉 살의 나이에 전업 화가로 활동한다고 선언했다. 하지만 독학으로 그림을 공부한 그는 전시를 할 때마다 '아마추어 화가' 또는 '일요 화가'라고 조롱받기 일쑤였다. 사실 루소는 전통과 권위를 중시하는 아카데미즘을 추구했지만 실력은 의지를 따라 주지 않았고, 그의 그림은 아카데미즘을 크게 벗어난 어색한 것이었다.

　　루소의 그림에서 주요 주제 중 하나는 정글이었다. 하지만 정작 그는 밀림에 한 번도 가 본 적이 없었다. 주로 상상에 의해 그린 그의 작품들은 크기와 비례도 맞지 않을뿐더러 하나의 그림에 여러 시점이 동시에 적용되어 있고, 서로 이질적인 이미지들로 가득 메워져 있었다. 다시 말해 그의 그림에는 현실성이 전혀 없었다. 그의 인물화 역시 모델과 닮지 않은 것으로 유명했는데, 일부 의뢰인들은 자신의 초상화를 보고 화가 나 그림을 없애 버리기까지 했다는 일화도 있다.

　　우리에게 있던 무한한 상상력은 자라면서 사라지도록 학습되었다. 우리의 상상력은 사실과 사실이 아닌 것, 가능한 것과 가능하지 않은 것으로 분리되었다. 그리하여 관념과 선입견은 우리로 하여금 사회라는 틀 안에서 적절히 적응하며 살도록 만들었다. 그리고 어느덧 우리는 개성을 잃어버린 채 천편일률적인 삶을 살아간다. 그러고는 이제 다시 그것을 '그래서는 안 되는 것'으로 분류하고는 창의적 사고를 키우기 위해 인위적인 애를 쓴다.

　　루소의 어린아이 같은 그림은 어느 날 피카소의 눈에 띄게 되었다. 피카소가 그의 그림을 구입하면서 루소는 미술계에서 서서히 인정받기 시작했고, 그의 독특한 작풍은 이후 수많은 화가들에게 영감을 주게 되었다. 전통적이고 체계적인 교육 방식에 지친 이들은 정규교육을 받지 않았기

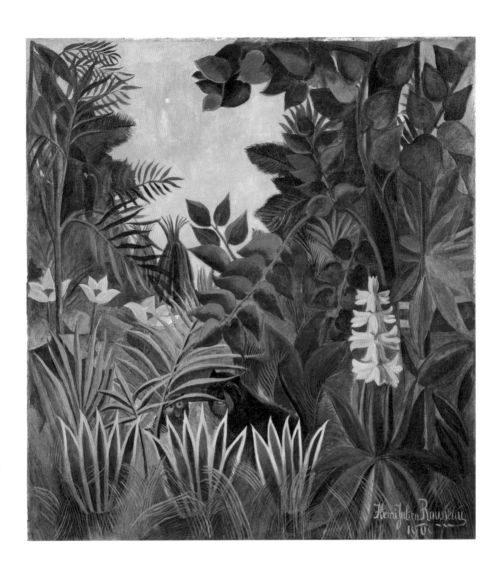

—

잉리 루소의 〈적도의 정글〉(1909). 루소는
밀림에 한 번도 가 본 적 없지만 상상력으로
그것을 즐겨 그렸다. 체계적인 미술 교육과는
거리가 먼 그의 원시적이고 소박한 그림은
처음에는 아마추어적이라고 조롱받았지만
피카소의 눈에 띄면서 점차 주목받기 시작했다.

에 가능했던 루소의 이러한 '원시적'이고 '소박한' 그림에 끌렸던 것이다.

일요 작곡가 보로딘

일요 화가라 불리던 루소처럼 '일요 작곡가'라 불린 러시아의 음악가가 있다. 바로 알렉산드르 보로딘이다. 그러나 취미로 시작해 전업 화가가 된 루소와 달리 보로딘은 음악을 자신의 직업으로 택한 적이 없었다. 아홉 살 때 이미 작곡을 시작했을 정도로 음악적 재능을 가지고 있었지만, 그는 음악 대신 화학과 약학을 전공하고 의학박사 학위를 취득했다. 그리고 1862년에 상트페테르부르크대학의 화학 교수로 임용되었다. 그는 연구로 늘 바빴다. "나의 일은 과학이고, 음악은 취미다"라고 말한 보로딘은 스스로를 '일요 작곡가'라 칭했다.

그는 작곡가 밀리 발라키레프를 알게 되면서 '러시아 5인조'라 불리는 그룹에 속하게 되었다. 발라키레프, 세자르 퀴, 모데스트 무소륵스키, 니콜라이 림스키코르사코프, 보로딘으로 구성된 러시아 5인조는 서양음악이 아닌 러시아 고유의 음악을 만들기 위해 결성된 모임이었다. 발라키레프를 제외하고는 모두 체계적인 음악 교육을 받지 않은 아마추어 작곡가들이었는데, 바로 이 점이 독창적인 음악을 만들 수 있었던 이유일 것이다.

그들은 함께 모여 작곡했는데, 보로딘은 과학자라는 직업상 그중에서도 가장 바쁜 멤버였다. 그래서 그는 휴가나 병가를 냈을 때만 참여해 작곡할 수 있었다고 한다. 이처럼 '느림보 작곡가'로 유명한 그는 무려 18년 동안 써 온 오페라 〈이고르공⚐〉①도 결국 완성하지 못하고 숨을 거두었다.

①
〈이고르공〉

보로딘의 작품 중 루소의 그림만큼이나 소박하고 어린아이 같은 음악이 있다. 바로 〈젓가락 행진곡〉의 변주곡이다. 보로딘에게는 가니아라는 딸이 있었는데, 어느 날 가니아가 보로딘에게 같이 피아노를 연주하자고 했다. 딸이 피아노를 칠 줄 모른다고 알고 있던 보로딘이 놀라자 가

니아는 피아노 앞으로 가서 두 손가락을 들어 〈젓가락 행진곡〉을 연주했다고 한다. 그 모습이 얼마나 귀여웠을지 상상이 간다. 여기서 영감을 받은 보로딘은 동료 작곡가들에게 〈젓가락 행진곡〉의 변주곡을 함께 만들 것을 제안했다. 그리고 이내 〈패러프레이즈〉라는 제목과 함께 위트 넘치고 천진난만함마저 느껴지는 작품을 만들었다. 딸아이와 놀아 주다가 탄생한 곡이다.

이처럼 보로딘에게 음악은 즐거운 '놀이'와 같았다. 그는 음악을 직업으로 여기지 않았다. 시간이 날 때만 작곡을 했던 그에게 음악은 취미이자 쉼터였다. 그는 "훌륭한 사람은 작곡이나 사랑을 직업으로 삼지 않는다"라고 말하기도 했다.

보로딘의 대표작 중 〈중앙아시아의 초원에서〉②라는 작품이 있다. 이 곡에서 보로딘은 러시아의 대초원을 그렸는데, 소박하고 단순한 구성에 신비롭고 동양적인 멜로디와 화성이 이색적이다. 그는 자신의 악보에 다음과 같이 기록했다.

② 〈중앙아시아의 초원에서〉

> 고요 속 끝없이 펼쳐진 중앙아시아의 드넓은 광야에
> 러시아의 평화로운 노랫소리가 아득히 들려온다. 말과 낙타의
> 발굽 소리와 함께 낯선 동양의 선율이 멀리서부터 다가온다.
> 러시아 병사들의 호위를 받으며 카라반이 안전하고 평화롭게
> 사막을 건넌다. 이제 러시아와 동양의 멜로디는 하나가 되고,
> 카라반이 멀어지며 음악도 멀리 사라져 간다.

작품에서 느껴지는 이러한 여유처럼 그에게 음악은 바쁜 와중에 자신에게 주는 선물 같은 것이었다. 그는 자신의 직업으로 늘 바빴다. 알데하이드에 관한 연구로 화학 분야에 업적을 남기기도 했고, 러시아 최초로 여성들을 위한 의과대학을 설립하는 데도 앞장섰다. 그는 끝까지 자신을 일요 작곡가라 불렀지만, 독특하고 뛰어난 그의 작풍은 드뷔시, 라벨과 같은 당대의 작곡가들에게도 영향을 주었다.

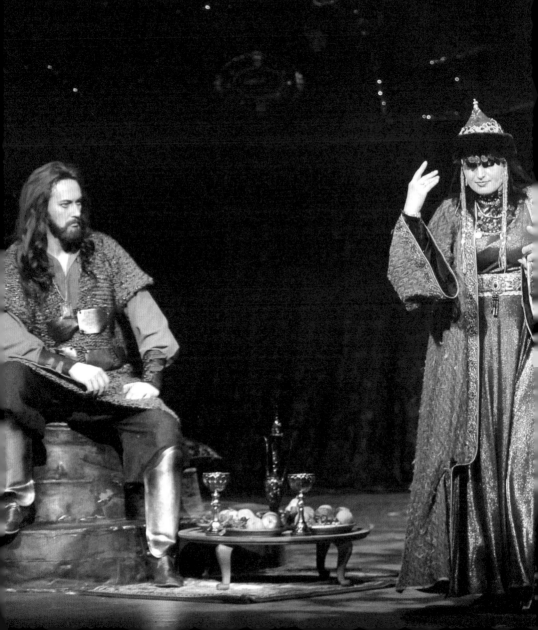

알렉산드르 보로딘의 〈이고르공〉의 한 장면.
이 오페라는 음악을 취미로만 한 보로딘이
무려 18년 동안 썼지만 끝내 미완으로 남긴
작품으로, 훗날 리콜라이 림스키코르사코프와
알렉산드르 글라주노프가 완성했다.
침략자들을 무찔러 나라를 구한 우크라이나의
통치자 이고르공의 서사를 담은 것으로,
민족적 향취가 물씬 느껴진다.

러시아 음악의 젖줄인 중앙아시아의 초원.
알렉산드르 보로딘은 밀리 발라키레프, 체자르 큐이,
모데스트 무소륵스키, 니콜라이 림스키코르사코프와
함께 '러시아 5인조'로 불렸는데, 이들은 음악의 원천
을 민중의 생활 속에서 찾았다. 보로딘의 대표작 중
〈중앙아시아의 초원에서〉 역시 소박하고 단순하면서
도 동양적인 멜로디와 화성이 러시아의 대지를
적시는 듯하다.

　　자신이 하는 일에 대한 확고함은 루소에게서도 찾아볼 수 있다. 전업 화가가 된 그는 누가 뭐라 해도 자신이 최고의 화가가 될 것이라고 말했다. 온갖 비난과 조롱에도 불구하고 그는 그리기를 멈추지 않았고, 자신의 그림이 최고라 믿었다. 끝내 초현실주의자들을 비롯해 다다이스트들에게까지 영향을 미친 그는 현재 '모더니즘의 대부'로 기록되고 있다. 그는 이렇게 말했다.

> 세상에서 가장 행복한 사람은 고통을 최소화하는 자이고,
> 가장 불행한 사람은 기쁨을 최소화하는 자다.

　　한 분야에서 체계적인 교육을 받지 않은 사람이 두각을 나타내기는 참으로 쉽지 않은 일이다. 하지만 그렇기 때문에 더욱 강렬한 무언가를 만들어 낼 가능성이 큰 것도 사실이다. 천편일률적인 교육이나 정형화된 룰을 따르는 것보다 자유롭게 상상하고 자신의 길을 가는 것, 그것이 40대에 그림을 시작한 세무사를 후대에 길이 남는 화가로 만들고, 과학자를 한 나라를 대표하는 작곡가로 만든 원동력이 아니었을까?

말 없는 말

로스코 — 리게티

Mark Rothko — *György Ligeti*

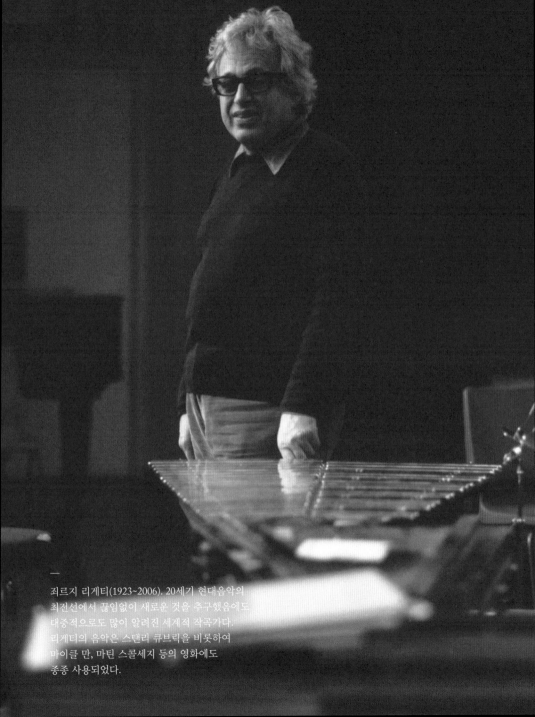

죄르지 리게티(1923~2006). 20세기 현대음악의
최전선에서 끊임없이 새로운 것을 추구했음에도
대중적으로도 많이 알려진 세계적 작곡가다.
리게티의 음악은 스탠리 큐브릭을 비롯하여
마이클 만, 마틴 스콜세지 등의 영화에도
종종 사용되었다.

욕망의 맨얼굴

죄르지 리게티의 음악을 작품의 주제곡으로 자주 사용한 영화감독 스탠리 큐브릭의 유작 〈아이즈 와이드 셧〉은 개봉 당시 영화계에 큰 논란을 불러일으켰을 만큼 에로틱한 성적 판타지와 적나라한 섹스 장면을 담고 있다. 영화는 의사인 윌리엄 빌 하포드가 아내인 앨리스와 어느 파티에 참석했다가 서로 다른 이성에게 잠시 마음을 뺏긴 뒤 벌이는 말다툼에서 시작된다. 다툼 끝에 빌은 아내가 잠시나마 다른 남자에게 끌려 혼외정사를 꿈꾸었다는 이야기를 듣는다. 이후 그의 상상 속에는 아내가 다른 남자와 섹스를 하는 장면이 등장한다.

여러 가지 심경이 교차하며 혼란스러워진 빌은 집을 나와 뉴욕 시내를 배회한다. 그러다 한 비밀스러운 파티에 대해 알게 된다. 마치 이교 집단을 연상하게 하는 곳으로, 모두가 검은 망토를 두르고 가면을 쓰고 있다. 빌은 이 파티에 초대받은 사람으로 위장해 그곳에 잠입하는 데 성공한다. 그리고 그곳에서 일어나는 난교 장면을 목격한다. 보지 말아야 할 것을 본 그에게 정체를 알 수 없는 여자가 다가와 어서 이곳을 빠져나가라고 경고한다. 그럼에도 빌은 그곳을 떠나지 않고 결국 붙잡혀 사람들 한가운데에서 심판을 받는 상황에 이른다. 이때 흐르는 음악이 리게티의 〈무지카 리체르카타Musica Ricercata〉①다.

이 곡은 총 일곱 개의 파트로 짜여 있는데, 영화에는 그중 두 번째 파트가 사용되었다. 음악은 미#과 파#, 단 두 음으로 이루어져 있다. 옥타브를 넘나들며 구성된 이 곡은 영화 속 장면과 어우러지며 극도의 긴장감을 표현한다. 마치 정지된 듯 빠져나갈 구멍도 없이 그곳에 머물며 긴장된 상태. 실제로 빌은 많은 사람들 속에 둘러싸여 그 어디로도 나갈 수 없다. 파티 멤버의 진위를 가리는 질문에 답을 하지 못한 그는 결국 큰 위기에 처하게 된다. 긴장감이 극도로 달한 이 현장의 분위기는 리게티의 음악을 통해 한층 강렬하게 전해진다.

①
〈무지카 리체르카타〉

영화 속 장면은 붉은색과 검은색과 파란색으로 이루어져 있다. 붉은색 원형 카펫이 중앙에 깔려 있고 검은 옷을 입은 사람들이 이를 둘러싸고 있다. 정중앙에는 마치 사제처럼 보이는 자주색 옷의 남자가 앉아 있다. 양옆에는 파란 옷을 입은 사람 두 명이 위치하고 있는데, 이들은 검은색과 붉은색 간의 경계를 완화하고 그 둘을 연결해 주는 듯하다. 마치 색면 추상화가 마크 로스코의 작품처럼 강렬한 색채만으로 욕망 속 위기와 넘치는 긴장감을 표현한다.

영화의 주된 감정은 몽환적 에로티시즘이다. 아니 혼란과 두려움이다. 아니 욕망과 긴장감이거나, 어쩌면 질투와 죄책감이다. 아니 이 모든 것이다. 하나의 단어로는 잘 설명이 되지 않는다. 그래서인지 이 영화는 '모호하다'는 표현으로 종종 평가받는다. 결혼한 남녀가 겪는 질투, 사랑, 다른 이를 향한 욕망, 죄책감, 도덕성을 지키기 위한 몸부림, 그들의 위기, 한순간의 쾌락, 환상, 현실, 이 모든 것이 뒤섞여 삶의 한 부분을 그려 낸다. 그들이 처한 '상태'를. 큐브릭 감독은 이 영화를 통해 어떤 철학적인 메시지를 던지는 듯했지만 정작 작품에 대한 자신의 의견은 공식적으로 밝히지 않은 채 세상을 떠났다. 그는 단지 영화로 말할 뿐이었다. 로스코가 단지 그림으로 말한 것처럼.

색채로 말하다

자신이 추상화가가 아니라고 주장하던 로스코는 색을 통해 감정을 전달하고자 했다. 그는 작품을 전시할 때, 작품과 관람자 사이에 아무것도 놓아서는 안 되며 작품에 대한 설명조차 달아서는 안 된다고 했다. 어떠한 형상을 그리는 데는 관심조차 없다고 말한 그는 인간의 본성과 감성을 표현하는 데만 집중했다.

로스코의 작품은 색채로 빽빽하게 채워져 있다. 아무런 형상도 존재하지 않지만 거기에는 가슴 한구석을 자극하는 어떠한 감정이 존재한다. 그의 작품을 보고 있으면 그 색채에 따라 슬픔이나 먹먹함, 쓸쓸함과

외로움, 또는 정화되거나 위로되는 느낌을 받는다.

정확하게 구별되지 않는 색과 색 사이의 경계는 세상에 존재하는 여러 종류의 '관계'를 말하는 것처럼 느껴지기도 한다. 서로가 스며들 듯이 합쳐지는 혹은 구분되는 느낌. 작품을 보고 있노라면 하나의 감정도, 그리고 또 다른 감정도 결국 모두 인간의 본성 안에 함께 존재하는 듯하다. 꽉 채워져 있지만 텅 빈 것 같은, 그리고 색채로 가득 찬 감정만이 존재하는 그의 그림은 밀도 높은 음색에서 아무런 움직임도 감지되지 않는, 어떠한 감정의 '상태'만을 표현하는 리게티의 음악을 연상하게 한다.

큐브릭의 또 다른 대표작 〈2001 스페이스 오디세이〉에 사용된 리게티의 곡 〈대기Atmosphere〉②는 그의 음악적 특징을 가장 잘 보여 주는 작품이다. 음악에는 멜로디도 박자도 존재하지 않는다. 마치 어떠한 '상태의 공간'에 머무는 착각이 들게 하는, 시간이 멈춘 것 같은, 아니 영원한 것 같은, 경계가 없는 음악. 하지만 가만히 보다 보면 어느새 다른 색채로 흘러들어 있는 로스코의 그림처럼 리게티의 화성 역시 어느덧 다른 화성으로 녹아들어 있는 것을 발견하게 된다. 그렇게 구성된 로스코와 리게티의 작품은 강렬한 흡입력을 지닌다. 단순하지만 깊이 빨려 들어가는, 마치 무중력 상태처럼 하늘도 없고 땅도 없는 상태 같은 그림과 음악.

②
〈대기〉

어떠한 감정이나 상태를 설명할 때, 때로는 말보다 색채 혹은 소리로 표현하는 것이 더 정확할 때가 있다. 그것은 말이나 구상으로 형용할 수 없는 또 다른 어떤 세계다. 때로 나의 감정을 말로 표현하려 하면 할수록 그 의미가 왜곡되는 것을 발견한다. 생각과 감정이 언어라는 수단을 통해 한번 걸러져 나오기에 그 표현에 한계가 존재할 수밖에 없는 것이다. 하나의 감정을 전달하기 위해 만들어 내는 수만 가지 말보다 한 번의 진실한 눈빛이 더 강렬할 때가 있다. 로스코와 리게티가 그림과 음악을 통해 전하는 메시지처럼. 리게티는 이렇게 말했다. "곡을 어떻게 써야 하는지는 안다. 하지만 말로는 어떻게 표현해야 할지 아직 정하지 못했다."

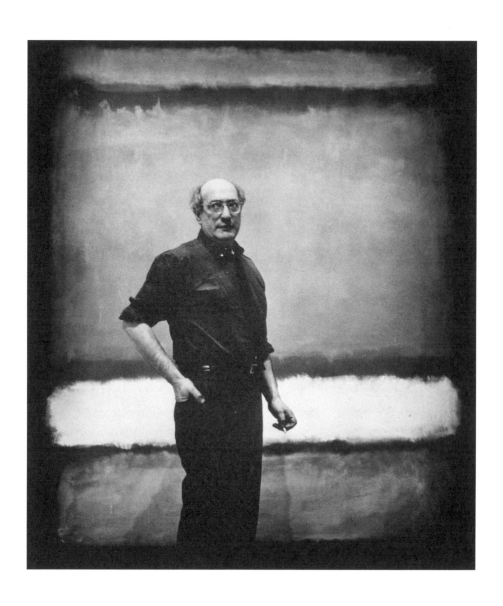

마크 로스코(1903~1970). 그 자신은 추상화가라고
불리는 것을 거부했지만 20세기 추상표현주의를
대표하는, 러시아 출신의 미국 화가다.
커다란 사각형의 판면에 아무런 형상 없이 오직
색채로만 채워진 그의 작품들은 꽉 차 있으면서도
텅 빈 묘한 느낌을 준다.

마크 로스코의 〈시그램 벽화: 고동색 위의 붉은색〉(1959).
사람들은 극히 단순해 보이는 로스크의 그림 앞에서
감정의 정화를 경험하게 된다. 로스코는 자신은
어떤 형태를 표현하는 데는 관심이 없으며 오직 인간의
기본 감정을 표현하는 데만 관심 있을 뿐이라고 했다.

마음의 눈, 마음의 귀

브램블릿 — 글레니

John Bramblitt — *Evelyn Glennie*

모든 색에는 고유한 감촉이 있어요

존 브램블릿이라는 화가가 있다. 1971년생인 그는 앞이 보이지 않는 시각장애인이다. 어린 시절부터 시력이 좋지 않았던 그는 2001년, 간질로 인해 시력을 완전히 잃었다. 죽을까도 생각했다. 하지만 시력을 잃은 지 1년이 지난 어느 날, 주체할 수 없는 감정에 이끌려 주방 바닥에 주저앉아 그림을 그리기 시작했다.

미친 짓이었다. 보이지 않는 눈으로 그림을 그린다니. 하지만 멈추지 않았다. 실패에 실패를 거듭하고 밤을 새워 그렸다. 그렇게 멈추지 않고 달려온 새벽, 그의 주방으로 새 한 마리가 날아들었다. 순간 가슴에 심한 통증을 느꼈다. 그리고 거기서 희망을 발견했다. 그날 이후 브램블릿은 죽음 대신 예술을 택했다.

브램블릿은 촉감으로 색을 구별한다. 모든 색은 저마다 고유의 감촉을 가지고 있다고 한다. 까만색은 기름처럼 미끄럽고, 하얀색은 치약처럼 두껍다. 그는 색을 섞을 때 느낌을 기억해 자신이 원하는 색을 만든다.

그의 그림 중 〈통찰〉이라는 작품이 있다. 그림의 주제는 바로 '눈'이다. 원제인 'perception'은 인지, 자각, 통찰을 의미한다. 그의 눈은 보이지 않지만 그는 세상을 인지하고 있다는 메시지를 눈을 그림으로써 말한 것이다. 세상을 바라보는 그의 눈은 신체의 눈이 아닌 마음의 눈이다. 그는 이렇게 말했다.

> 처음에는 제가 더 이상 가치가 없다고 생각했어요.
> 나의 인생에는 아무것도 없었죠. 시력을 잃으면 사람들과의
> 접촉이 끊어집니다. 난 사람들에게 난 아직 나라는 것을
> 알리고 싶었어요. 보이지 않아도 나라는 사람은 아직
> 내 안에 있는 그대로라는 것을요.

—
존 브램블릿의 〈통찰 11〉. 시각 장애를 가진
미국 화가 브램블릿은 마음의 눈으로도 충분히
세상을 인지한다는 것을 자신의 그림을 통해
이야기한다.

—
존 브램블릿의 〈래디언트〉. 어둠에 가장 익숙할
테지만 그가 바라본 세상은 어떤 세상보다도
환하게 빛난다.

브램블릿은 투명한 물감으로 밑그림을 그리고 그것을 만짐으로써 자신의 그림을 확인한다. 그러고는 또다시 촉감으로 색을 느끼고 칠한다. 그의 머릿속에는 이미 완성된 이미지가 있다. 그의 눈은 볼 수 없지만 그는 이미 모든 것을 다 보고 있는 것이다.

브램블릿은 태어나서 단 한 번도 보지 못한 자기 아들을 그림으로 그렸다. 그림은 놀라우리만치 실제와 똑같다. 그에게 그림은 소통이다. 그는 자신의 신체의 능력이 변했어도 능력은 변하지 않았음을, 아니 한층 더 발전했음을 보여 준다.

브램블릿의 눈이 잘 보였을 때, 그는 화가가 되고 싶었다고 했다. 하지만 자신이 없었다. 그래서 도전하지 않았다. 그가 시력을 잃게 되자 잃을 것이 없었다. 그가 그림을 못 그린다면 그것은 당연한 일이었다. 그러자 있는 그대로의 자신을 받아들이게 되었다. 그리고 결국 도전에 성공하여 화가가 되었다.

소리의 반대는 침묵이 아니라 정체예요

브램블릿이 그림을 촉감으로 보듯 음악을 몸으로 듣는 사람이 있다. 테드TED에도 소개된 스코틀랜드의 청각장애 연주자 겸 작곡가인 에벌린 글레니다. 그녀는 소리를 듣지 못한다. 연주자가 꿈이었던 그녀는 어릴 때부터 피아노와 클라리넷을 배웠다. 하지만 여덟 살 때 청각에 문제가 생겼고, 열두 살에는 청각을 완전히 잃었다. 하지만 연주자의 꿈을 버리지 않았고 진동이 큰 타악기 중 마림바를 선택했다. 그녀는 이제 소리를 만진다. 온몸으로 느낀다. 맨발로 연주하는 그녀는 머리끝부터 발끝까지 소리의 진동을 몸으로 듣는다.

처음 글레니가 영국 왕립음악원 입학시험을 보았을 때, 청각장애인이라는 이유만으로 입학을 거부당했다. 하지만 결국 실력을 인정받게 되었고, 입학은 물론 최고의 학생에게 주는 상까지 받게 되었다. 이후 영국 왕립음악원에는 장애인이라는 이유로 입학 거부를 할 수 없다는 규정이

만들어졌다. 그녀는 이제 명실공히 세계 최고의 타악기 연주자가 되었다. 50여 종이 넘는 타악기를 연주하며 협연은 물론 후학을 양성하기도 한다. 그녀는 나라에서 주는 기사 작위까지 받았다. 그녀는 이렇게 말했다.

> 장애는 불가능이 아니라 또 다른 능력의 원천입니다.
> 장애는 불행한 것이 아니라 불편한 것이에요.
> 미디어를 통해 미화될 필요도, 오해를 살 필요도 없죠.
> 침묵의 세계에 갇혀 고통스러울 때, 나를 밖으로 끌어내어 준
> 것은 바로 음악이었죠.

① 글레니의 연주

브램블릿이 그림을 통해 세상과 소통할 수 있었던 것처럼 글레니는 파동을 자신의 몸을 통해 들었다.① 그녀는 "소리의 반대는 침묵이 아니라 정체다. 그리고 정체는 곧 죽음이다"라고 했다. 그녀의 몸은 끊임없이 소리를 느낀다. 그러므로 정체는 소리가 없음이고, 소리가 없는 상태는 불가능 하기에 곧 죽음과 같다는 말이다. 이 세상에 진정한 침묵은 존재하지 않기에. 그녀는 이러한 느낌을 통해 자신이 살아 있음을 느낀다. 음악은 세상과의 소통이자 그녀를 살게 하는 원동력이다.

아무것도 볼 수 없는 브램블릿에게는 그림이, 아무것도 들을 수 없는 글레니에게는 음악이 삶의 끈이며 소통의 수단이라고 말한다. 자신의 약점을 최고의 강점으로 이끌어 낸, 자신이 가지지 못한 것을 가진 것 이상으로 승화시킨 이들. 보이지 않아 그림을 그리고 들리지 않아 음악을 연주하는 브램블릿과 글레니의 삶과 작품을 조사하는 동안 이들의 인터뷰를 읽고 동영상을 보면서 얼마나 많이 울었는지 모른다. 가슴이 뜨거워지고 나도 모르게 눈물이 올라와 마음을 추슬러야 했던 순간도 많았다. 흔히 '불가능이란 없다'고 말한다. 너무나 많이 들어 이제는 식상해진 말. 브램블릿과 글레니로 인해 이 말은 이제 한층 더 '진리'에 다가선다.

청각 장애를 극복하고 세계적인 타악기 연주자로
올라선 에벌린 글레니의 연주 모습. 아무것도 볼 수
없는 존 브램블릿이 촉감으로 색을 구분하듯이
글레니는 파동으로 소리를 느낀다. 2015년,
음악의 노벨상이라 불리는 폴라음악상을 받기도 했다.

모든 힘없는 존재들을 위하여

오키프 ― 메시앙

Georgia O'Keeffe ― Olivier Messiaen

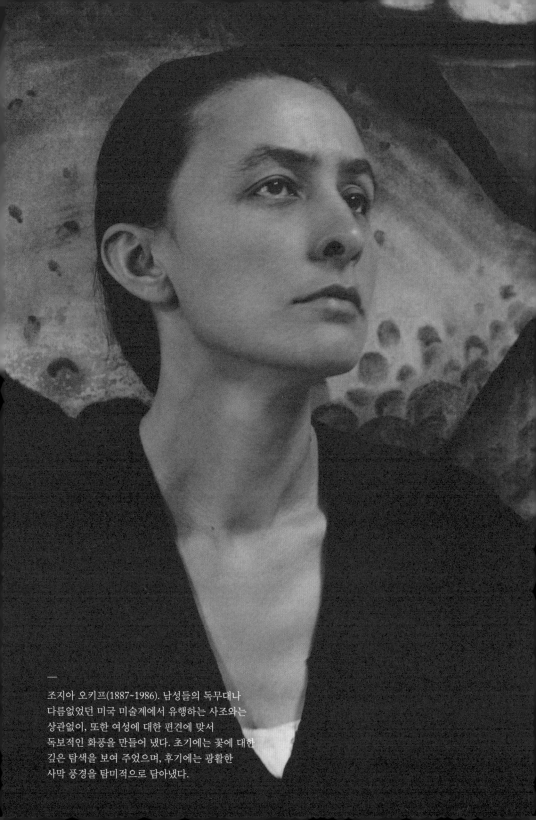

조지아 오키프(1887~1986). 남성들의 독무대나
다름없었던 미국 미술계에서 유행하는 사조와는
상관없이, 또한 여성에 대한 편견에 맞서
독보적인 화풍을 만들어 냈다. 초기에는 꽃에 대한
깊은 탐색을 보여 주었으며, 후기에는 광활한
사막 풍경을 탐미적으로 담아냈다.

꽃의 화가

태어나서 죽을 때까지 한 세상을 온전히 살아 낸다는 것. 한 생명이 탄생해서 소멸할 때까지 걸리는 시간. 버텨야 하는 순간들, 이겨 내야 하는 시련. 인생이란 하나의 꽃이 피고 지듯 그처럼 힘겨우면서도 아름답고, 위태로우면서도 고귀한 것이 아닐까?

한 세기 가까이 예술에 모든 인생을 바친 화가가 있다. 꽃과 자연을 주제로 그림을 그렸던 조지아 오키프. 그녀의 99년 인생은 꽃 같은 것이었다. 오키프는 1887년 미국 위스콘신주 선프레리에서 태어났다. 어려서부터 그림에 열정을 보인 그녀는 열 살에 이미 화가가 되기로 결심했다. 시카고예술대학을 거쳐 강사 생활을 하던 중 그녀에게 뜻하지 않은 기회가 찾아왔다. 그녀의 친구가 그녀 그림을 당시 사진계의 거장인 앨프리드 스티글리츠에게 보여 주었고, 오키프의 재능을 알아본 스티글리츠가 당사자의 동의 없이 그 그림을 뉴욕에 있는 291갤러리에 전시한 것이었다.

자신의 동의를 구하지 않은 스티글리츠에게 오키프는 처음에는 화가 났지만 그들은 이내 사랑에 빠지게 되었다. 스물세 살이나 연상이며 유부남이었던 스티글리츠와의 관계는 세간의 이목을 끌었다. 특히나 스티글리츠가 그녀의 누드를 찍은 사진으로 전시하자 그녀는 '청순한 요부'로 사람들의 입에 오르내리기 시작했다.

남편을 등에 업고 출세한 화가로 비쳤고, 그녀의 작품은 종종 그녀 자신의 의도와는 다르게 해석되었다. 그림의 주제는 꽃이었다. 꽃을 크게 확대하여 거대하게 그린 그림에서 사람들은 여성의 성기를 보았다. 그녀의 누드와 요부의 이미지와 꽃 그림은 그녀를 특정 프레임에 가두어 버렸다. 그녀는 이렇게 반문했다.

> 사람들은 풍경화에서 사물들을 왜 실제보다 작게 그리느냐고
> 묻지 않으면서 내게는 왜 꽃을 실제보다 크게 그리느냐고
> 묻는 것인가?

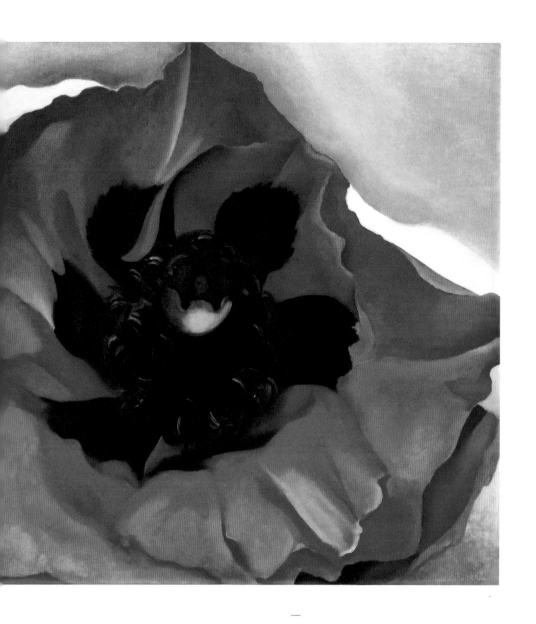

조지아 오키프의 〈양귀비〉(1927). 오키프는
꽃 그림만 200점 넘게 그렸을 정도로 꽃에
천착했다. 사회적인 것과 거리가 멀어 보이는
그 그림들은 처음에는 아마추어적인 것으로
치부당했지만 점차 독창적인 작품으로 인정받게
되었다.

오키프는 계속해서 꽃을 확대해서 크게 그렸다. 꽃 그림만 200점이 넘는다. 작디작은 꽃. 어느 한순간에 꺾여 버릴 수 있는 미약함. 아름답고 향기롭지만 곧 지고 마는 숙명. 어쩌면 그녀가 그리던 것은 세상의 모든 힘없는 존재들이었는지 모른다.

> 내가 만약 꽃을 거대하게 그려 낸다면
> 사람들은 그 아름다움을 무시할 수 없을 것이라 생각했다.

새들의 심연

꽃에 대한 오키프의 거대한 탐구를 보고 있으면 올리비에 메시앙이 떠오른다. 억압의 순간에 작곡한 그의 음악이. 메시앙은 제2차 세계대전 당시 프랑스군으로 참전했다가 독일군의 포로가 되었다. 그리고 1939년에 프랑스군의 가구 운반병으로 입대한 뒤 1940년 5월에 독일군에게 잡혀 임시 수용소에 갇히고 말았다. 이곳에서 메시앙은 바이올리니스트, 첼리스트, 클라리네티스트를 만나게 되었다. 메시앙이 작곡가라는 사실을 알게 된 독일군 장교는 그가 작곡을 할 수 있도록 악기를 마련해 주었다. 하지만 전쟁터에서 지급된 악기가 정상일 리 없었다. 첼로는 줄이 하나 빠져 있었고, 피아노 건반은 누르면 다시 올라오지 않았다. 열악한 환경 속에서 메시앙은 독일과 폴란드 접경 지역인 실레지아의 괴를리츠 포로수용소에서 클라리넷, 바이올린, 첼로, 피아노를 위한 실내악인 〈시간의 종말을 위한 사중주〉[①]를 초연했다. 피아노는 메시앙이 연주했다. 1941년 1월 15일, 영하 20도의 날씨에 막사에서 열린 음악회. 그곳에서 5000명의 포로들과 독일군들은 함께 음악을 들었다.

① 〈시간의 종말을 위한 사중주〉

자유를 박탈당한 순간에 작곡한 음악, 제한적 악기 구성, 한정된 요건 안에서의 창작, 박자와 리듬에 제약을 두지 않음으로써 표현하고자 했던 자유. 성서의 「요한의 묵시록」에서 영감을 받은 이 작품은 8악장으로 구성되어 있다. 8이라는 숫자는 6일간의 천지창조와 일곱째 날의 안식일

이후 영원한 평화를 상징하는 것으로, 기독교적 의미가 깊다. 각각의 악장은 표제를 가지고 있는데, 이 중 3악장에는 '새들의 심연'이라고 붙였다. 메시앙은 이 악장에 대해 이렇게 썼다.

> 심연은 지치고 슬픈 시간이다. 새들은 시간의 반대다.
> 그들은 빛, 별, 무지개, 그리고 기쁜 노래에 대한 우리의 갈망이다.

새소리는 메시앙의 음악에서 뺄 수 없는 아주 중요한 요소다. 조류학자이기도 한 그는 새의 소리를 그대로 음악에 담았다. 꽃에 대한 오키프의 탐구처럼 메시앙은 새소리에 주력했다. 새에 대한 곡으로 대표적인 것은 〈새의 카탈로그〉②가 있다. 총 열세 곡으로 구성되어 있는 이 작품은 피아노 독주를 위한 것으로, 연주에 대략 세 시간 정도가 걸린다. 프랑스의 자연과 새를 묘사한 이 곡에서 77종에 이르는 새들의 소리를 들을 수 있다.

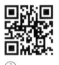
②
〈새의 카탈로그〉

메시앙에게 새는 새 이상의 의미를 가진 것이었다. 새는 자연과 동일한 것이었고, 자연은 곧 신이었다. 독실한 기독교인이었던 그는 음악에서 신에 대한 믿음을 표현했다. 자연과 신의 세계를 음악에 담고자 했던 그에게 새의 소리는 신의 메시지이며, 자연은 신의 선물이었던 것이리라.

메시앙은 공감각의 소유자다. 바실리 칸딘스키나 알렉산드르 스크랴빈처럼 음악을 보고 들었다. 그는 악보에 자신의 화성에 색깔을 지정해서 표기하기도 했다. 그의 예술 세계는 신과 새, 색과 음악, 그리고 이 모든 것의 통합이었던 것으로 보인다. 오키프 역시 공감각적 작품을 그렸다. 〈블루 앤 그린 뮤직〉, 〈뮤직 핑크 앤 블루 II〉와 같이 색과 음악을 결합한 제목을 붙여 음악을 그림으로 표현했다.

꽃 그림을 통해 자신의 세계를 표현한 오키프, 새소리를 통해 신의 세계를 표현한 메시앙. 그들은 공감각적 표현을 통해 자연에 대한 사랑과 억압을 표출했고, 예술에 대한 신념을 작품에 녹여 냈다.

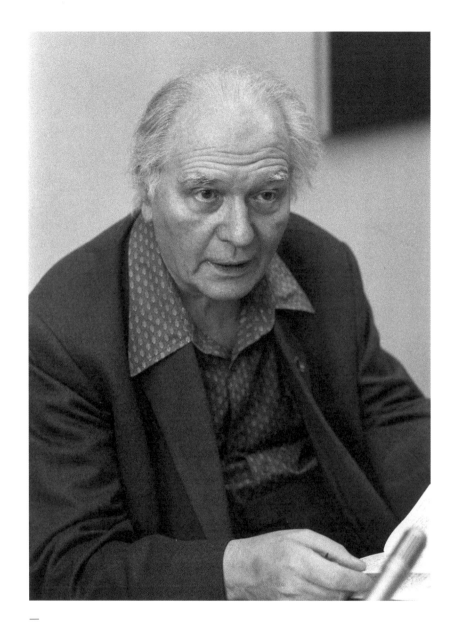

—
올리비에 메시앙(1908~1992). 프랑스 현대음악을
대표하는 작곡가로, 대표작으로 〈튀랑갈리라 교향곡〉,
〈시간의 종말을 위한 사중주〉, 〈새의 카탈로그〉
등이 있다. 조류학자이기도 한 그는 새들에 대한
엄청난 애착을 보여 주었다.

미물 속의 우주

오키프는 생의 마지막을 뉴멕시코주의 자연에서 보냈다. 시력이 나빠져 유화를 그릴 수 없게 되자 찰흙으로 조소를 할 만큼 끝까지 예술에 대한 열정을 놓지 않았다. 죽은 뒤에는 자신의 유언대로 한 줌의 흙이 되어 그곳에 영원히 남았다. 이후 그녀가 살았던 산타페는 예술 도시가 되었고, 그녀의 작품 〈흰독말풀 / 흰 꽃 No. 1〉은 2014년 소더비 경매에서 495억이라는 경매가를 기록했다.

메시앙은 포로수용소에서 풀려난 뒤 파리음악원에 교수로 취임하여 교육과 작곡 활동을 병행하며 인생을 보냈다. 말년으로 갈수록 기독교를 넘어 신비주의적 작품 성향을 보이다 여든다섯 살에 사망했다. 그의 작품들은 두 차례의 세계대전을 거치면서 거칠어진 대부분의 동시대 음악과는 대조되게 서정적이고 아름답다는 평가를 받는다. 이를 대변하듯 그의 묘비에는 다음과 같이 쓰여 있다.

> 신을 죽여 버린 시대에 신을 찬송했고, 조성을 해체한 시대에
> 노래를 불렀으며, 자연을 파괴해 버린 시대에 새들과 노닌,
> 한 음악가 여기 잠들다.

메시앙의 음악을 사랑하는 누군가가 그를 기리며 묘비 앞에 놓아두었을지 모를 한 송이의 꽃을 떠올리며 오키프의 말을 되새겨 본다.

> 손에 꽃을 들고 자세히 들여다보면 그 순간 그것은
> 당신의 세계가 됩니다.

당신은 아시나요,
저 오렌지꽃 피는 나라를

밀레이 — 토마

Sir John Everett Millais — *Charles Louis Ambroise Thomas*

오필리아의 노래

> 그 애가 화관을 나뭇가지에 걸려고 버드나무에 올라갔는데
> 그만 가지가 꺾이면서 물속에 빠지고 말았단다.
> 옷자락이 물에 퍼지면서 그 애는 인어처럼 물에 뜬 채
> 옛 찬송가를 불렀지.
> 하지만 그것도 잠시, 마침내 서서히 물속으로 가라앉고
> 아름다운 노랫 소리가 끊기더니 가엾은 그 아이는
> 진흙 바닥에 휘말려 죽고 말았어.

셰익스피어의 『햄릿』 4막 7장에 나오는 대사다. 햄릿의 어머니 거트루드 왕비가 오필리아의 오빠인 레어티즈에게 여동생의 죽음을 전한다. 자신의 아버지가 햄릿에 의해 살해당하고 사랑마저 잃은 오필리아가 택한 것은 바로 죽음이었다. 물속에 빠진 그녀가 죽음을 앞둔 순간 노래를 부르며 인어처럼 떠 있는 모습이라니. 그토록 초연하게 죽을 수 있었던 것은 모든 것을 포기한 채 죽음만이 자신을 편하게 해 줄 것이라는 믿음 때문이었을까?

죽음마저 아름답게 느껴지는 오필리아의 비극적 결말은 수많은 예술가들에게 영감을 주었다. 들라크루아, 존 윌리엄 워터하우스, 살바도르 달리 등 그녀를 주제로 그린 화가들은 참 많다. 하지만 그중 가장 널리 사랑받는 작품은 존 에버렛 밀레이의 〈물에 빠진 오필리아〉다. 밀레이는 라파엘전파를 대표하는 영국 화가다. 라파엘전파는 자연적인 것과 정신적인 면을 그림에 담으려 노력했는데, 종교적 주제와 더불어 문학적 주제를 자주 사용했다.

이 그림에서 오필리아는 물속에서 아름답게 죽음을 맞이하고 있다. 밀레이는 문학적 주제인 오필리아를 자연과 하나되도록 그려 내기 위해 영국 남부 서리 근교의 호그스밀강 근처로 갔다. 그리고는 하루 열 시간 이상씩 작업하며 수개월간 배경을 그렸다. 작품 속 인물만큼이나 배경을

존 에버렛 밀레이의 〈물에 빠진 오필리아〉(1851~1852).
『햄릿』에 등장하는 오필리아는 연인인 햄릿에게
자신의 아버지가 살해당하자 서서히 미쳐 가다가
물에 빠져 죽는 인물이다. 그녀를 주제로 한
그림들이 많지만, 밀레이의 것이 가장 유명하다.

당신은 아시나요, 저 오렌지꽃 피는 나라를 　　밀레이 ― 토마 　　179

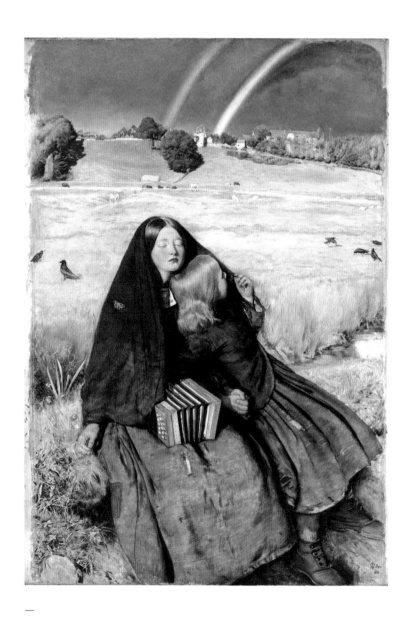

—
존 에버렛 밀레이의 <눈먼 소녀>(1856).
폭풍우가 지나간 어느 날, 길가에 앉아 있는
한 눈먼 소녀와 그녀의 동생을 그린 것이다.
악기를 연주하며 이곳저곳을 돌아다니는 가난한
두 소녀의 모습이 멀리 보이는 초목과 가축과
무지개와 대비를 이룬다.

그리는 데 엄청난 정성을 쏟은 그는 자연 속 다양한 식물과 꽃을 작품에 등장시켰다. 그림 속 버드나무는 버림받은 사랑을, 쐐기풀은 고통을, 데이지는 순수함을, 팬지는 헛된 사랑을, 아도니스는 슬픔을, 물망초와 양귀비는 죽음을 상징한다. 그 자연 속 물 위에 유유히 떠 있는 오필리아. 그녀는 아직도 노래를 읊조리고 있으리라. 그녀의 죽음은 지극히 아름답고 비극적이며 낭만적이다.

밀레이는 오필리아의 모습을 정교하게 그리기 위해 모델 엘리자베스 시달에게 실제 물을 담은 욕조에 누워 있기를 요구했다고 한다. 오랜 작업 기간 탓에 시달은 폐렴에 걸리기까지 했다고 하는데, 밀레이의 열정을 엿볼 수 있는 대목이다.

미뇽의 노래

①
〈햄릿〉

음악에서는 프랑스 작곡가 샤를 루이 앙브로즈 토마가 오페라 〈햄릿〉①을 작곡했는데, 그중 오필리아의 아리아는 그의 대표작 중 하나로 꼽힌다. 오필리아의 '광란의 장면'은 오필리아가 햄릿에게 버림받고 미쳐 가다 결국 죽음에 이르는 내용을 담고 있다. 광란의 장면이란 19세기 초 이탈리아와 프랑스 오페라에서 유행했던 것으로, 말 그대로 광적인 내용을 담고 있으며, 주인공(주로 프리마돈나)을 돋보이게 만드는 장치로 사용되었다.

오페라 〈햄릿〉을 작곡했을 당시 광란의 장면은 이미 유행이 지난 것이었을 테지만, 토마는 오필리아에게 15분에 달하는 분량을 선사했다. 오필리아의 버림받은 마음, 그럼에도 불구하고 햄릿의 사랑을 회상하는 장면, 그리고 결국 미쳐 가다 비극적 결말을 맞이하는 그녀의 절규. 서정적인 멜로디와 격정적인 소프라노의 창법이 극에 달하는 이 곡은 광란의 장면의 극치를 보여 준다. 또한 원작에서 오필리아의 죽음 장면은 여왕의 대사로 간단하게 처리되었던 것에 반해, 오페라에서는 긴 아리아를 통해 오필리아를 사랑하는 관객들에게 일종의 카타르시스를 선사한다.

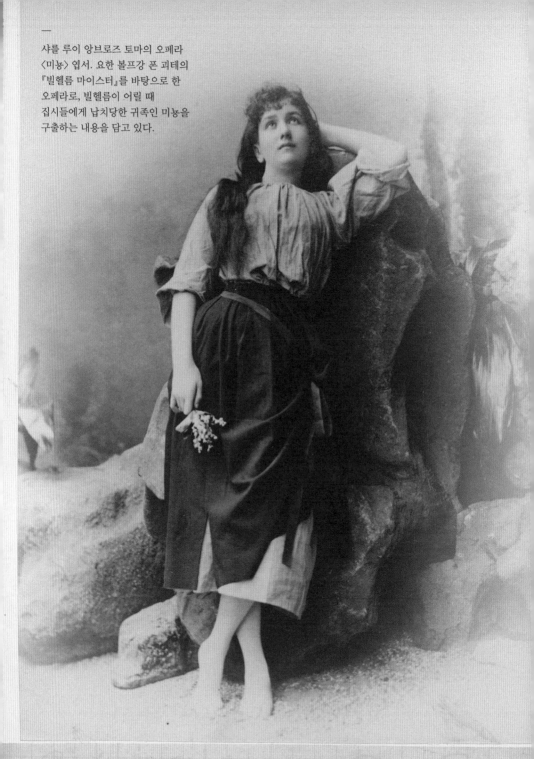

샤를 루이 앙브로즈 토마의 오페라
〈미뇽〉 엽서. 요한 볼프강 폰 괴테의
『빌헬름 마이스터』를 바탕으로 한
오페라로, 빌헬름이 어릴 때
집시들에게 납치당한 귀족인 미뇽을
구출하는 내용을 담고 있다.

Fru Sigrid Arnoldson-Fischof i "Mignon" (Titelrollen)
K. Operan. Gäst. 1891

이 오페라의 흥미로운 점은 결말이다. 셰익스피어 4대 비극에 속하는 『햄릿』의 결말이 바뀌어 버린 것이다. 원작에서는 햄릿이 죽음을 맞이하는 반면, 이 오페라에서는 그가 왕위에 오르는 이른바 '해피엔딩'을 맞는다.

②
〈미뇽〉

③
〈그대는 아는가
저 남쪽 나라를〉

토마의 또 다른 대표작은 오페라 〈미뇽〉②이다. 〈미뇽〉은 괴테의 소설 『빌헬름 마이스터』를 바탕으로 만든 것으로, 괴테가 빌헬름의 입장에서 작품을 이끌어 나간 반면, 토마의 오페라에서는 미뇽이 주인공이다. 미뇽은 어릴 적 집시들에게 납치당한 귀족이다. 집시들에게 괴롭힘을 당하는 모습을 본 빌헬름이 그녀를 구출하게 되고, 그녀는 빌헬름과 사랑에 빠지게 된다. 〈미뇽〉 중 가장 유명한 곡은 제1막의 아리아 〈그대는 아는가 저 남쪽 나라를〉③이다. 빌헬름이 미뇽을 구출한 뒤 그녀에게 고향이 어디인지 물어보는데, 이때 미뇽이 부른 노래다.

"당신은 아시나요, 오렌지꽃 피는 나라를"로 시작되는 이 곡은 고향과 떠나온 집에 대한 그리움과, 그곳으로 돌아갈 희망을 노래한다. 서정적인 멜로디와 아름다움으로 가득한 이 곡은 어릴 적 헤어진 아버지와의 만남을 예견한다. 미뇽은 극 중 등장하는 유랑 음악가 로타리오와 내내 함께하지만, 그가 자신의 아버지라는 것을 알지 못한다. 로타리오 역시 딸을 알아보지 못하다가 마지막 우여곡절 끝에 미뇽이 어릴 적 살았던 저택으로 돌아가게 되고 결국 서로를 알아보며 오페라의 막이 내린다.

〈물에 빠진 오필리아〉와 더불어 밀레이의 또 다른 대표작 중 하나는 〈눈먼 소녀〉다. 눈을 감은 소녀와 그녀의 품에 안겨 무지개를 바라보고 있는 어린 아이를 그린 이 작품은 밀레이가 실제 소녀들을 보고 그린 것이라고 한다. 무릎 위에 악기를 놓은 눈먼 소녀의 표정은 내면을 바라보듯 차분해 보인다. 어쩌면 지친 삶에 초연해 보이기까지 한다. 그녀들의 낡은 치마는 그들의 삶이 녹록하지 않았음을 보여 준다. 하지만 둘의 꼭 잡은 손에서는 삶에 대한 의지와 희망이 보인다. 무지개 아래 놓인 집과 같은 곳에서의 안락한 생활을 예견하는 듯 보이는 것은 이 그림을 보며 떠올린 〈미뇽〉 탓일 게다.

토마가 바꾸어 버린 『햄릿』의 결론처럼, 〈눈먼 소녀〉 뒤에 드리운 무지개처럼, 우리 인생의 결말도 늘 희극이기를 희망해 본다.

마르시아스의 꿈

카푸어 — 패르트

Anish Kapoor — Arvo Pärt

초월에 대한 열망

 그리스신화에서 신에게 도전했던 마르시아스는 반은 사람이고 반은 동물인 사티로스다. 어느 날 그는 아테네가 버린 피리인 아울로스를 발견하게 된다. 아울로스는 메두사의 죽음을 슬퍼하는 자매들의 목소리를 본떠 아테네가 만든 악기로, 극한 감정마저 표현할 수 있었다. 하지만 이 피리를 연주할 때 자신의 얼굴이 일그러진다는 이유로 아테네는 악기를 땅으로 내던져 버린다. 그러고는 피리에 저주를 내린다. "누구든 이 피리를 연주하는 자에게는 고통이 따르리."

 숲에서 피리를 주운 마르시아스는 그 아름다운 소리에 반하게 되고, 열심히 숙련해 경지에 오르게 된다. 그런 자신의 예술적 재능을 시험하고 싶었던 그는 음악의 신 아폴론에게 도전장을 내민다. 리라를 연주하는 아폴론을 상대로 첫 판에 무승부를 만들어 낸 마르시아스. 참을 수가 없었던 아폴론은 악기를 거꾸로 들고 연주하자는 제안을 하고, 현악기와 달리 거꾸로 들고서는 소리를 낼 수 없었던 마르시아스는 결국 승부에 지고 만다. 승리를 차지한 아폴론은 마르시아스의 살가죽을 산 채로 벗겨 버리는 벌을 내린다. 감히 신에게 도전장을 내밀고 신의 경지에 이르는 소리를 냈던 마르시아스는 결국 그렇게 죽음을 맞이하고 만다.

 예술에 대한 욕망, 신이 되지 못하는 자의 한계, 받아들일 수밖에 없는 현실, 그럼에도 초월하고 싶은 열망. 예술 역사에서 수많은 화가들이 마르시아스를 주제로 그림을 그려 왔다. 이 주제는 예술가 아니쉬 카푸어에게도 영감의 원천이 되어 가로 150미터, 세로 10층 높이에 달하는 마르시아스를 재탄생시켰다. 카푸어의 마르시아스는 거대하다. 그리고 붉다. 마치 살이 벗겨져 드러난 핏줄처럼.

 카푸어의 〈마르시아스〉가 런던의 테이트모던미술관에 설치되었을 때, 작품은 미술관 전체를 장악했다. 카푸어는 의도적으로 작품 전체를 한눈에 볼 수 없도록 설계했다. 그것은 마치 우리 삶을 한눈에 꿰뚫어 볼 수 없는 것과도 같은 것이다. 마르시아스의 살이 벗겨진 붉은 모습은 인

간의 욕망과 고통과 본질을 나타내는 것이리라. 삶의 어디쯤에 있는지, 어디로 가고 있는지, 죽음에 이르는 길은 또 얼마나 가까이 있는지, 거대한 마르시아스는 삶의 모호함을 포함하는 듯하다.

산 자를 위한 애도

카푸어의 〈마르시아스〉를 보았을 때 작곡가 아르보 패르트는 자신의 죽은 몸을 마주하고 있는 것 같았다고 회상했다. 또한 시간이 왜곡되어 미래와 현재가 동시에 일어나는 것 같았고, 갑자기 자신의 인생이 다른 관점에서 보였다고 했다. 그러면서 그는 자신에게 남은 시간 동안 무엇을 성취할 수 있는지 스스로 물었다고 한다. 그렇게 카푸어의 〈마르시아스〉에서 영감을 받아 탄생한 곡이 바로 〈라멘타테〉①다.

①
〈라멘타테〉

패르트는 "죽은 자를 위한 것이 아니라 산 자를 위한 애도를 썼다"라고 말했다. 명상적이기까지 한 이 곡은 마르시아스의 아픔을, 나아가서 고통스러울 수밖에 없는 인간의 삶을 위로하는 듯 차분히 흐른다. 가만히 듣고 있노라면 마음이 뜨거워지고 눈시울이 적셔진다. 패르트는 음악을 통해 우리에게 말하는 듯하다. 괜찮다고, 너만 그런 것이 아니라고, 삶은 그런 것이라고. 〈라멘타테〉는 피아노와 오케스트라를 위한 곡으로, 2003년 테이트모던미술관에 전시된 〈마르시아스〉 앞에서 초연되었다.

패르트는 아방가르드 작곡가였으나 틴티나불리Tintinnabuli라 명명한 새로운 스타일의 음악을 만들어 갔다. 그는 중세 그레고리안 성가에서 영향을 받아 음악의 군더더기를 빼고 그것의 본질로 돌아가고자 했다. 그래서 그의 음악은 명상적이고 투명하다. 그것은 음악의 본질을 건드리는 동시에 인간의 본질을 어루만진다.

패르트의 대표작 중 〈거울 속의 거울〉②이라는 작품이 있다. 삼화음과 스케일을 사용해 만든 이 곡은 그야말로 음악의 태초로 돌아간 듯 가장 기본적인 화음으로 우리의 가슴을 울린다.

②
〈거울 속의 거울〉

카푸어 역시 작품을 통해 삶의 철학을 말한다. 단색을 사용해 압도

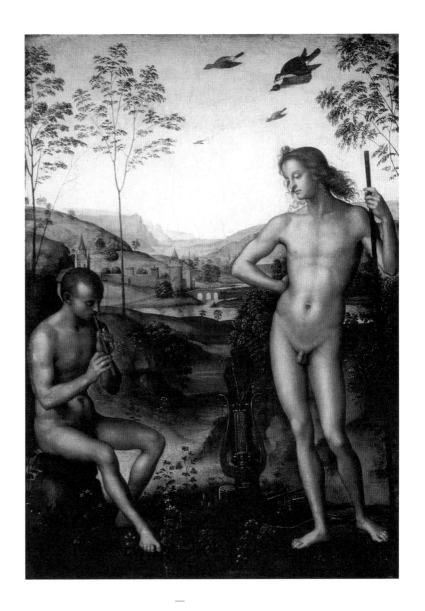

—
이탈리아 화가 피에트로 페루지노의 〈아폴론과
마르시아스〉(1483). 지혜의 여신 아테나가 버린 피리를
주운 마르시아스는 그 아름다운 소리에 반하게 되고,
열심히 연마하여 음악의 신 아폴론에게 도전장을
내밀었다가 결국 패함으로써 그 대가로 산 채로 살가죽이
벗겨져 죽고 만다. 마르시아스의 이 초월에 대한 열망은
수많은 예술가들에게 영감을 불어넣었다.

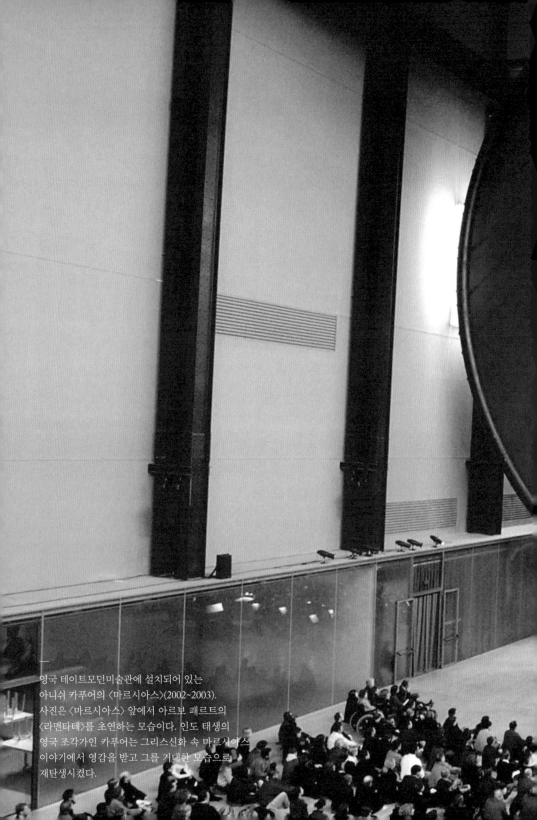

영국 테이트모던미술관에 설치되어 있는
아니쉬 카푸어의 〈마르시아스〉(2002~2003).
사진은 〈마르시아스〉 앞에서 아르보 패르트의
〈라멘타테〉를 초연하는 모습이다. 인도 태생의
영국 조각가인 카푸어는 그리스신화 속 마르시아스
이야기에서 영감을 받고 그를 거대한 모습으로
재탄생시켰다.

—
아르보 패르트(1935~). 에스토니아 작곡가인 패르트는
중세 음악에 바탕을 둔 '틴티나불리'라 불리는 자신만의
기법을 통해 매우 군더더기 없고 단순하고 명상적이고
투명한 음악 세계를 보여 주었다. 마르시아스로
대변되는 인간의 아픔을 위로하려는 듯 〈라멘타테〉를
작곡하기도 했다.

적인 사이즈의 작품을 만드는 그는 우주를 포함하며 미사여구를 제거하고 명상의 상태에 들어가게 만든다. 그의 작품 중 〈하늘 거울〉이라는 것이 있다. 하늘을 향해 서 있는 둥근 거울은 하늘을 있는 그대로 비춘다. 하늘이 맑을 때 거울은 맑다. 하늘이 어두우면 거울도 어둡다. '하늘 거울'과 '거울 속의 거울', 서로가 서로를 비추고 이내 시간과 공간을 초월한다.

그 누구보다 아름다운 소리를 낸 마르시아스. 그만큼 고통스럽게 죽어야 했던 예술가의 삶. 그의 살이 벗겨져 죽임을 당할 때 그의 음악을 들었던 동료들은 눈물을 흘렸고, 그들의 눈물과 함께 마르시아스의 피는 흘러 강이 되었다.

강은 흐르고 또 흐른다. 삶과 죽음, 하늘과 땅, 음과 양, 빛과 그림자. 거울 속 거울, 하늘을 비추는 거울, 거울을 비추는 하늘…… 그것은 서로를 비추면서 그대로 아름답다.

예술가는 여기 있다

아브라모비치 — 레넌

Marina Abramović — John Lennon

온몸으로 삶의 고통을 말하다

탁자 위에는 장미, 깃털, 향수, 꿀, 빵, 포도주, 칼, 가위, 총알이 들어 있는 총, 채찍, 못 등 총 일흔두 개의 물건이 놓여 있다. 그리고 그 앞에 서 있는, 한 여자. 그녀는 자신을 오브젝트, 즉 사람이 아닌 '물건(대상)'이라고 칭한다. 그러고는 테이블 위에 있는 물건들을 가지고 자신의 몸에 마음대로 사용하기를 허락한다. 행위예술의 현장이다.

관객들에게 예술가의 몸을 오브젝트로 사용할 수 있는 권리가 부여되었다. 여섯 시간 동안 이루어진 이 퍼포먼스는 처음에는 별 무리 없이 진행되었다. 관객들은 그녀를 어루만지거나 그녀의 팔을 들어 올리는 정도의 시도를 했다. 하지만 시간이 지날수록 현장은 점점 다른 각도로 변해 갔다. 사람들은 그녀의 옷을 찢고, 장미 가시로 배를 찌르고, 칼로 피부를 베고 총을 겨누었다. 그녀는 벗겨졌고, 피를 흘렸다. 퍼포먼스가 끝나고 그녀가 오브젝트가 아닌 인간으로 돌아왔을 때 관객들은 서둘러 도망치듯 자리를 피했다. 그녀는 "관객에게 맡기면 그들은 살인을 할 수도 있었다"라고 당시를 회상했다. 행위예술의 대모라 불리는 마리나 아브라모비치의 작품 〈리듬 0〉이다.

아브라모비치의 작품은 가학적 행위를 포함한다. 잔을 깨뜨리고 자신의 배에 별 모양의 칼자국을 남긴 다음 얼음 십자가 위에 누워 히터로 배의 상처를 뜨겁게 만든 〈토마스의 입술〉, 손가락 사이에 칼을 꽂는 러시안 게임을 인용한 〈리듬 10〉, 별 모양의 불꽃 중앙에 누워 결국 산소 부족으로 의식을 잃었던 〈리듬 5〉 등이 그러하다. 그녀는 자신의 몸을 발가벗기고 채찍으로 때리는 등 온몸으로 고통을 이야기한다. 고통에 고통을 더한 행위예술.

아브라모비치의 또 다른 충격적인 작품은 〈발칸 바로크〉다. 이 작품에서 그녀는 4일 동안 피가 묻은 1500여 개의 소뼈 무덤에 앉아 피를 닦는 퍼포먼스를 보여 주었다. 전시장에는 피 냄새가 진동했다. 발칸반도에서 30만 명 이상의 사망자를 낳은 전쟁을 표현하기 위함이었다고 한다.

마리나 아브라모비치(1946~). 세르비아 출신의
예술가로, 행위예술의 대모로 불린다. 고통과 죽음에
대한 두려움을 상징하는, 신체의 위험에 노출된
충격적 작품들을 많이 선보였다. 피가 묻은
1500여 개의 소뼈가 등장하는 〈발칸 바로크〉로
비엔날레 황금사자상을 받기도 했다.

그녀는 이 작품으로 베니스비엔날레에서 황금사자상을 받았다.

예술, 평화를 말하다

온몸을 던져 폭력과 전쟁에 대해 목소리를 높였던 아브라모비치와는 다른 방법으로 폭력을 고발한 음악가가 있다. 바로 비폭력주의를 외쳤던, 비틀스 멤버 존 레넌이다. 그는 곱게 꾸며진 침대 위에서 평화 시위를 하고, 아름다운 노래로 세계 평화를 외쳤다.

〈침대 평화 시위 퍼포먼스Bed-in Peace Performance〉는 침대 위에서 이루어진 행위예술이다. 베트남전쟁이 한창이던 1969년, 전위예술가 오노 요코와 결혼한 레넌은 자신들의 신혼 침대를 공개했다. 기자들이 몰려왔고 인터뷰가 진행되었다. 침대 머리 위에 그들은 "머리카락 평화", "침대 평화"라 쓴 플래카드를 놓고 하루 열두 시간 동안 침대 위에 누워 평화에 대해 이야기했다. 'bed-in'은 시위를 의미하는 'sit-in'에서 따온 말이다. 이들은 자신들의 결혼이 국제적 이목을 끌 것을 알고는 이런 퍼포먼스를 기획했다고 한다. 세계가 주목할 때 인류 평화를 외치는 기회를 가질 수 있었던 것이다.

총 2주간 진행된 이 퍼포먼스에서 이들은 하얀색 침대에서 하얀 잠옷을 입고 편안하게 누워 시위를 이어 갔다. 이들의 침대에서 이루어진 평화 시위는 엄청난 주목을 받았다. 그들은 또한 '배기즘Bagism', '전쟁은 끝났다War is Over' 등의 캠페인을 벌이며 평화를 주장했다.

①
〈Imagine〉

②
〈신〉

레넌은 퍼포먼스뿐만 아니라 노래로도 반전 평화를 외쳤다. 오노가 쓴 저서 『그레이프프루트』에서 영향을 받아 쓴 〈이매진Imagine〉①은 전설적인 노래로 남아 있다(2017년에 오노는 이 노래의 작사가로 추가되었다). 또한 그는 〈신〉②이라는 노래에 "신은 우리가 우리의 고통을 측정하는 개념입니다"라는 가사를 넣어 무신론을 내비쳤다. 무정부, 무종교를 표방한 그의 행보는 많은 논란이 되기도 했다. 논란은 여기서 그치지 않았다.

사람들은 그와 오노와의 만남도 비틀스를 해체하게 만든 원인이라 보았기에 오노에 대한 시선 역시 곱지 않았다. 오노는 "동양의 마녀"라 불렸다. 레넌을 '미치게' 만들었다고도 했다. 하지만 사람들의 시선은 두 사람의 사랑과 예술을 막지 못했다. 레넌은 그의 인생을 "1940년에 태어나 살다 1966년에 요코를 만남"이라 표현할 만큼 오노와의 만남을 자신의 역사적 사건으로 꼽았다.

상상해 보세요, 모든 사람들이 평화롭게 산다고

아브라모비치의 예술 인생에서도 빠질 수 없는 인물이 있다. 10여 년간 그녀의 연인이었던 울라이. 레넌과 오노가 함께했던 작업처럼 그들 역시 수많은 작품을 함께했다. 서로의 머리카락을 묶어 연결한 상태로 서로 등을 대고 열여섯 시간가량을 앉아 있는 〈시간의 관계〉, 서로의 얼굴을 마주보고 큰소리로 소리치는 퍼포먼스 〈AAA-AAA〉 등이 있다. 그중 〈죽음의 자아〉라는 작품은 키스하듯 서로의 호흡에만 의지해 숨을 쉬는 것으로, 시작 후 17분 만에 이산화탄소 과다로 쓰러졌을 만큼 위험한 작품이었다.

그들의 또 다른 대표작 중 하나는 〈정지 에너지〉다. 울라이가 아브라모비치의 가슴을 향해 활을 당긴 채 멈추어 서 있는 작품. 조금만 실수해도 활은 아브라모비치의 가슴에 꽂힐 것이다. 상대를 완전히 믿지 않고서는 진행할 수 없는 작업이다. 이렇듯 사랑과 믿음을 바탕으로 다소 위험한 작업을 해 온 그들의 사랑도 결국에는 시들어 갔다. 하지만 이들은 이별 역시 예술로 승화시킨다. 만리장성의 양 끝에서 시작해 중간 지점에서 만나 이별을 고한 것. 그들은 장장 2500킬로미터를 90일에 걸쳐 걸었고 만났다. 그리고 포옹했고, 헤어졌다. 〈연인: 만리장성〉이라는 제목의 이 퍼포먼스를 끝으로 이들은 다시 보지 않았다.

그로부터 약 20년 뒤 아브라모비치는 뉴욕현대미술관MoMA에서 〈예술가는 여기 있다〉라는 퍼포먼스를 진행했다. 자신의 앞에 놓여 있는

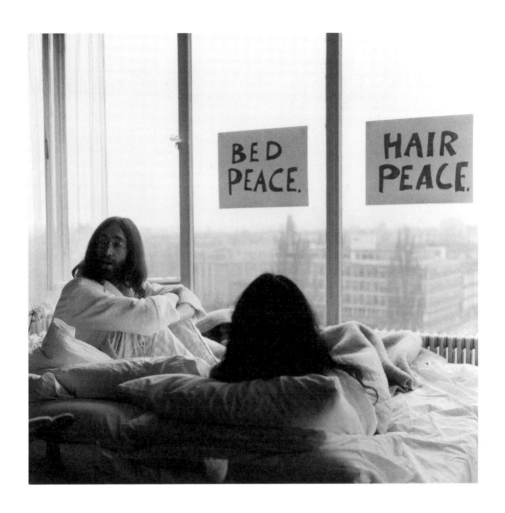

—
존 레넌과 오노 요코의 평화 시위. 베트남전쟁이
한창이던 1969년에 결혼한 비틀스 멤버 존 레넌과
일본의 행위예술가인 오노 요코는 평화와 반전의
메시지를 퍼포먼스와 노래 등을 통해 적극적으로
표명했다.

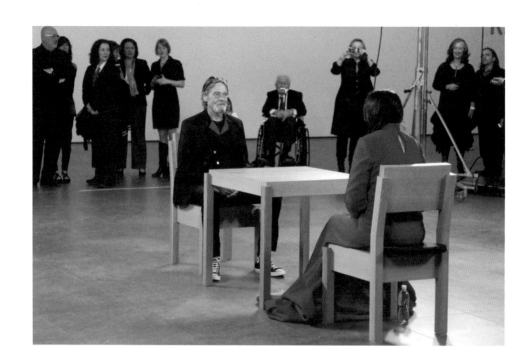

마리아 아브라모비치의 〈예술가는 여기 있다〉라는
퍼포먼스에서 만난 울라이와 아브라모비치.
예술가 자신이 관객과 서로 마주 앉아 눈으로
소통하는 이 퍼포먼스에서 많은 사람들이 위로를
받고 눈물을 흘렸다. 그러던 어느 날, 작가의
옛 연인인 울라이가 관객의 한 명으로서 반대편
의자에 다가와 앉았고, 한동안 말없이 응시하던
두 사람은 서로 손을 잡고 눈물을 흘렸다.

의자에 앉아 자신을 바라보는 관객과 눈을 마주치는 퍼포먼스였다. 이 단순한 퍼포먼스에 얼마나 많은 사람들이 호응할까 싶었지만 결과는 엄청났다. 3개월간 진행된 전시에는 수많은 인파가 몰렸고 줄을 서서 그녀와의 만남을 기다렸다. 의자에 앉아 그녀를 바라본 많은 관객들은 감동을 받고 눈물을 흘렸다. 모든 것은 눈으로 이루어졌다.

그러던 어느 날 아브라모비치 앞에 한 남자가 나타났다. 바로 그녀의 옛 연인인 울라이였다. 그는 관객 중 한 사람으로서 아브라모비치가 앉아 있는 의자 반대편에 천천히 다가가 앉았다. 그녀가 그를 바라보았고 그녀의 얼굴에 미세한 미소가 번졌다. 그러고는 이내 눈물이 고였다. 그곳에 있던 관객들은 그 현장을 말없이 지켜보았다. 한동안 울라이를 응시하던 아브라모비치는 마침내 손을 뻗어 그의 손을 잡았다. 그녀의 눈에서 눈물이 흘러내렸다. 관객들은 그들에게 박수를 보냈다. 말은 필요하지 않았다. 관객들은 그 순간을 느꼈고 이해했다.

> 상상해 보세요, 천국이 없다고.
> 해 보면 쉬운 일이에요.
> 발아래 지옥도 없고,
> 머리 위에는 하늘만이 있다고.
> 모든 사람들이 오늘만을 위해 산다고 상상해 보세요.
> 국가가 없다고 상상해 보세요.
> 그리 어려운 일이 아니에요.
> 무엇을 위해 죽일 일도, 죽을 일도 없고, 종교도 없다고,
> 모든 사람들이 평화롭게 산다고 상상해 보세요.
> 누군가는 헛된 꿈이라고 말하겠지만,
> 혼자만의 꿈은 아니에요.
> 언젠가 당신이 함께하기를 바라요.
> 그러면 세상은 하나가 될 테니까요.
> - 존 레넌, 〈이매진Imagine〉 중

혁명의 이유

백남준 ― 슈토크하우젠

Nam June Paik ― Karlheinz Stockhausen

미래를 사유하는 예술가

〈헬리콥터 현악 사중주〉①라는 곡이 있다. 이 작품은 전자음악의 선구자인 카를하인츠 슈토크하우젠이 작곡한 것으로, 연주자들이 서로 다른 헬리콥터 안에 들어가 상공에서 서로 떨어진 채 연주하는 곡이다. 헤드폰을 통해 서로의 소리를 듣는 방식으로 앙상블을 이루는 이들의 연주 모습은 모니터를 통해 관객들에게 전달된다. 음악은 반복되는 빠른 음을 연주하는 트레몰로와 미끄러지듯 소리 내는 글리산도 등으로 이루어져 음악이라기보다는 소음에 가까운 소리로 들린다. 연주 중간에 연주자들은 악기와 더불어 자신의 목소리를 내기도 한다. 이들의 이런 소리는 기체의 프로펠러 소리와 섞여 더욱 생소한 음악을 만들어 낸다.

이 기이한 작품은 1991년 잘츠부르크페스티벌의 한스 란데스만의 의뢰로 만들어졌다. 이 곡은 본래 1994년 오스트리아 공군과 텔레비전 채널들의 도움을 받아 초연하려 했으나 오스트리아 녹색당이 공기를 오염시킬 수 있다는 우려를 이유로 반대해 무산되었고, 결국 1995년 네덜란드 암스테르담에서 초연되었다.

슈토크하우젠이 음악사에 미친 영향은 대단하다. 전자 기술을 도입해 여러 실험적인 음악을 만들어 냈고, 음표 대신 시적 문구를 적어 연주자에게 주고는 그들의 직관을 끌어내려 했다. 음악보다 소음에 가까운 소리를 만들어 내며 '음악이란 무엇인가'에 대한 근본적인 질문을 던졌다. 그러면서 자신은 "음악을 파괴하지 않았다. 새로운 것을 더했을 뿐이다"라고 말했다.

미술에서는 백남준이 전자 기술을 도입하여 텔레비전을 이용한 비디오아트라는 장르를 만들어 냈다. 그는 슈토크하우젠의 전자음악과, 4분 33초 동안 연주자가 무대에 나와 아무것도 하지 않는 〈4분 33초〉를 작곡한 케이지의 실험적 음악에서 큰 영향을 받아 〈존 케이지에 대한 경의: 테이프와 피아노를 위한 음악〉이라는 작품을 선보이기도 했다. 클래식에서부터 소음까지 미리 녹음한 테이프를 피아노와 함께 연주하는 형식의 공연이

었다. 이 공연에서 백남준은 피아노를 연주하다 갑자기 피아노 줄을 가위로 끊어 버리고 악기를 때려 부수었다. 피아노에서는 선율 대신 부서지는 소음이 났을 터. 피아노가 내야 하는 소리에 대한 고정관념을 깨는 행위예술이었다. 건반의 소리를 내야만 하는 피아노의 숙명을 바꾸는, 기존 음악에 대한 도전이었던 것이다.

백남준은 슈토크하우젠처럼 '음악이란 무엇인가'라는 질문과 더불어 기존 예술에 대해서도 의미 있는 메시지를 던졌다. 그중 〈굿모닝 미스터 오웰〉은 1984년에 인공위성을 이용해 뉴욕, 샌프란시스코, 파리의 다원 생중계로 이루어진 작품이다. 그는 소설 『1984』를 쓴 조지 오웰에게 1984년 현재 매스미디어에 지배당하는 소설 속 모습은 틀렸음을 주장했다. 이 작품을 통해 백남준은 매스미디어에 의해 감시와 통제를 당하는 억압의 시대가 아닌 기술과 인간이 어우러진 세상을 보여 주었다.

또한 전자 기술을 통해 세계가 하나가 될 수 있다고 믿었던 백남준은 영국 작가 러디어드 키플링이 "동양은 동양이고 서양은 서양일 뿐 둘은 결코 만날 수 없다"라고 말한 것에 대한 반발로 1986년에 〈바이바이 키플링〉이라는 작품을 만들었다. 동서양을 미디어로 연결하는 이 작업에서 백남준은 〈굿모닝 미스터 오웰〉에서처럼 위성으로 미국, 일본, 한국을 연결해 비틀스의 〈Come Together〉부터 한국의 무당까지 동서양의 문화를 섞어 보여 주었다.

백남준은 대중매체인 텔레비전을 이용해 소통을 표현하고자 했다. 1974년 작품인 〈전자 초고속도로〉에서는 텔레비전을 미국 지도의 모양으로 설치했다. 그러고는 각 주마다 다른 영상을 재생했다. 지금의 인터넷으로 연결된 것과 같은 세상을 예견한 것일까? 그는 전자 통신 기술로 인해 세상이 연결되고 소통할 것이라고 주장했다. 그리고 현재 그의 주장은 사실이 되었다.

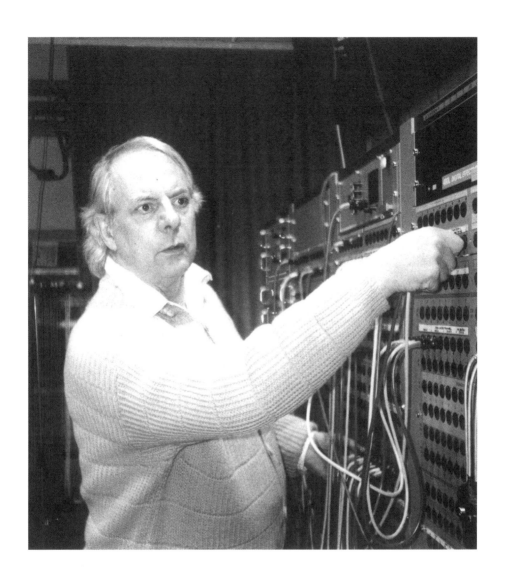

—
카를하인츠 슈토크하우젠(1928~2007). 독일의
작곡가로, 전자음악을 개척하여 다방면으로
실험했을 뿐만 아니라, '공간음악'을 제창하는 등
현대음악의 최전선에서 활동했다. 비틀스,
허비 행콕, 백남준 등 많은 예술가들이 그에게
영향을 받았다.

—
백남준의 〈다다익선〉(1988). 88서울올림픽을
기념하여 1003대의 브라운관으로 제작한
18.5미터 높이의 비디오 타워로, 동양과 서양,
과거와 현재, 과학과 예술의 조화를 꿈꾼
백남준의 이데아가 집약되어 있다.

대중을 얼떨떨하게 하는 게 예술이죠

전자 기술을 예술 작품에 도입한 백남준과 슈토크하우젠의 앞서간 예술은 미래를 내다보고 미래에 영향을 끼쳤다. 슈토크하우젠의 음악은 힙합의 샘플링, 전자음악 등에 큰 영향을 주었고, 데이비드 보위, 마일스 데이비스, 프랭크 자파 등 여러 팝 가수들에게까지도 영감을 주었다. 전설의 그룹 비틀스의 〈Tomorrow Never Knows〉라는 곡 역시 슈토크하우젠의 〈소년의 노래〉②에서 영감을 받았음을 느낄 수 있다. 비틀스는 그들의 앨범 《Sgt. Pepper's Lonely Hearts Club Band》에 자신들이 영향을 받은 많은 유명인들과 함께 슈토크하우젠의 사진을 삽입하기도 했다.

②
〈소년의 노래〉

기존에 없던 새로운 시도로 음악과 미술의 고정관념을 부수어 버린, 그로 인해 관객들을 어리둥절하게 하고 혼란에 빠지게 한 혁명가들. 그들은 왜 이런 예술을 시도했을까? 슈토크하우젠은 말했다.

새로운 미디어를 사용한 예술 작품이 새로운 경험과 새로운 의식으로
이어질 수 있고, 따라서 감각, 지각, 지능, 감성을 확장할 수 있음을
보여 준다면 사람들은 내 음악에 관심을 갖게 될 것입니다.

그런가 하면 백남준은 이렇게 말했다.

예술이라는 것은 반은 사기입니다.
속이고 속는 거지요. 사기 중에서도 고등 사기입니다.
대중을 얼떨떨하게 만드는 게 예술이죠.

사랑과 욕망

Claude Monet – Claude Achille Debussy Marc Chagall – Pyotr Il'ich Chaikovskii Egon Schiele – Alban Berg
Ferdinand Victor Eugéne Delacroix – Hector Berlioz Gustave Moreau – Wilhelm Richard Wagner
Gustav Klimt – Karol Szymanowski Joseph Mallord William Turner – Robert Alexander Schumann
Suzanne Valadon – Alma Mahler Franz von Stuck – Richard Georg Strauss Camille Claudel – Edie Sedgwick
Jack Vettriano – Ástor Piazzolla

순간에서 영원으로

모네 — 드뷔시

Claude Monet — Claude Achille Debussy

아는 대로가 아닌 느끼는 그대로

순간순간 느끼는 감정의 조각들이 모여서 사랑이 된다. 모네의 물감 덩어리들이 섞여 하나의 그림이 완성되고 드뷔시의 여기저기 산재해 있는 음정들이 모여 하나의 완성된 음악을 만들 듯 나의 사랑은 그렇게 채워져 갔다.

처음에는 그저 호기심이었다. 어떤 사람일까? 무슨 색을 좋아할까? 즐겨 듣는 음악은? 좋아하는 커피는? 그러다 언제부터인가 가슴이 뛰고 설레기 시작했다. 그를 만나러 가는 길, 그를 기다리는 시간, 그와 함께한 식사, 극장, 콘서트……. 때로는 그저 좋았다. 마주 잡은 손의 느낌, 그와의 대화, 둘만의 평온한 산책. 그리고 때로는 그저 안타까웠다. 뜻대로 되지 않는 그의 일, 나를 실망시키지 않기 위해 애쓰는 힘겨운 노력, 온갖 감정이 뒤엉켜 서로를 오해해야 했던 시간. 바쁜 와중에 계속되는 그와의 만남, 점점 더 빠져드는 우리의 감정, 미래를 꿈꾸는 우리의 약속. 그렇게 이 모든 것이 모여 바로 사랑이 되었다.

이렇게 사랑이 시작될 무렵 우연히 모네의 그림이 눈에 들어왔다. 가까이에서 보았을 때는 그저 형체를 알 수 없는 물감 덩어리라고만 생각했다. 여러 가지 색깔의 물감들끼리 서로 몸을 맞대고 있다. 물감들은 때로는 홀로, 때로는 섞여서 색을 빛내고 있다. 자신이 어떤 형태를 만들어 낼지도 모른 채 물감들은 캔버스 위에서 존재 자체만으로도 마냥 행복해 보였다. 그러다 한 발짝 물러서서 모네의 그림을 보니 그제야 형체가 눈에 들어왔다. 아! 정원이구나. 아름다운 정원의 연못 위에 떠 있는, 햇살을 받은 수련의 모습이구나! 이렇게 눈부신 모습을 그리려고 물감들이 이렇게 섞여 있었구나!

내가 처음으로 좋아하게 된 그림이 바로 모네의 〈흰 수련〉이다. 그가 어떤 의도로 이런 그림을 그렸는지, 당시 시대적 배경은 어떠했는지 등 아무것도 모를 때부터 나는 모네를 좋아했다. 하지만 그가 무슨 생각으로 이 그림을 그렸는지를 알고 나면서부터 나는 그를 더욱더 사랑하게 되었다.

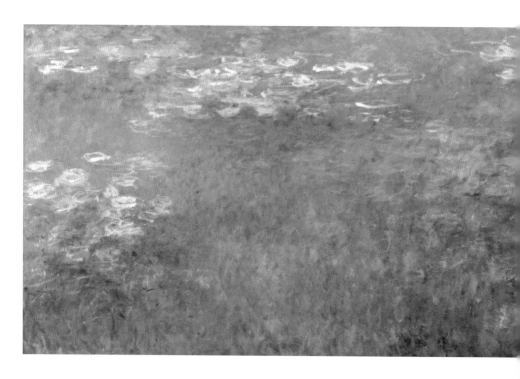

클로드 모네의 〈수련〉(1915~1926년경, 상)과
〈수련: 구름〉(1920년경, 하). 모네는 '생라자르역'
연작을 시작으로 '포플러' 연작, '루앙대성당' 연작 등
평생 연작에 몰두했는데, 그중 가장 유명한 것이
'수련' 연작으로 약 250편에 이른다.
시시각각 변하는 빛과 그에 따른 대상의 인상을
포착한 그의 작품들은 인상주의 회화의 특징을
가장 잘 보여 준다.

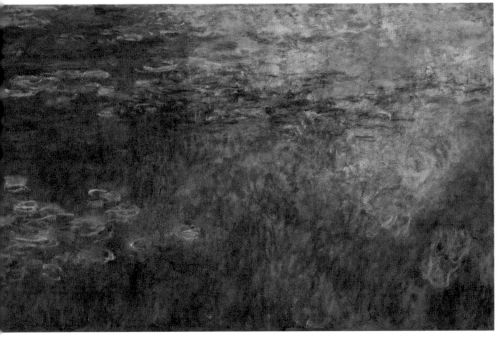

순간에 머물기 위하여

모네는 아는 대로가 아닌 느끼는 그대로, 보이는 그대로를 그렸다. 당시 많은 화가들은 하늘은 파란색, 나무는 녹색, 흙은 갈색 식으로 물체 본래의 색을 아는 지식대로 그리는 데 충실했다. 하지만 모네가 본 세상은 그렇지 않았다. 빛에 반짝이는 나무는 때로는 녹색이 아닌 하얀색으로 보이기도 했고, 하늘은 파란색이 아닌 노란색으로 보이기도 했던 것이다. 모네가 '빛의 화가'라는 수식어를 갖게 된 이유는 바로 빛에 의해 사물의 색이 변하는 당연한 이치를 화폭에 그대로 담았기 때문이다. 빛을 사랑한 모네는 빛을 따라서 야외로 나갔다. 그러고는 그의 눈에 보이는 모습을 있는 그대로 그리기 시작했다.

이른 새벽녘에서부터 석양이 질 때까지 변해 가는 모습을 관찰하고 빠르게 캔버스에 그려 나갔다. 모네는 밝은 빛에 의해 사물이 몽롱하게 보이면 몽롱하게, 비가 내리거나 안개에 덮여 희미하게 보이면 희미하게, 보이는 그대로를 그렸다. 하지만 태양은 한자리에 머물지 않기 때문에 이런 일시적인 순간을 화폭에 담기 위해서는 빠른 스피드가 필요했다. 시시각각 변해 가는 그 순간을 놓치지 않기 위해 모네는 빠른 붓놀림으로 단숨에 그림을 그려 나갔다. 그러기 위해서는 물감을 팔레트에서 섞을 수가 없었다. 그는 팔레트가 아니라 캔버스에서 물감을 섞어 사용했다. 캔버스 위에서 물감 고유의 색은 더욱 선명해지고 생동감까지 더해짐으로써 그림은 마치 살아 있는 듯한 느낌을 주게 되었다.

모네는 서른네 살이던 1874년에 파리에서 열린 한 전시회에 〈해돋이 인상〉이라는 작품을 출품했다. 지금은 많은 사람들에게 사랑받는 작품이지만, 그 당시 전문가들은 이 작품을 보고 형태를 구분할 수 없는 무질서한 그림이며 정신병자의 그림이라고 크게 비난했다. 이 작품의 제목에서 비롯된 인상주의라는 말은 모네를 비롯하여 새로운 시도를 했던 화가들을 통틀어 비아냥거리기 위해 사용된 것이다. 하지만 모네는 이에 굴복하지 않고 계속해서 그의 의지를 캔버스에 그려 나갔다.

모네는 같은 대상을 여러 번 반복해서 그리는 것으로도 유명한데, 이는 바로 빛의 움직임에 따라 변하는 자연의 순간순간을 생동감 있게 표현하기 위해서였다. 같은 대상을 여러 번 그린다 하여 연작으로 불리는 그의 작품 중 〈루앙대성당〉은 무려 스물일곱 번이나 그린 것으로 알려져 있다. 그는 이 그림을 위해 오전, 오후, 해 질 녘까지 햇빛의 변화를 끊임없이 관찰하며 매 순간을 포착했다고 한다. 같은 모습의 루앙대성당은 그의 그림에서는 단 한 번도 같은 모습으로 나타난 적이 없으며, 모두 다른 인상을 보여 주면서 각기 다른 느낌을 전해 준다.

　　자연의 매 순간이 이렇게 시시각각 변하듯 모든 것은 변한다. 단 한 순간도 같은 모습일 수는 없다. 빛이 어떻게 움직이느냐에 따라 모든 사물이 그 모습을 달리하듯 우리의 감정도 그렇다. 영원하기를 바라는 사랑의 순간 역시 그렇지 않은가? 처음 서로 손을 잡았을 때, 떨림을 교감한다. 누가 먼저라고 할 것도 없이 사랑에 빠져 버린다. 한동안 심장이 떨리고 숨이 멎을 것 같은 순간을 경험한다. 처음으로 느껴 본 사랑이라는 감정, 첫 만남, 첫 키스가 아름다운 이유는 말 그대로 다시는 느낄 수 없는, 처음 느끼는 것이기 때문이리라.

　　그를 만나고 얼마나 시간이 지났을까? 직감적으로 느낄 수 있었다. 우리의 처음 시간이, 그 느낌이, 그 감정이 이제 변하고 있구나. 찬란했던 그 처음의 시간이 지나가고 있구나. 처음, 설렘 속에 그의 연락을 기다리고 만나기 전에 매무새를 가다듬던 즐거운 긴장감은 시간이 흐르면서 편안함, 익숙함, 정과 같은 감정으로 변해 갔다.

　　한편으로는 또 다른 느낌의 사랑에 대한 기대감이, 다른 한편으로는 그에게 느꼈던 그 감정을 다시는 느낄 수 없을지도 모른다는 상실감과 불안함이 엄습했다. 할 수만 있다면 처음 느낀 사랑의 순간을 붙잡아 두고 싶었다. 빛의 움직임에 따라 변하는 자연의 순간을 담은 모네의 그림처럼 찬란했던 내 사랑의 순간을 담아 놓을 수는 없는 것일까? 하지만 그럴수록 내가 깨달아야 했던 것은 빛이 항상 한자리에 머물 수 없듯 사람의 감정 또한 그러하다는 사실이었다.

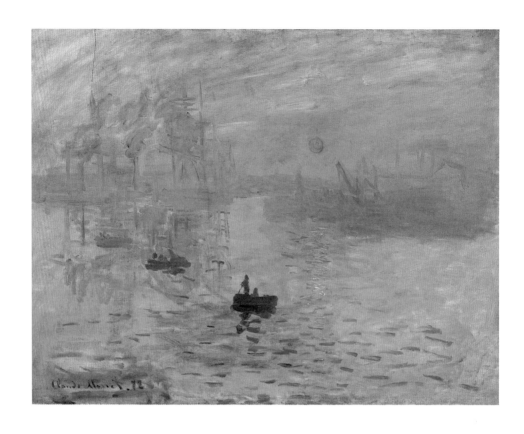

—
클로드 모네의 〈해돋이 인상〉(1872). 모네가 고향
르아브르에서 내려다본 항구를 보고 느낀 인상을
담은 것으로, 파리에서 열린 첫 인상파 전시회에
선보인 작품이다. 루이 르로이라는 비평가가
이 그림을 보고 제목을 비꼰 데서 '인상주의'라는
용어가 탄생했다.

모네는 평생 사랑했던 아내 카미유가 죽는 순간까지도 그녀의 안색이 변화하는 것을 보고 반사적으로 그림을 그렸다고 한다. 혹자는 죽어 가는 아내를 앞에 두고 그 순간까지 그림에 미쳐 있었다며 어떻게 그럴 수 있느냐고 말한다. 하지만 나는 모네가 그만큼 아내를 사랑했다고 믿는다. 죽어 가는 아내, 다시는 돌아오지 않을 시간, 아내가 아직 살아 있는 그때를 붙잡고 싶은 심정, 그 순간이 영원히 멈추어 버리기를 바란 그의 마음. 그림을 그리며 그 순간을 영원히 가두어 두고 싶었을 그의 심정을 생각하면 가슴이 미어진다. 무엇인가를 떠나보낸다는 것은 그것이 사람이든 사랑이든 아니면 시간이든 참으로 슬픈 일이다.

바다와의 대화

모네가 자연의 순간을 보고 느낀 그대로 화폭에 담은 것처럼 음악에서는 드뷔시가 그랬다. 그의 음악 역시 하나하나 떠도는 음정들이 모여 하나의 완성된 음악이 된다. 마디마디 듣노라면 이해할 수 없는 음정들이 모여 감성적인 선율을 이룬다. 현실을 부정하고 싶을 때, 꿈에 빠져들고 싶을 때, 그리고 꿈에서 깨기 싫을 때 드뷔시의 〈목신의 오후 전주곡〉을 듣는다. 시인 스테판 말라르메가 쓴 시에서 영감을 받아 작곡했다는 이 곡을 듣고 있노라면 요정과 여신이 사는 환상의 세계를 거닐고 있는 것만 같다. 마치 사랑이라는 마술로 이끌려 들어가 그 순간에서 영원히 머무를 수 있을 것 같은 착각에 빠진다.

드뷔시는 모네와 동시대를 산 인상주의 작곡가다. 그는 피사로, 모네, 에드가르 드가, 르누아르 등 인상주의 화가들과 말라르메의 집에 모여 예술에 대해 자주 토론하고 의견을 나누었다. 그의 음악을 인상주의라 부르는 것은 바로 이들로부터 받은 영향에서 유래한 것이다.

모네의 그림처럼 드뷔시의 음악은 순간을 들려준다. 모네가 그림으로 순간을 담아냈다면 드뷔시는 그가 보고 느낀 것을 음악으로 승화시켰다. 지금 이 순간의 인상, 내가 느끼는 이 감정을 표현하기 위해 드뷔시는

—
클로드 드뷔시(1862~1918). 아름다운 선율과 풍부한
색채를 특징으로 하는 인상주의 음악을 대표하는
작곡가로, 대표작으로 〈베르가마스크 모음곡〉,
〈목신의 오후 전주곡〉, 〈바다〉 등이 있다.

기존 형식과 화성을 버렸다. 형식에서 벗어난 말도 안 되는 작품이라는 비난을 받기도 했지만 그에게 그러한 비난 따위는 중요한 것이 아니었다. 그에게 중요한 것은 오직 이 순간, 이 감정을 음악으로 표현할 수 있느냐 없느냐였다. 그도 나처럼 이 순간이 지나가는 것이 그토록 안타까웠던 것일 게다. 무슨 짓을 해서라도 지금의 느낌이, 이 감정이 달아나지 않도록 꼭 붙잡고 싶은 심정이었을 게다. 그래서일까? 몽환적인 음색으로 가득한 그만의 독특한 음악은 꿈을 꾸는 듯한 환상적인 세계로 우리를 끌어들인다.

①
〈바다〉

드뷔시의 또 다른 대표작인 〈바다〉①에서 그는 모네가 시시각각 변하는 〈루앙대성당〉을 그렸듯 시시각각 변하는 바다의 모습을 음악으로 표현했다. 모두 3악장으로 이루어진 이 곡은 1악장에는 '바다의 새벽부터 정오까지', 2악장에는 '물결의 장난'이, 3악장에는 '바람과 바다의 대화'라는 부제가 붙어 있다. 실제 이 곡을 듣고 있노라면 바다의 잔잔하고 고요한 새벽 풍경부터 해가 떠오르고 점점 역동적으로 변해 가는 바다의 모습이 눈에 그려진다. 또한 작은 물결에서부터 큰 파도를 비롯해 광풍이 몰아치는 바다까지 마치 전람회에서 여러 편의 바다 그림을 감상한 것 같은 느낌에 빠지게 되는데, 이는 하루 동안의 빛의 변화를 화폭에 담아낸 모네의 연작을 떠올리게 한다.

②
〈달빛〉

나는 센티멘털해지는 날이면 드뷔시의 〈달빛〉②을 자주 듣는다. 그리고 상상한다. 달만 덩그렇게 뜬 어느 외로운 밤, 수줍은 듯 물 위에 자신의 모습을 비추어 보는 달의 모습을. 달은 아무도 모르게 바르르 떨며 울고 있다. 혼자서는 울지 못하는 달은 물 위에 비치는 자신의 모습에 의지해 물결에 몸을 맡긴 채 흐느껴 운다. 마치 처음, 그때 그 사랑을 보내기 싫어서, 잃는 것이 두려워 흐느끼던 내 모습처럼.

예술이 아름다운 이유 중 하나는 아마도 현실에서 불가능한 것을 가능하게 하기 때문일 것이다. 꽃이 피어 아름다운 순간을 영원히 유지할 수 없듯이 하나의 감정과 시간에 머무를 수는 없는 법. 하지만 예술은 가장 찬란했던 혹은 가장 치열했던 순간을 담아 두고 영원히 추억하며 살 수 있게 해 준다. 그 추억 속에서 행복을 무한 재생할 수 있는 꿈을 품게 하는 것, 그것이 바로 예술이 가진 진정한 힘이 아닐까?

사랑의 색

샤갈 — 차이콥스키

Marc Chagall — Pyotr Il'ich Chaikovskii

구름이 그녀를 낚아챌까 두려웠소

귀국한 지 오랜 시간이 지난 지금, 내 렉처 콘서트의 모든 엔딩은 샤 갈과 함께한다. 샤갈의 그림, 그와 벨라가 나누었던 편지, 그들의 일기를 엮 어 만든 영상과 함께 나의 1집 앨범 수록곡인 〈눈부신 날에〉를 연주한다.

가끔 어떤 청중은 내게 영상을 보며 눈물을 흘렸다고 고백한다. 환 상적이고 아름다운 사랑 이야기에 눈물이 나는 이유를 잘 모르겠다고 하 면서. 그것은 아마도 순수하고 아름다운 사랑에서 우러나오는 감동 때문 이기도 하겠지만 어딘지 모르게 묻어나는 샤갈의 애수에 찬 감성 탓일 게 다. 샤갈의 그림에는 행복에 겨워 어쩔 줄 모르는 남녀의 모습 뒤로, 돌아 가고 싶은 어린 시절과 고향에 대한 애틋한 향수가 담겨 있으니 말이다.

샤갈에게 작품의 모티브는 그가 평생 동안 사랑한 여인 벨라 로젠 펠트였다. 벨라가 열네 살이던 1909년, 샤갈은 그녀를 만나 첫눈에 반했 다. 그러나 가난하고 미래가 불투명한 화가와의 결혼을 벨라의 부모가 허락할 리 없었다. 샤갈은 오랫동안 벨라의 부모를 설득해 1915년에 드 디어 결혼에 성공했다. 기다림 끝에 벨라를 아내로 맞이하게 된 그는 평 생 동안 그녀의 손을 잡고 하늘을 붕붕 날아다니는 그림을 그렸다. 벨라 가 먼저 세상을 떠날 때까지 두 사람은 더없이 아름다운 사랑을 만들어 갔고, 그 결과 샤갈의 작품은 동화같이 순수하고 아름다운 행복을 보여 준다. 샤갈은 말했다.

> 그녀를 처음 보았을 때 나는 알았어요.
> 그녀가 바로 나의 아내라는 것을.
> 그녀는 마치 내 어린 시절과 나의 현재와 미래를
> 다 알고 있는 것 같았습니다. 그녀는 나를 관통하듯
> 내 깊은 속마음을 읽어 왔던 것 같아요.
> 내 캔버스 위를 날아다니는 벨라.
> 한순간 구름이 그대를 낚아채 가지 않을까 두렵기도 했답니다.

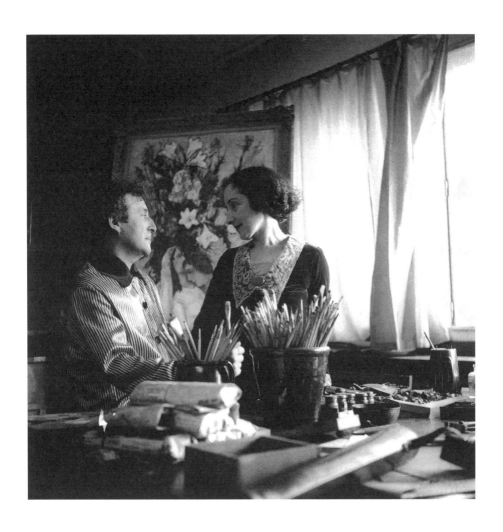

마르크 샤갈(좌)과 벨라 로젠펠트(우). 1909년, 당시
열네 살이던 벨라를 보고 첫눈에 반한 청년 샤갈은
부유한 벨라의 부모님을 오랫동안 설득한 끝에
그녀와 결혼했다. 벨라는 샤갈의 고향 마을인
비테프스크와 함께 그의 작품 세계를 받쳐 주는
중요한 영감의 원천이 되어 주었다.

샤갈에게는 벨라 외에 또 하나의 모티브가 있었는데, 그것은 바로 벨라를 처음 만난 자신의 고향 마을인 비테프스크다. 샤갈은 프랑스에서 생활했지만 고국 러시아의 시골 마을을 잊지 못했다. 그래서 비테프스크에 대한 기억은 그에게 늘 작품의 모티브가 되었다. 유대인인 그는 그림속에 유대의 전통적 요소를 포함시키며 화려한 색채를 이용하여 마치 꿈처럼 환상적인 그림을 완성했다.

그의 대표작 중 하나인 〈에펠탑의 신랑 신부〉에는 파리의 하늘을 나는 한 쌍의 부부가 그려져 있다. 수호천사이자 샤갈의 어린 시절을 상징하는 수탉이 그들의 뒤에 자리하고 있고, 그림 왼쪽으로는 고향 마을에서 하는 전통 결혼식이 보인다. 고향과 파리가 뒤섞여 있고 그 가운데로 사랑하는 남녀의 모습이 그려진 이 그림은 샤갈의 마음을 그대로 표현한 듯 파리에서의 행복과 고향에 대한 향수를 함께 담고 있다.

완전한 사랑에 대한 동경

판타지가 가득한 샤갈의 그림을 보고 있노라면 러시아의 작곡가 표트르 차이콥스키의 발레 〈호두까기 인형〉이 생각난다. 이 작품의 음악은 신비롭고 아름다운 색채로 물들어 듣는 내내 환상 속을 거니는 느낌을 준다. 샤갈과 벨라가 환상 속에서 두 손을 꼭 잡고 그들의 고향 마을 비테프스크 위를 날아다니는 것처럼 〈호두까기 인형〉에서는 왕자가 된 호두까기 인형과 클라라가 두 손을 잡고 환상의 나라로 여행을 시작한다. 그곳에서 클라라는 온갖 요정들을 만나며 꿈에 그리던 행복한 시간을 보낸다. 차이콥스키는 이 음악을 통해 동심의 세계 속 환상적이고 행복한 여행, 그리고 아름다운 사랑을 그린다. 하지만 그 속에서 영원히 살 수는 없는 법. 작품은 환상의 세계가 아닌 현실로 돌아온 클라라의 방을 마지막 장면으로 하여 끝이 난다.

강한 색채와 호소력 짙은 멜로디. 차이콥스키의 음악은 때로는 화려하게, 때로는 우수에 젖은 느낌으로 우리의 마음 깊은 곳으로 파고든

다. 그의 작품 중 〈현악 육중주 d단조, Op. 70 '피렌체의 추억'〉①이라는 곡이 있다. 샤갈이 프랑스 파리에서 고향 마을을 그림의 모티브로 삼은 것처럼 차이콥스키는 이탈리아 피렌체에서 러시아 민속음악을 모티브로 삼았다. 언뜻 제목만 보아서는 이탈리아풍의 음악일 것이라는 생각이 들지만 실제 이 곡은 러시아의 정서를 고스란히 담고 있다. 차이콥스키가 피렌체에 머무르는 동안 쓴 이 작품은 이탈리아에 대한 추억이라기보다 이탈리아에서 떠오른 고향에 대한 추억이라고 해야 할 것이다. 4악장에 이르러 러시아적 정서가 극대화되는데, 춤추듯 행복한 느낌과 동시에 묘한 우울함이 섞여 곡에 매력을 더한다. 차이콥스키는 이렇게 말했다.

①
〈현악 육중주
d단조, Op. 70
'피렌체의 추억'〉

> 내 작품의 러시아적 요소는 시골에서 자라며 접했던
> 러시아 전통음악의 형언할 수 없이 아름다운 특징이
> 어린 시절의 기억으로부터 자연스럽게 스며든 것이다.

샤갈의 인생에 벨라라는 중요한 여인이 있었던 것처럼 차이콥스키의 인생에도 중요한 역할을 한 여인이 있다. 나데즈다 폰 메크라는 여인으로, 차이콥스키를 후원하던 부유한 미망인이다. 차이콥스키와 그녀는 1000통이 넘는 편지를 주고받았지만, 절대 만나지는 않았다고 한다. 이 편지들은 서로에 대한 애정을 포함하고 있지만 이들이 서로 만났다 하더라도 연인으로 발전하기는 어려웠을 것이다. 차이콥스키는 바로 동성애자였기 때문이다.

차이콥스키는 자신이 동성애자임을 평생 괴로워했던 것으로 알려져 있다. 그는 그 사실을 숨기기 위해 안토니나 밀류코바라는 여인과 결혼했다. 하지만 결혼은 그를 자살 시도로 몰아넣을 만큼 끔찍한 것이었고, 자살에 실패한 그는 결국 그녀에게서 도망치고 말았다.

1890년, 14년간 차이콥스키를 후원하던 폰 메크 부인은 갑자기 연락을 끊고 아무런 이유도 설명하지 않은 채 후원을 중단했다. 그동안의 인연을 단칼에 끊어 버린 폰 메크 부인에 대한 배신감에 차이콥스키는 크

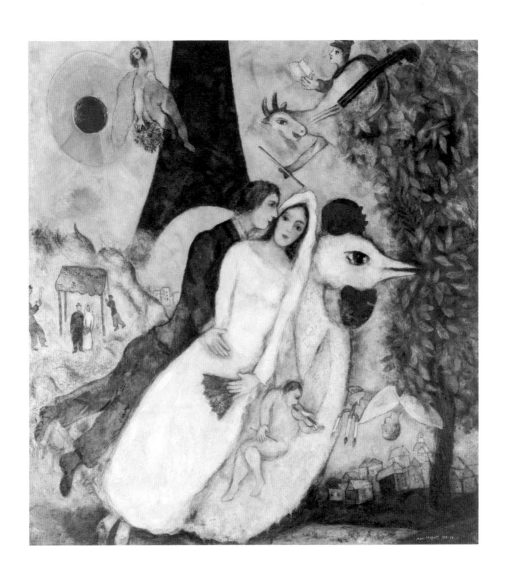

—
마르크 샤갈의 〈에펠탑의 신랑 신부〉(1938).
파리와 고향 마을이 뒤섞여 있는 장면을 배경으로
수탉을 타고 하늘을 날아가는 한 쌍의 부부가
꿈속에서 본 동화처럼 환상적이다.

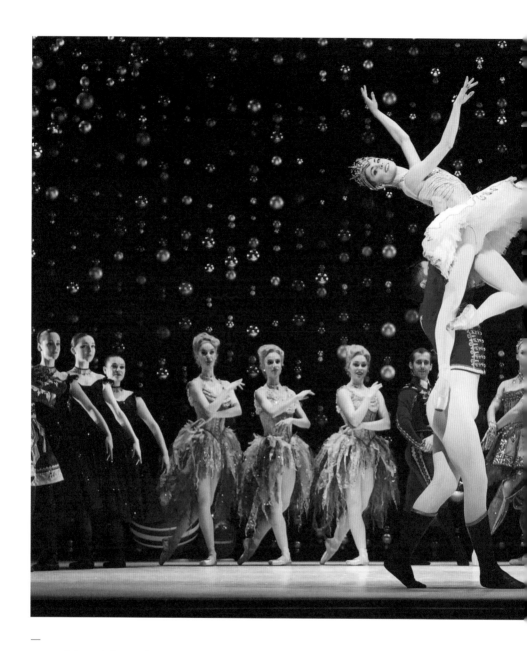

—
표트르 차이콥스키의 〈호두까기 인형〉(1892)의 한 장면. 〈호두까지 인형〉은
〈백조의 호수〉, 〈잠자는 숲속의 미녀〉와 더불어 차이콥스키의 3대 발레 음악 중 하나다.
차이콥스키를 오랫동안 후원했던 폰 메크 여인의 갑작스러운 후원 중단 이후
작곡한 것으로, 현실의 고통과는 완벽하게 대비될 만큼 아름답고 환상적이다.

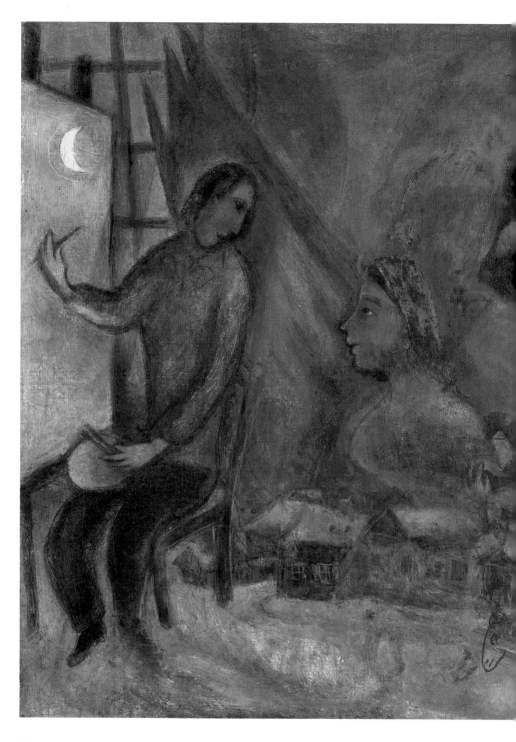

마르크 샤갈의 〈과거에 대한 경의〉(1944).
벨라의 갑작스러운 죽음에 절망한 샤갈은 한동안
제대로 먹지도, 그림을 그리지도 못했다.
다시 붓을 들면서 그는 벨라와 함께했던 시간에
대한 그리움을 담아 이 작품을 그렸다.

게 상처를 입었고, 평소 우울증에 시달리던 그는 이 일로 더욱 힘들어했다고 한다. 하지만 그의 〈호두까기 인형〉은 이 직후인 1892년에 작곡되었다고 하니 참으로 놀라운 일이 아닐 수 없다. 우울함이나 고통은 전혀 찾아볼 수 없는, 그림같이 아름답고 완벽한 곡을 만들어 냈으니 말이다.

샤갈이 경험한 아름답고 완전한 사랑을 동경했을지 모르는 차이콥스키는 현실에서 결코 이룰 수 없었던 사랑과 행복을 꿈꾸었던 것일까? 힘겨운 인생의 흔적을 전혀 찾아볼 수 없는 이 작품은 샤갈의 그림처럼 환상과 행복을 주제로 하고 있다.

과거에 보내는 경의

1944년, 샤갈에게 그림의 영감이 되었던 벨라가 숨을 거두었다. 샤갈은 한동안 그림을 그리지 못했다. 그녀가 있어야 할 자리에 그녀가 없기에 그는 그림으로 돌아갈 수 없었다. "그녀는 평생 동안 나의 그림이었다."

샤갈이 다시 붓을 들어 그린 작품은 바로 〈과거에 대한 경의〉였다. 이 작품에서 샤갈은 아름다운 환상적 색채 대신에 푸른 색조로 벨라에 대한 그리움, 과거에 대한 회상, 그리고 자신의 우울함을 표현했다. 한쪽에서 샤갈은 그녀의 무덤을 안은 채 쓰러져 있고, 그림을 그리는 샤갈의 등 뒤로 벨라의 영혼이 그를 떠나지 못하고 바라보고 있다. 샤갈은 만질 수 없는 그녀를 보며 그 모습을 캔버스에 담았다. 그녀가 살아 있을 때처럼.

한편 차이콥스키가 남긴 마지막 작품은 〈교향곡 6번 b단조 Op. 74 '비창'〉[2]이다. 1893년, 이 작품의 초연을 마친 그는 그로부터 9일 뒤 죽음을 맞이했다. 이 곡은 그의 죽음을 예견이라도 하듯 슬픔과 고통으로 가득하다. 인생의 무게와 아픔이 느껴지는 이 곡을 만드는 동안 차이콥스키는 펑펑 울었다고 고백했다. 장엄함과 슬픔으로 덮인 2악장에는 마치 그의 어린 시절을 회상하듯 러시아 민요 특유의 박자가 사용되는데, 때로는 경쾌하게, 때로는 삶의 무게를 두른 듯 버겁게 춤을 춘다. 그리고 마지막에 이르러서는 자신의 지난 삶을 돌아보고 앞으로 다가올 죽음을

②
〈교향곡 6번
b단조 Op. 74 '비창'〉

예견하는 듯 탄식하며 조용히 끝을 맺는다.

그의 죽음을 둘러싼 의혹은 아직도 풀리지 않는 미스터리로 남아 있지만, 강압에 의한 자살이라는 설이 유력하다. 동성애자는 러시아에서 처형의 대상이었기 때문이다. 평생 한 번도 자유로운 사랑을 할 수 없었던 그의 음악을 듣노라면 나도 모르게 눈물이 흘러내린다.

그렇게 세상을 떠난 차이콥스키의 음악은 훗날 발레 〈알레코〉에서 샤갈의 그림과 만났다. 1942년, 알렉산드르 푸슈킨의 서사시 「집시들」을 각색한 이 발레에 차이콥스키의 〈피아노 삼중주 a단조, Op. 50〉이 사용되었고, 샤갈이 무대 장치와 의상 디자인을 담당한 것이었다(차이콥스키의 〈피아노 삼중주 a단조, Op. 50〉는 지휘자 에르노 라피에 의해 오케스트레이션으로 편곡되었다). 이 작업에 대해 샤갈은 "나는 색채 스스로가 움직이고 말하게 하고 싶었다"라고 했다. 집시와 귀족 간의 사랑, 배신을 테마로 펼쳐지는 이 발레에서 차이콥스키의 강렬하면서도 우수에 찬 멜로디와 샤갈의 그림이 얼마나 완벽한 조화를 이루었을지 직접 경험하지는 못했지만 머릿속에서나마 상상해 본다.

사랑. 누구는 그것으로 인해 꿈꾸듯 하늘을 날고, 누구는 현실에서 이루지 못한 그것을 꿈꾸어야만 한다. 없이 살 수 없는 그것은 어떤 모습으로 나타나든 어쩌면 같은 색일지 모른다. 샤갈은 말했다. "세상에서 삶과 예술에 의미를 주는 단 하나의 색은 바로 사랑의 색이다."

욕망의 두 얼굴

실레 — 베르크

Egon Schiele — Alban Berg

열망과 두려움 사이

'애증' 하면 떠오르는 화가가 있다. 바로 표현주의 화가 에곤 실레다. 그가 그린 누드는 모두가 뒤틀리고 비틀어진 모습이다. 하지만 육체에서는 도발적이고 파격적인 에로티시즘이 풍겨 나온다. 그의 그림은 분명 성을 표현하지만 그것은 아름다운 성이 아니다. 깊은 두려움이 깔려 있는 애증의 성이다. 성병에 걸려 목숨을 잃은 아버지를 두었던 그에게 성이란 두려우면서도 헤어 나올 수 없는 것이었다. "성에 대한 느낌을 잃지 않는 한 사람은 그로 인해 괴롭고 고통스러울 수밖에 없을 것이다"라고 한 그의 말에서 그가 그린 거칠고 왜곡된 육체에 대한 해답을 찾을 수 있을 것 같다.

실레는 또한 어린 소녀의 누드를 주로 그렸는데, 그는 여기서 성장기에 느낀 성에 대한 호기심, 혼란, 통념에 대한 반항, 잠재의식 속의 세계 등을 표현했다. 1912년, 그는 어린 소녀들을 유인해 외설적 누드를 그린 혐의로 체포되어 감옥살이를 하게 되었다. 판사는 자신이 아끼던 그림을 불에 태워 버렸다. 심한 모욕감에 싸인 그는 "어른들은 어릴 적 성욕이 얼마나 자극적이고 사악한 것인지를 잊었나? 그 시절 불타듯 두려운 욕망이 얼마나 우리를 괴롭혔는지. 나는 잊지 않았다. 그 처절한 고통을"이라고 일기에 적었다.

성은, 특히 어린 시절의 성은 가 보지 못한 곳, 금지된 곳을 모험하는 것처럼 두려운 것이다. 실레는 그의 그림 속에서 적나라하게, 하지만 왜곡된 모습으로 성에 대한 두려움과 호기심을 동시에 표현했다. 본능적으로 이끌릴 수밖에 없는 성에 대한 욕구와 성병에 걸려 죽은 아버지에 대한 두려운 기억은 끊임없이 그의 내면에서 공존하고 대립하며 그를 불안하게 만들었을 것이다. 그에게 성이란 욕망으로 가득 찬 애증의 대상이었던 것이다.

욕망이 우리의 마음을 지배하기로 마음먹으면 막을 수가 없다. 채워지지 않는 욕망은 우리를 집착하게 하고 고통스럽게 한다. 욕망 앞에

선 실레의 모습은 너무 적나라해서 오히려 여리고 연약하게만 보인다.

나는 이중인격자가 되었습니다

실레의 그림을 보고 있으면 떠오르는 작곡가가 있다. 그와 동시대를 살았던 표현주의 작곡가인 베르크다. 그의 음악은 실레의 뒤틀리고 에로틱한 그림만큼이나 격하면서도 서정적이다. 인간의 욕망을 그린 그의 오페라 〈룰루〉①는 실레의 적나라한 누드를 연상하게 한다. 자살, 살해, 동성애, 매춘, 탈옥, 사랑 등을 담고 있는 이 작품은 뱀으로 소개되는 룰루라는 여인을 둘러싼 남자들, 그리고 레즈비언의 사랑과 욕망에 대해 이야기한다. 음산함과 에로티시즘이 공존하는 이 오페라는 룰루를 사랑한 대가로 파멸에 이르는 남자들과, 남자들을 파멸로 이끈 대가로 매춘부로 전락하여 끝내는 살해되고 마는 룰루의 운명을 그린다.

①
〈룰루〉

수많은 남자들이 욕망하는 대상이며, 자신을 사랑했던 많은 이들을 연이은 자살과 죽음으로 이끌었던 팜파탈 룰루. 유혹과 욕망을 상징하는 그녀를 탐한 수많은 남자들이 그녀에게서 진정 원한 것은 과연 무엇이었을까? 그 많은 남자들의 죽음 앞에 그토록 의연했던 그녀의 냉담함은 또 어디에서 비롯된 것일까? 남자들의 욕망 대상, 그 이상도 그 이하도 아닌 그녀의 모습에서는 타락과 퇴폐를 넘어 연약함과 순수함마저 느낄 수 있다. 오페라는 탐욕으로 가득 찬 남자들의 파멸과, 정작 그녀를 진정으로 사랑한 사람은 동성애자인 게슈비츠 백작 부인뿐이었다는 것을 결론으로 막을 내린다. 오페라 속 룰루는 인간의 멈출 수 없는 성욕이 투영된 욕망의 또 다른 이름이다.

이런 오페라를 작곡하게 된 베르크의 배경에는 한나라는 여인이 있었다. 베르크가 한나를 만났을 때, 그는 이미 깊은 열애 끝에 영원한 사랑을 맹세한 헬레나와 결혼한 상태였다. 하지만 한나의 등장으로 헬레나에 대한 그의 맹세는 끝이 났다. 그리고 아내에게 평생 애인의 존재를 숨긴 채 위험한 사랑을 키워 나갔다. 베르크의 〈서정 모음곡〉②이라는 곡

②
〈서정 모음곡〉

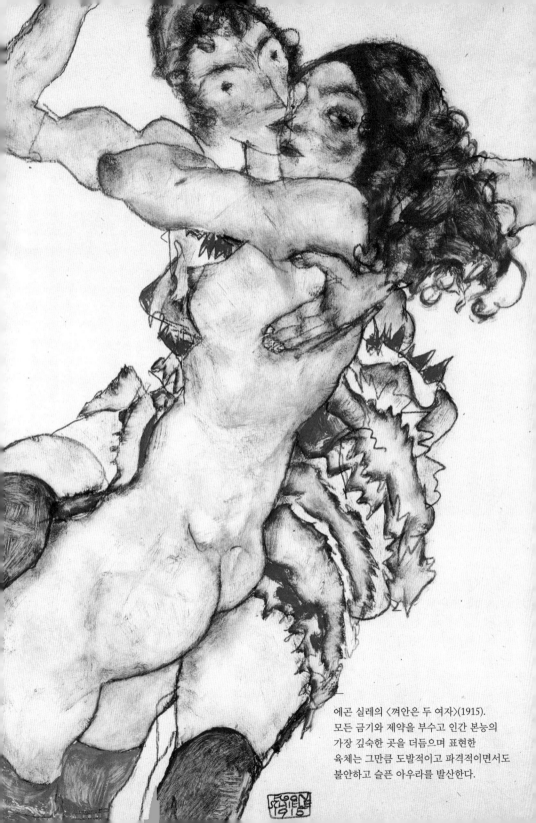

에곤 실레의 〈껴안은 두 여자〉(1915).
모든 금기와 제약을 부수고 인간 본능의
가장 깊숙한 곳을 더듬으며 표현한
육체는 그만큼 도발적이고 파격적이면서도
불안하고 슬픈 아우라를 발산한다.

—
알반 베르크의 오페라 〈룰루〉의 한 장면.
베르크가 판도라의 상자 이야기에 기초해 만든
미완성 오페라로, 팜파탈 룰루를 사랑한 대가로
파멸에 이르는 남자들과, 그녀를 진정으로 사랑하는
게슈비츠 백작 부인과, 남자들을 파멸에 이르게 한
대가로 매춘부로 전락하여 끝내는 살해되고 마는
룰루의 운명을 그린다.

은 이들의 비밀스러운 사랑을 대변한다. 자신과 그녀의 이름의 이니셜에 해당하는 음들을 모아 작품의 모티브로 사용한 것이다. 일종의 사랑의 암호였던 셈이다.

이렇듯 오로지 음악을 통해서만 이들의 관계를 세상에 알릴 수 있었던 베르크는 감추어야만 했던 자신의 이중적 사랑에 평생 괴로워했다. 그가 한나에게 보낸 편지에는 "1925년 5월에 당신을 처음 만난 이래 나의 정열은 조금도 식지 않았습니다. 다만 그날 이후 내가 감당하고 있는 슬픔 때문에 조금 힘들 뿐이에요. 나는 이중인격자가 되었습니다"라고 쓰여 있다.

진정으로 사랑했던 한나. 하지만 영원한 사랑을 맹세한, 버릴 수 없었던 아내. 스스로 '이중인격자'라 말할 만큼 떳떳하지 못했던 사랑의 슬픔, 그리고 아내와 세상을 속여야만 했던 고통. 어쩌면 오페라 〈룰루〉에서 베르크는 한나에 대한 죽을 만큼 힘겨운 사랑과 그녀를 향한 걷잡을 수 없는 욕망, 그리고 이중인격으로 살아야만 하는 자괴감 등을 여러 남자의 모습을 빌려 나타낸 것이 아니었을까?

베르크와 마찬가지로 실레에게도 사랑하는 두 여자가 있었다. 한 명은 자신의 스승인 클림트의 모델이었던 발리이고, 또 한 명은 중산층의 안정적이고 이성적인 여인인 에디트였다. 자신을 헌신적으로 사랑했던 발리와 연인 관계에 있을 때 실레는 에디트를 만나 결혼을 약속했다. 그리고 발리에게는 자신이 에디트와 결혼한 뒤에도 연인 관계를 지속하자고 제안했다. 물론 발리가 아내와 애인을 둘 다 곁에 두고 싶어 한 실레의 마음을 받아들일 리 없었다. 발리는 이 제안을 듣자마자 바로 실레의 곁을 떠났다.

실레는 왜 발리가 아닌 에디트를 선택했을까? 어쩌면 실레에게 발리는 욕망의 대상이자 두려움의 대상이었을지 모른다. 성을 주제로 작품을 그리던 그가 정작 정착하고 싶었던 곳은 욕망이 아닌 이성이었을지 모를 일이다. 두 여인 사이에서 이중인격자가 된 베르크의 고통처럼 실레도 두 여인 사이에서 자신의 이중인격을 발견한 것일까? 1915년, 에디트와

에곤 실레의 <이중 자화상>(1915).
서로 상반되는 얼굴을 담은 이 작품에서
실레는 불안과 번민으로 뒤척이는
자신의 분열된 자화상을 그대로 보여 주었다.

결혼하던 그해에 실레는 그 유명한 〈이중 자화상〉을 그렸다. 하나의 자화상은 너무도 순진한 얼굴을, 또 하나의 자화상은 나쁜 남자의 얼굴을 하고 있다. 두 개의 상반되는 표정에서 실레 내면의 갈등을 느낄 수 있다.

강렬한 이끌림, 호기심, 욕망, 두려움, 자유에 대한 갈망, 혼란, 갈등이 녹아 있는 실레의 세기말적 작품, 그리고 우수에 젖은 베르크의 사랑 노래. 그토록 소리치고 싶었던 그들의 절박한 사랑에서 상처받은 연약한 영혼이 느껴진다.

욕망의 두 얼굴 실레 — 베르크

사랑을 사랑하다

들라크루아 — 베를리오즈

Ferdinand Victor Eugéne Delacroix — *Hector Berlioz*

욕망의 끝은 어디인가

어느 순간 사랑이 중독처럼 느껴졌을 때 엑토르 베를리오즈의 〈환상 교향곡, Op. 14〉을 들었다. 이 곡은 베를리오즈가 평생 사랑했던 여인 헤리어트 스미드슨에 대한 그의 광적인 러브 스토리를 담고 있다. 베를리오즈는 1827년 파리에서 공연한 영국 셰익스피어극단에서 오필리아 역과 줄리엣 역을 맡은 스미드슨을 보고 걷잡을 수 없는 사랑에 빠졌다. 이후 끊임없이 구애하지만 쉽사리 마음을 열지 않는 그녀에 대한 베를리오즈의 집착은 광기에 가까웠고, 이렇게 해서 탄생한 이 작품은 그녀에 대한 열망을 담고 있다.

이 곡은 실연에 빠진 예술가가 아편을 먹고 자살을 택했으나 이에 실패하고 환각을 보게 된다는 내용으로 시작한다. 사랑하는 여인은 그의 환각 속에서 끊임없이 나타나고, 베를리오즈는 여인의 멜로디를 고정악상(표제음악에서 어떤 고정된 관념을 나타내는 선율)이라는 음악적 모티브를 사용하여 곡 전체에 반복적으로 나타낸다. "어느 예술가의 생애"라는 부제가 붙은 이 작품에서 주인공인 예술가는 사랑하는 여인과 함께 꿈과 환상을 오간다. 하지만 그녀의 사랑을 받아 내지 못한 그는 결국 그녀를 살해하기에 이르고, 그 대가로 단두대에서 사형을 당하게 된다. 그리고 베를리오즈가 사랑한 스미드슨은 5악장에 이르러 마녀가 되어 나타난다.

자신이 사랑했던 여인을 죽이는 것도 모자라 마녀로 둔갑시킨 베를리오즈. 일반적 작곡 기법으로는 그의 집착과 광기를 표현하기에 부족했던 것일까? 베를리오즈는 전통적인 3악장 형식이 아닌 5악장에 이르는 거대한 구성으로 장편의 판타지 소설을 만들면서 상식을 뛰어넘는 관현악법과 방대한 악기 편성으로 세상을 놀라게 했다. 이렇게 길고 극적인 곡을 통해 그는 구애에 거절당한 자신의 여러 가지 복합적인 감정을 표현했다. 숨이 막힐 듯한 이 곡을 듣고 있노라면 그가 얼마나 사랑에 집착했는지를 느낄 수 있다.

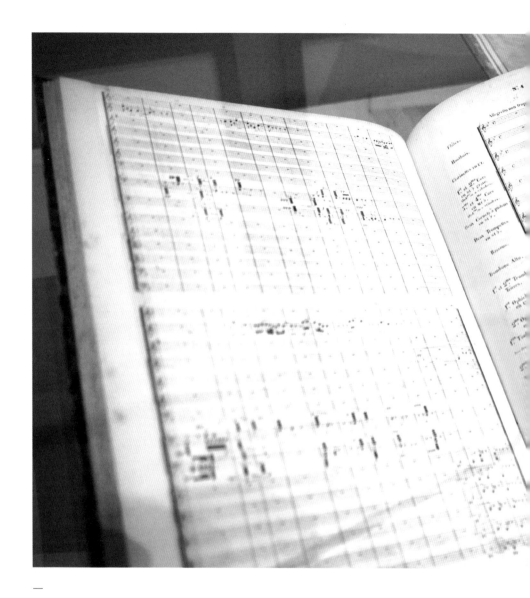

엑토르 베를리오즈의 〈환상 교향곡, Op. 14〉 악보. 아일랜드 출신의 배우
헤리어트 스미드슨에 대한 베를리오즈의 짝사랑의 비통함을 담고 있는 이 곡은
연인을 상징하는 고정악상이 각 악장에 변주되어 나타나는 등 낭만주의의
음악 어법을 혁신했다는 평가를 받는다. 베를리오즈는 1827년 파리의 극장에서
공연된 〈햄릿〉을 보러 갔다가 오펠리아 역으로 출연한 스미드슨을 보고 열렬한
사랑에 빠졌고, 갖은 상처와 난관을 극복하고 마침내 1833년에 그녀와 결혼했다.
그러나 둘은 결혼 10여 년 만에 별거에 들어갔다.

①
〈환상 교향곡,
Op. 14〉

〈환상 교향곡, Op. 14〉①을 작곡한 지 약 3년 뒤 베를리오즈는 드디어 스미드슨의 사랑을 얻어 내고 결혼에 이르렀다. 하지만 환상으로 시작된 그 관계는 오래가지 못했고, 두 사람은 결혼 10년 만에 별거에 들어갔다. 스미드슨은 전신 마비로 사망했고, 베를리오즈는 그로부터 10년 뒤 그녀의 묘지를 이장하면서 다시 그녀를 보게 되었다. 이미 해골이 된 그녀를 보며 베를리오즈는 무엇을 느꼈을까?

어쩌면 내가 진정으로 사랑했다고 믿었던 사랑은 그 사람이 아닌 내가 느끼는 사랑이라는 이름의 감정 그 자체였는지 모른다. 집착, 욕망, 열정, 광기. 오로지 그만을 향해 있는 걷잡을 수 없는 마음. 내 것으로 만들고 싶은 소유욕. 나를 끌어당기는 늪처럼 발버둥 치면 칠수록 빠져드는 집착. 지나친 소유욕 끝에 사랑하는 사람을 살해한 〈환상 교향곡, Op. 14〉의 예술가처럼, 그리고 〈사르다나팔루스의 죽음〉 속 잔인한 왕처럼 인간에게 내재된 야생적 욕구는 대체 어디까지일까?

죽임으로써 소유하다

베를리오즈와 동시대를 살았던 19세기 로맨티시즘을 대표하는 화가 들라크루아의 작품인 〈사르다나팔루스의 죽음〉은 바이런의 희곡에서 영감을 받아 그린 것이다. 사르다나팔루스는 적들에게 성을 함락당하게 되자 자신의 소유물을 모두 죽이라 명하고 자신도 분신자살을 한 고대 바빌로니아의 왕이다. 그림을 보면 나체의 여인들과 말이 무자비하게 죽임을 당하고 있다. 모든 보석과 보물을 포함한 말, 노예, 애첩 들이 모두 그의 소유물이었기에 이들은 선택의 여지가 없이 모두 죽어야만 했다.

사르다나팔루스는 한 팔을 베고 누워 아무렇지 않은 듯 이를 관조적인 자세로 지켜보고 있다. 오히려 나체의 여인들이 죽어 가고 있는 모습을 즐기는 것처럼 보이기도 한다. 살해 장면이라고 보기에는 너무나 관능적이어서 더 충격적인 이 그림은 단지 신비롭고 환상적인 수준이 아니라 에로틱한 느낌까지 준다. 죽는 순간까지도 자신의 소유물에 대한 집

착을 버리지 않았던 사르다나팔루스는 죽임으로써 그들을 완전히 소유할 수 있다고 믿었던 것일까? 사디즘마저 연상하게 하는 이 작품은 로맨티시즘의 극치를 보여 주면서 혼란과 격동의 시대인 낭만주의를 대변한다. 들라크루아는 강렬한 색채와 역동적인 붓놀림을 통해 인간에게 내재된 야생적 욕구, 잔인함 등을 표현했다.

베를리오즈가 이야기를 담은 표제음악을 통해 인간의 심리를 묘사한 것처럼 들라크루아는 그림에서 인간의 내면을 표현했다. 당시 신고전주의 화가인 앵그르가 그린 〈파가니니의 초상화〉를 보면 보이는 그대로의 인물이 담긴 반면, 들라크루아가 그린 파가니니는 마치 주인공의 광적인 연주가 들리는 듯 음악에 대한 그의 열정이 풍부하게 표현되어 있다.

이렇듯 인간의 내적 감정 묘사에 중심을 두었던 이들은 모두 셰익스피어의 『햄릿』, 『로미오와 줄리엣』, 괴테의 『파우스트』, 바이런의 『사르다나팔루스』 등과 같은 작품에서 많은 영감을 받았고, 이들 문학 작품을 주제로 인간 심리를 그림 혹은 음악으로 재탄생시켰다.

이성이 아닌 감성에, 눈에 보이는 형식보다는 보이지 않는 내면에 그 중심이 있었던 낭만주의. 이 시기에는 영원과 자연에 대한 동경, 그리고 시대의 혼란과 더불어 존재에 대한 의문과 불안감 등이 공존했다. 낭만주의를 대표하는 이들의 작품은 인간의 본능적 욕구와 욕망을 거침없이 드러낸다. 들라크루아와 베를리오즈는 광적인 상상력과 내면에 대한 탐구, 그리고 멈추지 않는 열정과 넘치는 표현력으로 우리의 마음 깊은 곳을 흔든다.

외젠 들라크루아의 〈사르다나팔루스의 죽음〉(1827).
적들에게 함락당하게 되자 자신의 소유물을
모두 죽이라고 명하고 그 자신도 자살한 고대
바빌로니아 왕인 사르다나팔루스의 이야기를 담은
작품으로, 격렬한 색채가 보는 이를 압도한다.

사랑한다, 고로 존재한다

모로 — 바그너

Gustave Moreau — Wilhelm Richard Wagner

—
귀스타브 모로의 〈헤롯왕 앞에서 춤추는 살로메〉(1876).
모로는 유럽의 신화나 성서 이야기를 바탕으로
낭만주의적 색채와 상징성이 풍부한 요소 등을 조합한
양식을 발전시켰다. 신약성서에 등장하는 살로메
이야기는 모로의 중요한 테마 중 하나로, 그는 유화로
열아홉 점, 수채화로 여섯 점, 드로잉으로 150점 이상을
남겼다.

사랑의 묘약

　유럽의 신화는 고금을 막론하고 많은 예술가들에게 영감을 불어넣어 주는 소재로 수없이 많은 작품들에서 다루어졌다. 19세기 후반 프랑스 상징주의를 대표하는 화가 귀스타브 모로는 이러한 신화나 전설을 자신의 작품에서 셀 수 없이 많이 다루어 온 화가다. 그는 "나는 내가 만지는 것이나 눈으로 보는 것을 믿지 않는다. 나는 오로지 내가 보지 않는 것, 내가 느끼는 것만을 믿는다"라고 말하며 신화를 통해 인간의 보이지 않는 부분, 즉 인간의 내면을 보여 주고자 했다. 음악에서는 바그너가 예술이란 사람들 모두가 공감할 수 있어야 한다고 주장하며, 이를 가능하게 하는 예술적 소재로는 한 시대의 성격을 반영하는 주제보다는 인간의 본성을 상징적으로 표현하는 신화여야 한다고 믿었다.

　따라서 이들의 작품은 신화나 성서의 한 장면을 묘사하는 것에 그치지 않고 상징적 요소를 작품 곳곳에 심어 두어 여러 가지 의미를 전달한다. 〈헤롯왕 앞에서 춤추는 살로메〉의 경우 모로는 살로메의 팜파탈적 이미지를 나타내는 사자, 새, 뱀과 같은 동물무늬와 연꽃무늬 등을 그녀의 몸에 새겨 넣어 내면을 상징적으로 표현했으며, 바그너 역시 그의 작품에 라이트모티프(leitmotiv, 작품에 등장하는 주요 인물 또는 어떤 감정을 표현하기 위한 특정한 악구를 만들어 반복적으로 사용하는 것)를 사용해 인간의 감정을 상징적인 악구로 표현했다.

　신화에서 절대 빠지지 않는 것 중 하나는 바로 사랑 이야기다. 바그너의 대표작 〈트리스탄과 이졸데〉[1]는 중세 유럽의 전설을 바탕으로 이룰 수 없는 사랑을 그린 오페라다. 바그너가 이 곡을 작곡한 배경에는 마틸데라는 한 여인이 있었다. 마틸데는 바그너의 후원자였던 베젠동크의 아내였다. 바그너는 베젠동크 부부와 자주 교류하면서 마틸데와 사랑에 빠지게 되었다. 멈출 수 없는 사랑을 하게 된 바그너와 마틸데. 하지만 현실은 그들의 사랑을 인정하지 않았다. 바그너는 이룰 수 없는 사랑을 슬퍼하며 죽음을 통해 사랑을 완성한다는 〈트리스탄과 이졸데〉를 작곡하기에 이르렀다.

①
〈트리스탄과
이졸데〉

이 이야기는 이졸데 공주와 기사 트리스탄의 가슴 아픈 사랑을 그린 것이다. 하루를 못 보면 병이 나고 사흘을 못 보면 죽는다는 사랑의 묘약을 마셔 버린 트리스탄과 이졸데. 마르케왕과 혼인을 약속한 이졸데와 왕의 기사 트리스탄의 이루어질 수 없는 사랑. 하지만 서로를 향한 마음은 멈출 수 없기에 이들은 남의 눈을 피해 어두운 밤에 만나 서로를 탐한다.

그토록 원하고 또 원하지만 이들에게 사랑을 이룰 수 있다는 희망은 없다. 그들에게는 빛이 존재하지 않는다. 희망이 없다는 것은 죽은 것과 마찬가지. 인생에서 가장 절망적인 때는 희망이 없을 때가 아닌가. 이생에서 빛을 발견하지 못한 이들은 결국 죽음을 통해 사랑을 완성하기에 이른다.

바그너의 음악은 노래한다. 이들의 영원한 사랑을 염원하듯 끊이지 않는 무한 선율로 흐른다. 사랑의 멜로디는 시공간을 초월해 이들의 사랑을 사후의 세계로 늘려 주듯, 트리스탄과 이졸데를 영원의 세계로 이끈다. 가슴 깊은 사랑과 영원에 대한 갈망은 죽음을 통해서 비로소 완성된다.

슬픈 사랑의 노래

바그너와 마찬가지로 모로에게도 사랑하는 여인이 있었다. 그는 자신보다 먼저 세상을 떠난 알렉산드린을 그리워하며 〈에우리디케 무덤 위의 오르페우스〉를 그렸다. 사랑하는 이를 잃어 아파하는 그의 마음이 절실히 느껴지는 작품이다.

오르페우스는 태양과 음악의 신 아폴론과 현악과 서사시의 신 칼리오페 사이에서 태어난 아들이다. 부모의 재능을 이어받아 뛰어난 음악가였던 그는 나무의 요정 에우리디케와 결혼한다. 그런데 행복한 신혼 생활을 보내던 중 에우리디케가 그만 뱀에 물려 죽고 만다. 그토록 사랑한 아내 에우리디케를 잃은 오르페우스는 시름시름 앓다가 결국 저승으로 내려가 그녀를 구해 오기로 마음먹는다. 그에게는 넘어야 할 산이 있었다. 그는 그의 음악적 재능을 이용하기로 한다. 그러고는 아름다운 선율로 저

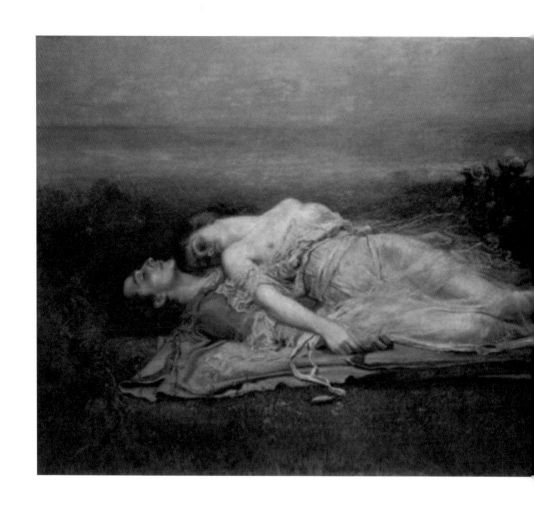

로젤리오 데 에구스퀴자의 〈트리스탄과 이졸데〉(1910).
중세 때부터 전해져 오는 기사 트리스탄과 이졸데 공주의
가슴 아픈 연애담은 그 사랑과 죽음의 강렬한 이미지
때문에 후대에 많은 영감을 주었다. 그중에서도 가장
대표적인 것이 리하르트 바그너의 오페라 〈트리스탄과
이졸데〉로, 여기에는 바그너와 마틸데의 이룰 수 없는
사랑이 투영되어 있다.

승의 왕 하데스를 감동시키는 데 성공하고 에우리디케를 데리고 가도 좋다는 허락을 받아 낸다. 하지만 여기에는 한 가지 조건이 있었다. 지상에 닿을 때까지 무슨 일이 있어도 뒤를 돌아보면 안 된다는 것.

희망에 찬 오르페우스는 에우리디케를 구해 그녀의 손을 잡고 저승에서 빠져 나오고 있었다. 뒤를 돌아볼 수 없었던 오르페우스는 에우리디케가 무사한 것을 목소리만으로 확인했다. 이제 조금만 가면 지상에 도착할 수 있다. 드디어 지상에 먼저 발을 디딘 오르페우스는 곧바로 에우리디케를 향해 몸을 돌렸다. 그러나 아뿔싸! 에우리디케는 아직 지상에 발을 디디기 전이다.

한순간의 실수로 바로 눈앞에서 다시 사랑하는 아내를 저승으로 떠나보내고 만 오르페우스는 그녀를 잊지 못하고 실의에 빠진다. 아내를 잃은 잘생긴 오르페우스를 다른 여자들이 그냥 둘 리가 없다. 트로이카 처녀들은 앞다투어 그에게 구혼하지만 그는 손톱만큼의 관심도 없다. 이에 분개한 처녀들은 오르페우스의 사지를 갈기갈기 찢어 잔인하게 죽이고 만다. 처참한 고통 속에 죽었을 오르페우스. 하지만 이제 그는 죽어서라도 아내에게 갈 수 있게 되었다.

모로의 또 다른 작품인 〈주피터와 세멜레〉 역시 사랑했던 여인을 먼저 떠나보낸 슬픈 남자의 마음을 그린 것이다. 그림 속 세멜레는 주피터가 사랑했던 여인으로, 술의 신 디오니소스를 임신 중에 있었다. 다른 여자를 사랑하는 남편의 모습에 화가 난 주피터의 아내 헤라는 둘 사이를 갈라놓기로 마음먹고 세멜레의 유모로 변신하여 그녀에게 찾아간다. 헤라의 꼬임에 넘어간 세멜레는 주피터를 의심하게 되고, 주피터에게 자신의 소원 한 가지를 들어 달라고 간청한다. 주피터는 그 소원이 무엇이든 다 들어주기로 약속한다. 세멜레는 다음에 만날 때는 천상의 모습 그대로 나타나 달라며 자신의 소원을 말한다. 어쩔 수 없이 약속을 지켜야 했던 주피터는 빛나는 자신의 모습 그대로 나타나고, 세멜레는 주피터의 불에 타 죽게 된다.

〈주피터와 세멜레〉에는 세멜레가 죽고 난 뒤의 장면이 담겨 있다. 한가운데에 위치한 주피터는 손에 꽃을 든 채 슬픈 눈을 하고는 죽은 세

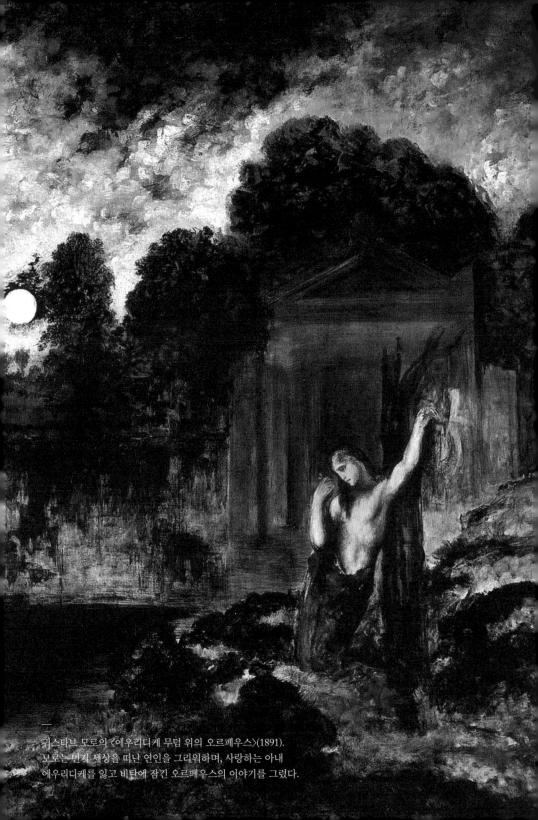

—
귀스타브 모로의 〈에우리디케 무덤 위의 오르페우스〉(1891).
모로는 먼저 세상을 떠난 연인을 그리워하며, 사랑하는 아내
에우리디케를 잃고 비탄에 잠긴 오르페우스의 이야기를 그렸다.

멜레를 오른쪽 허벅지에 앉혀 놓고 있다. 이승에서 못 다한 사랑을 다음 생에서라도 완성하고 싶어서였을까? 그림 하단에는 윤회를 상징하는 듯 부처의 모습이 그려져 있다.

완전한 사랑을 이루기에 인생은 너무도 유한한 것일까? 이생에서 이룰 수 없는 사랑은 그대로 인정하기에는 너무도 안타까운 것일까? 죽어서라도 사랑하고 싶은 사람의 마음. 죽어서라도 가지고 싶은 희망. 사람에게 사랑이 없다면 무엇으로 살 수 있을까?

근대 철학의 아버지라 불리는 르네 데카르트는 "나는 생각한다, 고로 존재한다"라는 말을 남겼다. 육체의 일부가 변하더라도 그 달라진 육체 속에서 생각을 하고 있는 사람은 여전히 '나'임에 틀림없다. 사고를 당해 사지가 잘려 나가도, 성형수술로 얼굴 전체가 바뀌어도 바뀐 외모 속 나는 여전히 나다. 나라는 존재의 여부를 판단할 수 있는 유일한 길은 '내가 생각하고 있다'는 사실뿐인 것이다.

내게는 사랑이 그런 존재다. 내가 살아 있음을, 나라는 존재를 스스로 느낄 수 있게 하는 것은 바로 내가 사랑하고 있다는 그 감정으로 완성되기에. 나는 사랑한다, 고로 존재한다.

궁극의 사랑을 위하여

클림트 — 시마노프스키

Gustav Klimt — Karol Szymanowski

억압에서 해방으로

여성의 누드를 즐겨 그린 화가 클림트의 그림을 보고 있으면 마치 붓으로 그림 속 여자를 애무한 듯한 에로틱함이 한껏 뿜어져 나오는 것을 느낄 수 있다. 그도 그럴 것이 클림트에게 모델은 단순히 그리기 위한 대상이 아니었기 때문이다. 그는 거의 모든 모델들과 육체적 관계를 즐겼다. 모델들에게 그의 화실은 성적 판타지를 실현할 수 있는 곳이었다.

여자 모델이 요염하고 관능적인 포즈를 취한다. 이를 그리던 화가는 참지 못하고 그녀의 몸을 탐한다. 사랑을 나누던 여자는 황홀감에 젖고, 그녀의 모습을 보며 화가는 또다시 그녀를 화폭에 담는다. 이렇게 그린 그의 작품은 에로틱함의 극치를 보여 준다. 이렇듯 수많은 여자들과의 정사를 즐긴 클림트는 '빈의 카사노바'라는 별명답게 열네 명의 자식을 두었다고 한다.

거의 모든 예술은 인간의 근원과 본질과 내면을 찾아 표현하려고 한다. 그중 가장 중심에 있는 것이 바로 성적 욕구일 것이다. 성욕은 모든 인류 탄생의 근원이 아닌가? 섹스가 없는 생명은 있을 수 없다. 하지만 성적 욕구는 언제나 드러내서는 안 되는, 감추어야만 하는 것으로 치부되어 온 것이 사실이다. 세상에 섹스만큼 정직한 사랑의 표현도 없을 텐데 말이다.

인간은 누구나 성적 욕구를 가지고 태어났다. 클림트는 그리스신화를 바탕으로 그린 〈다나에〉를 통해 이를 보여 준다. 다나에는 아르고스의 왕 아크리시오스의 딸이다. 아크리시오스는 어느 날 자신이 외손자에 의해 죽임을 당하게 될 것이라는 신탁을 받게 된다. 두려움에 싸인 그는 다나에와 남자들과의 접촉을 막고자 그녀를 탑에 가둔다. 다나에가 아이를 임신하지 않게 하기 위함이었다.

하지만 아름다운 다나에를 본 제우스는 그녀에게 반하고 만다. 헤라의 질투가 걱정된 그는 자신의 본래 모습이 아닌 황금비로 변신하여 다나에에게 다가간다. 그러고는 그녀의 허벅지 사이로 몰래 들어가 사랑을 나눈다. 다나에는 두 눈을 꼭 감고 입을 살짝 벌린 채 황금비가 되어 자

신의 몸속에서 흐르고 있는 제우스의 사랑을 느낀다. 황홀감에 빠진 그녀의 모습은 사랑의 절정에 다다른 듯 에로틱하기 그지없다. 이렇게 해서 다나에는 임신을 하게 되고 페르세우스를 낳음으로써 신탁은 현실이된다. 아무리 막으려 해도 막을 수 없는 것이 성욕임을 우회적으로 나타낸 스토리가 아닌가 싶다.

19세기 말, 클림트는 "예술에 자유를!"을 외치며 갇힌 아카데미즘에 반기를 들었다. 당시 유럽은 기독교적 윤리와 사회가 정해 놓은 도덕성에 입각해 형성되었다. 이러한 사회 풍조에 클림트는 자신의 환락과 에로티시즘을 반영한 자극적인 여성 누드를 주제로 그림을 그려 파문을 일으켰다. 오르가슴에 다다른 듯한 표정과 체모를 드러낸 적나라한 포즈 등을 통해 그는 감추어 온 성을 수면 위로 끌어냈다. 이러한 그림이 탄생한 배경에는 철학가이자 시인인 니체와 심리학자이자 의사인 지그문트 프로이트의 영향이 컸다.

니체는 주관적인 견해 없이 사회가 정해 놓은 도덕을 관습적으로 따르는 사회 풍토를 비난했다. 그는 또한 우리 사회에는 아폴론적인 요소와 디오니소스적인 요소가 적절히 공존해야 한다고 주장했다. 그리스 신화에 등장하는 태양의 신인 아폴론은 도덕과 질서, 즉 종교적인 이념을 상징하고, 술의 신인 디오니소스는 혼란과 탐욕, 쾌락과 즐거움을 상징한다. 니체는 또한 어느 정도 깊이 괴로워하느냐가 인간의 위치를 결정한다며 고뇌의 필요성도 강조했다. 그는 인간의 평등은 서로 다름을 인정하고 받아들임으로써 이루어진다고 주장했으며, 같은 맥락에서 여성에 대한 페미니스트적인 성향을 보였다. 한편 프로이트는 인간은 무의식 중에도 성에 대한 욕구가 있다고 주장했다. 그는 또한 니체와 마찬가지로 형이상학적인 것에 의존하지 않고 처해진 상황을 거짓 없이 직면한다면 인간은 강한 정신력을 얻을 수 있을 것이라고 주장했다.

니체와 프로이트의 이러한 이론에 따라 클림트는 형이상학적인 개념을 부정하고 인간의 있는 그대로의 모습, 추악함, 나약함, 욕심, 성적 욕구 등을 그의 그림에서 그대로 표현하고자 했다. 거울을 들고 나체로

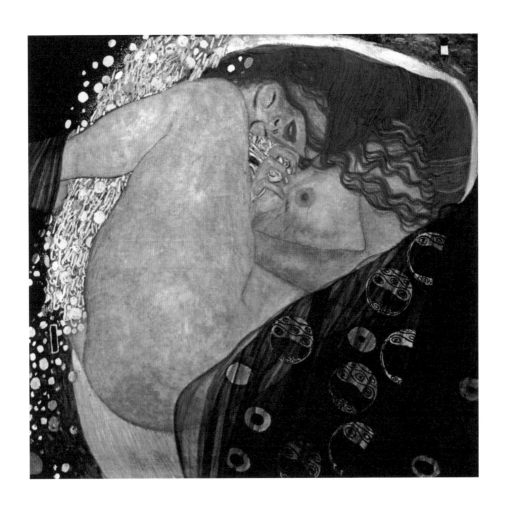

—
구스타프 클림트의 〈다나에〉(1907~1908).
아르고스의 왕 아크리시오스의 딸인 다나에를
보고 한눈에 반한 제우스가 헤라의 질투를
피하기 위해 황금비로 변신하여 다나에의 허벅지
사이로 들어가 사랑을 나누는 이야기를 담은 것이다.

서 있는 여인을 그린 〈벌거벗은 진실〉은 마치 이러한 생각을 반영이라도 하듯 거울을 통해 가식을 버리고 '인간 내면의 모습을 진실하게 왜곡 없이 그대로 보라'는 메시지를 전달한다.

또한 클림트는 〈철학〉, 〈법학〉, 〈의학〉이라는 작품에서 과학적 지식과 사회 질서를 조롱했다. 고통 속을 헤매는 모습, 목적 없이 방황하는 모습, 불안에 떠는 모습 등 인간이 느끼는 혼란과 불안, 무기력함, 나약함 등을 표현한 이 그림들은 당시의 전문가들에게 큰 불쾌감과 모욕감을 안겨 주기도 했다. 이 그림에 등장하는 대부분의 인물들은 음모를 드러낸 채 나체로 서 있다. 보수적인 세력은 클림트의 작품을 '외설적인 성도착적 표현'이라고 단정하고 이단적인 요소를 내포하고 있다며 비판했다. 그의 그림은 언제나 외설이냐 예술이냐의 논란의 대상이 되었다.

클림트는 자신을 혹평하는 비평가들에게 대응하기 위해 물의 요정 나이아스가 관객을 향해 엉덩이를 내밀고 웃고 있는 모습을 그린 〈금붕어〉 (원제는 〈나의 평론가들에게〉)를 완성했다. 그는 억압된 사회에서 해방되려는 자신의 의지를 인간의 본능인 성적 욕구를 빌려 전달한 것이다.

참된 사랑을 찾아서

클림트가 붓으로 에로티시즘을 표현한 것처럼 음악에서는 폴란드 작곡가 카롤 시마노프스키가 관능적 음악 세계로 우리를 유혹한다. 클림트와 동시대를 살았던 그는 클림트와 마찬가지로 비잔틴과 그리스 문화와 동양 문화에서 영향을 받았다. 또한 몽환적이고 신비로운 표현력에서도 클림트와 공통점을 지녔다. 그의 음악을 들어본 사람이라면 그들의 텍스처가 매우 닮아 있다는 것에 금세 공감할 것이다.

시마노프스키의 곡은 클림트의 그림처럼 관능적이고 유혹적인 분위기를 자아낸다. 클림트의 환상적이고 에로틱하며 매혹적인 색채는 이제 음악이 되어 흐른다. 마치 다나에에게 황금비가 내리듯 그의 음악은 우리 몸속으로 들어와 우리를 전율시킨다.

구스타프 클림트의 〈철학〉(1894, 좌). 빈대학교
대강당 천장화에 그린 3부작 가운데 하나로,
전통적인 학문의 권위를 조롱하는 듯, 음모를
드러낸 벌거벗은 인간들이 뒤엉켜 흘러내리는
모습을 표현함으로써 당시 큰 파문을 일으켰다.

구스타프 클림트의 〈벌거벗은 진실〉(1899, 우).
거울을 들고 초점 잃은 눈으로 정면을 보고
서 있는 벌거벗은 여자의 모습이 관능적이고
퇴폐적인 느낌을 준다. 클림트는 위선으로
가려진 진실을 벌거벗은 여인으로 형상화함으로써
당시 보수적인 빈의 주류 세력에 맞섰다.

카롤 시마노프스키(1882~1937). 폴란드의 작곡가이자
피아니스트로, 리하르트 슈트라우스, 클로드 드뷔시,
프레데리크 프랑수아 쇼팽 등으로부터 영향을 받았으며,
주요 작품으로 〈로저왕〉, 〈스타바트 마테르〉 등이 있다.
클림트의 그림처럼 에로틱하면서 매혹적인 느낌의
작품 세계를 보여 주었다.

①
〈녹턴과 타란텔라〉

시마노프스키의 작품 중 〈녹턴과 타란텔라〉①라는 바이올린 곡이 있다. 이 곡은 그가 술에 취한 밤에 작곡한 것으로, 1악장인 녹턴에서는 어두운 밤을 연상하게 하는 신비롭고도 이상야릇한 느낌이 감돈다. 허스키하고 매혹적인 낮은 목소리로 시작하는 바이올린 소리는 곧 가늘고 높은 음으로 신음하다가 유혹하듯 춤을 춘다. 때로는 휘파람 소리로 때로는 강렬한 목소리로 다가가다 2악장 타란텔라에서는 거부할 수 없는 춤으로 다가온다. 역동적이고 정열적인 타란텔라(이탈리아 나폴리의 민속 무곡과 그 무용)의 춤을 떠올리게 하는 이 곡은 격정적으로 점점 고조하다가 클라이맥스에 도달하고는 끝이 난다. 마치 술의 신 디오니소스의 주문에 걸린 듯 술에 취한 밤 격정적으로 나누는 거부할 수 없는 섹스의 유혹 같은 곡이다.

②
〈로저왕〉

시마노프스키의 또 다른 작품 〈로저왕〉②은 니체의 아폴론적인 요소와 디오니소스적인 요소의 대립과 프로이트의 성적 욕구를 주제로 한 오페라다. 로저왕 앞에 한 목동이 나타난다. 왕은 목동의 이교도적인 행동에 대한 죄로 그를 벌하려 한다. 하지만 로저의 아내 록사나는 그를 죽이지 말아 달라고 간청한다. 그날 밤 목동은 왕의 심판을 받기 위해 궁전에 나타나고 록사나는 그를 보며 유혹의 노래를 부른다. 이에 화가 난 로저왕은 그를 체포하려 한다. 하지만 목동은 잡히지 않고 마을 사람들은 목동을 따라 황홀경에 빠져 노래를 부르고 춤을 춘다. 목동은 디오니소스로 둔갑하고 로저왕은 그의 도덕적 의지로 쾌락의 신인 디오니소스를 추방하려 하지만 결국에는 디오니소스의 향락에 빠져 즐거움을 만끽하게 된다.

밤의 향락과 쾌락의 유혹을 음악으로 그려 내던 시마노프스키는 이러한 디오니소스적인 음악과는 너무나 대조적인 전례음악을 작곡하기도 했다. 그가 처음으로 쓴 전례음악인 〈스타바트 마테르〉③는 '성모는 서 계시다'라는 뜻의 라틴어로, 성모의 일곱 가지 고통을 묵상하는 기도문이다. 종교적인 가사를 가진 침착하고 아름다운 이 음악은 성스럽고 경건하다.

③
〈스타바트 마테르〉

클림트 역시 가장 유명하고 사랑받는 작품인 〈키스〉에서 그의 트레

—
카롤 시마노프스키의 〈스타바트 마테르〉 악보.
밤의 쾌락과 디오니소스적인 도취의 음악을
보여 주었던 시마노프스키가 만년에 폴란드의
민족음악적 요소를 담아 만든 종교곡으로,
'농민의 진혼가'로 불린다.

이드마크였던 관능적이고 성적인 요소를 최소화하고 남녀 간의 화합과 아름다운 사랑을 그렸다. 여성은 팜파탈이 아닌 순종적인 모습을 하고 있으며, 클림트의 작품에는 거의 등장하지 않았던 남성이 여성과 동등한 위치로 등장한다. 그 남성은 바로 클림트의 자화상이기도 하다. 육체적 사랑과 정신적 사랑은 별개라고 믿었던 클림트도 이 작품을 만들면서 육체와 정신의 결합을 꿈꾸었던 것일까? 사랑하는 사람과의 섹스는 섹스 그 자체가 아니라 사랑을 표현하고 완성하는 수단임을 깨달은 듯 그림 속 남녀는 서로를 존중하며 사랑하고 있다. 육체와 정신의 사랑이 하나가 된 순간, 새로운 생명을 예견하는 순간, 바로 사랑이 완성되는 그 순간이 이 그림 한 폭에 고스란히 담겨 있는 것이다.

클림트와 시마노프스키의 작품은 위선으로 가득 찬 사회에서 인간의 본능을 수면 위로 끌어올리며 관능과 환락의 세계를 보여 준다. 하지만 이들이 궁극적으로 추구한 것은 아마도 인간이 본질적으로 느끼고 고뇌하는, 아름답고 진실한 사랑의 참모습이 아니었을까?

우리는 수많은 만남과 유혹과 의심 속에서 세상을 살아간다. 그 수많은 인연 속에서 나와 딱 들어맞는, 맞추지 않아도 알아서 저절로 맞추어지는 운명 같은 사랑을 만난다는 것은 거의 기적에 가까운 일일 것이다. 어쩌면 신의 도움 없이는 불가능할지도 모르는, 벼랑 끝에 서서도 사랑할 수 있는 그런 사랑을 위해 우리는 언제나 염원한다. 클림트의 〈키스〉처럼 몸과 마음이 하나가 되는, 한 번의 키스로 영원할 수 있는, 사랑이 완성되는, 그런 그림같이 아름다운 완전한 사랑을 말이다.

바다여, 바다여

터너 — 슈만

Joseph Mallord William Turner — *Robert Alexander Schumann*

바다는 기억이 되어 흐르고

바다는 참으로 많은 역사를 안고 산다. 수많은 사람들의 아픔과 비밀과 이야기를 담고 있는 바다는 그러나 아무 말을 하지 않는다. 하지만 바다는 기억하고 있다. 그 역사를, 그리고 나의 이야기를……. 바다는 기억이 되어 흐른다. 기억은 또 다른 기억을 만들고 또다시 흐르고 흐른다. 캐슬아일랜드의 말없이 흐르는 물결처럼…….

한 편의 극적인 드라마를 본 듯한 그림과 음악이 있다. 이 격렬한 드라마는 한 장의 그림을 통해, 또 한 편의 음악을 통해 강렬한 색채를 내뿜으며 우리 마음속으로 파고든다. 작품 안에서 하나의 열정적인 스토리를 만들어 내는 그림의 시인 조지프 말로드 윌리엄 터너와 음악의 시인 로베르트 알렉산더 슈만. 이들의 작품은 끝없이 소용돌이치며 우리 마음에 동요를 일으키고, 그들의 불타는 열정은 우리를 그들의 예술 세계로 깊숙이 빨아들인다.

보스턴 근교의 보스턴하버에는 캐슬아일랜드Castle Island라는 곳이 있다. 잔잔한 물결이 이는 대서양을 배경으로 고요한 정취가 물씬 풍기는 이곳은 왠지 모를 쓸쓸함이 느껴지는 곳이다.

그곳에 앉아 있으면 종종 공항에 착륙하려는 비행기가 머리 위를 지나갔다. 비행기는 귀가 찢어질 듯 큰소리를 질러 대며 요란하게 자신의 존재를 알렸다. 땅이 꺼질 듯한 비행기 굉음이 들릴 때면 난 크게 소리 내어 마음껏 하고 싶은 말을 했다. 그렇게 마음속에 담아 놓았던 이야기, 아무에게도 하지 못했던 말을 마음껏 토해 냈다. 감정을 실어 한동안 소리를 지르고 나면 속이 후련해졌다.

그 시절, 내 마음속에는 언제나 작은 소용돌이가 일었다. 정체를 잘 알 수 없는, 하지만 의미심장하고 무겁고 깊숙한 그 무엇인가가 내 안에 존재했다. 캐슬아일랜드는 나의 이런 마음을 잠시나마 놓아둘 수 있는 유일한 곳이었다. 내 기억 속 캐슬아일랜드는 나만의 비밀스러운 장소이자 소용돌이치던 내 20대의 복잡한 심경이 녹아 있는 곳이다. 마치 터너의 흐릿하지만 강렬한 그림처럼.

윌리엄 터너의 〈눈보라〉(1842). "얕은 바다에서
신호를 보내며 유도등에 따라 항구를 떠나가는 증기선.
나는 에어리얼호가 하위치항을 떠나던 밤의 폭풍우 속에
있었다"라는 긴 부제가 달린 이 작품은 한 편의
극적인 드라마처럼 보는 이들의 마음에
동요를 일으킨다.

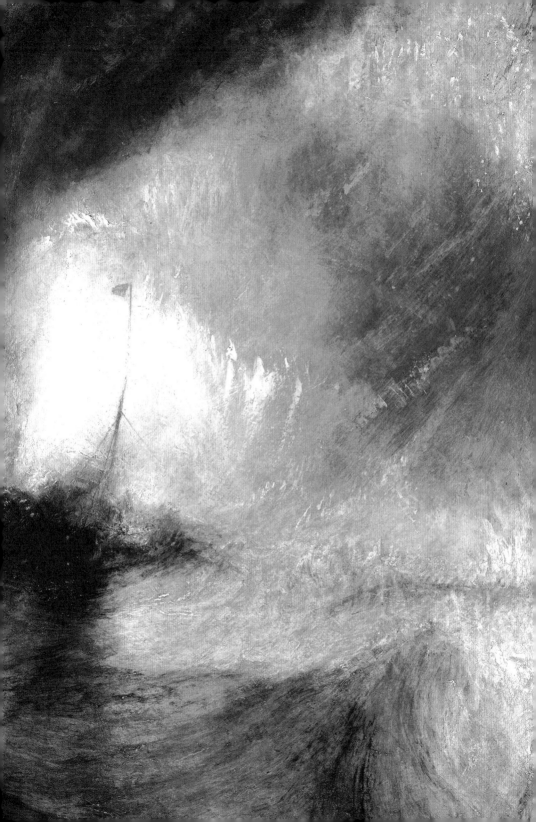

터너가 그린 풍경화는 형태를 알아보기가 힘들다. 하지만 인간의 감정을 깊이 자극하고 나의 눈과 마음을 빨아들이는 강력한 흡입력을 가지고 있다. 터너는 단순히 자연의 모습을 그린 것이 아니었다. 그는 자연의 모습을 통해 인간의 감정과 느낌을 전달하려 했다. 자연을 바라보고 느낀 것을, 또는 그 풍경 속에서 직접 경험한 감정을 그림에 그려 넣었던 것이다.

터너는 이를 가능하게 하기 위해 어떤 어려움도 마다하지 않았다. 눈보라가 치던 어느 날, 두 눈으로 직접 눈보라를 관찰하기 위해 배를 타고 성난 바다 한가운데로 들어가기도 했다. 목숨을 건 시도였다. 그는 폭풍우에 날아가지 않도록 배의 기둥에 자신의 몸을 꽁꽁 묶었다. 그러고는 거세게 불어오는 폭풍을 온몸으로 맞으며 자연을 관찰했다. 그는 이 경험을 바탕으로 〈눈보라〉라는 작품을 완성했다.

어두운 구름이 깔린, 폭풍우가 몰아치는 바다를 가르며 한 척의 배가 자연과 맞서 싸우고 있다. 배는 그 무서운 바람 속에서도 앞으로 나아간다. 힘겨운 고통을 온몸으로 이겨 내며 바람과 맞서 싸운다. 격정적으로 몰아치는 파도와 같이 격렬하고 극한 감정, 바로 터너가 이 그림을 통해 표현하고자 했던 것이다.

폭풍을 뚫고 나아가는 돛대처럼

터너의 격정적인 붓놀림과 환상적인 색감은 동시대를 살았던 작곡가 슈만의 현란하게 소용돌이치는 음표들의 움직임을 떠오르게 한다. 〈환상 소곡집, Op. 12〉①의 다섯 번째 곡인 '밤에'는 터너의 〈눈보라〉만큼이나 힘겨운 사랑의 열정을 그린 곡이다. 그는 소리친다. 그가 얼마나 클라라를 사랑하는지, 얼마나 그녀를 원하는지.

낭만주의 작곡가 슈만의 클라라를 향한 사랑은 심한 역경 속에서 이

①
〈환상 소곡집,
Op. 12〉

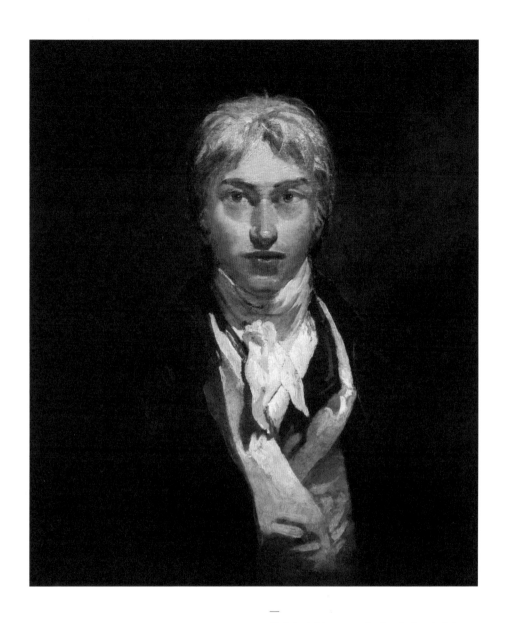

—
윌리엄 터너(1775~1851). 영국의 대표적 화가로,
끊임없이 변하는 자연을 특유의 강렬한 빛의
대비와 흐릿한 경계, 환상적인 색감 등으로
표현했다. 대상 자체보다 감정을 전달하는 데
주목한 그의 작품은 후대 프랑스 인상주의의
탄생에도 많은 영향을 끼쳤다.

루어졌다. 슈만은 자신의 스승인 비크의 딸이었던 클라라와 사랑에 빠지고 결혼을 꿈꾸었다. 그러나 스승의 반대에 부딪혔다. 손가락을 다쳐 피아니스트로서의 미래를 보장할 수 없었던 데다, 정신분열증적 성향마저 가지고 있었던 슈만을 사위로 받아들이는 것은 결코 쉬운 일이 아니었기 때문이다. 법정 소송까지 가게 된 슈만과 클라라의 사랑을 향한 열정은 결국 이들의 승리로 끝나면서 힘겹게 결혼하는 데 성공했다.

역경을 딛고 이루어 낸 슈만의 사랑은 폭풍을 뚫고 나아가는 돛대만큼이나 저돌적이고 격렬하며, 간절하고 대담한 것이었다. 슈만은 '밤에'를 작곡하고는 1838년 4월에 다음과 같이 클라라에게 썼다.

> 작곡을 마치고 나서 이 곡이 헤로와 레안드로스의 이야기를
> 담고 있다는 것을 알아내고는 무척 기뻤습니다.
> 당신도 잘 알고 있지요? 레안드로스가 매일 밤마다 바다를
> 헤엄쳐 사랑하는 사람이 횃불을 들고 기다리는 등대로 가는 것
> 말입니다. 너무나 아름답고 로맨틱한 옛날이야기이지요.
> 저는 '밤에'를 연주하면 이 생각이 떠오른답니다.
> 그가 먼저 바다에 뛰어들어요. 그리고 그녀가 부릅니다.
> 그가 대답하지요. 그가 파도를 가르고 땅에 안전하게 도착합니다.
> 그러고는 헤어질 때까지 꼭 껴안고 아름다운 음악이 흐릅니다.
> 어둠이 모든 것을 다시 감쌀 때까지 헤어지기가 너무 힘듭니다.
> 당신도 이 음악을 들으면 이렇게 느껴지는지 알려 주세요.

레안드로스와 헤로는 그리스신화에서 헬레스폰투스해(현 마르마라해)를 사이에 두고 비밀리에 사랑을 나눈 연인으로, 레안드로스가 폭풍에 의해 등불이 꺼져 방향을 잃고 바다에 빠져 죽자 헤로가 연인을 뒤따라죽었다. 슈만은 이들의 안타까운 사랑 이야기를 자신들의 힘겨운 사랑에 빗대어 곡을 만들었다. 〈환상 소곡집, Op. 12〉은 총 여덟 개의 곡으로 구성되어 있으며, 각각 '석양', '비상', '어찌하여', '변덕스러움', '밤에', '우화', '꿈의 얽힘', '노래의 종말'이라는 표제를 가지고 있다.

—
슈만과 클라라. 역경을 뚫고 힘겹게 결혼에 이른
두 사람의 사랑 이야기는 밤의 폭풍우를 뚫고
나아가는 터너의 그림 속 돛배를 보는 듯하다.

바다여, 바다여 터너 — 슈만 271

—
독일 라이프치히에 있는 슈만하우스.
스승과 4년간 이어진 소송 끝에 1840년 마침내
스승의 딸인 클라라와 결혼하는 데 성공한 슈만은
1844년까지 이곳에서 신접살이를 했다.

　한편 화가로서의 인생 이외 터너의 사생활은 많이 알려지지 않았는데, 그 이유는 그 스스로 알려지기를 꺼려했기 탓으로 전해진다. 하지만 그가 사라 데비라는 여자와의 사이에서 두 딸을 두었다는 것은 잘 알려진 사실이다. 그럼에도 그는 평생 독신으로 살았는데, 이는 어릴 적 정신병으로 죽은 어머니에 대한 기억 때문이라는 설도 있다.

　정신병으로 죽은 어머니를 둔 터너와 마찬가지로 슈만에게도 정신병으로 죽은 아버지가 있었다. 슈만의 정신병은 유전적인 것으로 추정된다. 그의 누이도 정신병으로 인한 자살로 목숨을 잃었고, 슈만 역시 라인강에 투신했다가 결국 정신병원에서 숨을 거두었다. 그와 클라라 사이에서 낳은 아들 중 한 명도 나중에 정신병으로 삶을 마쳤다. 터너 역시 말년에는 우울증 증세를 보였고, 아무와도 연락하지 않은 채 은둔 생활을 한 것으로 전해진다. 빛의 화가로 불리는 터너는 죽기 전 "태양은 신이다"라는 말을 남기고 생을 마감했다.

　유럽을 서른 번가량 여행하며 약 3만 점의 작품을 남긴 풍경화가 터너의 자연에 대한 열정과 사랑, 클라라에 대한 끝없는 폭풍우와 같았던 슈만의 정열적인 사랑. 열정과 사랑이라는 감정은 어떤 것을 향하든 비슷한 정도의 소용돌이로 몰아치는 것일까? 그들의 작품은 뜨겁게 타오르는 열정과 환상적인 감정의 소용돌이가 되어 100년이 넘은 지금까지도 우리의 마음속 깊은 곳까지 파고든다. 터너가 그토록 사랑했던 뜨겁게 타오르는 저 태양처럼.

뮤즈에서 예술가로

발라동 — 알마 말러

Suzanne Valadon — Alma Mahler

그녀의 여러 얼굴

　　화사한 드레스를 입고 따사한 햇빛 아래 매혹적인 춤을 즐기고 있는 여인. 질끈 동여맨 머리, 구겨진 셔츠, 테이블에 놓인 반쯤 비운 술병, 허공에 머무는 허무한 시선, 술에 취해 흐트러진 마음, 고달픈 하루 일과를 마치고 술로 마음을 달래는 여인. 그렇다, 이 두 그림 속에 등장하는 여인은 같은 인물이다. 전자는 르누아르의 눈에 비친, 후자는 앙리 드 툴루즈 로트레크가 그린 수잔 발라동이다.

　　발라동은 수많은 인상주의 화가들의 모델이자 연인이자 화가로, 르누아르, 드가, 로트레크 등 동시대 화가들의 작품에 자주 등장한다. 그녀는 몽마르트르에서 많은 인상주의 화가들과 어울리며 사랑을 나누었고, 모델로서 영감을 주었으며, 그들에게서 그림 그리는 법을 배웠다. 세탁부의 사생아로 태어나 서커스에서 곡예를 하다가 공중그네에서 떨어지는 아픔을 겪은 뒤 직업 모델로 전환하는 등 순탄하지 않은 삶을 살았던 그녀의 모습은 여러 인상주의 화가들의 그림에서 서로 다른 모습으로 표현되었다.

　　한 사람이 가지고 있는 모습은 하나만이 아니다. 어떤 모습이, 언제, 누구에게 보여지느냐에 따라 사람은 각기 다른 모습으로 비친다. 나의 부모님이, 친구들이, 선생님이, 직장 상사가, 나를 사랑하는 사람이, 그리고 나 자신이 보는 내 모습은 각각 어떤 시각과 각도에서 보느냐에 따라 많이 달라진다.

　　연인 사이이기도 했던 르누아르의 그림에서 우리는 발라동의 매혹적인 눈빛과 몸짓, 아름다운 미소와 화사함을 볼 수 있다. 한편 하층민의 인생을 이해하고 공감했던 로트레크의 그림에서 그녀는 르누아르의 그림에서와는 놀랍도록 대조되는 모습으로 나타난다. 허름한 셔츠에 멍한 표정으로 술에 취한 듯 보이는 그녀는 삶이 주는 고통의 무게를 끌어안은 채 우수에 차 있다. 또한 고통스러운 삶을 헤쳐 나가는 강인한 의지의 여인으로 표현되기도 한다. 한 여인의 첫인상은 두 그림 안에서 너무

도 다르게 느껴진다.

사람은 약 1만 가지의 표정을 지을 수 있다고 한다. 그리고 사람의 첫인상은 단 몇 초 안에 결정되는데, 그 첫인상은 대부분 평생 바뀌지 않는다고 한다. 내가 누군가를 처음 만났을 때 그 1만 가지 표정 중 어떤 표정을 짓고 있었느냐는 나에 대한 인상을 결정하는 중요한 요인이 될 것이다. 그렇다면 진정 나는 어떤 모습일까? '나는 이러이러한 사람이다'라는 정의는 '나는 대체로 이러이러한 사람이다'로 표현하는 것이 더욱 정확할 것이다.

내가 처음 발라동을 본 것은 르누아르의 그림을 통해서였다. 그래서 내게 그녀의 이미지는 아직도 우아하고 청초하며 순수한 모습으로 남아 있다. 여러 가지 다양한 모습을 지니고 있던 그녀는 많은 남자들의 마음을 훔치기에 충분한 매력을 가지고 있었다.

발라동은 화가들뿐만 아니라 작곡가 에릭 사티의 마음까지 흔들어 놓았다. 그녀와 하룻밤을 보낸 사티는 곧장 프러포즈를 할 정도로 그녀에게 푹 빠져 버렸다. 그의 대표곡 중 하나인 〈난 너를 원해〉①는 그가 발라동과 사랑에 빠져 만든 작품이다. 사귄 지 얼마 되지 않아 발라동이 그를 떠나자 그는 그녀와의 이별에 대해 "나의 텅 빈 머릿속과 슬픔으로 가득 찬 심장을 얼음같이 차가운 외로움만이 채운다"라고 했고, 이후 단 한 명도 자신의 집에 들이지 않았다고 한다. 사티가 세상을 떠난 뒤 그의 집에서는 발라동이 그린 그의 초상화와 사티가 그린 그녀의 초상화를 비롯하여 그녀에게 쓴 편지와 그녀의 사진이 발견되었다.

①
〈난 너를 원해〉

예술가의 탄생

미술계의 발라동처럼 음악계에는 알마 말러라는 여인이 있었다. 발라동과 동시대를 살았고 많은 예술가들에게 영감을 불어넣은 알마 역시 발라동만큼이나 수많은 남자들의 마음을 빼앗았다. 작곡가 구스타프 말러, 건축가 발터 그로피우스, 작가 프란츠 베르펠의 아내였고, 화가 클림

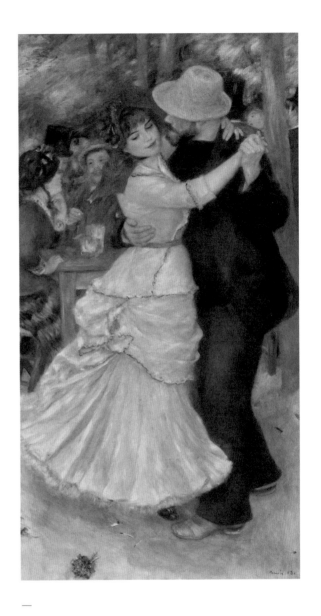

—
오귀스트 르누아르, 〈부지발의 춤〉(1883).
인상주의 화가들 사이에서 인기 있는 모델이었고
그녀 자신도 유명한 화가로 성장한 수잔 발라동을
모델로 그린 것이다. 인생의 아름다운 순간만을
화폭에 담았던 르누아르답게 발라동의 행복한
순간을 포착했다.

앙리 드 툴루즈 로트레크의 〈숙취〉(1887, 상)와
수잔 발라동의 〈자화상〉(1898, 하).
세상의 아름다운 것보다는 비루하고 추한 것에
더 끌렸던 로트레크는 발라동을 삶의 무게를
짊어진 채 술에 취해 우수에 찬 모습으로 그렸다.
반면 발라동의 자화상 속 그녀의 모습은
의연하고 당당하게 세상을 응시한다.

②
〈교향곡 8번
E플랫장조
'천인'〉

트와도 염문을 뿌렸을 만큼 치명적일 정도로 매혹적이었던 알마. 그녀를 위해 말러는 〈교향곡 8번 E플랫장조 '천인'〉②을, 베르크는 오페라 〈보체크〉를 헌정했고, 표현주의 화가 오스카 코코슈카는 그녀와 자신의 사랑을 그린 대작인 〈바람의 신부〉를 그렸다.

〈바람의 신부〉는 코코슈카의 대표작으로, 폭풍우가 치는 어느 날 밤 지금은 곁에서 곤히 잠든 알마가 언제 자신에게서 달아날지 모른다는 불안감을 표현한 그림이다. 그 두려움으로 잠 못 이루던 코코슈카의 모습이 격정적인 붓놀림을 통해 고스란히 드러난다. 코코슈카는 평생 알마에 대한 집착에서 벗어나지 못했다. 알마가 그의 곁을 떠난 뒤 그는 그녀와 똑같은 사이즈의 인형을 만들었다. 그러고는 인형에 옷을 입혀 그녀 대신 데리고 다녔으며, 심지어는 같이 잠들기까지 했다고 한다. 알마에게는 한 남자를 그토록 광적으로 사랑에 빠지게 하는 치명적인 매력이 있었다.

이토록 많은 예술가들의 마음을 불태우고 수많은 영감을 불어넣었던 알마 자신도 재능 있는 작곡가였다. 그녀는 말러와 결혼한 이후 그의 반대로 작곡을 잠시 중단했다가 얼마 되지 않아 다시금 음악에 대한 열정을 버리지 못하고 작곡 활동을 재개했다. 그녀의 작품 중 열네 개는 생전에 발매되었고, 죽은 뒤에도 세 개가 더 발견되어 현재까지 약 열일곱 개의 작품이 남아 있다.

알마가 음악가로서 자신의 커리어를 쌓았던 것처럼 발라동 역시 드가에게 재능을 인정받으며 당당히 화가의 길을 걸었다. 여러 화가들의 작품 속에서 다양한 모습으로 등장했던 그녀가 과연 자신의 작품 속에서는 어떤 모습으로 나타났을까? 발라동의 자화상은 다른 화가들의 그림 속에서처럼 아름다운 모습이 아니다. 더 이상 우수에 차 있지도 않다. 자화상 속 그녀는 가슴을 펴고 의연하게 정면을 쳐다보고 있다. 꾸미지 않은 있는 그대로의 모습으로 세상을 향해 조용히, 그러나 단호하게 자유를 선언하고 있다. 그녀는 더 이상 다른 사람 작품 안에서의 모델이 아니라 화가로서, 다른 사람이 보는 자신의 꾸며진 모습이 아닌 자기 자신으로서 당당히 우리와 마주하고 있다. 강하고 주체성 있는 여인으로 말이다.

알마 말러(1879~1964). 당대 빈 사교계를 주름잡았던
알마는 화가 구스타프 클림트, 작곡가 구스타프 말러,
건축가 발터 그로피우스, 화가 오스카 코코슈카,
작가 프란츠 베르펠 등 숱한 천재들의 마음을 빼앗으며
그들에게 예술적 영감을 불어넣었다.

어떤 시각으로 바라보느냐에 따라 발라동의 모습이 다양하게 표현된 것처럼 사람의 인생도 다르게 평가된다. 문학에서는 루 살로메라는 유명한 여인이 있다. 그녀도 발라동, 알마와 마찬가지로 니체, 라이너 마리아 릴케, 프로이트의 연인으로 그들에게 깊은 영감을 주었으며, 작가로서의 삶을 살았던 여인이다.

만약 옆집의 누군가가 그녀들과 같은 삶을 살고 있다고 생각해 보자. 그리 유명한 작가, 화가, 음악가는 아니더라도 여러 남자들과 교류하며 관계를 맺고 있다. 하지만 그 관계가 더 이상 그녀를 풍요롭게 할 수 없거나 건강한 것이 아니라고 판단되어 여자가 그를 떠난다면 우리는 그녀를 어떻게 평할까? 아마도 이 남자 저 남자 쉽게 바꿔 가며 만나는 나쁜 여자 혹은 막 사는 여자라고 말할지 모른다. 그러나 우리는 발라동과 알마와 살로메가 숱한 남자들과 연인으로서의 관계를 맺어 온 사실을 알아도 그들을 비난하지 않는다. 오히려 주체적인 삶을 살았던 여인들이라며 그들을 높이 평가한다.

같은 사물이나 사람을 어떤 시각으로 바라보느냐는 아주 많은 것을 바꾸어 놓는다. 하지만 여기서 제일 중요한 것은 다른 사람들이 나를 어떻게 생각하느냐가 아니라 내가 나를 보는 시선이리라. 만약 그녀들이 남의 이목을 의식했더라면, 그리고 자신에 대한 사랑이 없었더라면 그토록 자유롭고 주체적인 삶을 살 수 있었을까? 그들은 하나의 삶에 정착하지 않고 진정한 자아와 삶의 행복을 찾는 모험을 거침없이 선택했다. 또한 자신의 삶을 보편적인 잣대로 재지 않았고, 잘못된 선택을 했을 때는 그것이 잘못임을 알고 일찌감치 돌아설 줄 아는 용기를 지녔다. 그리고 앞으로 나아갈 힘을 다시 모으는 지혜를 가졌다. 난 그들을 자신을 진정으로 사랑할 줄 아는, 또 그로 인해 진정한 자유를 만끽할 줄 아는 예술가라 부르고 싶다.

예술가의 탄생은 자유로부터 시작된다. 자유로운 사고방식을 바탕으로 새로운 것에 대한 도전 정신과 그를 뒷받침할 수 있는 재능과 열정은 하나의 완전한 예술 작품으로 이어진다. 시대의 요구와 시선에서 자

―
수잔 발라동의 〈삶의 기쁨〉(1909).
벌거벗은 모델들이 일을 마치고 집으로 돌아가기
위해 정리하는 순간을 담은 것으로, 누드 모델
경험이 있는 작가 자신의 삶이 투영되어 있다.
발라동이 본격적으로 붓을 잡았을 무렵 그린
작품이다.

유로웠던 발라동과 알마. 수많은 예술 작품의 영감이 되고 모델이 되었던 그녀들의 삶. 결코 평범하지 않은 삶을 주체적으로 살았던 이들의 인생이 야말로 진정으로 자아를 찾아 헤맨 예술가의 삶이 아니었을까?

그대의 입술에 키스하고 싶어요

슈투크 — 슈트라우스

Franz von Stuck — Richard Georg Strauss

미친 사랑의 노래

쏟아지는 듯한 수많은 별빛 아래 한 여인이 가슴을 드러내고 고개를 뒤로 젖히며 웃고 있다. 싸늘한 미소의 그녀가 기다리는 것은 한 남자의 얼굴. 하인은 겁에 질린 채 남자의 목을 은접시에 받쳐 여자에게 내밀고 있다. 하늘을 가득 메운 어지러운 별빛처럼 관능적으로 춤추는 그녀. 여자의 이름은 살로메다.

일곱 개의 베일을 차례로 하나씩 벗어던지며 그녀가 춤을 춘다. 관능적인 몸짓, 매혹적인 눈빛. 탐욕스러운 입술 사이로 숨결이 새어 나온다. 넋이 나간 채 그녀를 바라보는 왕은 그녀가 무엇을 원하든 들어주기로 약속했다. 마지막 베일을 벗어던진 살로메의 탐스러운 가슴이 드러난 순간, 그녀가 요구하는 것은 바로 자신이 사랑했던 세례 요한의 머리.

팜파탈의 대명사로 불리는 살로메는 작가 오스카 와일드에 의해 성서를 바탕으로 재탄생했다. 1896년에 만들어진 희곡『살로메』는 6년 뒤 리하르트 슈트라우스에 의해 오페라로 제작되었다. 살로메는 유대 왕 헤롯의 의붓딸이다. 자신의 형을 죽이고 형수와 결혼한 헤롯은 그것도 모자라 호시탐탐 살로메를 노린다. 그를 피해 밖으로 나간 살로메는 우연히 세례 요한의 목소리를 듣게 되고, 그를 한번 만나고 싶어 한다. 그리고 자신을 흠모하는 한 병사의 마음을 이용해 금지되어 있던 요한과의 만남에 성공한다.

요한의 모습을 본 살로메는 단번에 그를 사랑하게 된다. 하지만 부정한 여인의 딸이라며 살로메를 거들떠보지도 않는 요한. 이에 더욱 달아오른 살로메는 어떻게든 요한의 마음을 사로잡으려 애쓴다. 살로메가 요한을 유혹하는 모습에 그녀를 사랑하던 병사는 자살을 해 버린다. 그러나 병사의 죽음 따위에는 관심조차 없는 그녀는 오직 요한만 바라볼 뿐이다.

이윽고 연회장. 살로메의 춤을 보고 싶었던 헤롯은 그녀에게 춤을 추면 어떤 소원이든 들어줄 것을 약속한다. 이 기회를 틈타 살로메는 '일곱 베일의 춤'을 추고 이에 넋이 나간 헤롯왕에게 요한의 머리를 요구한

리하르트 슈트라우스의 〈살로메〉 한 장면.
오스카 와일드의 희곡 『살로메』를 바탕으로 한
이 오페라는 세례 요한을 흠모한 살로메의
광적인 사랑 이야기를 담고 있다. 슈트라우스의
탐미적인 음악에 힙입어 소름 끼치도록
아름다운 로맨티시즘의 극치를 보여 준다.

—

프란츠 폰 슈투크의 〈살로메〉(1906). 쏟아지는
수많은 별빛 아래 살로메가 일곱 개의 베일을
벗기며 춤을 추고 있고, 그 옆에는 푸른빛에
둘러싸인 요한의 머리가 접시에 받쳐져 있는
이 작품은 색감과 분위기에서 리하르트
슈트라우스의 오페라 〈살로메〉와 가장 흡사하다.
슈투크는 살로메 그림을 여러 번 그렸다.

다. 곧 병사가 요한의 머리를 쟁반에 받쳐 나오자 살로메는 죽은 요한을 바라보며 광적인 사랑의 노래를 부르다 그의 입술에 정열적인 키스를 한다. 헤롯을 유혹하는 살로메의 '일곱 베일의 춤'에서 그녀는 관능적인 음악을 배경으로 베일을 하나씩 벗어던지며 거의 나체에 이르는 춤을 보여 준다. 단막으로 이루어진 오페라 〈살로메〉[1]는 시간이 지날수록 점점 클라이맥스로 치닫는데, 이 춤에서 아름다움의 극치를 보여 준다. 이후 요한의 머리를 요구하는 살로메와 이를 거부하는 헤롯의 이야기가 전개되며 불협화음이 고조되고 긴장감은 극에 달한다.

①
〈살로메〉

　　슈트라우스는 퇴폐적이고 병적인 살로메의 이야기를 극대화하기 위해 불협화음과 무조에 가까운 조성법을 사용함으로써 음침하고도 소름 끼치는 분위기를 만들어 냈다. 미친 사랑의 노래마저 아름답게 그려 내는 와일드의 이 탐미주의적 희곡은 슈트라우스에 의해 무대 위에서 소름 끼치도록 아름다운 로맨티시즘의 결정체로 되살아났다.

사랑의 신비는 죽음보다 위대하거늘

　　슈트라우스의 곡을 듣고 있자니 프란츠 폰 슈투크가 그린 〈살로메〉가 떠오른다. 미술 역사상 살로메를 그린 화가들은 많았다. 하지만 서로 같은 나라, 같은 도시에서 1년 차이로 완성되어서일까? 슈투크의 〈살로메〉는 그 색감과 뉘앙스에서 슈트라우스의 오페라와 가장 흡사한 느낌을 풍기지 않나 싶다.

　　슈트라우스와 슈투크는 한 살 차이로 슈투크가 1년 앞선 1863년에 태어났다. 둘은 모두 독일의 뮌헨에서 자랐는데, 슈트라우스가 1905년에 오페라 〈살로메〉를, 슈투크는 그로부터 1년 뒤 동명의 그림을 완성했다. 어쩌면 슈투크는 슈트라우스의 작품을 관람했을지도 모를 일이다. 초연에서 이미 커튼콜을 30회 이상 받았을 만큼 대성공을 거둔 이 오페라는 독일에서 엄청난 센세이션을 일으켰기 때문이다.

　　슈투크의 〈살로메〉는 슈트라우스의 오페라만큼이나 음산하면서도

FRANZ
STVCK

프란츠 폰 슈투크의 〈죄〉(1893). 독일의 상징주의 화가인
슈투크는 신화와 성서 속 이야기를 즐겨 그렸다.
이 작품 역시 그중 하나로, 악을 상징하는 뱀이 관능적인
하와의 몸을 감싸고 있는 모습에서 죽음과 파멸의
그림자가 느껴진다.

화려하고 매혹적이다. 오페라에서 오케스트레이션과 살로메의 목소리가 겹치며 음악이 극에 달하듯, 그림 속 어지럽게 흩어져 있는 별빛 아래 환하게 드러난 그녀의 속살이 강렬한 대비를 보여 준다. '일곱 베일의 춤'을 춘 직후인 듯한 그녀. 어둠 속에서 빛나는 금색 장신구, 푸른빛이 감도는 요한의 머리가 한데 어우러져 현란하고 음침하며 자극적인 분위기를 자아낸다. 상징주의이자 표현주의 화가로 분류되는 슈투크는 〈살로메〉를 그리기 전에도 일찍이 〈죄〉라는 작품을 통해 죽음과 파멸을 상징하는 어두운 유혹의 그림자를 선보인 바 있다.

〈죄〉는 발표 당시 슈트라우스의 〈살로메〉만큼이나 센세이션을 일으킴과 동시에 화가에게 커다란 성공을 안겨 주었다. 그림에서 뱀은 하와의 몸을 감고 있으며, 하와는 나체로 관능미를 뿜어내고 있다. 사악함의 상징인 뱀과 어우러진 그녀는 남자를 파멸로 이끄는 팜파탈의 모습을 하고 있다.

후에도 슈투크는 팜파탈을 주제로 한 그림을 그렸다. 그리스신화에서 수수께끼를 맞히지 못하면 죽음으로 몰아넣는 스핑크스를 매혹적인 여성의 모습으로 묘사한 〈스핑크스의 키스〉 역시 그중 하나다. 이처럼 그는 주로 성경이나 신화를 주제로 어둡고 강렬한 동시에 에로틱한 작품들을 많이 남겼다.

슈트라우스 또한 1909년에 그리스신화를 주제로 한 또 다른 비극적이고 퇴폐적인 오페라 〈엘렉트라〉를 작곡했다. 여기서 그는 또다시 극대화된 불협화음과 자극적인 멜로디 등을 통해 표현주의적 요소들을 보여 주었다. 사랑받지 못함에 한탄하며 요한의 사랑을 갈구한 살로메. 단 한 번 그의 모습을 보았고 그의 목소리를 들었을 뿐이다. 그리고 그를 가지고 싶었다. 자신을 쳐다보아 주지 않는 그 사람을 죽여서라도 소유하고 싶은 욕망. 사랑에 목말랐던 그녀가 죽은 이의 목을 끌어안으며 내뱉는 말.

당신은 나를, 나를 쳐다보지도 않았어!

나를 보았다면 당신도 나를 사랑했을 텐데!

난 그대의 아름다움에 목말랐고 그대의 몸에 굶주렸어.

와인과 과일도 내 욕망을 달래지 못했지.

이제 어쩌지? 홍수도 큰물도 내 욕망을 식힐 수는 없어.

왜 나를 보지 않는 거야?

나를 보기만 했다면 나를 사랑했을 텐데,

나를 보기만 했다면.

사랑의 신비함은 죽음의 그것보다도 위대하거늘.

욕망에 눈이 멀어 요한을 죽인 살로메. 요한이 죽었다는 것조차 인식하지 못한 듯 그녀는 그가 자신을 쳐다보지 않음을 아쉬워한다. 자신을 단 한 번만 바라보아 주었다면 그도 자신을 사랑했을 것이라고 울부짖으며 그를 원망한다. 살로메의 욕망은 죽은 자일지라도 끌어안고 키스하고 싶을 정도로 큰 것이었다. 그녀에게 요한의 흐르는 피 따위는 두렵지 않았다. 그녀의 눈은 오로지 요한의 얼굴, 키스하고 싶은 그의 입술에 머물러 있었을 테니까.

이 오페라는 살로메가 목숨을 잃는 것으로 마무리된다. 죽은 요한의 목을 끌어안고 키스를 퍼붓는 그녀의 모습에 헤롯은 끝내 살로메를 처형하라 명한다. 누구도 거부할 수 없는 아름다움의 소유자인 살로메의 병적인 사랑은 그렇게 자기 자신의 인생을 죽음으로 몰았다. '일곱 베일의 춤'을 추던 그녀는 알았을까? 자신의 치명적인 사랑이 결국 부메랑처럼 그녀 자신에게 돌아오리라는 것을.

아! 키스했어, 당신의 입술에 키스했어.

그대 입술에서는 쓴맛이 나네.

피의 맛인가? 아니야! 사랑의 맛일 거야.

사랑은 쓴맛이라고들 하니까.

하지만 그럼 어때! 써도 상관없어요.

그대 입술에 키스했으니까.

요한, 당신 입술에 말이에요.

그대여, 연주를 멈추지 마세요

클로델 — 세즈윅

Camille Claudel — Edie Sedgwick

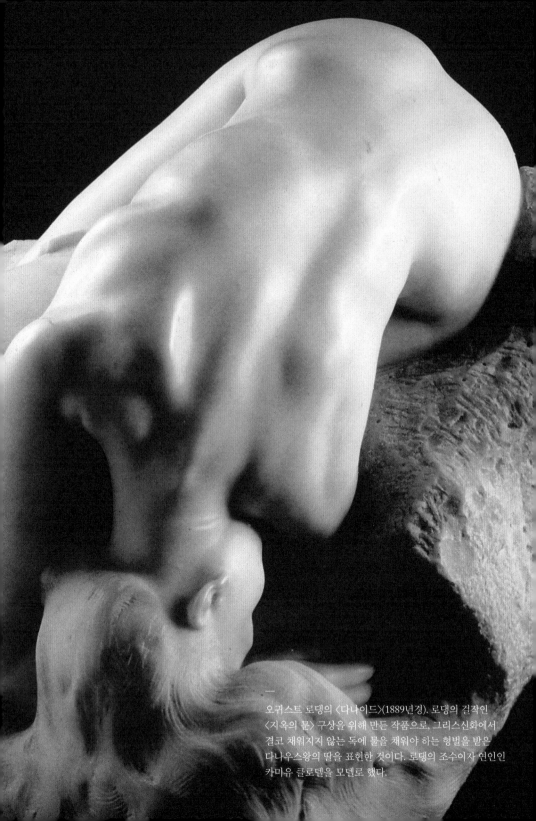

오귀스트 로댕의 〈다나이드〉(1889년경). 로댕의 걸작인
〈지옥의 문〉 구상을 위해 만든 작품으로, 그리스신화에서
결코 채워지지 않는 독에 물을 채워야 하는 형벌을 받은
다나우스왕의 딸을 표현한 것이다. 로댕의 조수이자 연인인
카미유 클로델을 모델로 했다.

내게는 먼지와 상처만이 쌓여 갔습니다

사랑하는 사람이 내 모습을 작품으로 만든다는 것은 너무나 로맨틱한 일이다. 더군다나 그것이 만질 수 있는 입체적인 조각이라면 더욱더. 카미유 클로델은 당대의 유명 조각가 오귀스트 로댕의 연인이자 조수이자 모델이었다. 로댕은 클로델을 어루만지듯 그녀의 얼굴과 몸을 조각했다. 조각과 그녀의 몸은 하나가 되었다. 로댕은 그녀의 몸을 정성스럽게 빚어냈고, 그의 손길로 그녀는 완성되었다. 로댕이 작품 〈지옥의 문〉의 구상을 위해 만든 〈다나이드〉의 모델도 바로 클로델이다.

다나이드는 그리스신화에 등장하는 다나우스왕의 딸을 일컫는다. 어느 날 다나우스는 신탁을 받게 되는데, 언젠가 자신이 사위에 의해 죽게 될 것이라는 내용이었다. 이에 다나우스는 50명의 딸들에게 결혼 첫날 밤 신랑을 죽이라는 명령을 내린다. 49명의 딸들은 이를 이행했다. 그러나 장녀인 히페름네스트라는 남편 린케우스를 죽이지 않았고, 그 결과 린케우스는 다나우스와 히페름네스트라의 자매 49명을 모두 죽이고 왕위에 오른다. 사후 세계로 간 자매들은 지옥에 떨어진다. 그리고 결코 채워지지 않는 독에 물을 채워야 하는 형벌을 받는다.

클로델은 이처럼 가혹한 벌을 받은 다나이드의 모델이 되었다. 작품을 보면 그녀는 독을 끌어안은 채 고개를 떨구고 있다. 독에서 흘러내린 물이 머리카락을 적시고, 그녀의 몸 역시 물처럼 부드럽게 흘러 떨어진다. 관능적인 이 여인은 자신의 아름다움도 잊은 채 슬픔과 절망에 빠져 있는 듯하다.

절대 채워지지 않고 빠져나가는 독의 물처럼 실제로 클로델의 사랑 역시 그렇게 빠져나갔다. 클로델은 로댕을 사랑했다. 로댕의 삶과 작품 모두를. 로댕 역시 그녀를 사랑했다. 그녀의 아름다움과 열정을. 하지만 클로델은 로댕의 모든 것을 소유하고 싶어 했고, 로댕은 그녀에게 자신의 일부만을 주려 했다. 로댕을 소유하려 하면 할수록 클로델은 로댕에게 모든 것을 빼앗겼다. 사랑도, 열정도, 그리고 미래도.

한때 클로델의 재능과 열정과 매력에 푹 빠졌던 로댕이지만 그에게는 잠재울 수 없는 바람기와 그리고 오랜 시간 그의 옆을 지킨 로즈라는 여인이 있었다. 로댕은 클로델과 결혼을 약속했지만 지키지 않았고, 로즈와 이별하라는 클로델의 요구마저 거부했다. 자신을 사랑한다면서 다른 여자의 곁을 지키는 로댕을 바라보는 것은 클로델에게 크나큰 고통이었을 것이다. 결국 그녀는 로댕의 태도를 견딜 수 없어 헤어지기로 결심한다.

클로델의 작품 〈중년〉을 보면 한 여자가 무릎을 꿇고 중년의 남자에게 애원을 한다. 남자는 그녀를 버리고 다른 여자에게로 떠난다. 여자는 떠나는 그의 손끝이라도 한번 더 잡아 보려 애쓰지만 남자는 매정하게 등을 돌려 자신의 길을 가고 있다. 이 작품을 만들던 그녀의 마음은 얼마나 아팠을까, 얼마나 상처받았을까, 얼마나 분노했을까?

로댕과 결별 후 클로델은 자신만의 작품 세계를 펼치려 노력했다. 하지만 그녀에게는 늘 로댕의 그림자가 따라다녔다. 그녀의 작품은 '로댕의 카피'라는 오명하에 제대로 평가받지 못했고, 그녀는 자신이 조각가로서의 인생을 망친 것이 로댕 때문이라고 생각했다. 피해망상에 사로잡힌 그녀는 자신의 작품들을 부수어 버리고 스스로를 고립시키며 로댕을 증오했다. 사랑에 버림받고 조각가로서의 꿈마저 잃은 그녀의 정신은 점점 그 힘을 잃어 갔다. 그녀는 철저히 혼자가 되었다. 가족조차 그녀를 외면했고, 결국 그녀는 정신병원에 수용되었다. 그리고 30년 뒤 그녀는 그곳에서 안타까운 삶을 마감했다.

괜찮아요, 나도 알아요

1943년, 클로델이 세상을 떠난 그해, 미국 산타바바라의 한 부유한 집안에서는 클로델처럼 비극적인 운명을 살게 될 에디 세즈윅이라는 여자아이가 태어난다. 클로델과 마찬가지로 세즈윅은 조각을 전공했지만, 1964년 모델의 꿈을 안고 가족을 떠나 뉴욕으로 향했다. 그리고 그곳에서 자신의 운명을 바꿀 한 사람, 바로 팝아트의 거장인 워홀을 만난다.

카미유 클로델의 〈중년〉(1893~1899). 한 여자가
무릎을 꿇고 남자의 손끝이라도 잡아 보려고
애원하지만 그는 다른 여자에게 끌려 매정하게
등을 돌리고 떠난다. 로댕과 클로델과 로즈의
관계를 고스란히 보여 주는 작품이다.

워홀은 세즈윅을 보자마자 그녀 특유의 아름다움에 매혹되었고 자신의 영화에 출연해 줄 것을 제안했다. 이에 세즈윅은 워홀의 스튜디오인 팩토리에 합류하며 '팩토리의 여왕'이자 슈퍼스타가 되었다. 세즈윅은 워홀의 영화인 〈푸어 리틀 리치 걸Poor Little Rich Girl〉, 〈키친Kitchen〉, 〈뷰티 넘버 투Beauty No. 2〉 등에 출연했다. 짧은 머리에 깡마른 몸, 커다란 귀걸이와 스모키 메이크업 등 세즈윅의 패션과 아름다움은 그녀를 일약 스타덤에 올려놓았다.

세즈윅은 동시대 음악가들에게도 큰 영감을 주었다. 밴드 벨벳언더그라운드의 데뷔 앨범인 〈벨벳언더그라운드 & 니코The Velvet Underground & Nico〉에 실린 곡이자 워홀의 제안으로 만들어진 〈팜파탈〉①이라는 곡도 그중 하나다. 가사는 세즈윅의 치명적인 아름다움을 노래한다. 몽환적인 음악에 우울함이 감도는 목소리는 그녀의 인생을 예견하는 듯 매혹적으로, 그러나 어딘지 모를 쓸쓸함이 되어 흐른다.

세즈윅이 마지막으로 출연한 워홀의 영화는 실존 인물인 멕시코 출신 여배우 루페 벨레스의 죽음을 다룬 〈루페Lupe〉다. 할리우드의 파티 걸로 유명했던 벨레스는 유부남 배우 하랄드 마레시의 아이를 임신하고 있던 중이었다. 하지만 마레시가 벨레스와의 결혼을 거부하고 그녀를 떠나자 슬픔에 휩싸인 벨레스는 어느 날 서른여섯 살의 나이로 자살을 택했다. 그녀가 사망한 장소를 두고 사람들 사이에서는 많은 이야기가 오갔다. 누구는 침대에서, 또 누구는 바닥에서 죽었다고 했고, 어떤 이는 변기에 머리를 박은 채 죽었다고도 했다. 워홀의 영화는 그중 세 번째 추측을 바탕으로 한다. 자살을 하러 약을 먹고 침대에 누웠다가 구토 증세가 생겨 화장실로 갔고, 안타깝게도 그곳에서 변기에 머리를 넣은 채 죽었다는 이 작품에서 세즈윅은 벨레스 역을 맡아 연기했지만 영화는 마치 세즈윅의 일상을 담은 것처럼 제작되었다. 영화에서 그녀는 음악을 듣고, 춤을 추고, 화장을 하고, 약을 먹는다. 그리고 변기에 머리를 넣은 채 죽는다.

그로부터 6년 뒤 실제로 세즈윅은 약물 과다 복용으로 침대에서 죽음을 맞이한다. 〈다나이드〉의 모델이 된 클로델이 다나이드의 형벌과 같

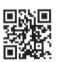

①
〈팜파탈〉

에디 세즈윅(1943~1971). 모델을 꿈꾸었던 세즈윅은
팝아트의 거장 앤디 워홀이 제작하는 영화에 출연하면서
슈퍼스타의 반열에 올라섰지만, 연인이자 친구였던
워홀이 떠나면서 그녀에게는 어둠만이 남았다. 결국
그녀는 스물여덟 살의 나이에 약물 중독으로 죽고 말았다.

은 삶을 살았듯 말이다. 〈루페〉를 촬영할 때쯤 세즈윅의 즐겁고 화려한 시절은 끝나 가고 있었다. 워홀은 다른 쪽으로 관심을 돌리고 있었고, 세즈윅은 밥 딜런과 새로운 연애를 시작했다. 하지만 얼마 지나지 않아 딜런이 다른 여자와 결혼한 사실을 워홀의 입을 통해 알게 되면서 그녀는 충격에 빠진다.

당시 세즈윅은 재정적으로도 큰 어려움을 겪고 있었다. 그러나 워홀을 떠난 그녀에게 일할 기회는 더 이상 오지 않았다. 한때 연인이자 친구였던 워홀은 물론 부모마저 그녀를 외면했다. 그녀 곁에는 아무도 없었다. 결국 그녀는 마약과 알코올에 의지했다. 어쩌면 그것은 그녀에게 남겨진 마지막 선택이었을지 모른다. 그러나 단지 의지하기 위해 시작한 마약과 알코올은 어느덧 그녀를 지배했다. 눈부시던 그녀에게는 어둠만이 남았고, 결국 그녀는 정신병원으로 보내졌다.

그곳에서 세즈윅은 새로운 사랑을 만나 결혼을 하기도 했다. 하지만 얼마 뒤 약물 과다 복용으로 침대에서 죽고 만다. 베개에 얼굴을 묻은 채로 질식사. 그녀, 고개를 돌릴 힘조차 없었던 것일까? 아니면 고개를 돌리기 싫었던 것일까? 죽기 하루 전 그녀는 한 파티에 참석했다. 그곳에는 손금을 보아 주는 사람이 있었는데, 세즈윅의 손금을 보고 당황하자 그녀는 이렇게 말했다고 한다. "괜찮아요. 나도 알아요." 그녀의 나이 스물여덟 살 때의 일이다.

자신의 모든 것을 태워 온몸으로 사랑하고 울었던 클로델과 세즈윅. 자신이 어떤 불속으로 뛰어드는지, 그래서 얼마나 타들어 갈지 가늠조차 하지 못한 채 심장의 소리를 따라 움직였던 두 여자. 그 소리가 자신을 죽인다 해도, 미치게 만든다 해도 그것을 배신할 수 없었던 그녀들의 순수함. 우리의 마음을 이토록 아프게 하는 이유일지 모른다.

우리는 단지
춤을 추고 있을 뿐이야

베트리아노 ― 피아졸라

Jack Vettriano ― *Ástor Piazzolla*

탱고를 추는 커플. 19세기 후반 아르헨티나 부에노스아이레스의 항구 보카에서 탄생한 탱고는 서럽고 외로운 하층민들의 애환을 표현한 춤으로, 남녀가 가슴을 맞대고 음악에 맞추어 걷는다.

춤추는 슬픔

남녀가 하나가 되어 열정적인 춤을 춘다. 운명을 거스를 수 없음을 안타까워하듯, 해서는 안 될 사랑을 하듯 애처롭게 서로를 갈구한다. 밀었다 끌어당기고 입술이 닿을 듯 마주하다 고개를 돌려 외면한다. 미끄러지듯 흐르다 절도 있게 끊어지는 정열의 춤, 바로 탱고다.

탱고는 1880년경 아르헨티나의 수도 부에노스아이레스의 항구 보카에서 탄생한 음악이다. 당시 이곳에는 엄청난 수의 이민자들이 유럽으로부터 모여들었고, 하층민인 이들은 외로움과 향수를 달래기 위해 항구의 사창가 술집에 모여 춤을 추었다. 외로운 밤의 욕망과 갈망, 고독을 온몸으로 표현한 춤인 탱고. 흔히 '춤추는 슬픈 감정'이라 불리는 이유일 것이다.

탱고는 다리를 이용해 두 사람이 서로 얽히고 섞이는 춤이다. 남자의 수가 여자에 비해 훨씬 많았던 당시, 남자들은 여자를 차지하기 위해 거친 듯하지만 부드러운 동작으로 유혹했다. 모든 동작이 허리 아래에서 이루어지는 탱고는 서로 다리는 얽히지만 가슴과 가슴은 꼿꼿이 세운 채 상대방과의 거리를 유지해야 하는, 갈망과 외로움의 표현이다.

아르헨티나 사람들은 "모든 것이 바뀌어도 탱고만큼은 바뀔 수 없다"라고 말할 정도로 이 춤을 그 무엇보다 소중히 여겼다. 이러한 탱고를 재즈, 클래식과 접목하여 혁신을 일으킨 작곡가가 있다. 바로 아스토르 피아졸라다. 피아졸라는 탱고를 '발'을 위한 음악에서 '귀'를 위한 음악으로 바꾸어 놓으며, 아르헨티나의 전유물에서 세계적으로 사랑받는 장르로 재탄생시켰다. 그의 탱고는 '새로운 탱고'라는 뜻을 가진 누에보 탱고 Nuevo Tango라 불리며 새로운 역사를 열게 되었다. 특히 그의 작품 〈리베르 탱고〉①는 그 제목이나 작곡가의 이름은 몰라도 누구나 한 번쯤 들어 보았을 만큼 유명한 곡이다. 우수에 젖어 우는 이 곡은 신음하고 갈망하며 우리를 탱고의 세계로 유혹한다. '자유로운 탱고'라는 의미의 이 곡은 전통적 탱고에서 새로운 탱고로의 전환을 보여 준다.

바람 부는 바닷가. 빨간 드레스를 입은 여인이 남자의 품에 안겨 춤

①
〈리베르 탱고〉

을 춘다. 황혼이 물든 바다를 배경으로 남녀의 빨간 드레스와 까만 턱시도가 강렬한 대조를 이룬다. 열정과 동시에 느껴지는 아련한 향수. 남녀가 탱고를 춤을 추는 동안 집사는 우산을 들고 있다. 춤추는 남녀를 바라보며 그는 무슨 생각을 할까? 왠지 모를 아련함이 느껴지는 이 작품은 피아졸라의 〈리베르 탱고〉만큼이나 자유로운 화가 잭 베트리아노의 그림이다. 〈노래하는 집사〉라는 제목의 이 작품은 마치 영화의 한 장면처럼 로맨틱한 분위기를 풍긴다. 실제로 베트리아노는 그림을 그릴 때 자신이 영화감독이 되었다고 상상한다고 한다.

필름 누아르를 연상시키는 베트리아노의 작품에는 수많은 남녀가 등장하고, 그들 모두에게는 깊은 사연이 있다. 그의 많은 그림들은 술집, 불륜, 로맨스 등을 소재로 한다. 제목부터 주제까지 섹슈얼리티를 강하게 드러내는 그의 작품은 인간의 욕망을 가감 없이 보여 주며 우리의 성적 판타지를 자극한다.

나는 끌리는 것을 그린다

태어나서 단 한 번도 미술 교육을 받은 적 없는 베트리아노가 그림을 그리게 된 데는 특별한 계기가 있었다. 가난한 집안에서 태어난 그는 돈을 벌기 위해 열여섯 살 때부터 광산의 기술자로 일했다. 그리고 스물한 살 생일 때 연인으로부터 그림물감을 선물로 받았다. 이때부터 그림을 그리기 시작한 그는 1989년에 처음으로 한 전시회에 자신의 작품 두 점을 출품했는데, 이것이 전시 첫날에 모두 팔려 나갔다. 이후 그의 작품은 대중으로부터 엄청난 인기를 얻었고, 그는 영국 여왕 엘리자베스 2세로부터 대영제국 훈장을 받기에 이른다.

피아졸라에게도 탱고로 성공하게 되는 과정에서 인생의 전환점을 만들어 준 은인이 있었다. 에런 코플랜드, 필립 글래스를 비롯해 20세기 수많은 유명 작곡가를 배출해 낸 나디아 불랑제. 그녀는 피아졸라의 스승이었다. 클래식 작곡가가 꿈이던 피아졸라는 스승에게 자신이 탱고 연주

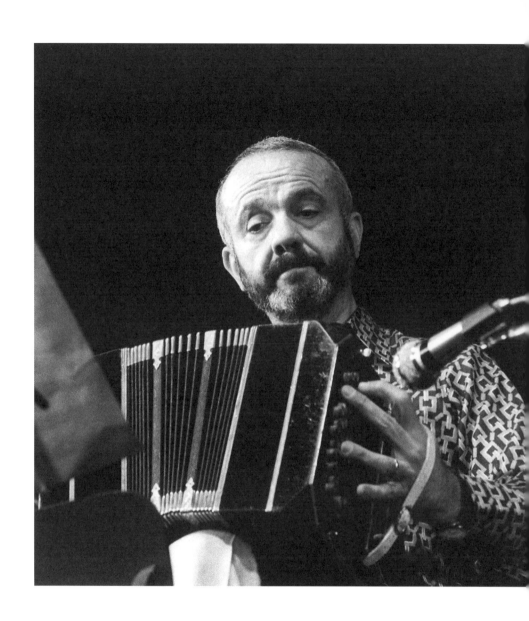

—
아스토르 피아졸라(1921~1992).
아르헨티나의 반도네온 연주자이자 탱고 작곡가로,
부에노스아이레스의 사창가에서 탄생한 탱고 음악을
재즈, 클래식과 접목함으로써 '발'을 위한 음악에서
'귀'를 위한 음악으로 바꾸어 놓았다.

자임을 비밀로 했다. 그러던 어느 날 그의 반도네온 연주를 들은 불랑제가 피아졸라에 게 이렇게 말했다고 한다. "아스토르, 네가 클래식 곡을 잘 쓰기는 하지만 진정한 피아졸라는 여기, 탱고에 있다. 절대 버리지 말거라." 클래식 작곡가로서 뚜렷한 명성을 얻지 못하고 있던 피아졸라에게 그 한마디는 커다란 전환점을 만들어 주었다. 이후 그는 클래식과 재즈에 대한 자신의 지식을 탱고에 접목하여 대단한 성공을 거두었다.

재즈와 클래식이 결합된 누에보 탱고를 향해 보수적 성향의 사람들은 매우 비판적이었다. 전통을 파괴한다는 이유에서였다. 그러나 오늘날 피아졸라의 탱고는 전 세계적으로 사랑받고 있다. 클래식 연주자부터 재즈 뮤지션, 팝 가수 모두 그의 작품을 연주한다. 그는 탱고를 하층민의 음악에서 클래식의 영역으로까지 끌어올리며 탱고의 역사를 바꾸어 놓은 것이다.

베트리아노 역시 전문가들 사이에서는 환영받지 못했다. 그들은 그의 그림을 싸구려 미술로 평가하며 수준 낮고 퇴폐적이라고 비난했다. 하지만 그의 작품은 엄청난 고가에 팔리고 있다. 대중은 그의 그림에서 진한 향수와 친근함을 느낀다. 그는 이렇게 말했다. "나는 끌리는 것을 그린다. 그것은 섹시함이다."

실제로 영화 같은 삶을 살고 있으며 영화 속 장면을 연상시키는 그림을 그리는 화가 베트리아노. 탱고 속에 담긴 열정과 음악에 대한 자신의 정열로 탱고의 역사를 다시 쓴 작곡가 피아졸라. 나고 자란 곳은 서로 다르지만 두 사람 모두 이탈리아계 부모에게서 태어나 이탈리아인의 불같은 피를 이어받았기 때문일까? 그들의 작품에서 불꽃같은 열정과 감성이 느껴진다.

—
잭 베트리아노의 〈노래하는 집사〉(1992).
정규 미술 교육을 받아 본 적 없는
잭 베트리아노의 이름을 세상에 널리 알린
작품으로, 끝없이 펼쳐진 백사장과
먹구름이 잔뜩 낀 하늘을 배경으로
한 쌍의 남녀가 다가올 폭풍우도 잊은 채
춤을 추고 있고 하녀와 집사가 우산을
받쳐 주는 모습이 한 편의 누아르 영화를
연상시키는 듯하다.

우리는 단지 춤을 추고 있을 뿐이야 베트리아노 — 피아졸라

삶의 진실을 마주하다

Francisco José de Goya y Lucientes – Ludwig van Beethoven Michelangelo Buonarroti – Josquin Deprès
Henri de Toulouse Lautrec – Georges Bizet Edgar Degas – Giacomo Puccini Pablo Picasso – Igor' Fedorovich Stravinsky
Jackson Pollock – John Cage Vasilii Kandinskii – Aleksandr Nikolaevich Skryabin
Marcel Duchamp – Erik Alfred Leslie Satie Andy Warhol – Leonard Bernstein Donald Judd – Steve Reich
Courbet – Modest Petrovich Musorgskii Stuart Davis – George Gershwin James Tissot – Jacques Offenbach
Jean Honoré Fragonard – Antonio Vivaldi Alfons Mucha – Antonín Dvořák Fernand Léger – George Antheil
Grant Wood – Aaron Copland Charles Le Brun – Jean Baptiste Lully Cy Twombly – Philip Glass
Atta Kim – Tan Dun

혁명이 필요할 땐

고야 — 베토벤

Francisco José de Goya y Lucientes — *Ludwig van Beethoven*

나를 혁명하고 싶을 때

세상에서 가장 힘든 혁명은 자신에 대한 혁명일 것이다. 제일 이기기 힘든 상대는 자신이라고 하지 않는가. 내 안에 혁명의 용기가 필요할 때 다짐해 본다. "꼭 그래야만 하는가?" "꼭 그래야만 한다."

우리는 세상을 살면서 크고 작은 혁명을 거치며 살아간다. 혁명이란 크게는 정치, 경제, 사회를 뒤엎는 것이고 작게는 나를 뒤엎는 일일 것이다. 누구나 살다 보면 반드시 나 자신을 위한 혁명이 필요할 때를 만난다. 내 인생의 혁명이 필요할 때, 혼자서는 뒤엎기 힘든 내 습관과 사고방식을 깨고 싶을 때, 내 능력의 한계를 뛰어넘고 싶을 때, 베토벤과 프란시스코 고야의 정신을 떠올려 보자.

베토벤과 고야가 살았던 당시 유럽은 역사의 소용돌이를 통과하고 있었다. 프랑스혁명으로 민주주의 의식이 생겨났고 시민들은 자유를 부르짖었다. 이 가운데 베토벤과 고야는 예술계의 혁명을 일으키며 고전주의에서 낭만주의로 들어서는 첫걸음을 내디뎠다.

베토벤은 이전의 음악과는 달리 음악 안에서 극과 극의 감정을 표현했다. 피아노와 포르테 간의 일정 간격을 유지했던 기존 음악과는 다르게 그의 음악은 강약의 변화가 순식간에 이루어졌다. 그의 음악은 듣고 있는 것 자체가 에너지를 요하는 경우가 많았다. 악장 자체가 길고 관현악 곡의 경우 구성 자체가 방대했다. 특히 불협화음 사용과 강약의 다양한 변화는 듣는 이로 하여금 긴장을 풀 수 없게 만들었다. 당시의 관중은 이런 음악에 익숙하지 않았다. 생소한 불협화음과 멜로디 역시 제한적이어서 그의 음악은 따라 부르기도 어려웠다. 그의 음악은 단순히 듣고 즐기는 것에 그치지 않고 느끼고 생각하게 만드는 것이었다. 당시의 관중은 이런 음악을 받아들이기 힘들어했다. 그들은 베토벤의 음악을 '기이'하고 '광적인' 것이라고 표현했다. 아무도 시도하지 않았던 그의 음악은 가히 혁명적인 것이었다.

미술계의 혁명을 일으킨 고야의 그림 역시 보고 즐기는 데만 그치

루트비히 판 베토벤 기념비. 베토벤이 태어난
독일 본의 뮌스터광장에 서 있는 이것은 1845년
베토벤 탄생 75주년에 맞추어 세워진 것이다.
베토벤은 강약의 다양한 변화와 불협화음의
적극적 사용 등을 통해 음악의 혁명을 일으킴으로써
고전주의에서 낭만주의로 넘어가는 새 이정표가
되었다.

지 않았다. 그의 작품은 기존의 아름다운 그림들과 달리 공포와 긴장감, 두려움과 혼동을 나타낸다. 그는 무시무시함과 잔인함, 피와 뜯겨 나간 살점 등을 그리는 것을 서슴지 않았다. 그는 이러한 그림들을 통해 인간의 잔인함과 비인간적인 행위에 대해 비난하고 세상의 폭력에 대한 분노를 표현했다. 베토벤의 음악처럼 생각하고 느끼게 하는 그림이었던 것이다.

광기의 시대에 예술가로 산다는 것

하지만 이들이 처음부터 혁명적인 작품들을 만든 것은 아니었다. 그들의 초기 작품은 고전음악과 로코코 회화 양식을 그대로 반영한다. 고야의 〈빨래하는 여인들〉과 같은 초기 작품들은 로코코 미술의 특징인 밝고 행복한 장면을 표현한다. 평온한 자연과 더불어 여인들이 휴식을 취하고 있는 장면은 평화롭기 그지없다. 베토벤 역시 초기에는 프란츠 요제프 하이든과 모차르트의 영향을 받아 소나타 형식에 충실한, 듣기 편하고 차분한 음악을 만들었다.

하지만 18세기 후반, 유럽의 계몽주의로부터 영향을 받으면서 이들의 예술 세계는 변화하기 시작했다. 베토벤의 혁명적 작풍은 〈교향곡 3번 E플랫장조, Op. 55 '영웅'〉①에서 뚜렷이 나타나기 시작했다. 이 곡은 당시에는 그야말로 혁신적인 작품이었다. 15분에 달하는 1악장은 기존 교향곡의 전 악장을 합쳐 놓은 것만큼이나 긴 길이로 관중을 놀라게 했다. 베토벤은 프랑스혁명의 영웅인 나폴레옹에게 이 곡을 헌정했다. 그러나 민중의 혁명가라고 여긴 나폴레옹이 이후 스스로 왕의 자리에 올랐다는 소식을 들은 베토벤은 분노하여 나폴레옹의 이름이 적힌 악보를 찢어 버렸다는 일화가 있다. 세상을 바꿀 영웅이라고 생각한 나폴레옹에 대한 심한 배신감 때문이었다.

나폴레옹은 자신이 왕위에 오른 이후 주변 국가들을 혁명이라는 이름하에 점령하기 시작했다. 1808년, 그는 스페인을 점령하고 형인 조제

①
〈교향곡 3번
E플랫장조,
Op. 55 '영웅'〉

프를 왕위에 올렸다. 이에 스페인 민중은 반발했고, 이를 진압하기 위해 나폴레옹은 그들을 무자비하게 학살하기에 이르렀다. 고야는 이 끔찍한 장면을 〈1808년 5월 3일〉이라는 작품을 통해 재현했다. 프랑스 군대의 잔인함이 고스란히 보이는 그림이다. 이 작품에서 고야의 초기 작품의 성향인 로코코 양식은 어디에서도 찾아볼 수 없다. 그는 이 참혹한 현장을 실제로 목격하고 사실 그대로 고발했다.

어두운 밤, 언덕 아래에서 처형이 실행되고 있다. 줄을 서서 자신의 차례를 기다리고 있는 그림 속의 사람들은 차마 고개를 들지 못하고 공포에 떨고 있다. 그림 중앙에 하얀 옷을 입고 있는 사람은 마치 무고하게 죽어 간 예수그리스도를 상징하듯 두 팔을 벌리고 있다. 선량한 시민들을 향해 프랑스 군인들은 무장을 하고 총구를 겨누고 있다.

실제로 이 광경을 지켜본 고야는 인간이 인간을 죽이는 난폭하고 잔인한 이 장면을 표현하기 위해 물감 대신 자신의 피를 그림에 직접 발랐다고 한다. 전쟁에 대한 그의 극한 감정을 대변하는 일화다.

고통과 희망의 이중주

이렇듯 그들의 작품 세계는 시대의 변화와 함께했다. 하지만 이것 외에도 그들만의 독립적인 작품을 만들도록 예술적인 영감을 준 또 다른 계기가 있었다. 바로 청각 장애였다. 베토벤은 그의 명성이 절정에 다다른 시기인 스물여섯 살에서 스물여덟 살 무렵에 청력을 잃기 시작해서 서른여덟 살에는 완전히 잃어버리고 말았다. 고야 역시 마흔일곱 살에 심한 열병을 앓고 난 뒤 청각을 잃었다고 전해진다. 불안한 사회와 함께 그들 자신의 청각 장애는 심한 공포감을 불러일으켰을 뿐 아니라, 그들로 하여금 인간의 내면을 더욱더 적나라하고 심도 있게 바라보게 했을 것이다.

들리지 않아 그리는 것에 더욱 집중할 수밖에 없었던 화가 고야. 나폴레옹의 침략으로 온갖 잔인함을 목격한 그의 그림에서는 광기 어린 불

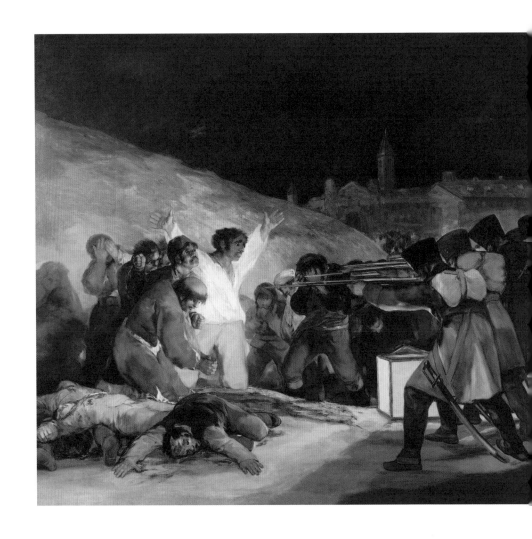

프란시스코 고야의 〈1808년 5월 3일〉(1814).
프랑스 군대가 스페인을 점령한 뒤 수천 명의 양민을
학살한 실제 사건을 묘사한 것이다. 프랑스혁명,
나폴레옹의 침략, 전쟁의 참혹한 비극 등 역사의
소용돌이를 온몸으로 겪어야 했던 고야는 후기로 갈수록
초기의 밝고 화사한 로코코풍에서 벗어나 어둡고
무시무시한 그림들을 많이 그렸다.

안함과 집요함을 엿볼 수 있다. 그의 〈사투르누스〉는 그가 말기에 살았던 '귀머거리의 집' 벽에 그린 〈검은 그림〉 연작 중 대표적인 작품이다. 사투르누스는 그리스신화에 등장하는 신으로, '크로노스'라는 또 다른 이름을 가졌다. 어느 날, 사투르누스는 자식에 의해 지배권을 빼앗길 것이라는 예언을 듣게 된다. 이후 그는 권력에 눈이 멀어 자기 자식을 잡아먹기에 이른다. 그가 그린 사투르누스는 미친 듯이 아이를 뜯어먹고 있다. 인간이 인간을 잡아먹는 그림. 권력에 눈이 멀어 스페인을 침공해 잔인하게 시민들을 학살한 프랑스를 빗대어 그린 것이다. 이 작품을 비롯하여 그는 〈곤봉 결투〉, 〈모래 늪의 개〉, 〈성 이시드로의 축제〉, 〈숙명〉, 〈두 노인〉 등 무시무시하고 섬뜩한 그림들로 그의 집을 가득 채웠다. 이 그림들은 그가 겪었을 극도의 불안감과 고통을 느끼게 한다.

〈검은 그림〉 연작 이후 고야는 말기에 〈보르도의 우유 파는 여인〉이라는 아름다운 작품을 남겼다. 무시무시하고 섬뜩한 분위기의 〈검은 그림〉과는 너무나 대조되는 신비롭고 아름다운 작품이다. 마치 모든 것을 초월한 듯한 여인의 눈동자에서 고야의 변화된 심리 상태를 느낄 수 있다.

들리지 않아 내면의 소리에 더욱 집중했던 작곡가 베토벤. 그에게 들리지 않는 것에 대한 공포는 어떤 것이었을까? 머릿속에 기억하고 있는 악기의 소리와 음정을 바탕으로 수많은 걸작을 만들어 낸 그가 겪은 자신과의 싸움은 그 어떤 것과도 비교할 수 없는 것이리라. 그의 음악은 이러한 내면의 고통을 표현하듯 여러 가지 극한 감정의 변화를 스포르찬도, 포르테피아노 등의 음악적 테크닉을 통해 나타낸다. 그의 말기 작품인 〈현악 사중주 13번, Op. 133 '대푸가'〉②는 고야의 〈검은 그림〉 연작처럼 그의 불안한 심리 상태를 잘 보여 준다. 이 곡은 오늘날에도 이해하기가 쉽지 않은 작품이다.

서정적인 멜로디가 흐르다 어느덧 분위기는 어두워진다. 갑자기 소리치는가 싶더니 흐느껴 운다. 빠르게 움직이던 음표들은 곧 잠잠해진다. 반복적인 리듬을 통해 긴장감을 고조시키며 그 분위기를 오랫동안 유지하다 갑자기 우울한 분위기로 전환된다. 음악은 베토벤의 광적인 정신 상

②
〈현악 사중주 13번,
Op. 133 '대푸가'〉

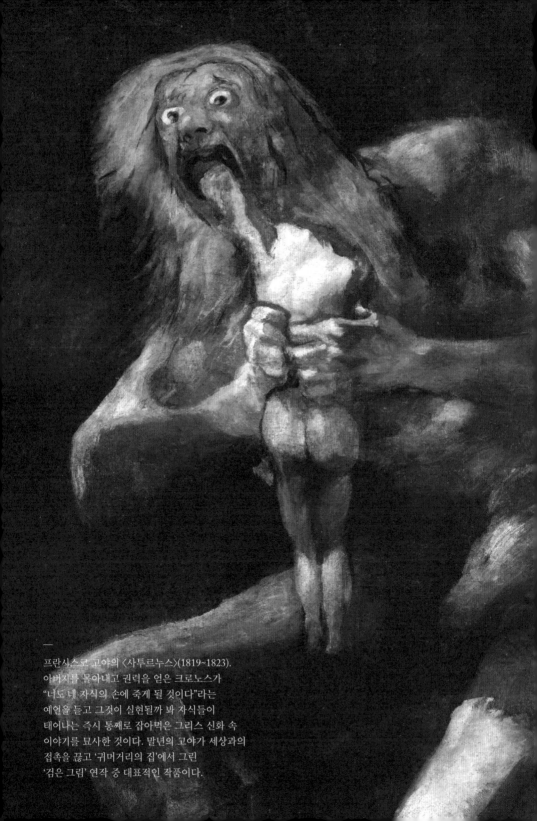

―
프란시스코 고야의 〈사투르누스〉(1819~1823).
아버지를 몰아내고 권력을 얻은 크로노스가
"너도 네 자식의 손에 죽게 될 것이다"라는
예언을 듣고 그것이 실현될까 봐 자식들이
태어나는 즉시 통째로 잡아먹은 그리스 신화 속
이야기를 묘사한 것이다. 말년의 고야가 세상과의
접촉을 끊고 '귀머거리의 집'에서 그린
'검은 그림' 연작 중 대표적인 작품이다.

태를 반영한 듯 극도의 불안함 속에서 흐르다 한순간 평온을 되찾는다.

인생에서 맛보는 슬픔과 기쁨, 그리고 고통과 희망의 경계를 넘나들던 그들의 작품에서 그들이 진정 표현하고 싶었던 것은 인간 내면의 모습이 아니었을까? 평생 인간의 본질을 탐구하면서 자신과의 싸움을 이겨 낸 베토벤과 고야는 역사상 가장 위대한 예술의 혁명가로 남아 있다.

베토벤의 최후 작품인 〈현악 사중주 16번, Op. 135〉③의 마지막 악장의 악보에는 의문의 문구가 남겨져 있다. 베토벤이 무슨 생각으로 이런 문구를 적어 넣었는지는 영원히 미스터리로 남아 있지만 이 짧은 문장 속에는 어쩌면 우리가 인생의 고비마다 되새겨야 할 중요한 메시지가 담겨 있는지도 모른다.

"어려운 결심, 꼭 그래야만 하는가? 꼭 그래야만 한다! 꼭 그래야만 한다!"

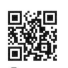

③
〈현악 사중주 16번,
Op. 135〉

인간을 이야기하다

미켈란젤로 ─ 데프레

Michelangelo Buonarroti ─ Josquin Deprès

사람의 발은 그가 신은 신발보다 위대하다

인간과 신의 가장 큰 차이점은 육체에 갇힌 유한한 삶에 있다. 세상의 모든 동물은 육체를 떠나서는 살 수 없다. 그리고 그 육체는 언젠가는 늙어 죽게 되어 있다. 영원히 살 수 없는 인간의 몸. 육체를 벗어나서는 생명을 유지할 수 없는 인간. 따라서 인간은 수많은 시대를 거치면서도 항상 같은 것을 염원한다. 육체에 갇힌 영혼의 자유를 말이다.

제임스 카메론 감독의 영화 〈아바타〉에서는 하반신 마비로 다리를 쓸 수 없는 한 전직 해병대원 제이크가 주인공이다. 그는 자신보다 훨씬 더 큰 몸을 가진 아바타에 정신을 연결하여 아바타를 조정한다. 현실에서는 불구의 몸이지만 아바타와 연결되면 그는 튼튼한 두 다리로 어디든 마음껏 뛰어다닐 수 있다. 현실에서는 불가능한 자유가 아바타를 통해서는 가능한 것이다. 이 영화는 영화사에 한 획을 그은 작품으로 평가받고 있다. 물론 영상미와 뛰어난 그래픽디자인이 여기에 한몫했을 테지만 무엇보다 스토리 자체가 휴머니즘과 인간의 염원인 영혼의 자유에 대한 갈망을 자극하고 있기 때문이 아닐까 싶다.

인간의 육체에 대해 미켈란젤로처럼 많은 연구를 한 예술가도 없을 것이다. 그는 인간의 몸을 거의 집착에 가까울 정도로 탐구했고, 이전에 어떤 화가도 표현하지 못했던 미세한 근육의 움직임까지 정교하게 표현했다. 인간의 표정 또한 정말 다양하게 표현해 냈는데 〈최후의 심판〉에 등장하는 391명의 인간들은 저마다 다른 표정을 짓고 있다. 그가 얼마나 인간에 대해 끊임없이 고민하고 탐구했는지를 보여 주는 증거다.

중세를 지나 르네상스로 들어오면서 사람들은 신이 아닌 인간의 존엄성, 인간의 가치, 존재감 등에 대해 깊이 생각하게 되었다. 당시 유럽은 십자군 전쟁의 패배를 잇달아 겪으며 기독교에 대한 신뢰를 잃어 갔고 교황의 권위는 땅에 떨어졌다. 따라서 사람들은 기독교 이전의 고대 로마나 그리스의 인간 중심 문화를 부활시키기 위해 노력했고, 이는 예술에서도 고스란히 표현되었다.

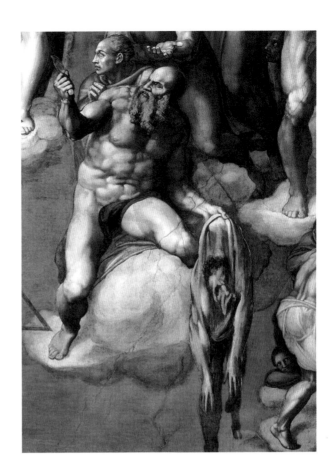

미켈란젤로의 〈최후의 심판〉(1535~1541, 좌).
쉰아홉 살의 미켈란젤로가 교황 파울루스 3세의
명을 받고 단테의 『신곡』에서 받은 영감을 바탕으로
시스티나성당 정면 벽에 그린 것이다. 손을 높이 들고
심판하는 예수의 모습을 중심으로 신의 구원을 찾아
모여든 수많은 벌거벗은 인간들의 움직임과 표정이
정교하게 표현되어 있다.

〈최후의 심판〉(우) 일부. 산 채로 살가죽이 벗겨진
순교자 성 바르톨로메오가 미켈란젤로의 살가죽을
들고 있는 모습이다. 미켈란젤로는 왜 자신을
껍데기가 벗겨진 죄인의 모습으로 그린 것일까?

르네상스는 이 같은 인본주의의 시대이자 창조의 시대였다. 새로운 발상과 시도가 일어나고 새로운 관점으로 세상을 바라보며 분석하고 실현했다. 인쇄술, 나침반 등을 포함한 과학기술이 발달했고, 화약이 발명되었으며, 지도 제작 기술의 발달로 크리스토퍼 콜럼버스가 미 대륙을 발견했다. 예술가들은 더 이상 엄격한 규율과 과거의 통념에 얽매이지 않고 자유로운 사고를 키워 나가며 인간 중심의 예술을 만들어 나갔다.

당시 조각가이자 화가이며 건축가였던 미켈란젤로는 레오나르도 다빈치와 함께 예술의 중심에 서 있었다. 미켈란젤로는 '조각이란 돌을 깎아 내 형상을 만드는 작업이 아니라 미리 숨겨진 형상을 조각을 통해 해방시키는 일'이라고 생각했다. 그에게 조각은 단순히 형상을 만드는 것이 아니라 신이 흙에서 인간을 창조했듯이 돌에서 새로운 생명을 탄생시키는 일과 같았던 것이다. 그래서 그는 조각을 회화보다 더 고귀한 작업이라 생각했다.

미켈란젤로의 조각에는 생명력이 숨어 있다. 그의 〈다비드〉 상은 기존의 조각과는 여러 면에서 차이를 보이며 그 위대함을 인정받고 있다. 이 작품은 기존 작가들의 다비드와는 다르게 나체로 서 있다. 르네상스 바로 이전인 중세에는 신체를 노출하는 것이 금지되었기 때문에 이 같은 나체 작품은 그 당시에 충격이 아닐 수 없었다. 미켈란젤로는 "사람의 발은 그가 신은 신발보다 더 고귀하고, 인간의 살은 그가 걸친 양 가죽보다 더 고상하다"라고 말했다. 어쩌면 그가 진정으로 표현하고 싶었던 것은 신이 인간을 창조했을 당시 아무것도 걸치지 않은 인간 본연의 모습 그대로가 아니었을까?

미켈란젤로의 모든 작품은 인간을 기초로 하고 있다. 그 유명한 시스티나성당의 천장화에는 모두 340여 명의 인물이 나타난다. 모두 구약성서를 배경으로 그린 것이다. 미켈란젤로 이전 시대의 그림들은 인물 중심보다는 신을 중심으로 한 성스럽고 경건한 작품들이 주류를 이루었다. 게다가 중세의 그림들은 사람의 인격이나 감정을 나타낸 표정은 최대한 배제하고 오로지 신앙심을 표현하는 데 초점을 두었다. 하지만 미켈란젤

로는 성서에 나오는 장면에서 인간들이 실제 느꼈을 법한 감정을 그려 냈다. 성서의 고귀함이나 꾸며진 성스러움은 찾아보기 힘들다. 그림 속 인물들은 다양한 표정을 통해 많은 감정을 담고 있다. 살아 숨 쉬는 듯한 생명력을 담은 표정 말이다.

같은 예배당 안에 그려져 있는 〈최후의 심판〉은 미켈란젤로의 말기 작품으로, 사회에 대한 비관적인 시각을 나타낸다. 참혹함과 무시무시함을 감추지 않고 고스란히 표현한 이 벽화는 그가 생각한 신은 신약성서에 나오는 '사랑의 신'이 아닌 구약성서에 나오는 '심판의 신'이라는 것을 말해 준다. 당시 유럽은 1517년 마르틴 루터의 종교개혁 이후 신교와 구교로 나누어지면서 매우 혼란스럽고 암울한 시대였다. 교황의 권위는 바닥에 떨어졌고, 종교적 갈등은 온 사회에 혼란을 가져왔다. 미켈란젤로는 이러한 혼란과 격동의 시대에 〈최후의 심판〉 벽화를 그렸다. 그림에 나타난 모든 인간은 신의 구원의 손길을 찾아 모여든다.

이 그림에서 나의 눈길을 끈 것은 인간의 가죽을 들고 있는 바르톨로메오다. 바르톨로메오는 산 채로 칼에 의해 살가죽이 벗겨지는 혹형을 당한 순교자다. 그런데 이 그림에서 그는 미켈란젤로의 가죽을 들고 있다. 미켈란젤로는 왜 자신을 가죽이 벗겨진 사람으로 표현한 것일까?

마치 〈아바타〉의 제이크가 마지막 장면에서 아바타의 몸으로 새 생명을 얻기 위해 기존의 몸을 버린 것처럼 미켈란젤로는 그림 안에서 자신의 가죽만을 우리에게 보여 준다. 불완전한 육체라는 인간의 탈에서 벗어나 자유로운 영혼을 꿈꾸었던 것일까?

불완전해서 오히려 아름다운

미켈란젤로와 동시대를 살았던 조스캥 데프레는 생전에 최고의 음악가로 인정받으며 후세에는 '음악계의 미켈란젤로' 또는 '르네상스의 모차르트'라 불린 천재 작곡가다. 당시 그는 '음악의 아버지'로 불리던 루터로부터 '음표의 주인'이라는 찬사를 받았다. 이토록 데프레가 추앙을 받았던 이

조스캥 데프레의 〈축복받은 성모마리아〉의
'키리에' 부분. 프랑스 출신의 르네상스 시대
작곡가인 데프레는 인본주의를 바탕으로 음악에
인간의 감정을 불어넣었고, 사성부 모두에 동등한
권한을 부여하는 다성 양식을 완성함으로써
'음악계의 미켈란젤로', '르네상스의 모차르트'
등으로 불리게 되었다.

유는 미켈란젤로와 마찬가지로 인본주의를 바탕으로 음악을 통해 인간의 감정을 섬세하게 묘사했기 때문이다.

중세 시대 음악은 신을 찬양하는 기능 이외의 다른 기능은 가질 수 없었다. 당시의 음악은 인간이 아닌 단지 신을 위한 것이었다. 하지만 데프레는 가사에 감정을 불어넣음으로써 한층 더 풍부하고 감성적인 음악을 만들어 냈다. 이는 기존 음악에서는 표현하지 못했던 것이다. 이런 표현 기법은 그림을 그리듯 가사를 표현했다고 하여 '워드 페인팅word painting' 또는 볼 수 있는 음악이라는 뜻으로 '아이 뮤직eye music'이라고도 불리는데, 데프레는 이런 기법을 가장 잘 사용해 가사의 감정을 살려 낸 작곡가로 인정받고 있다.

데프레는 가사의 악센트가 있는 부분에 음악의 악센트를 주고 가사의 문장이 끝나면 음악의 문장 또한 끝나도록 작곡했다. 가사가 '내려간다' 또는 '높이'라고 표현될 때면 음표 역시 따라서 내려가거나 올라가도록 했다. 이 같은 방법을 통해 그는 가사가 가진 의미를 한층 감정적으로 살려 주어 표현의 한계를 넓혔다.

그는 또한 멜로디를 제외한 나머지 성부는 반주 정도의 기능만을 갖추게 했던 기존의 음악과는 달리 사성부 모두에게 중요한 멜로디를 부여하는 캐논을 만들었다. 미켈란젤로의 그림에서 많은 사람들이 제각각 자신만의 표정과 감정을 가지고 있는 것과 같이 데프레의 음악에서는 모든 성부가 비슷한 권한을 가지고 있다. 따라서 각 성부는 음악의 감정을 더욱 풍성하게 표현할 수 있게 되었다. 교회의 권위 아래 만들어지던 중세 시대의 음악과는 달리 사성부 모두가 동등하다는 것을 나타내는 이러한 작곡 기법은 바로 데프레의 인본주의를 표방하고자 한 시도가 아니었을까?

또한 데프레는 마치 미켈란젤로가 인간의 감정을 조각과 그림을 통해 보여 주듯 음악으로 감정 하나하나를 담아냈다. 다윗 왕의 아들 압살롬의 죽음을 슬퍼하는 성경 구절(사무엘하 18장 33절)을 음악으로 표현한 〈압살롬, 내 아들아〉①라는 노래를 보면 "울면서 무덤으로 내려간다"라

①
〈압살롬, 내 아들아〉

미켈란젤로의 〈론다니니의 피에타〉. 미켈란젤로가
죽기 직전까지 조각한 미완성 유작으로, 이전에
그가 만든 피에타 상과는 달리 숭고함보다는
고통과 절망이, 불완전하기에 오히려 아름다운
진실이 느껴지면서 깊은 감동을 준다.

는 구절에서 음들은 낮은 B플랫까지 하강한다. 실제로 내려가는 모습을 표현하며 인간의 슬픈 감정을 그려 낸 것이다. 이렇듯 그는 그동안 음악을 통해서는 표현할 수 없었던 인간의 감정을 한층 풍부하고 감성적으로 표현해 냈다. 인간 내면의 모습을 표출하고 억눌린 영혼을 자유롭게 하려는 듯 말이다.

지금 우리에게 이런 음악은 너무나 익숙하다. 하지만 그 시대에는 가히 획기적인 것이 아닐 수 없었다. 데프레는 기존의 것을 그대로 받아들이기보다는 새로운 시각에서 창조적인 시도를 하는 것을 멈추지 않았다. 그리고 그 중심에는 인간의 가치에 대한 고민과 고뇌가 있었다.

미켈란젤로는 죽기 전 "이제야 조각의 기본을 겨우 알 것 같은데 죽어야 하다니"라고 말했다고 한다. 그는 죽기 바로 직전까지 〈론다니니의 피에타〉를 조각하고 있었다. 하지만 그는 이 조각을 완성하지 못하고 세상을 떠났다. 이 작품을 보고 있으면 말로 표현하기 힘든 감동이 밀려온다. 어쩌면 너무도 인간적인 그의 모습을 떠올리게 해서가 아닐까 싶다. 그 완벽하고 아름다운 작품을 만들어 내던 천재의 미완성 작품을 보고 있노라니 불완전할 수밖에 없어서 오히려 아름다운 인간의 진실이 느껴지는 듯하다. 비록 몸은 없어졌어도 아직도 우리 역사에 살아 숨 쉬고 있는 그의 예술혼, 그것이 바로 예술이 가진 진정한 가치가 아니겠는가? 데프레의 아름다운 음악을 듣고 완성되지 않은 〈론다니니의 피에타〉를 보며 완전할 수 없기에 더욱 아름다운 인간의 모습을 되새겨 본다.

있는 그대로의 삶

로트레크 — 비제

Henri de Toulouse Lautrec — Georges Bizet

룰은 필요 없어요

　자유. 사회는 자유를 보장하고 있고 우리는 자유로운 세상에 살고 있다고 말한다. 하지만 우리는 언제나 자유를 갈망한다. 아니 진정한 자유를 갈망한다. 절대적 자유라는 것은 존재할 수 없기에 가질 수 없는 것에 대한 열망은 언제나 더 크다.

> 사랑은 반항하는 새, 그 누구도 길들일 수 없답니다.
> 거절하기로 마음먹으면 불러 보았자 아무 소용이 없지요.
> 협박을 하거나 사정을 해도 마음을 움직일 수 없답니다.
> 사랑! 사랑! 사랑! 사랑!
> 사랑은 집시 아이랍니다.
> 룰은 필요 없어요.
> 당신이 날 사랑하지 않는다면 내가 당신을 사랑할 거예요.
> 내가 당신을 사랑한다면 조심하세요.
> 당신이 잡았다고 생각한 새는 날갯짓하며 날아가 버릴 거예요.
> 사랑이 멀리 있다고 생각되면 기다리세요.
> 사랑은 나타났다 사라졌다 하지만 다시 올 거예요.
> 당신이 붙잡았다고 생각하면 달아날 것이고,
> 당신이 벗어나려 하면 당신을 붙잡을 거예요.

①
〈카르멘〉 중
'하바네라'

　오페라 〈카르멘〉 중 '하바네라'①다. 자신의 욕망과 관능으로부터 자유로운 그녀 카르멘. 서슴없이 본능에 따라 상대를 고르고 흥미가 떨어지면 가차 없이 버리는 그녀. 자신을 위해 탈영까지 한 호세를 카르멘은 일체의 동정심 없이 버려 버린다. 그러고는 더욱 매력적인 상대에게 눈을 돌린다. 매달리는 호세에게 그녀는 냉담하다. 손톱만큼의 죄책감도 없다. 나의 마음이 바뀌어 버린 것을 어쩌라는 말이냐는 식이다. 심한 배신감에 죽여서라도 카르멘을 소유하고 싶었던 호세는 결국 그녀를 칼로

찌르고 자살한다. 새의 날개를 꺾는다고 내 것이 되는 것은 아닌데 말이다. 그렇다면 왜 우리는 나쁜 여자의 대명사인 카르멘에게 이토록 열광하는 것일까?

자신이 벌인 일에 대해 책임감을 느끼기는커녕 오히려 당당해 보이기까지 한 사람이 세상에 몇이나 될까? 사회적 통념, 고정관념 등에서 벗어날 수 없는 우리는 카르멘을 통해 일종의 대리 만족을 느낀다. 카르멘은 자신의 선택에 대한 확고함을 가지고 철저히 자유를 만끽하고 산 여자였다. 다른 사람의 시선 따위는 그녀에게 전혀 중요한 것이 아니었다. 조르주 비제는 카르멘의 이야기를 오페라로 만들어 매혹적인 멜로디와 리듬을 입혔다. 카르멘은 사랑은 길들여지지 않는 새이며 집시 아이라고 말한다. 사랑은 소유할 수 없는 것. 사랑은 새처럼 자유로운 것. 룰이 필요 없는 것이라고 말한다.

비제의 인생에는 세 명의 여인이 있었다. 한 명은 그의 집에서 일하던 하녀 마리 레텔로였고, 두 번째 여인은 윤락가 여성에서 백작 부인으로, 그리고 작가로 살았던 세레스트 모가도르였다. 마지막으로 그는 스승이었던 알레비의 딸 주느비에브와 결혼했다. 결혼 전 하녀와 윤락가 여성이라는 낮은 신분의 두 여인을 사랑했던 비제. 어쩌면 이런 경험이 집시를 주인공으로 한 〈카르멘〉이라는 센세이셔널한 작품을 낳게 했는지 모른다.

매혹적인 집시 여인 카르멘의 사랑 이야기를 주제로 한 이 오페라는 초연 당시 큰 실패를 맛보았다. 이 오페라의 줄거리와 집시, 밀수업자, 여직공들과 같은 등장인물들의 신분 때문이었다. 주로 전설이나 신화를 바탕으로 한 상류층의 이야기를 다루어 온 기존 오페라의 내용과 달리 〈카르멘〉은 미천한 집시가 주인공이다. 그래서인지 이 작품은 한동안 큰 빛을 보지 못했다. 하지만 비제가 죽은 지 얼마 되지 않아 오페라는 엄청난 성공을 거두게 된다. 서른일곱 살이라는 젊은 나이에 요절한 비제는 안타깝게도 그 성공을 지켜보지 못하고 말았다.

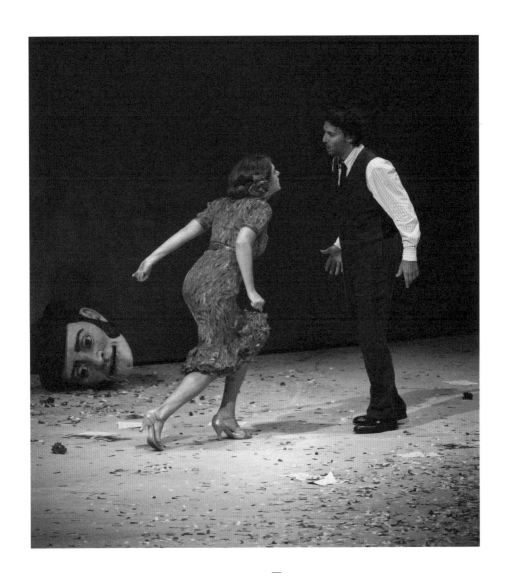

—
조르주 비제의 〈카르멘〉의 한 장면. 이 오페라는
촉망받는 군인인 돈 호세가 카르멘이라는
자유분방하고 매혹적인 집시 여인을 만나면서
인생을 망치게 되자 그녀를 칼로 찌르고 자살하는
이야기를 담고 있다. 미천한 신분의 여인을
주인공으로 내세운 이 작품은 초연 당시에는
큰 실패를 맛보았지만 비제 사후 엄청난 성공을
거두었다.

있는 그대로의 삶 로트레크 ― 비제

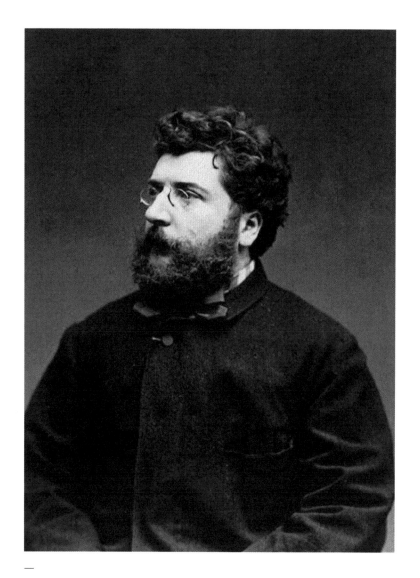

—
조르주 비제(1838~1875). 프랑스 파리의 음악가
집안에서 태어난 비제는 일찍부터 음악적 재능을
보이며 오페라 작곡에 주력했지만 리하르트 바그너,
주세페 베르디 같은 당대 최고 작곡가들의 그늘에
가려지면서 평가절하를 당하기 일쑤였다.
대표작 〈카르멘〉의 초연 실패로 결정적 타격을 받은
비제는 건강 악화로 불과 서른일곱 살의 나이로
요절했다.

나는 이상이 아닌 진실을 그린다

비제와 같은 시대에 같은 나라에서 살았고 같은 나이에 요절한 화가인 로트레크 역시 하층민을 주제로 한 작품을 남겼다. 그의 작품 중에는 비제의 〈카르멘〉과 비슷한 내용을 담고 있는 연극 작품을 그린 것이 있다. 바로 〈집시〉라는 작품으로, 비제가 마지막으로 작곡한 오페라가 〈카르멘〉이듯 〈집시〉 역시 로트레크가 그린 마지막 포스터다. 〈집시〉는 여주인공 리타가 카르멘과 마찬가지로 사랑하던 남자를 배신하고 다른 남자와 사랑에 빠지면서 두 남자가 결투 끝에 목숨을 잃는다는 이야기를 담고 있다. 여기서 리타는 카르멘보다 한층 더 악랄한 여자로 묘사된다.

로트레크는 강한 캐릭터인 리타의 실루엣을 어두운 배경을 바탕으로 흰색과 검정색을 대비시키며 강렬하게 그려 냈다. 또한 리타의 고개를 젖히고 웃고 있는 얼굴에서 사랑을 쟁취한 그녀의 자신감과 성취욕을 느낄 수 있다. 이렇듯 전체의 내용과 분위기를 한 장면으로 압축하여 포스터에 담아냄으로써 로트레크는 포스터라는 장르를 하나의 예술 작품으로 끌어올리는 데 성공했다.

로트레크는 귀족 출신이지만 어렸을 적 두 번에 걸쳐 다리가 부러지는 사고를 당했다. 이때부터 몸의 성장이 멈추었고, 결국 그의 신장은 1.5미터에서 그치고 말았다. 이러한 신체적 불구와 더불어 허약했던 건강 상태는 귀족 가문이었던 부모의 근친상간에 의한 결과라는 주장도 있다.

남들과 다른 신체 조건 때문에 사회의 시선에서 자유로울 수 없었던 로트레크는 결국 정상적인 생활을 포기했다. 그러고는 가정을 떠나 파리의 뒷골목으로 들어가 하층민들과 함께하며 지냈다. 이곳에서 그는 자신과 마찬가지로 사회에 속하지 못하는 윤락가 여성들과 어울리며 그들에게 동질감을 느끼고 위안을 얻었다. "물론 술을 과하게 마시는 것은 좋지 않지만 자주는 마셔야 한다"라고 말할 정도로 술을 즐긴 그는 파리 뒷골목에서 술과 윤락가 여성들 사이에 둘러싸여 짧은 인생을 보냈다. 그리고 "나는 이상이 아닌 진실을 그린다"라고 말하며 윤락가 여성들의 일

상을 있는 그대로 꾸밈없이 그려 냈다. 윤락가 여성들에 대한 그의 적나라한 묘사는 사실주의로도 평가받는데, 가령 성병 검사를 받기 위해 줄서 있는 그들의 모습을 그린 〈검진〉이라든지 동성애를 나타내는 〈두 여자 친구〉 같은 작품들은 파리 뒷골목 하류층의 삶 속으로 더욱 깊이 파고들어 그들의 애환을 보여 준다.

로트레크는 자유에 목말랐다. 윤락가 여성들은 자신을 있는 그대로 받아 주고 이해해 주었다. 사회로부터 소외당하고 인간으로서 대우를 받지 못한 이들, 하류층이기에 남들의 시선으로부터 자유로울 수 없었던 사람들의 모습을 통해 자신을 비추어 본 로트레크. 그 안에서 그는 자유로워질 수 있었다. 그리고 동병상련의 아픔을 느끼며 그들의 일상을 보이는 그대로 그렸다. 꾸미거나 미화하지 않고 있는 사실 그대로, 진실을 말이다. 어쩌면 그가 이러한 진실을 그린 이유는 자신이 그린 윤락가 여성들의 모습처럼 로트레크 자신도 있는 그대로의 모습을 인정받고 사랑받기 원했기 때문이 아닐까?

나에게 자유란 받아들임이다. 있는 그대로를 받아들여 자유를 얻는다. 있는 그대로의 모습이 나를 슬프게 만든다면 그 슬픔 역시 더 이상 억누르지 않기로 했다.

마음이 아파하면 아파하는 대로, 슬퍼하면 슬퍼하는 대로. 그것이 아닌 척, 그럼에도 불구하고 기쁜 척, 속상하지 않은 척하는 것은 나를 속이는 일이다. 내 감정을 부정한다면 그것으로부터 진정 자유로워질 수 없을 것이다. 슬프고 속상한 것을 인정하고 받아들이고 위로해 주고 나면 어느새 내 안에는 '긍정의 힘'이 생기기 시작한다. 감정으로부터 자유로워지고 희망이 생기는 것이다.

진정한 자유는 나를 사랑하고, 있는 그대로의 나를 받아들일 때 나온다. 비제의 카르멘처럼, 로트레크의 그림처럼, 나의 진실 그대로를 인정하고 사랑하는 것, 그것이 진정한 자유에 이르는 길이 아닐까?

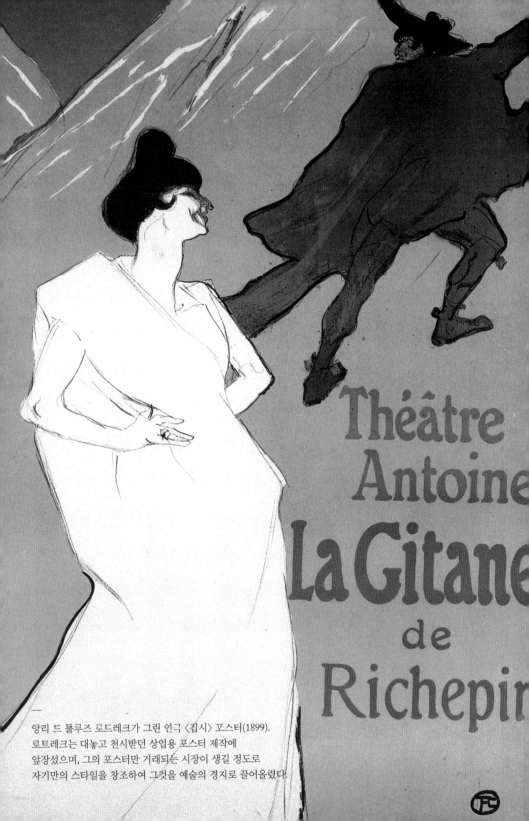

Théâtre
Antoine

La Gitane

de

Richepin

—
앙리 드 툴루즈 로드레크가 그린 연극 〈집시〉 포스터(1899).
로트레크는 대놓고 천시받던 상업용 포스터 제작에
앞장섰으며, 그의 포스터만 거래되는 시장이 생길 정도로
자기만의 스타일을 창조하여 그것을 예술의 경지로 끌어올렸다.

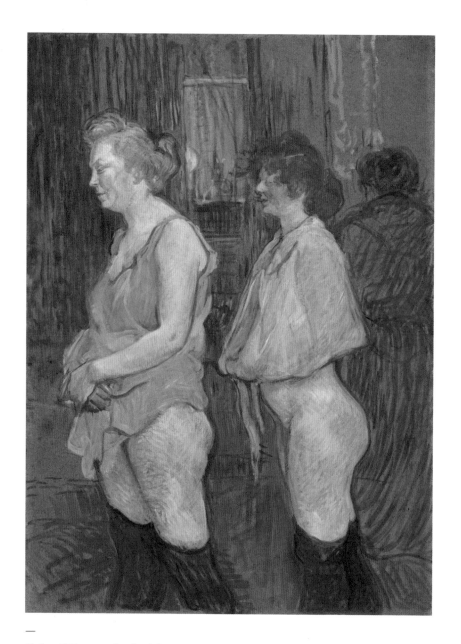

앙리 드 툴루즈 로트레크의 〈검진〉(1894). 귀족 출신이지만 다른 이들과
다른 신체 조건으로 인해 일찍이 정상적인 생활을 포기한 로트레크는
파리 몽마르트르 지구에서 살면서 숙명처럼 하층민들과 어울리며 그들의
일상을 즐겨 그렸다. 이 작품은 성병 검사를 위해 줄 서 있는 윤락가 여성들의
모습을 그린 것이다.

—
앙리 드 툴루즈 로트레크의 〈화장〉(1896).
마치 열쇠 구멍을 통해 보는 것처럼 한 여성의
지극히 개인적인 순간을 허식 없이 보여 준다.

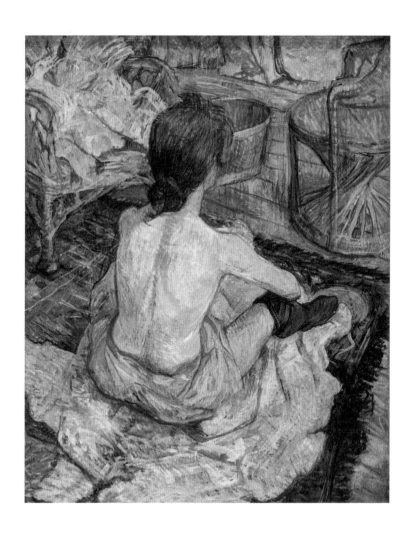

진실한 것이 아름답다

드가 — 푸치니

Edgar Degas — *Giacomo Puccini*

무엇이 아름다운 삶인가

아름다움에 대한 정의는 끊임없이 유지됨과 동시에 변해 왔다. 인생에 대한 가치와 평가 역시 시각과 시점에 따라 달리한다. '잘'사는 것과 '못'사는 것에 대한 기준과 차이는 과연 무엇일까? 부유하고 풍요로운 환경 속에서 살면 잘사는 것이고, 가난하고 빈곤한 환경에서 살면 못사는 것일까? 화려하고 깨끗한 것은 아름다운 것이고, 초라하고 더러운 것은 과연 추한 것인가? 미천하고 빈곤한 삶은 아름답지 않은 삶이라고 누가 말할 수 있으며, 가진 것 없고 내세울 것 없는 인생은 보잘것없는 것이라고 누가 감히 말할 수 있을까?

19세기 말 이탈리아에서는 성경도, 그리스신화도, 귀족의 이야기도 아닌 일상에서 흔히 볼 수 있는 평범한 사람들, 뒷골목 빈민층, 돈이 없어 몸을 파는 윤락녀들, 온실 속 장미가 아닌 바람을 맞고 서 있는 들꽃 같은 서민들의 현실을 꾸미지 않고 있는 그대로 표현하는 베리스모verismo 운동(진실주의, 사실주의)이 한창이었다.

오페라 무대에는 곱게 화장을 하고 반짝이는 보석과 레이스로 우아하게 치장한 여자가 아니라 후줄근한 옷을 입고 생계를 위해 몸을 팔거나 공장, 시장, 술집 등에서 일하는 여자가 주인공으로 등장했다. 이러한 베리스모 오페라의 중심에 파리 뒷골목 보헤미안의 사랑과 우정과 삶의 애환을 그린 〈라보엠〉①이 있었다. 자코모 푸치니는 자신의 가난했던 경험을 바탕으로 이 오페라를 완성한다.

①
〈라보엠〉

파리 뒷골목 다락방에 사는 네 명의 가난한 예술가, 돈 많은 남자를 애인으로 삼으며 문란한 삶을 즐기는 무제타, 그리고 바느질하는 병들고 약한 미미가 〈라보엠〉의 등장인물이다. 그 당시 바느질하는 여성의 신분은 윤락녀와도 마찬가지였다. 그래도 미미는 소박하지만 행복한 삶을 살고 있다. 그녀와 같은 아파트에 살고 있는 시인 로돌포 역시 돈은 없지만 마음은 풍요로운, 행복한 하루하루를 보내고 있다.

—
자코모 푸치니의 오페라 〈라보엠〉 오리지널 포스터(1896).
파리 뒷골목 가난한 청춘들의 삶과 애환을 그린 이 작품은
현실을 미화하지 않고 있는 그대로 표현하면서도
유려하고 낭만적인 멜로디로 세계에서 가장 사랑받는
오페라가 되었다.

제 이름은 미미입니다.

사람들은 저를 미미라고 부르지요.

저는 집 안과 밖에서 비단에 수를 놓으며 살아가고 있어요.

제 생활은 조용하고 행복하답니다.

저는 백합과 장미를 좋아해요.

— 오페라 〈라보엠〉 중 '나의 이름은 미미'

나는 시인입니다.

글을 쓰며 살아가지요.

비록 저는 가난하지만 사랑의 시와 노래만큼은

임금처럼 낭비하고 산답니다.

희망과 꿈의 공기 속 왕궁 안에서

마음만은 백만장자랍니다.

— 오페라 〈라보엠〉 중 '그대의 찬 손'

크리스마스이브에 만난 로돌포와 미미. 어둠 속에서 열쇠를 찾다 서로에게 반해 버린 이들은 단숨에 사랑에 빠져 버린다. 가난하지만 사랑으로 행복한 이들은 하지만 곧 여느 젊은 남녀처럼 이별을 맞이한다. 얼마 지나지 않아 둘은 다시 재회하지만, 미미는 이제 죽음을 앞두고 있다. 추운 겨울, 미미는 가난으로 병을 이겨 내지 못하고 숨을 거두고 만다. 그녀의 죽음을 지켜보고 있는 친구들과, 죽은 그녀 앞에서 연인의 이름을 부르며 울부짖는 로돌포. 가슴 아픈 보헤미안의 삶을 그린 이 오페라는 슬프도록 아름다운 선율로 가난한 청춘의 삶과 사랑과 서민의 애환을 노래한다.

삶 그 자체를 보여 주다

가난한 뒷골목의 현실을 그린 〈라보엠〉은 인상주의 화가이지만 동시에 자신을 사실주의 화가라 주장한 드가의 작품들을 연상시킨다. 드가

는 생계를 위해 열심히 다림질을 하고 있는 여인의 모습이나, 삶이 고달 픈 듯 한 카페에서 홀로 압생트를 마시고 있는 우울한 분위기의 여인의 모 습 등을 통해 그 당시 파리의 현실을 있는 그대로 묘사했다. 그의 작품에 등장하는 인물들은 그림을 위해 연출된 포즈를 취한 것이 아니라 자연스 럽게 옷매무새를 만지고 있거나 아픈 다리를 주무르거나 하품을 하는 등 자신들의 평범한 일상을 보여 줄 뿐이다. 그리고 드가는 마치 스냅사진을 찍듯 그러한 장면을 보이는 그대로 화폭에 담아냈다.

드가는 특히 발레를 하는 무희들을 즐겨 그렸다. 당시 무희들은 대 부분 노동자 계층의 여인들로, 지금의 발레리나와는 개념이 많이 달랐다. 그들은 공연 외에도 가난한 생활에서 벗어나기 위해 몸 파는 일을 겸하고 있었던 것이다. 따라서 연습 장소에는 언제나 돈 많은 스폰서들이 드나들 었다. 무희들은 한껏 치장을 하고 이들의 눈에 띄기 위해 노력했다. 그리 고 스폰서들은 그녀들과 가격을 흥정했다. 드가의 그림 속에 자주 등장하 는 무희들을 지켜보고 있는 남자들이 바로 이 스폰서들이다.

드가는 이렇듯 매춘부와 다를 바 없었던 무희들을 작품 속 주인공으 로 등장시켰다. 마치 푸치니가 천한 신분의 미미를 오페라의 주인공으로 만들었던 것처럼 말이다. 이렇게 수많은 발레리나를 그렸던 드가는 얼핏 생각하면 여자를 상당히 좋아했을 것 같지만 평생 독신으로 살았다. 게다 가 그는 여자에게는 좀처럼 관심이 없어 성생활조차 하지 않았다고 한다. 그에게 여자란 그의 또 다른 주제였던 경마장의 말처럼 단순히 그리기 위 한 대상 그 이상도 그 이하도 아니었던 것이다.

일반적으로 남자 화가가 그린 여성의 몸은 관능적이거나 매혹적으 로 혹은 우아하게 그려지기 마련이다. 하지만 드가가 그린 여성들은 남자 의 눈으로 본 관능의 대상이 아닌 여자 그 자체였다. 그의 그림 속 여자들 은 꾸며지지 않은 진실한 몸으로 우리 앞에 서 있다. 선입견이 섞이지 않 은 진실 그대로의 모습으로 말이다.

드가는 여자들의 목욕 장면을 마치 '열쇠 구멍을 통해 들여다본 것' 처럼 그렸다. 따라서 그의 그림 속 여자들은 일상에서 흔히 하는 행동이기

오페라 〈라보엠〉의 한 장면. 프랑스 작가
앙리 뮈르제의 사실주의적 소설인
『보헤미안의 생활』에 바탕을 둔 〈라보엠〉은
바느질을 하면서 살아가는 미미와, 그녀와 같은
아파트에 사는 시인 로돌포의 애잔하면서도
낭만적인 사랑 이야기를 중심으로 1830년대
파리 청년들의 삶을 노래한다.

—
에드가르 드가의 〈프리마발레리나〉(1876~1877).
드가는 '무희의 화가'라 불릴 만큼 당시
하층 노동자에 속했던 무희들의 모습을 즐겨
그렸다. 프리마발레리나의 역동적이면서도
아름다운 동작과 무대의 분위기를 마치
스냅사진처럼 포착한 이 작품은 그중에서도
최고 걸작으로 꼽힌다.

는 하지만 남을 의식했다면 나오지 않았을 법한 포즈를 취하고 있다. 그녀들은 쪼그리고 앉아 비누질을 하거나 손이 닿지 않는 등을 어렵사리 수건으로 닦고 있다. 드가는 목욕하는 여자들을 보고 "마치 고양이들이 자신을 핥는 것 같다"라고 표현했다. 그 정도로 여자에 대해 매력을 느끼지 못했던 그의 냉담한 시각은 그로 하여금 여인을 미화하거나 가공하지 않고 있는 그대로 그릴 수 있게 했다. 그러한 이유로 그가 그린 여성의 모습은 더더욱 진실하게 다가왔고 많은 이들의 공감을 얻어 냈다.

푸치니 역시 작품 속 여주인공들을 통해 많은 여성들의 공감을 얻어 내며 여성에 대한 최고의 심리 묘사를 한 작곡가로 칭송받고 있다. 하지만 그 이유는 드가와는 사뭇 달랐다. 독신주의자에 인간 혐오증까지 있었던 드가와는 달리 푸치니는 바람기가 다분한 인물이었다. 그는 친구의 아내를 자신의 아내로 만든 것도 모자라 수많은 여자들과 염문을 뿌렸다.

푸치니에게는 그의 바람기 때문에 의부증까지 얻은 질투심 넘치는 아내 엘비라가 있었다. 어느 날 푸치니는 교통사고로 병원에 입원한다. 그리고 그의 간호를 맡기 위해 드리아라는 열여섯 살의 소녀가 그들의 인생에 등장하게 된다. 푸치니의 여성 편력으로 가슴앓이를 하던 엘비라는 드리아와 남편의 관계를 의심하기 시작했다. 끊임없는 의심은 엘비라로 하여금 드리아를 모욕하고 마을에서 몰아내는 등 온갖 심한 행동을 일삼게 만들었고, 이를 견딜 수 없었던 드리아는 끝내 자살을 택하게 된다. 드리아가 죽은 뒤 결백이 드러났지만 이미 그녀는 세상에 없었다. 이 일은 푸치니의 바람기를 단편적으로 보여 준 아주 유명한 사건이 되었다. 불행인지 다행인지 이렇듯 여성에 대한 풍부한 경험은 그로 하여금 여성 심리를 탁월하게 묘사할 수 있게 했다.

그 방식은 달랐지만 여성에 대한 섬세한 묘사에 성공한 푸치니와 드가의 작품은 많은 사람들의 공감을 얻고 있다. 극과 극은 통한다 했는가? 부유한 환경에서 자랐지만 화가로서는 치명적인 눈병으로 앞을 잘 볼 수 없었고 말년에는 거의 실명에 이르렀던 드가와, 가난으로 파리 뒷골목을 전전긍긍하다 성공 후에는 여자와 오리 사냥, 자동차 수집을 즐기며 사치

—
에드가르 드가의 〈목욕하는 여인〉(1885). 1880년대
드가는 목욕하는 여인 연작에 몰두했는데, 전통적인
누드 자세가 아닌 일상에서 흔히 볼 수 있는 모습을
왜곡하지 않고 있는 그대로 캔버스에 담았다.

스러운 생활을 했던 푸치니. 그들은 비록 전혀 다른 가치관을 가지고 극과 극의 삶을 살았지만, 서민들의 애환을 진실한 모습으로 그려 낸 그들의 작품은 우리에게 큰 감동을 안겨 준다. 공감할 수 있는 평범한 사람들의 이야기, 꾸며진 모습이 아닌 현실을 그려 낸 작품, 그들의 손을 거쳐 한 편의 환상적인 예술 작품으로 재탄생한 서민들의 삶.

다시 한 번 처음 던진 질문을 되묻는다. 무엇이 진정 '잘'사는 것이고 아름다운 것이며 예술적인 것일까? 대답은 아마도 '진실할 때'가 아닐까 싶다. 진실은 어떤 모습으로 우리에게 나타나든 그 자체만으로도 아름다울 수 있기 때문이다.

예술의 본질을 묻다

피카소 ― 스트라빈스키

Pablo Picasso ― *Igor' Fedorovich Stravinsky*

무엇이 바이올린인가

유학을 떠나기 전, 엄마는 빚더미에 앉은 내 바이올린 선생님을 도와 드리기 위해 선생님이 구입한 지 얼마 되지 않은 악기를 사 주었다. 내가 열세 살이던 당시의 물가로도 상당한 고액을 지불하고 데려온 그 바이올린을 나는 내 몸보다 아꼈다. 작은 흠집 하나라도 날까 봐 벌벌 떨기 일쑤였고 추위에, 더위에, 습기에, 충격에 대비하기 위해 튼튼한 케이스에 방수복까지 씌워서 가지고 다녔다.

바이올린 앞판에 알파벳 f 모양으로 나 있는 울림 구멍인 f홀 안을 들여다보면 제작자 토마스 발레스트리에리Thomas Balestrieri라는 이름이 선명하게 쓰여 있다. 1759년 이탈리아 명장이 만든 이 바이올린을 연주하면서 나는 늘 상상했다. 수백 년의 세월을 거치면서 손에서 손으로 전해졌을 내 악기의 과거와 역사, 그 아름다움을. 다른 악기는 단 한 번도 쳐다본 적이 없었다. 발레스트리에리는 내게 운명처럼 만난 악기라 믿었기 때문에. 짚는 대로 소리가 나지 않아도, 다양한 톤을 구사하지 못해도 내 실력을 탓할 뿐 한 번도 악기를 의심해 본 적이 없었다.

오랜 시간 그렇게 지내다 대학교 3학년 때 처음으로 악기 보험이라는 것이 있다는 이야기를 들었다. 보험에 가입하려면 보증서가 필요했지만 선생님으로부터 보증서를 받은 적이 없었기에 따로 악기 감정을 받기로 했다. 감정사는 내 악기를 구석구석 살펴보았다. 그러고는 악기의 가격 형성이 어떻게 이루어지는지 설명해 주었다. 국력에 따라, 희소가치에 따라, 마케팅에 따라 좌지우지되는 것이 악기의 가격이라고 했다. 그리고 일반적으로 이탈리아에서 제작된 악기는 독일 악기에 비해 훨씬 더 높은 가치를 인정받는데, 내 악기는 독일과 이탈리아 부품의 혼합이 아닐까 의심이 간다고 했다. 그래도 바이올린 뒤판은 어쩌면 발레스트리에리가 만든 것이 맞을 수도 있다면서. 그는 내게 차마 가격을 이야기해 줄 수 없으니 다른 곳으로 가 보라고 했다. 너무 상처를 받지 말라는 말과 함께. 하는 수 없이 찾아간 다른 곳에서 나는 충격적인 결과를 들었다. 구

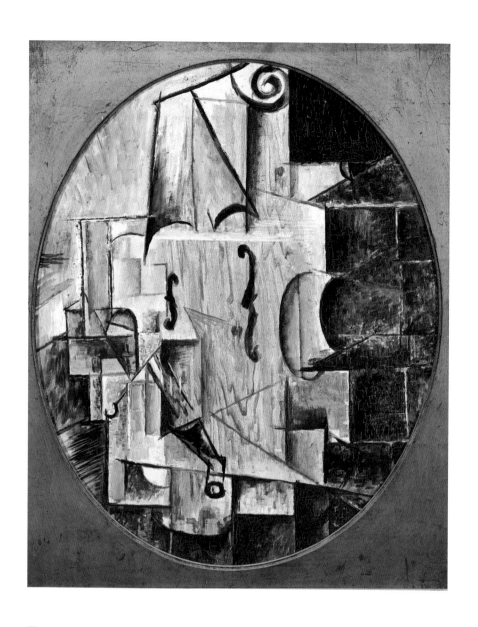

파블로 피카소의 〈바이올린〉(1912). 바이올린이
해체되어 뒤죽박죽으로 섞여 있는 이 형상은, 사물을
눈에 보이는 그대로 '재현'하는 것보다 '구축'하는 것이
사물의 실재를 더 잘 재현한다는 입체주의적 관점을
잘 보여 준다.

입 가격의 30분의 1. 악기값을 부풀린 판매자에 대한 배신감을 넘어 나는 악기 자체에 대한 배신감마저 들었다. 지고지순했던 내 마음이 거짓에 짓밟힌 느낌이랄까?

그날로 나는 악기에 이별을 고했다. 이후 악기의 본질에 대해 생각하기 시작했다. 생각하면 생각할수록 이해가 되지 않았던 것은, 내가 만난 모든 감정사들이 악기의 소리를 단 한 번도 들어 보지 않았다는 사실이다. 악기의 본질은 소리가 아닌가. 소리를 내지 않는데 악기라 말할 수 없고, 결국 악기는 소리에 따라 가치를 매겨야 하지 않는가. 어디서 누가 만들었는가보다 중요한 것은 그 소리가 어떠한가일 텐데 말이다.

머릿속에서 내 악기는 피카소가 그린 〈바이올린〉처럼 분해되고 해체되었다. 뒤판, 옆판, 앞판, 지판, f홀, 버팀 막대인 사운드 포스트, 스트링 등 악기의 모든 요소들이 분해되고 해체되었다. 감정사의 말대로 뒤판은 진품이고 앞판은 독일제라면 온전하게는 아니더라도 일부는 발레스트리에리 제작이 맞다. 반쪽짜리 발레스트리에리 악기는 발레스트리에리 악기가 아닌가? 사운드 포스트나 스트링, 브리지, 지판 등은 언제나 교체가 가능하다. 이것들은 어차피 발레스트리에리를 논할 때 고려 대상이 될 수 없다. 하지만 또 이런 요소들의 조합 없이 바이올린은 소리를 낼 수 없다. 그렇다면 무엇이 바이올린인가?

혼란스러운 질문들이 머릿속에서 유리 파편처럼 조각조각 흩어졌다. 바이올린은 무엇인가? 나무인가, 조각들의 조합인가? 보는 것인가, 듣는 것인가? 피카소가 그린 바이올린은 분해되고 해체되어 온전한 모습이 아니다. 하지만 이것은 분명 완전한 바이올린이다. 육안으로 본 것이 아닌 마음으로, 경험으로 본 것이다. 피카소의 바이올린은 지금 눈에 보이는 그대로의 악기가 아닌 시간과 공간을 초월한 바이올린의 본질이다. 발레스트리에리가 내게는 내 어린 시절이고, 내 아픔이고 기쁨이며, 내 인생인 것처럼.

분해하고 해체하여 재분석하고 다시 하나의 화면에 조합하는 피카소의 화풍은 1907년 작품인 〈아비뇽의 처녀들〉로 거슬러 올라간다. 엄

파블로 피카소의 〈아비뇽의 처녀들〉(1907).
현대미술의 본격적인 시작을 알리는 입체파 회화를
대표하는 작품으로, 원시 아프리카 미술을 모티프로
사창가 여성들을 그린 것이다. 피카소는 원근법과
명암을 모두 버리고 여러 각도에서 바라본 대상을
하나의 캔버스에 담아냄으로써 사물을 재현하는
기존의 방식에 정면으로 반기를 들었다.

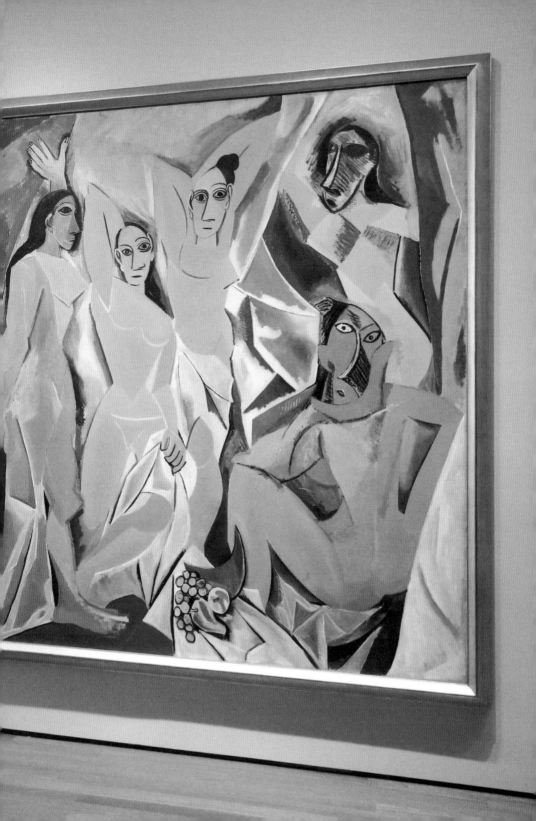

청난 파장을 불러일으킨 이 작품에서 피카소는 원근법과 명암을 버렸다. 그리고 한곳에서 바라본 것이 아닌 여러 각도에서 바라본 시점을 하나의 캔버스에 담아냈다.

입체파의 전조로 불리는 〈아비뇽의 처녀들〉은 원초성의 상징인 아프리카 가면을 모티브로 한다. 여자의 누드를 그렸지만 에로틱함을 찾을 길 없는 이 작품은 사창가의 매춘부들을 모델로 했다. 어두운 현실을 반영하듯 여인들은 무표정한 얼굴로 서 있을 뿐이다. 몸을 파는 일조차 대수롭지 않다는 듯 그녀들의 몸뚱이는 단지 형태에 불과해 보인다. 이 작품은 당시 많은 사람들에게 큰 충격을 주었으며, 피카소는 그들의 비난을 한 몸에 받아야만 했다.

왜 말이 되는 그림을 그려야 한단 말인가

피카소의 〈아비뇽의 처녀들〉이 미술계에 충격을 준 것처럼 그와 동시대를 살았던 스트라빈스키의 발레 음악 〈봄의 제전〉① 역시 음악계에 큰 파장을 불러일으켰다. 또한 피카소가 아프리카 가면을 작품의 모티브로 삼았듯 스트라빈스키는 원시 부족의 이야기를 작품의 소재로 삼았다. 스트라빈스키가 꿈에서 본 내용을 바탕으로 만든 〈봄의 제전〉은 러시아의 전설적인 발레리나 바츨라프 니진스키가 안무를 맡아 파리에서 초연되었다.

작품은 어느 원시 부족이 봄을 맞이하며 자신들이 숭배하는 신에게 마을 처녀를 제물로 바치는 내용을 담고 있다. 살아 있는 처녀를 제물로 바치는 의식을 행하는 그들의 야수성을 표현하기 위해 스트라빈스키는 불규칙적이고 불안정한 리듬을 사용했다. 피카소가 작품에서 원근법과 명암을 버린 것처럼 스트라빈스키 역시 불안한 리듬을 통해 안정감을 버렸다. 초연 당시 관객들이 생전 처음 듣는 이 희귀한 음악에 난동을 부리고 소리를 질러 대면서 공연장은 아수라장이 되어 버렸다고 한다.

스트라빈스키가 표현한 야수성. 격앙되어 날뛰고 괴성을 질러 대는

①
〈봄의 제전〉

음악. 불안정하고 원시적인 야성의 소리. 이교도의 봄맞이 의식. 처녀를 죽여 제물로 바치는 야만적 행위.

이런 원초적인 분노가 내 안에도 일었다. 소리 지르고 날뛰고 싶었다. 하지만 결국 힘없이 붙잡혀 죽음을 맞이한 처녀처럼 난 그냥 쓰러지고 말았다. 이후 한동안 어지럼증에 시달렸다. 결국 난 한 학기를 다 마치지 못하고 한국으로 돌아왔다. 정밀 검사를 받았다. 그런데 의사는 달팽이관이나 뇌에 문제가 생긴 것은 아니라고 하면서 "그냥 노세요"라는 처방을 내려 주었다. 단순 스트레스라며. 어쩌면 내 어지럼증은 당연한 것이었는지 모른다. 인간에 대한, 악기에 대한, 삶에 대한 배신이 한꺼번에 밀려온 결과였다. 그렇게 해서 유학 생활 7년 만에 처음으로 고국에서 가을을 보냈다. 엄마가 해 주신 따뜻한 밥을 먹으며 어지럼증은 이내 사라졌고, 혼란과 소용돌이의 시간은 지나가고 있었다. 새로 인연을 맺은 바이올린과 함께.

피카소와 스트라빈스키는 평생을 통해 작품 스타일을 여러 번 바꾸었다. 피카소를 보면 자신의 가난하고 우울했던 시기를 블루 톤으로 그린 청색 시대, 어릿광대들을 즐겨 그린 장밋빛 시대, 〈아비뇽의 처녀들〉과 같이 아프리카적 요소가 포함된 니그로 시대, 이후 입체파의 시대, 앵그르를 연상시키는 작품들을 남긴 신고전주의 시대 등으로 그 스타일이 나누어진다. 스트라빈스키 역시 〈봄의 제전〉 이후 작곡가 조반니 바티스타 페르골레시의 작품을 토대로 발레 음악 〈풀치넬라〉[2] 같은 신고전주의 작품을 작곡했고, 쇤베르크의 12음 기법을 이용해 또 다른 스타일의 음악을 만들었다.

② 〈풀치넬라〉

나의 새 바이올린은 많은 것을 바꾸어 놓았다. 무엇보다 연주하기가 편했다. 손가락이 닿는 대로 바로 소리를 냈고, 다양한 톤을 만들어 낼 수 있었다. 어렵게 맞추어 가던 예전 바이올린에 비해 다루기가 훨씬 수월했다. 그렇지만 마음이 편하지 않았다. 시간이 가면 갈수록, 새로운 악기에 익숙해지면 익숙해질수록 오랜 세월 함께하고 나를 성장시켜 준 '짝퉁 발레스트리에리'가 그리워졌다. 피카소와 스트라빈스키가 고전주의로

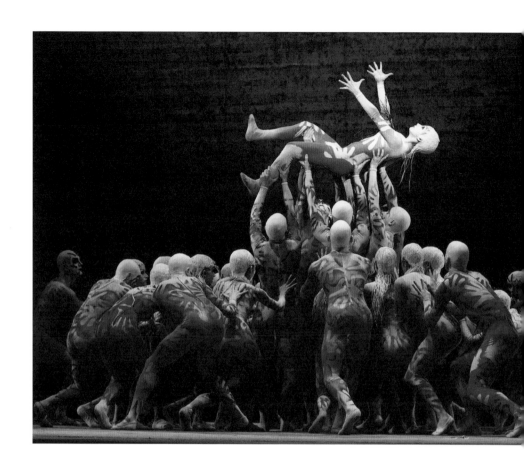

1913년, 파리에서 초연한 〈봄의 제전〉은 처녀를 죽여
제물로 바치는 이교도의 봄맞이 의식을 아름다운
악몽처럼 표현한 작품으로, 실험적인 음악 언어와
강렬한 원시적 색채로 큰 파문을 불러일으켰다.
작곡가 이고르 스트라빈스키는 혁신적인 리듬과
원시적인 에너지를 보여 주며 당대 가장 전위적인
음악가로 자리매김했다.

돌아간 이유와 같았을까?

　나는 결국 예전 바이올린을 다시 찾아왔다. 오랫동안 내게서 발레스트리에리로 살았던 그 바이올린이 내가 알던 그것이 아니라고 해서 한순간 버림받는 것은 너무나 매정한 일이라는 생각이 들었다. 나와 같이 노력했고 지난 시간과 공간에 늘 함께했기에 내게 그 발레스트리에리는 지나간 내 삶이요, 신념이며, 인생이기 때문이었다.

　오랜 시간 동안 나는 내 악기가 진품이 아니라는 사실에 괴로워했다. 하지만 내 악기의 가치를 판단하는 데 왜 감정사의 말에 따라야 하는 것일까 하는 생각이 들었다. 애초에 나는 악기의 가치가 만들어지는 기준에 동의할 수가 없는데 말이다.

　새로운 시각과 도전으로 세계를 놀라게 했던 피카소와 스트라빈스키. 그들은 남의 시선을 의식하지 않고 독창적인 작품 세계를 펼치면서 끊임없이 변화를 추구했다. 그들이 발견하고자 했던 것은 바로 그림과 음악에 대한 '본질'이었다. 고정관념을 벗어나 발상의 전환을 안겨 줌과 동시에 이들은 우리가 잊지 말아야 할 예술의 근본에 대해, 또 앞으로 예술이 나아가야 하는 방향에 대해 여러 가지 생각할 거리를 남긴 것이다. 피카소는 말했다. "세상에는 말이 되지 않는 것투성이인데 왜 말이 되는 그림을 그려야 한단 말인가?"

우연이라는 이름의 필연

폴록 — 케이지
Jackson Pollock — *John Cage*

완전한 고요는 없다

우연. 우리가 우연이라고 믿고 있는 많은 것은 우연이 아닌 평소 우리의 생각으로 인하여 나타날 수밖에 없는 필연일 수도 있다. 진정으로 원하고 그리면 이루어진다. 무의식의 세계, 내가 진정으로 원하는 것. 무의식 속에서 우연을 끌어내고, 우연은 필연이 되고, 필연은 운명이 된다.

①
〈4분 33초〉

존 케이지의 〈4분 33초〉①라는 작품은 4분 33초 동안 연주자가 무대에 등장해서 아무것도 하지 않는 곡이다. 그동안 관객은 당황하기도 하고 어찌할 바를 모르면서 이런저런 '소리'를 만들어 낸다. 그 소리가 모여 만들어지는 우연의 소리가 바로 〈4분 33초〉라는 음악 작품이 된다. 케이지는 "세상에 빈 공간이나 빈 소리라는 것은 존재하지 않는다. 그곳에는 언제나 볼 것이 있고 들을 것이 있다. 아무리 고요함을 만들려고 노력해 보아도 완전한 고요함이란 존재하지 않는다"라고 했다. 아무리 듣지 않으려 해도 세상이 존재하는 한 어떠한 소리든 들리게 되어 있다는 자연의 섭리를 말하는 것이다. 그는 이렇게 말했다.

> 만약 2분이 지난 뒤에도 어딘지 지겹다고 느껴진다면
> 2분이 아니라 4분 동안 똑같은 일을 해 보라.
> 만약 그래도 지겹게 느껴진다면 4분이 아니라 8분 동안
> 반복하라. 그래도 지겹다면 16분 동안, 그래도 지겹다면
> 32분 동안 반복하라. 그러면 결국에는 그 일이 더 이상
> 지겹지 않음을 발견하게 될 것이다.

〈4분 33초〉는 바로 케이지의 이러한 주장을 대변하고 있는 듯하다. 처음 이 곡을 접한다면 갑자기 맞는 고요함이 익숙하지 않아 다소 당황하게 되지만 시간이 지날수록 만들어지는 여러 가지 소리를 통해 실제 존재하지 않는 '고요'에 대한 새로운 경험을 하고 나중에는 이를 즐기게 됨

을 느낄 수 있기 때문이다.

그와 나는 어느 카페에 들어가 2층 창가에 앉았다. 카페에 들어온 이후 우리는 아무 말도 하지 않았다. 카페에서는 유행가도, 클래식도, 재즈도, 그 어떤 음악도 흘러나오지 않았다. 아래층에서는 문을 열고 손님이 들어오는 소리가 들린다. 문을 여닫을 때마다 문에 달린 종에서 나는 소리, 가게로 걸어 들어오는 손님의 발자국 소리, "여기로 앉으세요" 하는 종업원의 음성, 의자를 끌어당기는 소리, 가져온 가방을 테이블 위에 '툭' 하고 올려놓는 소리, 메뉴를 건네주며 컵에 물을 따라 주는 소리 등 온갖 소리가 저 멀리 아래층에서 들려온다. 그리고 내가 앉아 있는 이 창가에서 들리는 또 하나의 소리. 그와 나의 숨소리, '쿵쿵!' 나의 심장이 뛰는 소리, '어떡하지?' 고민하는 내 마음속 목소리, 지그시 나를 응시하는 부드러운 그의 눈길, 조금 더 커진 내 심장 소리.

이 모든 소리는 마치 거대한 콘서트홀에서 볼륨을 크게 키운 스피커를 통해 듣는 것처럼 아주 커다랗게 확대되어 내게 들려왔다. 아무런 음악도 깔리지 않았고 딱히 어떤 말을 나눈 것도 아니었지만 그 카페에서의 4분 33초는 마치 아래층에서 들리는 챔버 오케스트라의 반주에 맞추어 그와 내가 부른 이중창처럼 느껴졌다. 그 어떤 사랑의 아리아보다도 아름답고 감미로운, 세상에 단 하나뿐인 〈4분 33초〉였다.

일반적으로 작곡가들은 곡의 조성과 화음, 멜로디, 템포, 악기의 구성 등을 통해 전달하고자 하는 이야기를 음악에 담아낸다. 하지만 〈4분 33초〉에는 단지 고요함 속에서 만들어지는 소음만이 있을 뿐이다. 케이지는 이렇게 말했다.

> 나는 이른바 말하는 '음악'을 들을 때면 마치 누군가가
> 그의 생각이나 느낌에 대해 나에게 이야기하는 것처럼 느껴진다.
> 하지만 길거리의 소음을 들으면 소리가 움직이고 있다는
> 생각이 든다. 나는 소리의 움직임을 사랑한다.
> 나에게 이야깃거리를 들려주는 음악은 필요하지 않다.

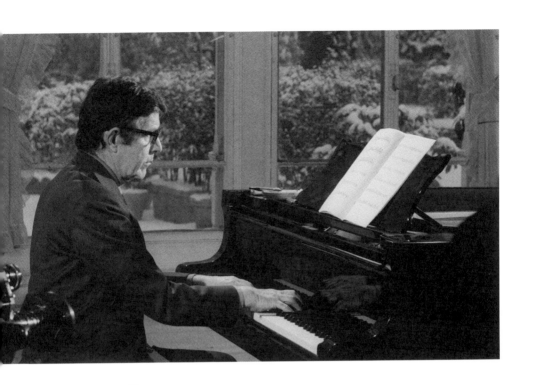

—
존 케이지(1912~1992). 미국의 전위 음악가로, '말 밖의 말', '격외도리' 등을 강조하는
동양의 선불교에서 영향을 받아 우연성의 음악을 개척함으로써 현대 예술에 많은 영향을
끼쳤다. 1952년에 발표한 〈4분 33초〉는 연주 시간 동안 아무것도 연주하지 않아도
연주자와 관객이 만들어 내는 소리가 음악이 될 수 있다는 사실을 역설적으로 보여 주었다.

　　기존의 음악은 언제나 정해진 이야기만을 들려주지만 소리는 언제
나 다른 이야기를 한다는 것이다. 이러한 소리는 특정한 감정이나 스토
리를 가지고 있지 않기 때문에 듣는 이에 따라 해석 또한 달라질 수 있다
는 말이다. 내가 카페에서 듣고 연주한 〈4분 33초〉가 감미롭고 달콤한 작
품이었다면 지금 방금 이별을 경험한 사람에게는 견디기 힘든 가슴 저린
작품으로 다가올 것이다. 어떤 이에게는 아무 의미 없는 소리일 수도 있
고, 어떤 이에게는 소음일 수도 있으며, 어떤 이에게는 세상 무엇과도 바

꿀 수 없는 큰 의미로 다가올 수 있는 작품, 그것이 바로 〈4분 33초〉다.

일상에서 만들어지는 소리, 주변에서 들리는 소리, 언제나 존재하지만 귀 기울이지 않으면 들리지 않는 소리. 이런 평범한 소리가 그와 함께했던 그날 그 카페에서는 음악이 되었다. 케이지는 이렇게 일상에서 만날 수 있는 소리를 모아 하나의 음악 작품을 만들어 냈다. 라디오, 꽃병, 물, 목욕통, 냄비, 오리 장난감 등을 악기처럼 사용한 〈워터 워크Water Walk〉②도 그중 하나다. 이 작품을 듣다 보면 평소 우리가 무심결에 지나치던 여러 가지 소리가 리드미컬하게 연주되어 하나의 완성된 음악을 만들어 낼 수도 있다는 사실을 깨닫게 된다.

②
〈워터 워크〉

또한 케이지는 '준비된 피아노'를 위한 곡을 작곡하기도 했는데, 준비된 피아노란 기존의 피아노 건반에서 내는 음정이 아닌 다른 소리가 나도록 피아노에 못, 고무, 지우개, 종이 등을 넣어 소리를 변형한 것을 의미한다. 따라서 이 피아노로 연주하면 우리가 일반적으로 알고 있는 피아노의 음정이 연주되는 것이 아니라 나사못, 종이, 고무 등이 피아노 현에 부딪혀 타악기에서 나는 것 같은 소리를 낸다. 기존 피아노의 음정과는 전혀 다른 소리를 만들어 내는 것이다.

우연의 비밀

우연히 만들어지는 소리에서 우연의 아름다움을 발견한 케이지처럼 잭슨 폴록은 어느 날 물감을 땅바닥에 떨어뜨리는 우연한 실수를 저질렀다. 그리고 그는 이 실수를 예술로 승화시켜 '액션 페인팅action painting'이라는 새로운 미술을 만들어 냈다. 액션 페인팅이란 페인트를 캔버스에 떨어뜨리거나 뿌리거나 문지르는 즉흥적인 행위를 통해 얻는 그림이라는 뜻으로, 작품을 제작하는 행위에 더 비중을 둔다. 따라서 이러한 기법은 우연을 동반할 수밖에 없다는 점에서 케이지의 '우연성 음악'과 닮았다.

하지만 폴록은 자신의 그림은 절대 우연이 아니라고 주장한다. 그림을 그리기 전 분명한 의도를 가지고 있었고, 그것을 표현하기 위해 노력했

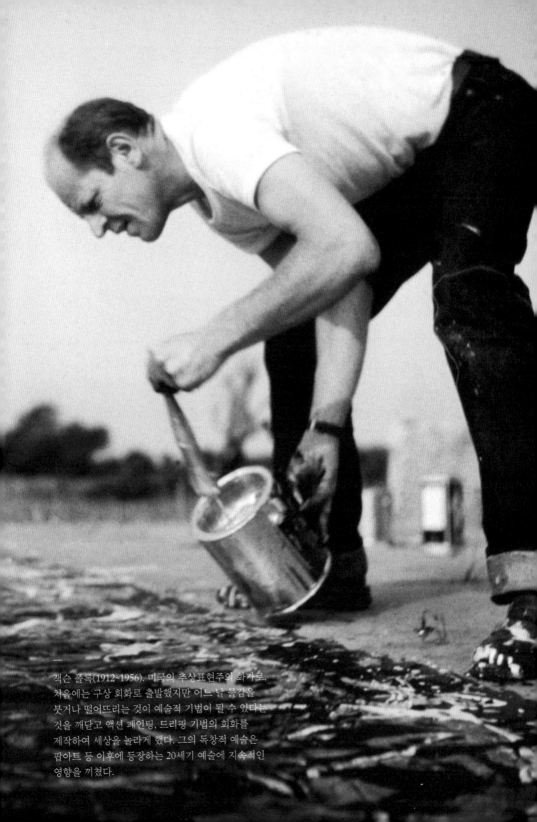

잭슨 폴록(1912~1956). 미국의 추상표현주의 화가로.
처음에는 구상 회화로 출발했지만 어느 날 물감을
붓거나 떨어뜨리는 것이 예술적 기법이 될 수 있다는
것을 깨닫고 액션 페인팅, 드리핑 기법의 회화를
제작하여 세상을 놀라게 했다. 그의 독창적 예술은
팝아트 등 이후에 등장하는 20세기 예술에 지속적인
영향을 끼쳤다.

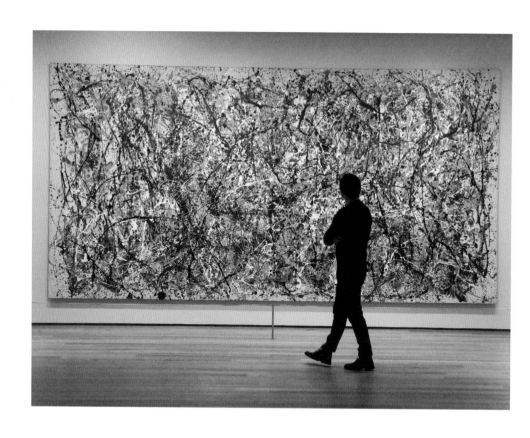

잭슨 폴록의 〈No. 31〉(1950). 폴록은 자신의 작업을
춤추는 것에 빗대었다. 즉 그 스스로 캔버스 속으로
걸어 들어가 무의식적 춤을 추고, 그림과 자기 내면의
조화 속에서 생명력을 가진 예술 작품이 탄생한다는
것이다. 한편 그는 작품 제목에서 연상되는 선입견을
주지 않기 위해 1948년 이후에는 의미 없는 숫자들로
제목을 지었다.

다는 것이다. 또한 그는 그림 자체가 가지고 있는 생명력을 끄집어내기 위해 그림과 자신의 내면을 연결한다고 한다. 따라서 그 연결이 조화롭게 이루어졌을 때 하나의 온전한 작품이 완성되고 그렇지 못할 경우에 그 그림은 실패로 끝나는 것이다. 케이지가 아무 의미 없는 소리를 의미 있는 음악으로 끌어내듯 폴록은 우연적으로 떨어지는 물감을 자신의 무의식 세계와 조화시킴으로써 하나의 생명력을 지닌 예술 작품으로 새롭게 탄생시켰다.

폴록은 "그림을 그릴 때 나는 내가 무엇을 하고 있는지 의식하지 못한다. 내가 그림에 익숙해지고 나서야 비로소 나는 내가 무엇을 했는지를 알 수 있다"라고 했다. 그는 캔버스를 이젤에서 바닥으로 옮겼다. 그리고 그림의 일부가 된 것 같은 느낌으로 캔버스 안으로 걸어 들어가 춤을 춘다. 무의식중에 그린 그림 안에서 그는 자신의 내면을 발견했다.

폴록은 케이지와 마찬가지로 관객들이 저마다 자신의 생각대로 작품을 해석하기를 바라는 뜻에서 그림에 제목 대신 숫자를 부여했다. 그는 보는 이로 하여금 그림의 제목에 따른 선입견을 갖지 않기를 원했다. 따라서 그는 액션 페인팅 기법을 사용한 후기 작품에 〈No. 5〉, 〈No. 31〉 같은 무의미한 숫자를 부여함으로써 그림에 대한 느낌과 해석을 관객의 주관적인 견해에 맡기기 시작했다. 케이지가 그의 음악이 어떤 이야기를 전달하는 것이 아닌 순수한 소리로 들리기를 원했던 것처럼 폴록 역시 자신의 작품에 관객들 스스로 의미를 부여함으로써 자신의 마음을 비추어 볼 수 있기를 원했던 것이다.

캔버스 안으로 걸어 들어간다. 사랑이 시작된다. 물감을 뿌리듯 그와의 사랑을 캔버스 가득 담는다. 때로는 빨간색, 때로는 하얀색, 때로는 정열적으로, 때로는 순수하게. 네모, 동그라미, 선을 그리듯 어떤 날은 모나게, 어떤 날은 조화롭게, 또 어떤 날은 따로. 우연히, 무의식중에 하루하루를 보냈다. 어떤 그림을 그리겠다는 구체적인 계획 없이 그린 나의 사랑. 마음이 끌리는 대로, 가슴이 시키는 대로 움직였던. 그렇게 아름다운 걸작이 가슴속 깊은 곳에 새겨졌다. 세상에 하나뿐인 나만의 컬러풀한 아름다운 사랑이.

음악을 보고 그림을 듣다

칸딘스키 ― 스크랴빈

Vasilii Kandinskii ― Aleksandr Nikolaevich Skryabin

소리 안에 색이 있고, 색 안에 소리가 있다

칸딘스키는 "색채는 건반이고, 그것을 보는 눈은 하모니다. 영혼은 많은 줄을 가진 피아노이며, 예술가는 영혼을 울리기 위해 그것을 연주하는 손의 역할을 한다"라고 했다. 일반적으로 음악은 귀로 듣고 그림은 눈으로 본다. 하지만 음악을 보고 그림을 들을 수는 없을까? 소리를 들으면 색이 보이고 색을 보면 음악이 들린다면 어떤 기분일지 일반인들은 상상하기 힘들다. 이렇게 두 가지의 감각이 동시에 일어나는 현상을 공감각이라고 부르는데, 이런 능력을 지닌 사람들에게는 이런 현상이 상상이 아닌 현실이다. 칸딘스키는 바그너의 오페라 〈로엔그린〉를 보고 음악을 들으면서 색을 보는 공감각을 처음으로 경험했다고 한다.

칸딘스키와 스크랴빈은 모두 인상주의 예술가들에게서 깊은 영향을 받았다. 칸딘스키는 모네의 〈짚 더미〉라는 그림을 보고 모든 그림이 형태를 뚜렷하게 나타내지 않아도 회화로서 충분한 가치가 있다는 것을 깨달았다. 스크랴빈 역시 드뷔시의 음악처럼 기존 화성학에서 벗어난 새로운 표현 방식에서 깊은 영감을 받았다.

칸딘스키와 스크랴빈은 당시 유럽 사회를 지배하고 있던 신비주의 사상으로부터도 깊은 영향을 받았다. 신비주의란 자연의 본질을 인지하고 신과 자연이 하나가 되어 최고의 경지에 이른다는 일종의 종교적인 성향을 띤 사상이다. "예술은 정신적인 세계에 속한다"라고 한 칸딘스키는 "모든 예술 작품은 우주가 창조되듯이 서로 다른 세계가 충돌함으로써 생성된다. 예술 작품이 탄생하는 것은 마치 세상이 최초로 형성되는 것과도 같다"라고 말했다. 그리고 미술이란 외적 형태를 그리는 것이 아니라 인간을 포함한 자연의 내면과 감정을 표현해야 한다고 주장했다.

한편 스크랴빈은 이보다 더 나아가 음악을 통해 신의 경지에까지도 이를 수 있다고 믿었다. 그는 신비주의를 바탕으로 신비주의 화성mystic chord이라는 독창적인 화음을 만들었는데, 이 화음은 '도-파#-시b-미-라-레'로 구성되어 있다. 이는 도의 자연적 배열음natural harmonic series 중에서 여

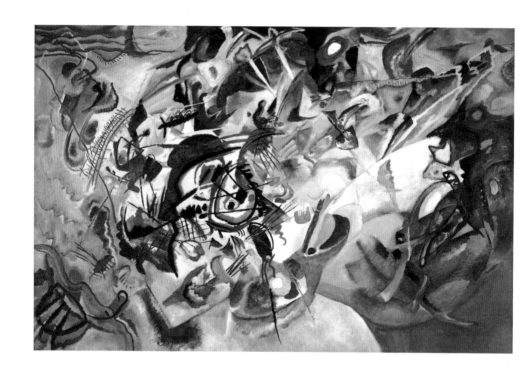

—
바실리 칸딘스키의 〈컴포지션 7〉(1913).
인상주의 예술과 신비주의 사상에서 많은 영향을 받은
칸딘스키는 사물의 외적 형태보다는 색과 형태의
리드미컬한 사용을 통해 인간과 자연의 정신적 측면을
표현하는 데 초점을 두었다. 음악의 개념을 미술에
접목하는 시도도 아끼지 않았는데, 미술에서의
조형적 의미와 음악에서의 작곡이라는 의미를 담아
'컴포지션'이라는 제목을 붙였다.

섯 음을 선택해 4도 관계로 재구성한 것이다. 그는 이 화음을 관현악 곡인 〈불의 시〉①에 도입하면서 자연적으로 생성된 우주를 표현했다. 신비주의 화성은 자연에도 영혼이 있다고 믿는 신비주의 사상에서 비롯된 것이다. 그는 이러한 화성을 사용함으로써 진리에 다가갈 수 있다고 믿었던 것으로 보인다.

신비주의 화성과 더불어 스크랴빈은 이 곡에서 각각의 음정에 색깔을 지정하고 의미를 부여함으로써 음악과 미술을 통합하는 종합예술을 시도했다. 그는 역사상 최초로 악보에 'luce', 즉 빛이라는 파트를 만들어 음 하나하나에 색을 입히는 시도를 했다. 무대 조명 색깔을 음악의 흐름에 따라 변하도록 작곡한 것이다. 그는 '도'는 빨간색을 나타내고 인간의 의지와 격렬함을 표현한다고 했으며, '레'는 노란색이며 환희를, '미'는 하늘색이자 꿈을, '파#'은 보라색이며 창의력을 나타낸다고 믿었다. 또한 그는 사람에게는 모두 영혼의 색깔이 있다고 믿었는데 이 색깔은 그 사람 주위에 아우라로 나타난다고 주장했다.

칸딘스키도 스크랴빈과 마찬가지로 각각의 색은 의미를 지니고 있으며, 나아가 악기들마다 고유의 색이 있다고 믿었다. 트럼펫은 빨간색을 나타내며 빨간색은 목표 지향적이고 열정적인 것을 의미한다고 했으며, 플루트는 밝은 파랑을, 첼로는 어두운 파랑을, 오르간은 제일 어두운 파란색을 나타내며 파란색은 평화와 깊은 내면을 의미한다고 했다.

칸딘스키는 미술을 음악에 직접적으로 비교했다. 또한 음악에 리듬과 화음이 존재하듯 그림에서도 색과 형태를 리드미컬하고 균형 있게 사용하여 조화로운 자연과 인간의 내적 감정을 끌어내는 데 초점을 두었다. 그는 기본적으로 음악이 미술보다 더 고귀한 예술이라고 생각했다. 따라서 음악의 개념을 미술에 접목하는 노력을 아끼지 않았는데, 그의 작품 제목 역시 구성이라는 미술에서의 조형적 의미와 함께 작곡이라는 음악적 의미를 담아 〈컴포지션〉이라고 붙이기도 했다.

—
알렉산드르 스크랴빈(1872~1915). 러시아의
작곡가이자 피아니스트로, 신비주의 사상에서
많은 영향을 받아 영적으로 더 높은 경지로
나아가는 것을 음악의 목표로 삼았다.
'도-파#-시b-미-라-레'로 구성된 그의 신비주의
화성은 그 산물 중 하나다. 주요 작품으로
〈법열의 시, Op. 54〉, 〈불의 시, Op. 60〉 등이 있다.

보이는 세계 너머로

색을 통해 감정 표현을 시도한 칸딘스키의 추상미술은 어느 날 우연한 계기로 발전하게 되었다. 그는 어느 날 자신의 화실에서 정말 아름다운 그림을 한 폭 보게 되었는데, 그것은 바로 자신이 그린 그림을 거꾸로 돌려놓은 것이었다. 순간 그는 그림이 뒤집혀 형태를 알아볼 수 없어도 색과 구성만으로 느낌을 표현할 수 있다는 것을 깨달았다. 그는 음악과 마찬가지로 그림 역시 구체적인 형태를 그리지 않고도 감정을 전달할 수 있다고 생각했다. 이후 그는 감정과 느낌만을 표현하기 위한 추상미술에 전념하기 시작했다.

대표적인 예로 칸딘스키의 〈최후의 심판〉은 도저히 최후의 심판이라고 믿기 어려울 정도로 감을 잡을 수 없는 그림이다. 기존의 〈최후의 심판〉에서 표현된 신의 모습이라든지 최후를 맞이하며 공포에 떠는 인간의 모습은 찾아볼 수 없다. 단지 알 수 없는 모습을 한 색깔이 있을 뿐이다. 바로 칸딘스키가 전달하고자 했던 메시지는 최후의 심판의 구체적인 형상이 아닌 최후의 심판에서 느껴지는 감정이었던 것이다.

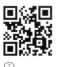

② 〈불꽃을 향하여〉

스크랴빈 역시 기존의 작곡 형태와 화성학에서 벗어나 감정을 전달하는 데 초점을 두었는데, 후기 작품인 〈불꽃을 향하여〉②는 세상의 종말을 예견하는 듯한 격정적인 음악이다. 조용하게 시작된 피아노 연주는 시간이 지날수록 점점 격동적으로 변한다. 클라이맥스로 갈수록 몰아치듯 연주되는 피아노는 점점 긴장감이 더해지고 이 곡의 제목처럼 불꽃을 향해 온몸을 던지듯 끝이 난다. 칸딘스키의 〈최후의 심판〉처럼 세상의 종말을 표현한 곡이다.

공감각이라는 비범함과 신비주의라는 공통된 사상을 바탕으로 미술과 음악의 융합을 완성한 칸딘스키와 스크랴빈. 보이는 것 이면에 숨겨진 정신세계와 인간의 내면을 녹여 낸 그들의 작품이 오감으로 다가오는 이유다.

바실리 칸딘스키의 〈최후의 심판〉(1912).
구체적인 형태 없이 색깔만으로 세상의
종말과 새로운 시작을 상징적으로 표현한
작품으로, 초월성에 대한 강한 열망이
담겨 있다.

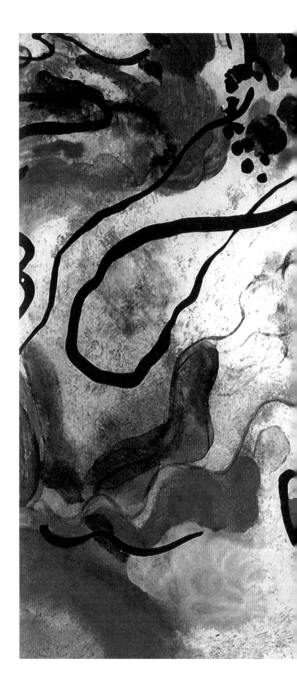

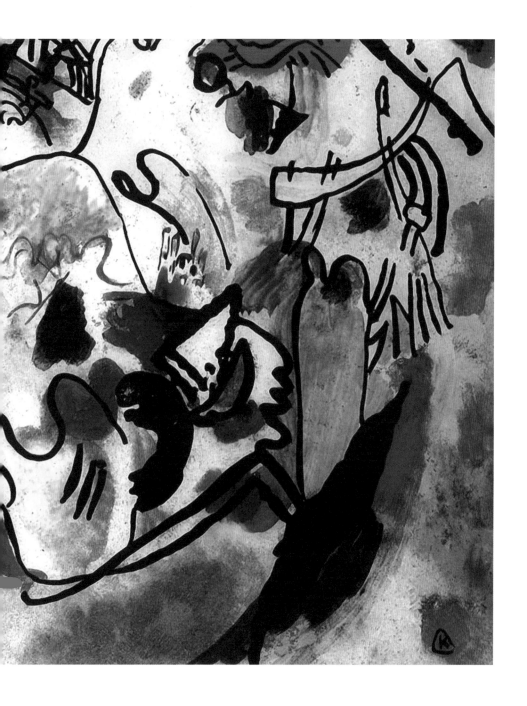

익숙한 것과의 결별

뒤샹 — 사티

Marcel Duchamp — Erik Alfred Leslie Satie

무엇이 예술인가

　　텔레비전을 보다가 채널을 돌렸는데 오프라 윈프리 쇼에서 오프라가 "만약 당신이 뚱뚱하고 튼 살이 있고 이혼을 한 여자라면 모리타니로 가세요! 우리를 위한 세상이 있습니다"라고 외치고 있었다. 이것이 무슨 소리인가? 뚱뚱하고 이혼녀라면 모리타니로 가라니? 내용을 자세히 보니 이 프로그램에서는 세계 각국의 미의 기준에 대한 이야기를 하고 있었다. 서아프리카에 위치한 나라인 모리타니에서는 뚱뚱하면 뚱뚱할수록 남자들한테 인기가 많단다. 그래서 엄마들은 자녀들에게 어렸을 때부터 토할 때까지 먹게 하고 다 토하고 나면 또 먹이기를 반복한다고 한다. 경악할 일이다.

　　게다가 이곳의 여자들은 살을 찌우기 위해서는 무슨 짓이든 마다하지 않는데, 심지어 어떤 여자들은 낙타용 식욕 촉진제까지 복용한다고 한다. 이렇게 해서 살을 강제로 찌우다 보면 살이 트기 마련인데 이런 튼 살은 모리타니의 여성에게는 섹시함의 상징이라고 한다. 더욱 재미있는 것은 이곳에서는 여자가 이혼을 하면 성대한 파티를 연다. 이혼한 여자는 인기가 한없이 올라가기 때문이다. 정리하자면 뚱뚱하고 만약 이혼까지 두 번 이상 한 여자라면 어디에서나 환대를 받는 최고의 인기녀라는 것이다. 날씬하고 매끈한 피부를 유지해야 하고 이혼하면 마치 인생에 오점을 남긴 것처럼 생각하는 우리 사회의 인식을 비웃기라도 하듯 모리타니에서는 "뚱뚱하고 튼 살이 있고 이혼을 한 여자"가 인기를 끈다. 나는 오프라 윈프리 쇼를 보고 마르셀 뒤샹의 〈샘〉을 본 것과 비슷한 충격을 받았다.

　　뒤샹의 〈샘〉은 모리타니의 뚱뚱한 여자들처럼 일반 상식을 뒤엎는 것이었다. 그는 미국의 앙데팡당전에 일반 남성용 변기를 뒤집어 〈샘〉이라는 제목을 붙여 전시해 세상을 경악하게 했다. 또한 그는 자전거 바퀴, 의자, 새장, 막대 설탕, 온도기 등 일상생활에서 볼 수 있는 평범한 기성품readymade을 가져다 놓고 "선택하는 것만으로도 예술 작품이 될 수 있다"라고 주장했다. 그는 기성품을 그 기능을 요구하는 곳으로부터 분리해 놓

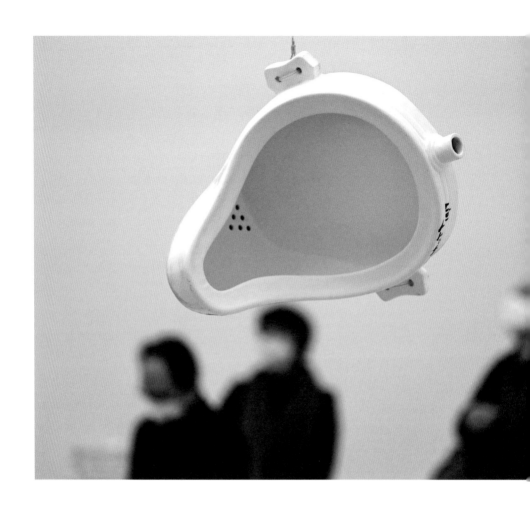

—
마르셀 뒤샹의 〈샘〉(1917). 뒤샹이 남성용 소변기에
제작 연도와 변기 제조업체인 리처드 머트를 적어 넣고
〈샘〉이라 명명하여 뉴욕 독립미술가협회전에 출품한
작품이다. 그는 일상에서 흔히 볼 수 있는 평범한
기성품을 그 원래 소용되는 곳으로부터 분리해
놓음으로써 사물에 대한 고정관념을 무너뜨리는 데
앞장섰다. 현재 〈샘〉의 1917년 원본은 분실되어
존재하지 않으며, 현존하는 것은 뒤샹의 허락하에
만들어진 복제품이다.

으면 그 물건에 대한 고정관념으로부터 벗어나 새로운 시각으로 그 사물을 볼 수 있다고 했다. 기성품에 대한 이러한 시각은 훗날 팝아트에 지대한 영향을 끼쳤다.

우리는 수없이 많은 고정관념에 둘러싸여 세상을 살고 있다. 다수가 믿는 것, 다수가 인정하는 것, 다수가 하는 행동을 우리는 '맞다'라고 생각한다. 나의 주관적이고 독창적인 생각이 기준이 되는 것이 아니라 '남들이 그렇게 하니까', '남들이 그렇게 말하니까'가 더 중요한 판단 기준이 된다. 만약 이러한 고정관념에 의해 판단하고 행동한 결과가 행복이라면 그것은 좋은 고정관념이다. 하지만 고정관념이 나를 속박하고 행복에서 멀어지게 한다면 그것은 바꾸어야 하는 고정관념이다. 남들의 시선을 의식해서 진정한 나의 모습을 들여다보지 않고 겉으로 보이는 행복만을 추구한다면 그것이야말로 나를 불행으로 이끄는 지름길이 아닐까? 내가 실제 만족하지 못하고 행복하지도 않은데 남들이 인정해 주는 행복이 무슨 소용이 있을까? 사회의 통념과 틀에 박힌 사고방식에 대해 한 번쯤은 의문을 갖고 나만의 독창적인 생각을 가져 보았으면 좋겠다.

틀에 박힌 사고방식에 대한 반기를 들기 위해 뒤샹은 기존 예술을 패러디하기 시작했다. 그의 대표적인 패러디 작품으로는 다빈치의 〈모나리자〉를 패러디한 〈L.H.O.O.Q〉가 있다. 〈모나리자〉에 수염을 그려 넣고 남자의 모습으로 변신시킨 것이다. 그것도 모자라 제목을 〈L.H.O.O.Q〉라고 지었다. 이 제목을 프랑스어로 읽으면 '그녀는 뜨거운 엉덩이를 가졌다'라고 발음된다. 이 작품은 예술의 역사상 최고의 가치를 가지고 있던 〈모나리자〉, 즉 과거의 예술, 권위주의적 사고방식, 고정관념 등에 대한 조롱이며 반발이었다. 이 충격적인 작품은 엄청난 스캔들을 일으킴과 동시에 새로운 관점과 시각을 열어 주는 계기가 되었다.

자신으로부터의 탈주

음악계에서는 사티가 아카데미즘을 반대하고 전통 예술을 조롱했

다. 그는 고전주의 작곡가 무치오 클레멘티의 곡을 유머러스하게 패러디하고 〈관료적인 소나티네〉①라는 새로운 제목을 붙였다. 뒤샹과 마찬가지로 사티는 이 곡을 통해 관료적인 사회와 형식을 중요시하던 전통 예술에 대한 풍자를 하면서 예술에 대한 새로운 시각을 열어 주었다. 그는 자신의 곡들에 〈바싹 마른 태아〉, 〈지긋지긋한 고상한 왈츠〉, 〈차가운 소품집〉, 〈개를 위한 엉성한 진짜 전주곡〉 등 기이하고 풍자적인 제목을 붙이고, 연주법을 표시해 주는 주석에는 '잠시 홀로 되기', '마음을 열고', '치통이 있는 나이팅게일처럼' 등 난해하고 신비로운 표현을 써 놓았다.

①
〈관료적인 소나티네〉

또한 사티는 일상생활의 소재를 끌어들여 새로운 예술의 범위를 정의했는데, 〈파라드〉②라는 발레 음악에서는 타자기, 사이렌, 비행기 프로펠러 소리 등이 등장했다. 그는 일상의 소음을 음악에 접목함으로써 커다란 센세이션을 불러일으켰다. 소음에 대한 이러한 시각은 훗날 "소음도 음악이 될 수 있다"라고 주장한 케이지에게 많은 영향을 주었다.

②
〈파라드〉

뒤샹과 사티의 작품은 모두 다다이즘의 정신을 보여 준다. 제1차 세계대전 후반부터 유럽과 미국에서 시작된 다다이즘은 모든 사회적, 예술적 전통을 부정하고 반이성, 반도덕, 반예술을 표방한 예술 운동이다. 다다이스트들은 당시 사회의 관습, 이성, 권위적인 분위기를 비판하고 거부함과 동시에 기존의 예술 또한 부정하고 반대했다. 이들은 이성적으로 계획되고 짜인 형식보다는 우연성, 무의식적인 것과 무의미함에 더욱더 그 가치를 두었다.

사티 역시 뒤샹이 일상생활의 기성품도 모두 예술 작품이 있다는 새로운 시각을 선보인 것처럼 음악도 일상생활에서 흔히 보는 가구처럼애서 집중해서 들으려 하지 않아도 되는 백그라운드 음악이 될 수 있다고 생각했다. 이러한 사고를 바탕으로 사티는 '가구 음악furniture music' 이라는 새로운 장르를 탄생시켰는데, 그것은 가구처럼 그 공간에 그저 존재하는 음악, 굳이 집중해서 들으려 하지 않아도 되며 듣고 싶으면 선택적으로 들을 수 있는 음악이라는 뜻을 지닌다. 이는 전통적인 음악에 대한 고정관념을 뒤집는 개념으로, 훗날 공간의 분위기를 창조하는 '공간 음악'의

L.H.O.O.Q

마르셀 뒤샹의 〈L.H.O.O.Q〉(1919). 기존의
전통적 권위나 고정관념에 대한 뒤샹의 반발은
모두가 찬양하는 〈모나리자〉를 패러디한
〈L.H.O.O.Q〉라는 작품에서도 잘 드러났다.
그는 모나리자의 얼굴에 턱수염과 콧수염을
그려 넣고 외설적인 의미를 담고 있는 제목을
붙임으로써 엄청난 스캔들을 불러일으켰다.

MARCEL DUCHAMP

—
노르망디에 있는 '옹플뢰르 에릭 사티의 집'. 파리에
있는 '에릭 사티 벽장 박물관'과 함께 그의 삶의 자취를
엿볼 수 있는 주요 장소로, 생가를 전시 공간으로
활용한 것이다. 사티의 아침과 저녁, 기억상실자의 추억,
장례식을 위한 춤 등 흥미로운 주제를 가진 각각의
방을 거닐며 그가 만든 음악을 들을 수 있다.

선구자 역할을 하게 되었다.

사티와 뒤샹은 둘 다 가명을 사용했다. 뒤샹은 〈샘〉을 리처드 무트라는 이름으로 출품했고, '사랑, 그것이 인생이다'라는 뜻을 지닌 에로스 세라비라는 가명으로 여장을 하고 나타나 사진을 찍기도 했다. 사티 역시 비르지니 르보와 프랑수아 드 폴이라는 필명으로 글을 기고했다.

뒤샹과 사티는 고정관념에서 벗어나 '예술이 허용하는 범위는 어디까지인가?', '무엇을 예술이라 규정지을 수 있는가?'에 대한 새로운 시각을 제시하며 사회에 큰 충격을 가져다주었다. 그들은 각각 미술과 음악이라는 분야에서 전통 예술을 부정하고 예술에 대한 가치를 재조명하며 후세의 예술가들에게 새로운 시각을 열어 주었다.

> 나는 사람들이 왜 새로운 아이디어에 대해 두려움을 느끼는지
> 이해할 수 없다. 나에게는 오히려 고정관념이 더욱 무서운 존재다.

케이지의 이 말에 분명 뒤샹과 사티도 공감했을 것이다. 내가 알고 있는 나로부터 벗어나는 것, 고정관념을 깨고 새로운 내 모습을 발견해 가는 것, 그것으로부터 나에게서 자유로워지고 진정 행복해질 수 있는 가능성을 찾아가는 것. 그것이 바로 창조의 시작일 것이다.

시대와 함께 숨 쉬는 예술

워홀 — 번스타인

Andy Warhol — Leonard Bernstein

예술의 경계

예술이란 무엇일까? 어디까지를 예술이라 정의할 수 있을까? 예술을 통해 얻고자 하는 것 또는 주고자 하는 것은 무엇이며, 왜 예술을 예술이라 부르는가? 예술이 주는 의미나 가치는 어디에 있는 것일까? 그동안 내가 보고 들은 예술 작품과 예술가들의 인생을 살펴본 끝에 나는 예술을 다음과 같이 정의해 보았다.

창조의 예술
예술은 없었던 것을 있게 한다. 고정관념을 파괴하고 새로운
것을 만들어 낸다. 예술은 남과는 다른 시각과 생각으로
만들어진다. 창의적인 생각을 바탕으로 무에서 유를 창조하는
것이며, 새로운 발상으로 독창적인 작품을 만들어 내는 것이다.

인내의 예술
예술은 인간의 한계에 도전하다. 인간 내면의 본질을 끌어낸다.
진정한 자신의 모습을 탐구하고 인간의 깊은 내면을 발견해
낸다. 끊임없는 고뇌와 산고의 고통 속에 아름다운 결실을
맺게 되는 것이다.

공감의 예술
예술은 깊이 생각하고 느끼게 해 감동을 준다.
예술은 사람들에게 어떤 의미를 전달할 수 있어야 한다.
깊이 음미하게 하여 감동을 이끌어 내는 것.
그것이 예술이 줄 수 있는 진정한 가치와 의미일 것이다.

위에서 언급한 각각의 예술에도 큰 의미가 있겠지만 이 세 가지가 결합되어 삼위일체를 이루어 낸다면 그것은 바로 최고의 가치를 지닌, 역사에 영원히 남을 예술이 되지 않을까 생각해 본다.

이러한 예술이 일부 계층의 사람들만이 아니라 좀 더 많은 사람들의 공감을 이끌어 낼 수 있다면 얼마나 가치 있는 일일까? 예술은 시대의 흐름과 함께하며 끊임없이 변화해 왔다. 현대에 와서는 예술의 범위가 상당히 넓어지고 있다. 예술가들은 이제 전통 예술에 대중성을 가미하기 시작했다. 예술과 대중문화의 결합은 많은 이들의 관심을 불러일으키며 공감을 얻고 있다.

대중성과 예술의 결합을 생각하면 단번에 떠오르는 화가와 음악가가 있다. 바로 앤디 워홀과 레너드 번스타인이다. 이들은 전통 예술과 대중 예술의 경계를 무너뜨리고 대중의 공감을 얻으며 생전에 큰 성공을 이루어 냈다. 현대사회를 사는 사람들 중 이들의 음악과 미술을 접해 보지 않은 사람은 아마 거의 없을 것이다. 그들의 작품은 이미 우리 생활 속에 깊숙이 들어와 있기 때문이다.

기계가 되고 싶다

20세기 중반, 미술계에서는 팝과 예술을 혼합하는 팝아트라는 장르가 만들어졌다. 그중 우리에게 가장 잘 알려진 작가가 바로 워홀이다. 그는 'I Miller' 제화에서 신발 일러스트를 그리고 'RCA'에서는 음반 표지를 디자인하는 상업미술가로 경력을 쌓아 가기 시작했다. 그는 상업미술에서 인정받는 위치에 올라선 이후 〈매릴린 먼로 두 폭〉과 〈100개의 수프 깡통〉, 〈100개의 코카콜라 병〉 등을 전시하게 되었다. 이 작품들은 당시 큰 반향을 불러일으켰다. 예술의 주제로서 절대 적합하지 않다고 여겨지던 일상 용품을 작품 소재로 삼다니. 그것도 슈퍼마켓에서 흔히 구입할 수 있는 수프 깡통, 콜라 병으로. 적지 않은 충격을 안겨 준 그는 콜라 병을 주제로 한 자신의 작품에 대해 다음과 같이 설명했다.

—
레너드 번스타인(1918~1990). 미국의 지휘자이자
작곡가로, 『로미오와 줄리엣』을 현대적으로 각색한
뮤지컬 〈웨스트사이드 스토리〉의 음악을 맡아 크게
성공했고, 뉴욕필하모닉의 음악감독을 역임하면서
해박한 지식과 입담으로 '청소년 음악회'를 이끄는 등
클래식음악의 대중화에 앞장섰다.

미국이 정말 대단한 이유는 부자와 가난한 자가 본질적으로
똑같은 물건을 구매하는 관례를 시작했다는 점에 있다.
텔레비전을 보다가 코카콜라를 보면 당신은 대통령도
코카콜라를 마시고, 엘리자베스 테일러도 코카콜라를 마시고,
당신도 코카콜라를 마신다는 것을 알 수 있다.
콜라는 콜라일 뿐이다. 돈이 많다고 길모퉁이의 부랑자보다
좋은 콜라를 살 수는 없다. 모든 콜라는 다 똑같고 콜라는
다 맛있다. 그것은 엘리자베스 테일러도 알고, 대통령도 알고,
부랑자도 알며, 당신도 안다.

이렇듯 워홀은 대량 생산에 따른 상업주의적 사회의 모습을 작품에 투영하는 데 성공했다. 그리고 그의 작품은 대중심리를 관통했다. 그는 자신의 작업 공간을 'factory', 즉 공장이라고 불렀다. 상업주의적 사회에서의 소비문화를 대변하듯 소비자의 욕구에 따라 많은 물건을 생산해 내는 공장에 비유한 것이다. 그는 "기계가 되고 싶다"라고 말하며 작품들을 실크스크린 기법을 사용하여 기계처럼 찍어 냈다. 소재 또한 앞서 말한 코카콜라 병, 캠벨 수프 깡통, 달러 사인 등 일상생활에서 볼 수 있는 것을 비롯하여 엘비스 프레슬리, 매릴린 먼로, 재클린 케네디 등 대중에게 인기가 많은 유명인들을 선택했다. 이로써 그는 대중의 관심과 공감을 이끌어 낸 것이다.

대중 속으로 파고들다

음악계에서는 번스타인이 대중의 마음을 사로잡았다. 클래식 음악의 지휘자였던 번스타인은 전통 지휘자들과는 달랐다. 그는 근엄하고 진지한 기존 지휘자들과는 달리 무대에서 춤추고 기뻐 날뛰며 모든 감정을 몸으로 드러냈다. 그는 관중과 대화했고 관중을 이해시켰다. 또한 그는 콘서트홀에 머물지 않고 텔레비전 속으로 뛰어들었다. 텔레비전이라는

매스미디어를 통해 대중에게 먼저 다가가고 친분을 쌓았다. 그는 더 이상 어렵고 다가가기 힘든 전통 예술가가 아니었다. 대중 속으로 파고들어 그들을 이해하며 그들과 함께 숨 쉰 '스타'였던 것이다.

어릴 적 재즈 밴드에서 활동한 경험이 있는 번스타인은 지휘자 외에도 피아니스트, 스승, 작곡가로서도 명성을 날렸다. 그는 『로미오와 줄리엣』을 현대판으로 각색한 뮤지컬 〈웨스트사이드 스토리〉를 작곡했다. 아메리칸 드림을 안고 미국에 온 이민자들의 애환을 담은 이 작품은 그의 가장 유명한 대표작이 되었다. 이 뮤지컬은 지금까지도 가장 인기 있는 뮤지컬 중 하나로 손꼽힌다. 〈투나이트〉, 〈마리아〉,① 〈아메리카〉와 같은 주옥같은 노래는 누구나 한 번쯤 들어 본 것으로, 우리의 생활 속에 깊이 파고들어와 있다. 그는 이외에도 여러 작품을 작곡했는데, 재즈와 팝 성향을 클래식에 가미함으로써 전통과 대중음악의 경계를 무너뜨리며 화합적으로 결합하는 데 성공했다.

①
〈마리아〉

워홀과 번스타인은 가장 미국적인 아티스트로 꼽힌다. 하지만 그들은 각각 미국이 아닌 체코슬로바키아와 러시아의 이민자 2세로 태어났다. 여러 나라의 인종과 문화가 혼합되어 재탄생한 미국 문화 속에서 이들은 아메리칸 드림을 이루어 내며 미국을 대표하는 아티스트로 우뚝 서게 되었다.

이들은 자신의 활동뿐만 아니라 다른 예술가들의 작품을 알리는 데도 큰 힘을 기울였다. 번스타인은 조지 거슈윈, 코플랜드, 찰스 아이브스 같은 미국 작곡가들의 곡을 자주 연주하면서 그들의 음악을 널리 알리는 데 힘썼고, 워홀 역시 미국 흑인 화가인 바스키아의 활동을 도우며 오랜 친분을 유지했다. 워홀이 죽은 뒤 슬픔에 젖은 바스키아가 마약에 의존하는 빈도가 높아져 곧 사망했다는 것은 잘 알려진 이야기다.

클래식 음악가였지만 로큰롤을 좋아했고 뮤지컬이라는 대중음악 장르를 작곡했던 번스타인은 텔레비전에 출연해 클래식의 대중화에 앞장서기를 주저하지 않았다. 워홀 또한 상업미술로 시작하여 일상에서 흔히 볼 수 있는 주제와 대중이 사랑하는 스타들의 이미지를 예술로 승화함

—
앤디 워홀의 〈캠벨 수프 통조림〉(1962). 워홀의
첫 전시회에서 선보인 이 작품은 대량 생산에 따른
현대 소비문화를 반영한 것으로, 그 상업적인 주제로
인해 처음에는 예술에 대한 모독으로 간주되었다.
워홀 팝아트의 본격적인 서막을 연 이 작품이
큰 반향을 불러일으키면서 워홀과 캠벨 수프 통조림은
사실상 동의어가 되었다.

으로써 예술의 가치를 재조명하게 했다. 전통 예술이라는 틀에서 벗어나 누구나 공감할 수 있는 보편적인 예술로 소통하고자 했던 그들의 정신은 지금도 여전히 일상 속에서 우리와 함께 살아 숨 쉬고 있다.

예술은 시대의 흐름과 함께 변화한다. 시대는 이제 수많은 매체를 통해 소통하고 있다. 매스미디어에서 멀티미디어로, 또 개인 미디어로 대중문화는 오늘도 바뀌고 있다. 예술은 이제 대중이 다가오기를 기다리는 것에 그치지 않고, 그들이 이해하고 공감할 수 있도록 그들에게 다가가는 노력을 아끼지 않아야 한다. 워홀과 번스타인처럼 전통 예술의 형식과 틀을 고집하지 않고 대중에게 다가가려는 노력으로 시대의 공감을 얻어 내는 예술, 그것이 이 시대를 살고 있는 예술가들의 몫이 아닐까 생각해 본다.

반복과 차이

저드 ─ 라이히

Donald Judd ─ *Steve Reich*

인생을 닮은 음악

　　자장자장, 자장자장, 우리 아기 잘도 잔다. 우리 아기 잠잘 때는 앞집 개도 짖지 말고 뒷집 개도 짖지 마라. 우리 아기 잘도 잔다. 자장자장, 자장자장. 어렸을 때 엄마가 내 등을 토닥토닥 두드리며 이 노래를 불러 주면 난 깊은 잠에 빠지고는 했다. 모차르트, 브람스, 슈베르트 등 그 누구의 자장가보다도 엄마표 자장가가 좋았다. 같은 리듬으로 반복되는 이 노래는 멜로디가 탁월하게 좋은 것도, 특별한 음악적 효과가 있는 것도 아니었지만 내게는 세상 어떤 노래보다 아름답게 들렸다. 토닥거리는 엄마 손의 리듬. 그에 맞추어 들려오는 "자장자장" 소리. 마치 삶을 이어 가는 심장박동처럼 일정하게 반복되는 음악. 그것은 내게 안정감을 주고, 잡생각에서 멀어지게 해 주었다.

　　일정한 리듬으로 심장이 뛰듯 사실 인생은 반복의 연속이다. 아침이면 잠에서 깨고, 이를 닦고, 세수하고, 밥을 먹고, 잠을 자고, 또 잠에서 깨어 이를 닦고, 세수하고, 밥을 먹고, 잠을 자고……. 그리고 그 사이사이에는 다른 일이 일어난다. 그것은 또 다른 하루의 반복이기도 하다. 같은 리듬으로 시작되었다가 어긋났다 다시 돌아오는 음악.

　　스티브 라이히의 곡을 듣고 있으면 우리의 인생과 닮았음을 느낀다. 라이히는 미니멀리즘 음악 작곡가다. 그는 단순한 모티브를 반복적으로 연주하는데, 이때 사용한 음악적 테크닉을 페이징phasing이라고 한다. 이는 처음에는 서로 일치하던 음악이 시간이 지남에 따라 연주자의 템포 차이로 조금씩 어긋나게 하는 기법이다.

　　이 기법을 이용해 작곡한 〈피아노 페이즈Piano Phase〉①는 두 대의 피아노로 연주하는 곡이다. 한 연주자가 먼저 연주를 시작한다. 열두 개의 음으로 구성된 멜로디는 일정한 템포로 반복된다. 두 번째 연주자는 첫 번째 연주자와 똑같이 연주를 시작한다. 하지만 서서히 템포를 높이고 그로 인해 둘은 더 이상 똑같이 연주하지 않는다. 시간이 지남에 따라 둘의 멜로디는 점점 멀어져 간다.

①
〈피아노 페이즈〉

—
스티브 라이히(1936~). 미국의 작곡가로,
단순한 모티프를 반복적으로 연주하면서도
차이를 만들어 내는 미니멀리즘 음악을 대표한다.
1970년대에 작곡한 〈18인의 음악가를 위한 음악〉
음반이 10만 장 이상 팔리면서 대중에게 미니멀리즘
음악을 뚜렷하게 각인시켰다. 영국 신문 〈가디언〉은
라이히의 음악에 대해 "반복을 통해 최면에 빠진 듯한
기쁨의 세계를 보여 준다"라고 평한 바 있다.

반복되는 멜로디와 리듬 속, 둘 사이의 사소한 차이가 만들어 내는 음악은 매우 강렬하다. 그러나 멀어졌던 만큼 둘의 사이는 이내 다시 가까워지고, 마지막에 이르러 두 대의 피아노는 일치된 연주로 돌아온다. 열두 개의 심플한 음으로 둘의 연주는 함께 시작되었다. 하지만 음악이 진행되는 동안 그들의 속도는 달랐다. 이로 인해 음악은 상당히 복잡한 형태로 변했다. 그러나 결국 끝에 가서 두 피아노는 서로 같은 음과 리듬으로 돌아오는 것이다.

하루의 일상이 반복된다. 일주일이 반복되고, 1년이 반복된다. 그렇게 일상을 살고 또다시 새로운 하루로 돌아간다. '아무것도 없음'에서 태어나 심장이 뛰기 시작해 다시 '없음'으로 돌아가는 것. 라이히의 작품처럼 우리의 인생은 그렇게 돌아간다.

사물의 본질에 다가가다

미니멀리즘은 1960년대 중반에 일어난 예술 사조다. 최소한의 표현으로 가장 핵심적인 요소만을 단순화해서 반복하는 그것은 지나친 기교를 배제하고 근본을 중시하며, 음악뿐만 아니라 문학, 미술 등 여러 예술 분야에 걸쳐 일어났다. 한 예로 미니멀 아티스트인 도널드 저드는 사람들이 흔히 미술에서 꼭 필요하다고 생각하는 요소를 제거하고 이미지를 최소화함으로써 사물의 본질만을 보여 주려 했다.

그동안 미술은 사실주의, 인상주의, 표현주의, 입체주의 등 여러 사조로 나뉘며 작품을 통해 작가의 생각과 감정을 드러내고자 했다. 관객들은 고흐의 〈해바라기〉를 보며 강렬함을, 장 프랑수아 밀레의 〈만종〉을 보며 숭고함을, 피카소의 〈게르니카〉를 보고 슬픔을 느꼈다. 그러나 회화와 조각의 기존 개념을 완전히 뒤엎은 저드는 작가의 주관과 감성을 뺀 채 사물 자체의 고유한 특성만을 표현하고자 했다. 감정을 드러내는 작품이 아닌 단지 '사물'을 전시한 것이다. 그것도 아무런 개성이 없는 네모난 상자들을 일렬로 쭉 배열했다. 이 작품을 볼 때마다 나는 다음과 같이 여

러 가지 생각이 든다.

'하나의 네모난 물체다, 하나의 네모난 물체다,
하나의 네모난 물체다, 하나의 네모난 물체다……'
'하나의 네모난 물체다, 두 개의 네모난 물체다,
세 개의 네모난 물체다, 네 개의 네모난 물체다.'
'두 개가 한 세트로 이루어진 네모난 물체 덩어리다.
그것의 반복, 그리고 반복, 그리고 반복, 그리고 반복.'
'세 개가 한 세트로 이루어진 네모난 물체 덩어리다.
그것의 반복, 그리고 반복, 그리고 나머지 한 개.'
'네 개가 한 세트로 이루어진 네모난 물체 덩어리다.
그것의 반복, 그리고 나머지 두 개.'

똑같은 크기와 모양을 한 상자들의 반복 속에서 나는 어떠한 규칙을 찾는다. 그러나 그 규칙은 매번 다르다. 똑같이 생긴 상자의 연속이지만 이 상자들의 의미는 내 머릿속에서 수시로 바뀐다. 저드의 작품이 매력적으로 다가오는 것은 이처럼 머릿속을 혼미하게 만들기 때문일 것이다.

저드의 작품은 라이히의 음악처럼 하나의 형태가 반복되는 구조를 띤다. 그런 정교한 반복 속에서 느껴지는 혼란. 동시에 느껴지는 일정한 비트. 거기서 오는 안정감. 하지만 그 안에서 느껴지는 현란함. 이는 라이히의 음악에서 경험하게 되는 것과 비슷하다.

시간이 지남에 따라 점점 더 복잡하고 요란해진 예술의 역사 속에서 미니멀리즘은 많은 것을 단순화했으며 다양한 분야에 영향을 미쳤다. 대중음악에도 한때 테크노를 비롯해 이 같은 기법이 사용됨으로써 듣는 사람들로 하여금 무아지경을 경험하게 했다. 클럽에서 술에 취한 채 반복되는 리듬에 맞추어 무아지경에 빠지던 사람들. 복잡한 세상 속에서 모든 것을 잊고 싶은 열망을 이러한 음악이 자극했는지도 모른다. 가요계에서 후크 송이 유행한 것 역시 이와 비슷한 맥락에서 이해할 수 있지 않을까?

—
스티브 라이히의 〈피아노 페이즈〉 연주 장면.
일정하게 중첩된 패턴으로 점진적인 변화를
만들어 내는 페이징 기법을 사용한 기악곡으로,
라이히의 미니멀리즘 노선의 시발점이 된 작품이다.

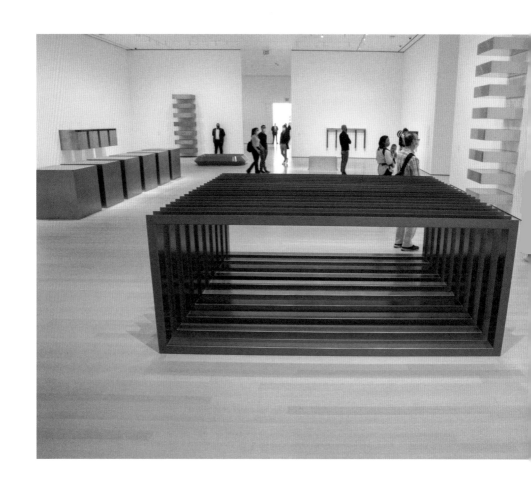

—
도널드 저드의 전시회 모습. 미국의 화가이자
조각가인 저드는 기교와 감정을 최대한 배제하고
단순한 색상과 선으로 사물의 고유한 특성을
보여 주는 데 역점을 두었다. 그의 작품은 라이히의
음악과 마찬가지로 하나의 형태가 반복되는 구조를
띠면서도 변주를 보여 준다.

점점 어지러워지는 이 세상에서 단순해지고 싶은, 별생각이나 감정 없이 간단한 멜로디를 흥얼거리고 싶은 마음.

우리의 심장은 태어나면서부터, 아니 엄마 배 속에 있을 때부터 일정하게 뛰어 왔다. 물론 때로는 더 빨리 뛰기도 하고 더 천천히 뛰기도 한다. 그러나 심장은 어떠한 순간에도 뛴다. 그 사람이 입고 있는 옷, 사는 곳, 직업, 자라 온 환경, 성격, 감정, 가진 돈, 능력 등에 상관없이 심장은 뛴다. 이것은 아주 단순하고 명확한 사실이다. 뇌가 반응하지 않아도, 몸이 움직이지 않아도, 생각이 멈추어도, 심장이 뛰는 한 우리는 살아 있다. 모든 군더더기를 없애고 나면 남는 것은 바로 심장박동인 것이다. 심장이 뛰지 않을 때, 우리 삶은 끝난다. 저드는 이렇게 말했다. "존재한다는 측면에서, 세상의 사물은 동일하다."

삶 그 자체에 다가가다

쿠르베 — 무소륵스키

Courbet — Modest Petrovich Musorgskii

한 치의 거짓 없이

"목욕만 하실 거죠?"

입구에 들어서니 한 여자가 껌을 씹으며 이렇게 묻고는 퉁명스럽게 사물함 열쇠를 건넸다. 카운터 바로 옆은 구두를 수선하는 곳이고, 그 옆에 여탕으로 들어가는 문이 있다. 지은 지 얼마나 오래되었는지 벽이며 바닥이며 세월의 흔적이 확연한 동네 목욕탕이다. 다시 나갈까 망설이다 이왕 들어온 거 얼른 마치고 나가야겠다는 생각에 곧장 사우나로 향했다.

아주머니들이 모여 수다를 떨고 있었다. 지극히 평범하고 소박한 삶을 이야기하고 있는 그녀들. 자연스레 그쪽으로 시선이 갔다. 펑퍼짐한 엉덩이, 처진 가슴, 겹겹이 접히는 허리. 보통 동네 아주머니들의 몸이다. 문득 내 머릿속에는 사실주의 화가 쿠르베의 그림이 떠올랐다.

1853년, 쿠르베는 〈해수욕하는 여인들〉이라는 작품을 출품했다. 그림 속 여인의 모습은 그때까지 화가들이 표현해 오던 이상적인 아름다움과는 거리가 멀었다. 쿠르베는 다듬어지지 않은, 평범한 대다수 여성들의 몸을 꾸밈없이 그렸다. 우아하고 관능적인 여성을 그리던 전통적 예술과 대조되는 이 사실적인 그림은 당시 미술계에 큰 파장을 불러일으켰다.

사실 목욕탕에서 만나는 대부분의 중년 여성들의 몸은 그러하다. 간혹 모델 같은 몸이 눈에 띄기는 하지만 대부분은 아름다움과는 거리가 먼 모습이다. 이러한 몸을 훌륭하다고 느끼며 하나의 작품으로 만들어 벽에 걸어 놓고 한참 감상하고 싶어 하는 사람은 그리 많지 않을 것 같다. 우리의 쿠르베만 빼놓고 말이다. 그는 사실을 그리고자 했다. 한 치의 거짓 없이, 있는 그대로를.

사실주의를 지향한 쿠르베는 〈해수욕하는 여인들〉에 이어 〈세상의 기원〉을 선보였다. 이 그림이 그 어떤 작품보다 충격적일 수밖에 없는 이유는 바로 전통적 그림에서는 금기시된 여성의 음모를 있는 그대로 그렸기 때문이다. 누드임에도 불구하고 이 작품은 우리에게 에로틱하거나 관능적인 느낌 대신 '못 볼 것'을 본 것 같은 충격을 준다. 여성의 은밀한 부

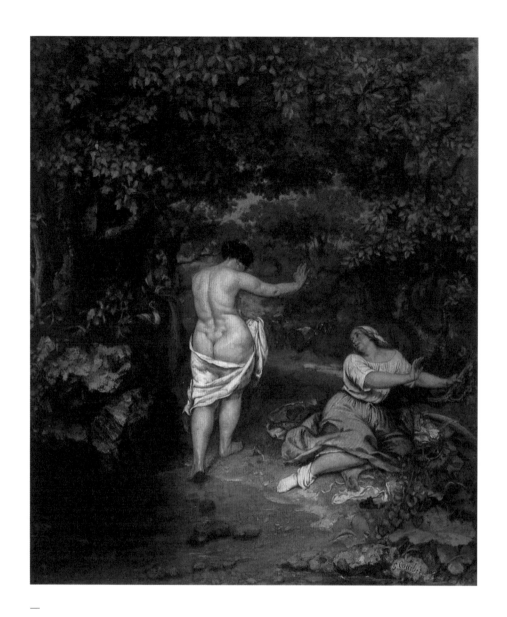

—

귀스타브 쿠르베의 〈해수욕하는 여인들〉(1853).
쿠르베는 신고전주의나 낭만주의에서 흔히 나타나는
대상의 이상화를 배격하고 현실을 가감 없이
담아내는 것을 지향한 사실주의 사조의 리더였다.
이 작품 속 여인들의 몸 역시 이상적인 아름다움과는
거리가 먼, 지극히 평범하고 소박한 모습 그 자체다.

분을 이렇게 적나라하게 그리다니. 작품은 마치 '이것이 바로 여성의 숨겨진, 진실한 모습이다'라고 외치는 듯하다.

쿠르베의 사실적 묘사는 여성의 누드 외에도 일상생활에서 흔히 볼 수 있는 노동자들의 모습으로도 이어진다. 일찍이 그는 귀족들이 아닌 거리에서 흔히 볼 수 있는 평범한 사람들, 즉 흙을 묻히고 땀을 흘리며 일하는 사람들의 모습을 담았다. 여성의 누드화에 앞서 그린 〈오르낭의 매장〉은 가로 6.63미터, 세로 3.14미터의 대형 작품으로, 당시로서는 역사화에 해당하는 크기와 구도를 갖추고 있다.

대단한 역사적 사건을 그린 것만 같은 이 작품이 담고 있는 것은 바로 일반 시민의 장례식 풍경이다. 역사적 영웅이나 성경, 신화 등을 주제로 하던 기존의 역사화와 달리 쿠르베는 어느 평범한 시민의 장례식을 주제로 그린 것이다. 이 그림을 통해 그는 평범한 사람들도 세상의 주인공이 될 수 있다고 말한다.

내게 천사를 보여 달라, 그러면 그리겠다

①
〈보리스 고두노프〉

노동자의 가치를 끌어올린 〈오르낭의 매장〉은 러시아 작곡가 무소륵스키의 오페라 〈보리스 고두노프〉①를 떠올리게 한다. 이 오페라는 황태자 드미트리를 살해한 보리스 고두노프가 왕위에 오르는 것으로 시작된다. 시민들은 보리스가 가난에서 민중을 구원해 줄 것이라 믿으며 그를 하늘이 내린 통치자라 추앙한다. 하지만 시민 그레고리는 보리스가 암살자라는 사실을 알고 있다. 보리스는 드미트리를 살해한 죄책감에 빠져 괴로워하다 결국 정신병으로 죽는다. 그리고 죽은 드미트리 행세를 하던 그레고리가 보리스의 자리를 차지한다. 평범한 시민이 러시아의 황제를 밀어내고 권력을 장악한 것이다. 무소륵스키는 이 작품을 통해 실제 러시아 민중의 역사적 삶을 그려 냈다. 이 밖에도 그는 〈농민의 자장가〉 등 농민들을 위한 노래를 작곡했으며, 괴테의 『파우스트』 속 대사를 바탕으로 〈벼룩의 노래〉

②
〈벼룩의 노래〉

②라는 곡을 만들어 권력에 벌벌 떠는 관료들을 이렇게 풍자하기도 했다.

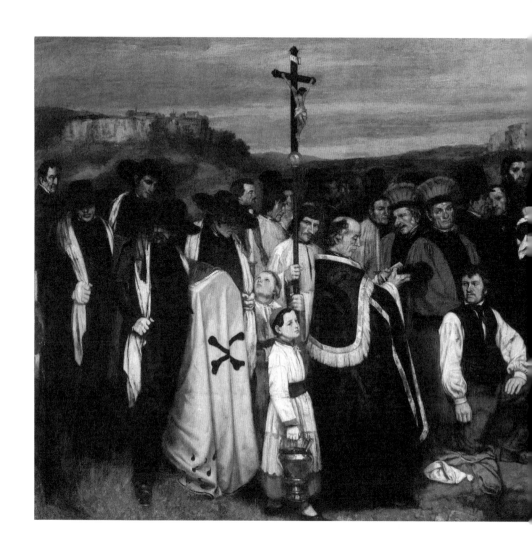

—
귀스타브 쿠르베의 〈오르낭의 매장〉(1849~1850).
역사화 같은 느낌을 주는 이 작품은 사실은
화가의 고향 마을 사람의 장례식 풍경을 그린
것이다. 쿠르베는 왕후장상 대신 평범한 소시민을
주체로 등장시킴으로써 다가올 사회를 예견했다.

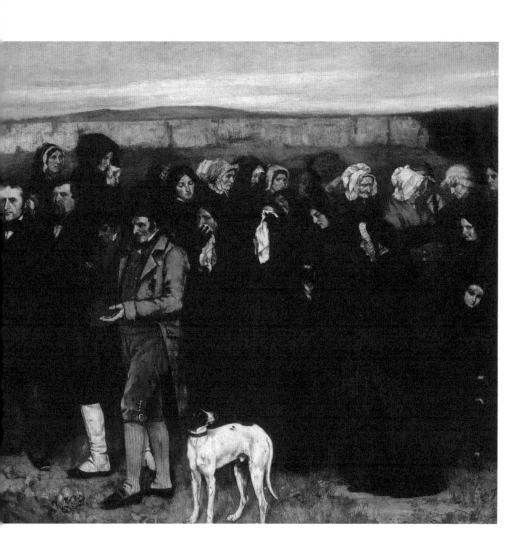

모데스트 무소륵스키의 오페라 〈보리스 고두노프〉의
한 장면. 알렉산드르 푸시킨의 원작을 토대로
무소륵스키가 곡을 붙인 이 오페라는 황태자
드미트리를 살해하고 황제에 등극한
보리스 고두노프가 드미트리의 망령에 시달리다
정신병으로 죽는 이야기를 담고 있다.

옛날 옛적에 한 임금님이 벼룩을 길렀다네.

임금님은 벼룩을 왕자처럼 귀여워했지.

벼룩이래, 하하하하하.

임금님은 재단사를 부르더니 이렇게 말했다네.

"벼룩에게 외투를 지어 주거라."

벼룩에게 외투를 지어 주라고? 하하하.

벼룩에게 벨벳으로 만든 옷을 맞추어 주었지.

그랬더니 벼룩은 거드름을 피우네. 하하하하.

벼룩이 우쭐하네.

벼룩이 나이 든 장관도 아름다운 여자 관리인도

마구 물어 대지만 임금님의 귀염둥이이니

함부로 손도 못 대고 찍 눌러 죽이지도 못하네.

하하하하하.

사실주의를 추구했던 무소륵스키는 쿠르베가 그림을 통해 그랬던 것처럼 눈으로 직접 본 것만을 음악에 담고자 했다. 그것은 그림에 비해 쉽지 않은 일임에도 무소륵스키는 이를 〈전람회의 그림〉③을 통해 성공적으로 보여 주었다.

③
〈전람회의 그림〉

무소륵스키에게 그것이 가능했던 까닭을 많은 이들이 그가 정식 음악 교육을 받지 않은 데서 찾는다. 체계적으로 배우지 못했기에 독창적인 음악을 만들 수 있었다는 것이다. 〈전람회의 그림〉은 그가 자신의 친구이던 빅토르 하르트만이 세상을 떠난 뒤 개최된 추모전을 보고 이를 음악으로 표현한 작품이다. 곡 사이사이에 배치된 〈프롬나드〉는 전람회장을 거니는 발자국 소리를 표현한 것이고, 〈옛 성〉, 〈병아리들의 춤〉, 〈키에프의 대성문〉 등 총 열 개의 곡은 각각 하르트만이 남긴 동명의 작품을 보고 만든 것이다. 이들 곡을 듣고 있노라면 마치 그림을 보는 듯 사실적인 표현에 놀라움을 금할 수가 없다.

전시회장에 들어선다. 진지한 발걸음으로 첫 번째 작품 앞에 가 선

다. 작고 못생긴 꼽추 난쟁이를 그린 작품이다. 잠시 감상하고 발걸음을 옮긴다. 옛 성과 프랑스의 소도시 리모즈, 러시아 신화 속 마녀 바바야가의 오두막집을 지나 마지막으로 키예프의 성문까지. 무소륵스키가 인도하는 음악에 따라 전시회장을 거닌다. 그렇게 하르트만의 작품은 음악으로 살아 숨 쉰다.

쿠르베와 무소륵스키의 사실주의 예술은 이후 '눈에 보이는 인상 그대로를 담겠다'는 사상으로 발전하여 마네, 모네, 드뷔시와 같은 인상주의 예술가들에게 깊은 영향을 미쳤다.

다시 목욕탕 안 여인들로 시선을 돌린다. 그곳은 어느새 쿠르베의 작품이 되어 있었다. 그녀들의 출렁이는 뱃살, 접히는 등살이, 그들의 삶이 더없이 진실하고 아름다워 보였다. 쿠르베는 말했다. "나는 한 번도 천사를 본 적이 없다. 내게 천사를 보여 달라. 그러면 그리겠다." 무소륵스키도 이렇게 말했다.

> 그 어떤 곳에서도 지속되는 삶,
> 지독히 쓰고 힘들어도 변하지 않는 진실,
> 사람들을 향해 진지하게 내뱉을 수 있는 담대함.
> 바로 그것이 나를 깨우고,
> 내가 원하며 결코 놓치고 싶지 않은 것이다.

재즈처럼

데이비스 — 거슈윈

Stuart Davis — *George Gershwin*

미국적 풍경

일상의 도돌이표에 묶여 있을 때, 그 마디 안에서 벗어나 즉흥적인 삶을 만들고 싶을 때가, 머리보다는 가슴을 따르고 싶을 때가 있다. 잡으려고, 통제하려고, 억제하려고 안간힘을 쓰는 것보다 본능이 이끄는 대로, 마음이 시키는 대로 따라가다 보면 어느새 보이는 것이, 만나는 것이 있다. 재즈의 즉흥연주처럼.

재즈는 미국 흑인들 사이에서 시작된 것으로, 그들의 삶과 애환이 녹아 있는 음악이다. 재즈에는 즉흥연주라는 것이 있다. 이것은 말 그대로 연주 도중 즉흥적으로 음악을 만들어 내는 것을 말한다. 그때 그 기분에 맞게끔, 이른바 필feel 받는 대로 연주하는 것이다. 작곡자의 의도를 최대한 정확하게 보여 주어야 하는 클래식 음악에서는 절대 있을 수도, 있어서도 안 되는 일이다.

따라서 클래식 연주는 절대 달라지는 법이 없지만 재즈의 즉흥연주는 똑같이 연주되는 법이 없다. 물론 미리 약속된 형식은 유지한다. 하지만 그 안에서 재즈는 자유롭다. 음은 올라갈 수도 내려갈 수도 있고, 멜로디는 반복될 수도 다른 길을 갈 수도 있다. 마치 우리의 인생처럼 말이다.

1930년대 미국은 재즈 양식의 하나인 스윙swing의 열기로 뒤덮여 있었다. 그 무렵 미국의 추상화가 스튜어트 데이비스는 이를 주제로 그림을 그렸다. 필라델피아에서 태어나 열여섯 살에 뉴욕으로 간 그는 그곳에서 맨해튼의 밤 문화를 처음 접하게 되었다. 블루스, 스윙 등 도시의 재즈 음악에 푹 빠져든 그는 이에서 영감을 받아 재즈처럼 컬러풀하고 리드미컬한 그림을 그렸다. 그래서인지 그의 그림을 보고 있으면 마치 재즈가 들리는 듯하다.

데이비스의 대표작 중 하나인 〈스윙 풍경〉은 미국 매사추세츠주 글로스터의 바다 풍경을 추상적으로 담아낸 것이다. 이 작품에서 데이비스는 재즈가 더 이상 흑인들의 전유물이 아닌 미국 전역에 퍼져 있는 음악임을 표현했다. 복잡하게 얽히고설킨 색채가 리드미컬하게 움직인다. 따

—
스튜어트 데이비스의 〈스윙 풍경〉(1938).
대중음악에 관심이 많았던 미국의 추상화가 데이비스는
당시 유행하던 재즈로부터 많은 영감을 받고 생동감 있고
컬러풀한 그림을 그렸다. 매사추세츠주 글로스터의
바다 풍경을 담은 이 작품도 스윙 재즈의 리듬을 연상시킨다.

로따로 움직이는 듯 보이는 색색의 모티브는 조화를 이루며 하나의 작품으로 완성된다. 각양각색의 사람들이 모여 하나의 사회를 이루듯 그는 이 작품을 통해 미국을 그렸다.

재즈에 심취해 있던 데이비스는 그림 제목에도 재즈 용어를 사용했다. 그중 〈멜로우 패드The Mellow Pad〉는 재즈 용어뿐만 아니라 연주 기법마저 차용한 작품으로, 그가 재즈에 얼마나 큰 영향을 받았는지를 보여 준다. 재즈에서 사용되는 테마와 즉흥연주처럼 그는 1931년 작품인 〈집과 길〉을 테마로 삼았다. 그리고 이 그림을 한층 정교하게 변형하여 〈멜로우 패드〉라는 작품으로 발전시켰다. '멜로우 패드'는 재즈 음악가들 사이에서 사용되던 은어다. '패드'는 집 또는 아파트와 같은 '장소'를 의미하는데, 멜로우와 패드의 합성어인 멜로우 패드는 재즈 연주 중 '듣기 좋은 부분'을 의미한다.

랩소디 인 블루

이렇게 재즈를 미술에 담아낸 데이비스처럼 음악에서는 거슈윈이 재즈를 클래식에 담아냈다. 거슈윈은 맨해튼의 빈민가에서 태어나 자연스럽게 흑인들의 생활을 접했다. 그곳에서 그는 흑인들의 가난을 보고 또 직접 경험하며 인생의 애환을 맛보았다. 그리고 그들의 인생을 대변하는 음악인 재즈를 접했다.

그 결과 거슈윈은 클래식 음악 역사상 최초로 흑인을 주인공으로 한 오페라 〈포기와 베스〉를 만들어 냈다. 이 작품은 상당한 센세이션을 불러일으켰다. 그 유명한 〈서머타임〉①, 〈꼭 그렇지만은 않아It Ain't Necessarily So〉 등 최고의 히트작들이 탄생했다. 이 음악에서 거슈윈은 유럽의 클래식과 미국의 재즈를 절묘하게 접목했다. 또한 흑인 특유의 발음을 가사에 그대로 사용하여 그들의 문화와 생활을 오페라에 담아냈다. 그는 이렇게 말했다.

①
〈서머타임〉

재즈는 미국에 축적되어 있는 에너지의 결과다.

그것은 거칠고 서민적인 힘을 지닌 음악이다.

클래식 음악을 만들기 전 거슈윈은 대중음악 작곡가였다. 음악 출판계의 중심지인 뉴욕 틴팬앨리에서 피아니스트와 작곡가로 활동했던 그는 스물한 살에 〈스와니Swanee〉를 작곡하여 대중음악계에서 큰 성공을 거두었다. 엄청난 수익을 올렸지만 그는 클래식 음악을 사랑했다. 이런 열정을 바탕으로 그는 〈랩소디 인 블루Rhapsody in Blue〉②를 작곡했고, 이 작품으로 그는 미국을 대표하는 예술가로 등극하기에 이르렀다. 스트라빈스키를 비롯하여 아르투로 토스카니니, 라흐마니노프 등 당대의 유명 작곡가들이 이 곡에 찬사를 아끼지 않았으며, 하루아침에 그는 대중음악계만이 아닌 클래식 음악계에서도 명성을 얻었다.

이에 만족하지 않고 거슈윈은 클래식을 좀 더 심도 있게 공부하기 위해 프랑스 작곡가 라벨에게 레슨을 의뢰했다. 하지만 라벨은 "일류 거슈윈이 왜 이류 라벨이 되려 하느냐"라며 거절했다고 한다. 이러한 일화는 거슈윈의 독창적인 음악과 그 성공 배경을 보여 준다. 그는 일상생활에서 듣고 느낀 재즈와 팝, 그리고 평소 동경하던 클래식 음악이라는 장르를 적절히 배합하여 독특하면서도 다양성을 가진, 또한 미국인을 대변하는 음악을 만들어 냈다.

② 〈랩소디 인 블루〉

미국식 입체파의 탄생

거슈윈이 대중음악 작곡가로 자신의 이력을 시작했던 것처럼 데이비스는 순수 미술이 아닌 캐리커처와 만화로 미술계에 진입했다. 그러나 스물한 살에 국제 현대미술전인 아모리 쇼에 최연소로 출품하게 되었고, 이때 접한 유럽의 입체파에서 많은 영향을 받았다. 그는 자신의 노트에 다음과 같이 기록하며 미국의 특성을 지닌 예술 작품을 창작하기 위해 노력했다.

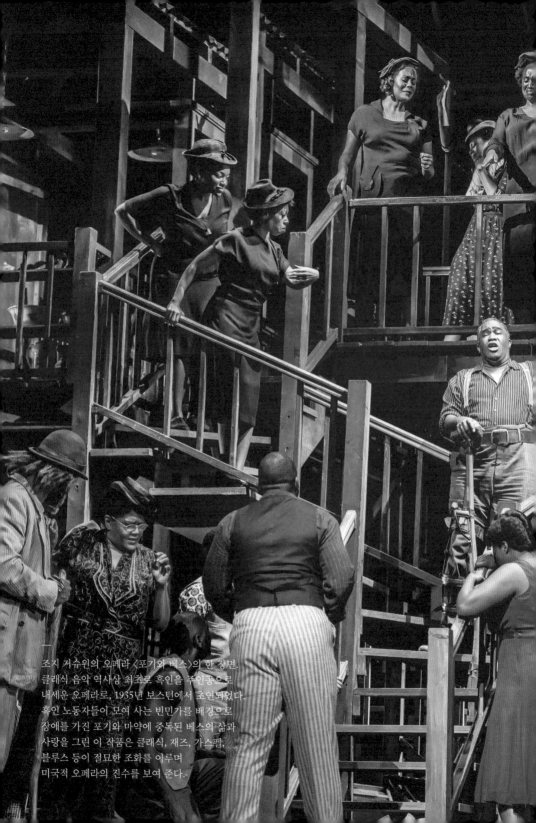

조지 거슈윈의 오페라 〈포기와 베스〉의 한 장면.
클래식 음악 역사상 최초로 흑인을 주인공으로
내세운 오페라로, 1935년 보스턴에서 초연되었다.
흑인 노동자들이 모여 사는 빈민가를 배경으로
장애를 가진 포기와 마약에 중독된 베스의 삶과
사랑을 그린 이 작품은 클래식, 재즈, 가스펠,
블루스 등이 절묘한 조화를 이루며
미국적 오페라의 진수를 보여 준다.

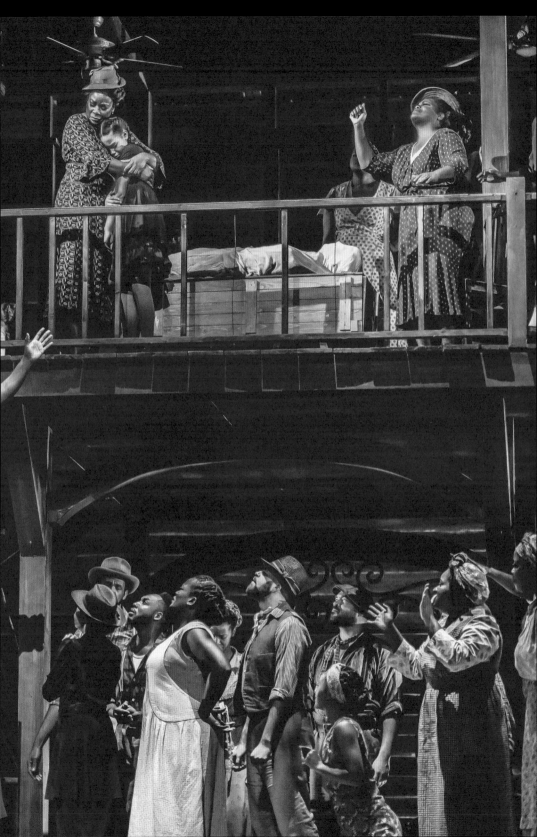

—
스튜어트 데이비스(1894~1964). 미국 필라델피아에서
태어나 열여섯 살에 뉴욕으로 이주한 데이비스는
도시의 문화와 거리 풍경을 기하학적 형태로 화면을
채움으로써 미국식 입체주의를 보여 주었다.
이는 훗날 팝아트의 탄생에도 많은 영향을 끼쳤다.

지금부터 나는 프랑스가 아닌 미국의 논리적인 미술 작품을
시작할 것이다. 미국에는 미국의 과학자와 발명가가 있다.
이제 미국은 미국의 예술가를 보유하게 될 것이다.

1928년, 데이비스는 예술의 중심지인 파리로 건너갔다. 이곳에서
프랑스 입체파를 접한 그는 그중에서도 종합적 입체파synthetic cubism의 영
향을 받아 '감정'을 살리는 데 중점을 두게 되었다. 또한 뉴욕이라는 도시,
자동차, 상업 로고 등 미국인들의 모습을 상징적으로 나타내면서도 일상
생활에 녹아 있는 주제를 그려 넣으며 미국식 입체파를 만들어 냈다. 일
상에서 주제를 찾는 것, 원근법을 없애고 포스터 같은 느낌을 살리는 것,
컬러풀한 색채라든지 글자를 사용하는 특징 등은 이후 팝아트 분야에서
선구적인 역할을 했다.
　　재즈를 사랑한 데이비스와 거슈윈. 틀에 박힌 사고방식에서 벗어
나 새로운 것을 시도했던 그들. 미술과 음악이라는 테마 안에서 자신만
의 개성을 살려 자유롭게 표현해 낸 이들의 작품은 재즈의 속성과 닮았
다. 자유롭게 움직이는 재즈. 그것은 언제 들어도 참 매력적이다. 거슈윈
은 말했다.

인생은 재즈와 같다. 재즈는 즉흥적으로 연주될 때가 최고이듯
인생도 그러하다.

화려함의 이면

티소 — 오펜바흐

James Tissot — *Jacques Offenbach*

현대의 오르페우스

사회 풍자는 코메디의 중요 소재 중 하나다. 사회 풍자 소재가 공감을 얻는 이유는 가려운 곳을 긁어 주는 역할을 하기 때문일 것이다. 예술가들 중에도 작품을 통해 사회의 이면을 꼬집은 이들이 있다.

'프랑스 오페레타의 창시자'라 불리는 오펜바흐. 그의 이름은 몰라도 그가 작곡한 캉캉을 모르는 사람은 없을 것이다. 긴 치마를 들어 올리고 다리를 차올리며 경쾌한 춤을 추는 캉캉. 오펜바흐의 오페레타 〈지옥의 오르페우스〉 중 〈지옥의 갤럽〉①이라는 제목을 가진 음악이 바로 그 유명한 캉캉이다. 짧은 오페라를 뜻하는 오페라타는 주로 희극적인 주제를 가지고 있는데, 오펜바흐는 무려 100여 편에 가까운 오페라타를 작곡했다. 그 수만큼이나 엄청난 유명세를 탔던 그는 재치 있는 줄거리와 음악으로 대중의 환심을 샀고, 오페라타는 당시 프랑스에서 대유행이 되었다.

①
〈지옥의 갤럽〉

오펜바흐의 가장 대표적인 오페라타는 〈지옥의 오르페우스〉다. 그는 그리스신화에 등장하는 오르페우스의 이야기를 차용하여 패러디를 만들어 냈다. 죽은 아내를 찾아 지옥으로 간 오르페우스가 돌아보면 안 된다는 조건을 어겨 결국 죽음으로 아내를 다시 만난다는 가슴 아픈 사랑 이야기를 당시 시대 상황에 맞추어 각색한 것이다.

먼저 오르페우스와 에우리디케는 죽을 만큼 사랑하는 사이가 아닌 결혼 생활에 권태를 느끼는 커플로 등장한다. 그런데 어느 날 아내인 에우리디케가 양치기로 변신한 지옥의 신 하데스와 바람이 나 지옥으로 가게 되고, 오르페우스는 화가 나는 대신 아내가 없어진 것에 대한 기쁨을 감추지 못한다. 하지만 그는 자신의 의지와는 다르게 여론에 밀려 하는 수 없이 아내를 구하러 지옥에 가게 되고, 아내를 데리고 지옥을 나오던 그가 우연히 뒤를 돌아보는 바람에 결국 아내를 구하지 못하게 된다. 이에 그는 아내와 마침내 헤어질 수 있게 된 것에 기뻐하며 오페라의 막이 내린다. 죽음을 넘어서는 신화적 사랑을 비웃는 듯한 이 이야기 안에는 귀족들 간의 사랑 없는 결혼과 무위도식하는 그리스신화 속 신들의 등장을

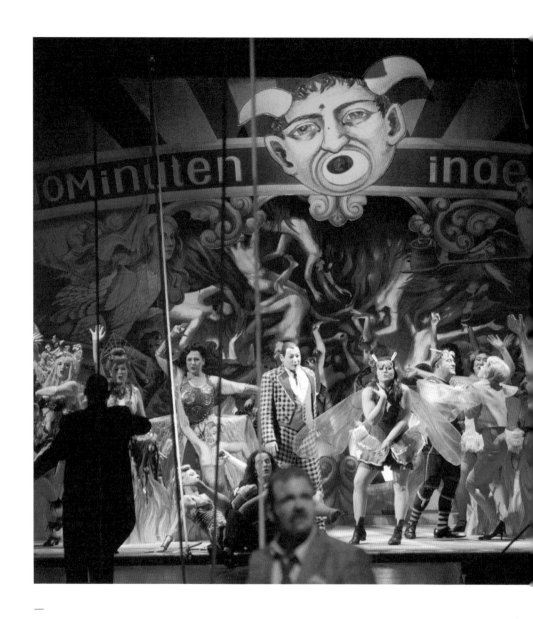

—

자크 오펜바흐의 오페레타 〈지옥의 오르페우스〉의
한 장면. 그리스신화에 나오는 오르페우스와
에우리디케는 이 작품에서 오랜 결혼 생활로
심한 권태를 느끼는 커플로 등장한다.
신화 속 가슴 아픈 사랑 이야기를 희극적으로 각색한
이 작품은 당시 상류사회에 대한 풍자를 담고 있다.

통한 당시 관료들에 대한 사회적 풍자가 담겨 있다.

상류사회를 풍자하다

오펜바흐가 파리 사교계에서 큰 인기를 끌었던 것처럼 미술계에서는 제임스 티소가 파리 상류층 사이에서 엄청난 인기를 누렸다. 스물세 살에 파리 살롱에 작품을 발표한 뒤 파리 상류층 여성들을 주제로 그림을 그리면서 주목을 받게 된 그는 프랑스에서 활동하다가 보불전쟁 이후 영국으로 건너가 빅토리아시대의 여성들을 그렸다.

모자와 모직물 상인의 아들로 태어난 티소는 부모의 영향 덕분인지 여성들의 패션을 화려하게 그려 내는 것으로 유명했다. 그의 그림 속 여성들은 하나같이 아름답고 우아한 자태로 화려한 옷을 입고 있다. 그런 작풍으로 인해 그는 부유층으로부터 인기를 한 몸에 누렸지만 평론가들로부터는 좋은 평가를 받지 못했다. 존 러스킨은 그의 그림을 보고 '저속한 상류층의 불행하고 단순한 컬러 사진'이라 폄하하기도 했다.

하지만 여기서 흥미로운 사실은 부자들만의 화려한 모습을 담은 티소의 그림에는 사실 상류사회에 대한 풍자가 담겨 있다는 점이다. 실제 그는 당시 유명 잡지였던 『베니티 페어』의 풍자 화가로 활동하기도 했는데, 그가 그린 〈야망을 품은 여인〉, 〈너무 이른〉, 〈쉿!(연주회)〉 등과 같은 작품을 보면 상류사회에 대한 비판적 시선이 담겨 있다.

〈야망을 품은 여인〉에서 여인은 노신사의 팔짱을 끼고 사교계 무도회장에 들어서고 있다. 하지만 그녀의 시선은 마치 다른 기회를 노리는 듯 주변을 향해 있다. 〈야망을 품은 여인〉이라는 제목을 통해서도 티소는 화려한 사교계 속 여인의 숨은 의도를 드러내는 듯하다.

〈너무 이른〉 역시 사교계 무도회를 그린 것으로, 파티에 너무 일찍 도착한 탓에 부끄러워하는 여인의 모습이 담겨 있다. 주변의 시선은 그녀를 불편하게 만드는 듯하다. 뒷담화를 하고 있는 듯해 보이기도 하는 이 그림은 사교계 안에서 일어날 법한 미묘한 신경전을 떠올리게 한다.

〈쉿!(연주회)〉에서는 살롱 문화를 엿볼 수 있는데, 여기서 티소는 연주 시작 전 아랑곳하지 않고 떠드는 살롱의 관객들을 묘사했다. 화려한 치장에 앞서 갖추어야 할 예의를 강조하려는 풍자적 그림처럼 보인다. 화려하고 아름다워 보이는 사교계를 주제로 불편한 진실을 그린 그의 그림들을 통해 감추어진 상류층의 속내가 드러나는 듯하다.

〈재클린의 눈물〉을 들으며

오펜바흐의 작품 역시 '천박하다'거나 '싸구려 음악'이라는 평가를 받기 일쑤였다. 오페라타라는 다소 가벼운 장르로는 그러한 평을 뛰어넘기 어려웠던 그는 죽기 전 처음이자 마지막으로 오페라를 쓰기에 이르렀다. 바로 〈호프만의 이야기〉②다. 이 오페라는 지금까지도 인정받는 명작으로 남아 있다. 오펜바흐는 이 작품에서도 사회 풍자를 이어 갔다. 특히 1막에 등장하는 인형 올림피아의 모습은 딸을 좋은 집안에 시집보내고 싶은 부모들이 자식을 인형처럼 예쁘게 꾸며 사교계에 등장시키던 모습을 빗댄 것으로, 당시 상류사회의 모습을 꼬집은 것이다.

②
〈호프만의 이야기〉

평생 오페라타를 작곡한 오펜바흐가 말년에 가서 오페라를 만든 것처럼 티소 역시 말년에는 사교계의 화려함을 그리는 대신 종교화에 심취했다. 티소가 사랑한 여인 캐슬린 뉴튼이 죽고 영적 경험을 하고 난 뒤였다. 그는 캐슬린을 주제로 많은 작품을 남겼다. 그녀는 티소에게 수많은 영감을 불어넣었다. 하지만 그녀는 이혼녀이자 불륜녀로 사교계에서 낙인찍힌 상황이었다. 그녀와의 사랑은 그에게 사교계 퇴출이라는 결과를 가져왔다. 하지만 그는 이에 아랑곳하지 않고 그녀와의 사랑을 택했다. 캐슬린이 결핵으로 죽고 나서야 그의 사랑은 끝이 났다.

1882년, 캐슬린이 세상을 떠나고 티소는 파리로 돌아가 활동을 이어 갔으나 1888년에 그녀와 관련된 영적 경험을 한 뒤 성서에 바탕을 둔 작품 활동에 매진했다. 같은 사람의 작품이 맞는지 의심이 들 정도로 달라진 그림은 그의 심경에 얼마나 많은 변화가 있었는지를 말해 준다.

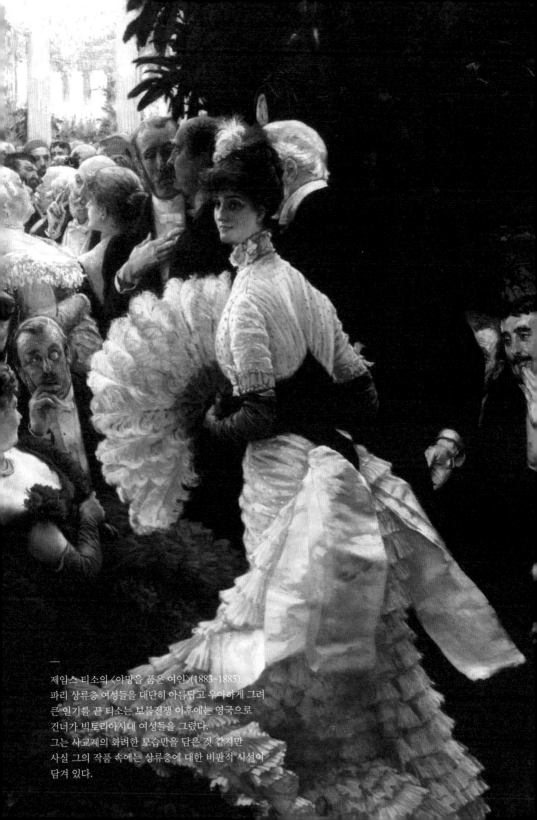

제임스 티소의 〈야망을 품은 여인〉(1883~1885).
파리 상류층 여성들을 대단히 아름답고 우아하게 그려
큰 인기를 끈 티소는 보불전쟁 이후에는 영국으로
건너가 빅토리아시대 여성들을 그렸다.
그는 사교계의 화려한 모습만을 담은 것 같지만
사실 그의 작품 속에는 상류층에 대한 비판적 시선이
담겨 있다.

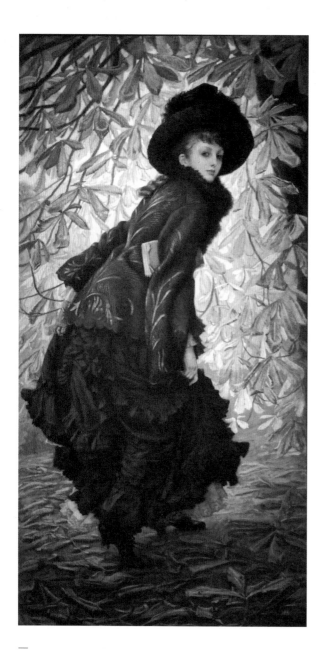

—

제임스 티소의 〈10월〉(1877). 티소는 사랑하는 여인 캐슬린 뉴튼을
주제로 많은 작품을 남겼으며, 이것도 그중 하나다. 캐슬린이 세상을
떠난 뒤 티소는 그녀와 관련한 영적 체험을 한 이후 성서에 바탕을 둔
작품 활동에 매진했다.

①
〈재클린의 눈물〉

오펜바흐 역시 그의 작품이라고는 믿기지 않을 만큼 슬픈 음악을 남겼다. 바로 〈재클린의 눈물〉①이라 불리는 첼로 곡이다. 작곡가이자 첼로 연주자기도 했던 오펜바흐는 많은 첼로 곡을 남겼는데, 이 곡은 한동안 역사 속에 묻혀 있다가 베르너 토마스라는 첼리스트에 의해 세상에 알려졌다. 너무나도 슬픈 멜로디 때문에 비운의 첼리스트인 재클린 뒤프레의 이름이 붙을 만큼 음악에는 가슴을 파고드는 듯한 슬픔이 묻어 있다.

사교계의 중심인물이었던 오펜바흐와 티소. 화려한 작품을 통해 표현했던 사교계의 이면, 감추어진 속내. 그리고 화려한 작품들 뒤로 숨겨 둔 자신들의 이면, 그들의 또 다른 자아. 오펜바흐의 〈지옥의 갤럽〉과 〈재클린의 눈물〉을 번갈아 들으며, 티소의 서로 다른 작풍의 그림들을 동시에 보며 그들의 서로 다른 자아만큼이나 다른 나의 멀티 페르소나를 들여다본다.

인생은 사계처럼

프라고나르 — 비발디

Jean Honoré Fragonard — Antonio Vivaldi

계절이 바뀌듯

봄, 여름, 가을, 겨울. 계절이 바뀌듯 사랑도 변한다. 첫 만남에서부터 익숙해지기까지 사랑은 계절처럼 그 모습도, 온도도, 느낌도 조금씩 그 형태를 달리한다. 봄에 싹트는 새싹처럼 돋아나고, 여름의 뜨거운 태양처럼 들끓고, 가을의 추수처럼 결실을 보고, 겨울의 난로처럼 따듯하게 지난 계절을 회상하는, 사랑은 그렇게 사계와 닮았다.

이런 사랑의 모습을 그린 화가가 있다. 바로 프랑스 로코코미술의 대가인 장 오노레 프라고나르다. 그는 〈사랑의 단계〉라는 연작을 그렸다. 〈구애〉, 〈밀회〉, 〈화관 쓰는 연인〉, 〈연애편지〉로 이루어진 이 연작은 다양한 사랑의 모습을 담고 있다. 그는 귀족들의 연애 장면을 여러 상징들을 이용해 노골적으로 표현한 것으로 유명하다. 〈구애〉에서 나타난 큐피드는 앞으로 그들이 사랑에 빠질 것이라는 것을 암시하고, 〈밀회〉에서는 비너스가 큐피드를 막아서서 아직은 그들의 사랑이 이루어질 시간이 아니라는 것을 표현한다. 마치 누군가의 눈을 피해 만나고 있는 것처럼 보이기도 하는 이 장면은 사랑에 빠진 남녀가 참지 못하고 서로를 갈구하는 듯하기도 하다. 〈화관 쓰는 연인〉에서는 마침내 그들의 사랑이 이루어진 모습을 볼 수 있다. 화관은 그들의 결합을 의미하고, 그들 앞에 한 화가가 사랑의 증인이 되어 그들의 모습을 그리고 있다. 마지막 〈연애편지〉에서는 그들이 서로 주고받은 편지들을 다시 읽으며 서로에게 열정적이었던 사랑의 모습을 회상한다.

아름답고 화려한 화풍에 보기만 해도 기분이 좋아지는 사랑의 네 단계를 그린 프라고나르의 작품은 네 개의 계절을 음악에 담아낸 안토니오 비발디의 음악을 떠올리게 한다. 그림에 스토리를 담은 프라고나르처럼 비발디 역시 음악에 스토리를 담았다. 바로 〈사계〉①가 그것이다. 각각의 계절에는 그것에 대한 시와 묘사가 적혀 있다. 〈봄〉에서는 새들이 지저귀는 따뜻한 봄의 한가로운 풍경과 물의 요정이 춤을 추는 광경을, 〈여름〉에서는 뜨거운 태양 아래 지친 사람들과 휘몰아치는 바람과 우박 등

①
〈사계〉

을 묘사한다. 〈가을〉에서는 수확의 기쁨을 노래하고, 〈겨울〉에는 얼어붙은 추운 계절과 집 안의 따뜻한 난로와 겨울의 기쁨이 담겨 있다. 비발디는 이렇게 마치 그림을 그리듯 상세하게 계절을 묘사했다.

세속의 예술가들

비발디는 작곡가임과 동시에 사제였다. 1703년, 스물다섯 살에 사제 서품을 받은 그는 여자 고아원 겸 음악학교인 베네치아 피에타고아원에 몸담게 되었다. 이곳에서 그는 소녀들에게 악기를 가르치고 그들이 연주할 수 있는 음악을 작곡했다. 그는 죽기 1년 전인 1740년까지 이곳에서 일했는데, 500여 곡의 기악 작품과 약 40여 곡의 오페라를 작곡하는 등 엄청난 활동을 보여 준 가운데 많은 인기를 누렸다.

하지만 비발디는 음악에는 열정적이었지만 정작 사제로서는 적합하지 않았던 것 같다. '빨간 머리 사제'라는 별명을 가졌던 그는 사제라는 신분에 맞지 않게 미사를 빼먹기 일쑤였던 데다, 메조소프라노 안나 지로와의 염문설에 휩싸이기까지 했다. 심지어 안나와 그녀의 언니와 함께 살기도 했는데, 몸이 약한 자신을 안나의 언니가 잘 보살펴 준다는 이유에서였다. 그뿐만 아니라 그다지 뛰어나지 않은 실력을 가졌던 안나를 오페라 무대에 세우기를 고집하는 등 비발디의 행동은 둘 사이에 대한 의심을 더할 뿐이었다. 그는 당시 유행한 오페라 사업에도 뛰어들었는데, 골도니라는 비평가는 비발디를 "바이올린 주자로서는 만점, 작곡가로서는 그저 그런 편이고, 사제로서는 영점이다"라고 평하기도 했다.

사제라고 하기에는 너무도 세속적인 모습을 보였던 비발디. 그가 사제라는 사실이 그다지 어울리지 않았던 것처럼 프라고나르 역시 처음에는 역사화로 미술계의 주목을 받았던 인물이다. 1752년, 로마대상을 받는 등 뛰어난 자질을 보인 그는 1765년 살롱전에 〈코레수스와 칼리로에〉를 출품했는데, 이를 계기로 아카데미의 회원이 됨과 동시에 루이 15세의 왕궁에 작품이 걸리는 영광을 누렸다. 그는 역사화를 되살릴 대가로 각

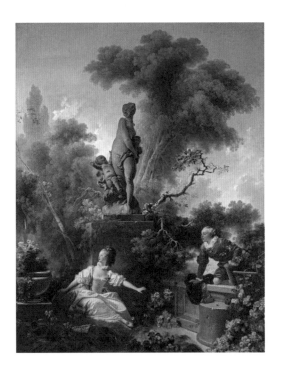

장 오노레 프라고나르의 〈밀회〉(1772, 상)와
〈사랑의 고백〉(1771, 하). 프랑스 로코코
회화의 마지막 대가인 프라고나르는
프랑스혁명으로 몰락하기 직전 귀족들의
연애 풍속을 분방하고 감각적으로 즐겨 그렸다.
그중 대표작으로 계절처럼 변해 가는 연인들의
모습을 담은 〈사랑의 단계〉라는 연작이 있다

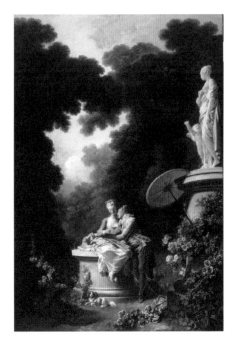

광받았으나 그 길을 걷는 대신 가벼운 세속적 에로티시즘을 표현한 화풍을 택했다. 시간이 오래 걸리는 역사화보다는 귀족들의 주문이 많고 당시 유행하고 있던 연애 풍속화가 더 돈이 되었기 때문인 것으로 보인다.

프라고나르의 대표작 〈그네〉 역시 한 남작이 자신의 정부의 집에 걸어 두기 위해 주문한 것으로 알려져 있다. 그네를 타는 여인의 치마 속을 들여다보는 젊은 남자, 남자를 향해 신고 있던 신을 벗어 던지는 여인, 그리고 그것을 눈치채지 못한 채 그네를 밀고 있는 고령의 신사. 사랑의 유희와 에로티시즘을 유머러스하고 우아하게 그려 낸 이 작품으로 프라고나르는 큰 인기와 명성을 얻었다.

반드시 봄은 다시 온다

경쾌하고 화려하면서도 우아한 비발디와 프라고나르의 작품들. 하지만 그들의 인기는 그리 오래가지는 못했다. 유행이 변하고 있었기 때문이다. 프라고나르의 〈사랑의 단계〉도 예외는 아니었다. 루이 15세의 마지막 정부인 뒤바리 부인의 주문으로 만든 이 그림은 완성 이후 다시 프라고나르에게 돌려보내지게 되었다. 그림에 등장하는 남녀가 루이 15세와 뒤바리 부인의 관계를 그대로 나타내고 있기 때문이라는 추측도 있지만, 그보다는 당시 로코코풍의 그림이 시대에 뒤떨어졌기 때문이라는 설이 더 유력해 보인다. 뒤바리 부인이 그림을 걸고자 했던 건물이 당시 새로운 유행으로 자리 잡았던 신고전주의 양식으로 지어졌다는 것이 이를 뒷받침한다. 프라고나르의 그림은 어느덧 시대에 뒤떨어진 작품이 되어 버렸고, 1798년 프랑스대혁명이 일어나면서 그를 후원하던 귀족들은 사라져 버렸다. 화려한 향락을 그리던 화가는 결국 붓을 놓게 되었고, 사람들에게 잊힌 채 가난하게 죽고 말았다.

비발디 역시 말년에 피에타고아원을 떠나 빈으로 가게 되었는데 자신을 후원하던 카를 6세가 세상을 떠나면서 후원이 끊기고 말았다. 유행이 바뀌면서 그의 음악은 더 이상 주목받지 못했고 재산을 모두 탕진한

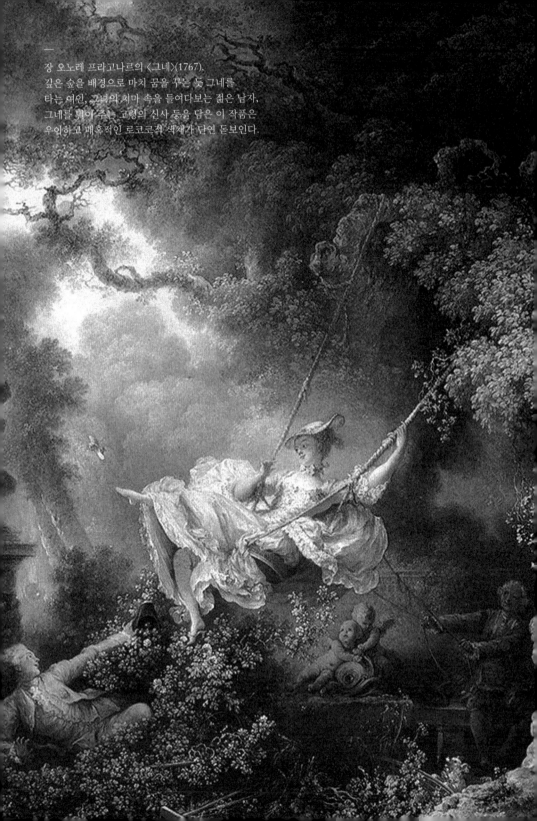

장 오노레 프라고나르의 〈그네〉(1767).
깊은 숲을 배경으로 마치 꿈을 꾸는 듯 그네를
타는 여인, 그녀의 치마 속을 들여다보는 젊은 남자,
그네를 밀어 주는 고령의 신사 등을 담은 이 작품은
우아하고 매혹적인 로코코적 색채가 단연 돋보인다.

안토니오 비발디의 〈사계〉 공연 포스터.
〈사계〉는 비발디가 마흔일곱 살 때 작곡한
바이올린 협주곡으로, 작곡가 사후 오랫동안
잊혀 있다가 19세기에 재발견되면서 그 진가를
인정받았다. 오늘날에는 들어 보지 않은 사람이
없을 정도로 가장 사랑받는 바로크 곡으로
자리매김했다.

그는 빈곤 속에서 객사한 뒤 빈민 묘지에 묻히게 되었다.

봄, 여름, 가을, 겨울처럼 인생은 그렇게 바뀌어 간다. 겨울이 지나 봄이 오는 것은 당연한 이치이건만 그들에게 봄은 다시 오지 않는 듯했다. 그들이 죽고 그들의 그림과 음악은 역사 속으로 사라져 버렸다. 화려하고 경쾌한 작품과 대조되는 그들의 죽음은 우리에게 인생은 덧없는 것이라고, 그저 그렇게 계절 따라 바뀌어 가는 것일 뿐이라고 말해 주는 듯하다.

그들의 작품이 재조명된 것은 19세기에 이르러서다. 비발디의 음악은 바흐를 탐구하는 과정에서 같이 발견되었고, 프라고나르의 작품 역시 19세기 인상주의 시기에 재평가되면서 로코코의 대가라는 명성을 되찾게 되었다.

새옹지마. 내가 힘들어할 때마다 어머니께서 늘 해 주시던 말씀이다. 세상만사는 늘 변화하기에 좋은 것이 좋은 것이 아니고 나쁜 것이 나쁜 것이 아니라는 말을 나는 늘 가슴에 새기고 살아간다. 인생은 계절과 같다. 날씨가 한 계절에 머물지 않듯 우리 인생은 변하고 변한다. 그리고 그렇게 흘러가서 어느 계절에 닿았을 때 우리는 그 계절을 아름답다 말한다. 계절은 돌고 돈다. 그리고 반드시 봄은 다시 온다.

인생의 결정적 순간

무하 — 드보르자크

Alfons Mucha — Antonín Dvořák

달에게 부치는 노래

어릴 적 가장 좋아했던 동화 중 하나는 『인어 공주』다. 한스 크리스티안 안데르센이 짝사랑하던 여인을 떠나보내며 썼다고 하는 이 동화는 사람들에게 가장 사랑받은 작품 중 하나로 꼽힌다. 번역 과정에서 변형되어 실제 결말과는 차이가 있지만 내가 알고 있는 결말은 인어 공주가 물거품이 되어 사라진다는 것이다. 어린 나이에도 그 마지막 구절에 그렇게 마음이 아팠다. 동시에 그렇게 아름다울 수 없었다. 안데르센의 이 가슴 아픈 사랑 이야기는 슬라브신화에 나오는 루살카를 바탕으로 한 것이다.

인간과 사랑에 빠진 물의 요정 루살카. 영원한 삶이 약속된 자신의 세계를 떠나 사랑을 위해 유한한 인간의 삶으로 뛰어든 그녀의 이야기. 체코를 대표하는 작곡가인 안토닌 드보르자크의 오페라 〈루살카〉는 바로 이 신화를 바탕으로 한 것이다.

오페라는 신비로움으로 가득하다. 보헤미아의 숲속 물안개 가득한 호수에 사는 루살카는 가끔 수영을 하러 오는 왕자에게 마음을 뺏긴다. 그가 호수에 몸을 담글 때면 물의 모습을 한 루살카가 그를 안아 주었지만 자신을 알아채지 못하는 왕자 때문에 그녀는 서운하기만 하다. 이에 그녀는 마침내 인간이 되어 그에게 모습을 드러내기로 결심한다. 하지만 자신의 비극적 운명을 알지 못한 채 사랑의 소용돌이에 빠지는 그녀의 모습은 슬프도록 아름답다.

①
〈달에게 부치는 노래〉

〈달에게 부치는 노래〉①는 루살카가 달을 보며 부르는 아리아로, 인간이 되기 전 사랑을 갈구하는 마음을 표현한다. 서정적 아름다움의 극치를 보여 주는 이 곡은 기억하기 쉽고 친근한 멜로디로 대중에게 사랑을 받고 있다. 영화 〈드라이빙 미스 데이지〉에도 삽입되었고, 크로스오버 가수 사라 브라이트만이 불러 대중에게 더욱 알려진 곡이기도 하다.

안토닌 드보르자크의 오페라 〈루살카〉의 한 장면.
사랑을 위해 영원한 삶 대신 유한한 인간의 삶을
택한 물의 요정 루살카의 전설을 그린 이 오페라는
환상적이고 신비로운 분위기를 자아내며
서정적 아름다움의 극치를 보여 준다.

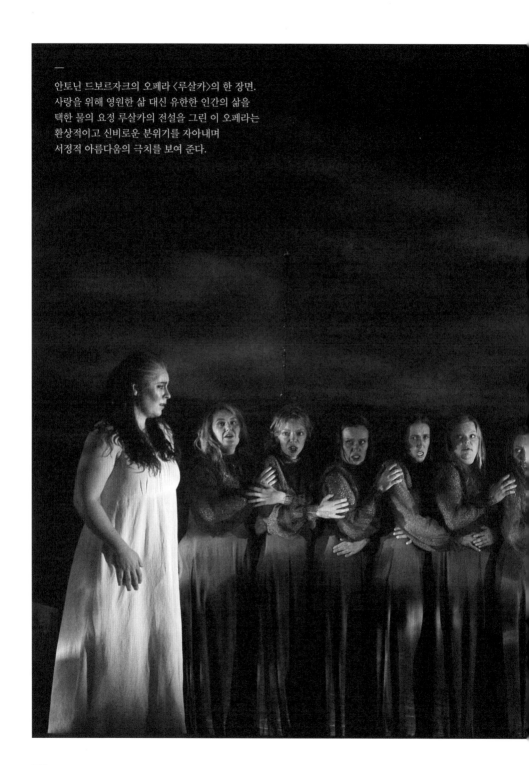

오, 달님이여,

잠시 제 곁에 머물며

제 사랑이 어디 있는지 알려 주세요!

부디 그에게 전해 주세요.

여기서 누군가가 그를 기다리고 있다고!

그의 영혼이 제 꿈을 꾼다면

어쩌면 깨어서도 저를 기억할 수 있겠지요.

구불거리는 긴 머리카락, 물안개 속 환상적이고 신비로운 분위기를 자아내는 물의 요정 루살카는 드보르자크와 동시대를 살았고 같은 나라에서 태어난 알폰스 무하의 작품을 떠올리게 한다.

무하 스타일의 탄생

무하는 꽃이나 식물 덩굴과 같은 자연의 곡선을 이용한 장식적인 요소들을 포함하고 있는 것이 특징인 아르누보를 대표하는 화가다. 그는 어릴 적부터 천재적 소질을 보였다. 그가 그린 〈십자가〉를 보면 여덟 살 어린아이가 그린 그림이라고는 믿기지 않을 정도의 뛰어난 실력을 볼 수 있다. 하지만 정작 성인이 될 때까지 이렇다 할 성과를 내지 못한 그는 1894년 크리스마스이브에 일생일대의 기회를 맞이하게 된다.

당대 최고의 여배우 사라 베르나르는 새로운 연극 〈지스몬다〉를 위한 포스터 제작을 위해 인쇄소를 찾고 있었다. 하지만 크리스마스를 맞아 대부분의 인쇄소가 문을 닫은 상황. 때마침 사라의 매니저가 무하가 일하고 있던 인쇄소를 찾았고, 무하는 인쇄소의 작가를 대신해 포스터를 제작해 주었는데, 이 포스터가 사라에게 채택되면서 무하는 일약 스타덤에 오르게 된 것이다. 포스터는 당시 파리인들의 시선을 단숨에 사로잡았다. 거리에 붙이는 족족 소장하려는 사람들에 의해 뜯겨질 만큼 큰 인기를 끌었다.

알폰스 무하가 그린 연극 〈지스몬다〉
포스터. 체코 출신의 화가 무하는
19세기에서 20세기로 넘어가던 시기에
유럽 각지와 미국 등에서 유행한 예술 운동인
아르누보를 대표하는 화가다. 그는 우연한
계기로 연극 〈지스몬다〉 포스터를 그려
인생의 대전환을 맞이했다.
주인공 지스몬다 역의 사라 베르나르를
실사 크기로 신화 속 여신처럼 표현한
이 포스터는 사라뿐만 아니라 파리인들을
단박에 매료시켰다.

무하가 만든 포스터는 그동안의 포스터의 개념을 바꾸어 놓았다. 가로로 만들던 기존의 개념을 뒤엎고 사라의 실물 사이즈인 세로로 제작했다. 거기에 더해진 아라베스크 양식이 조합된 장식은 사라를 신화 속 여신처럼 아름답고 매혹적으로 묘사했다.

무하의 이런 독특한 작풍은 이후 현대 일러스트와 일본 애니메이션, 심지어 타로 카드에까지도 큰 영향을 끼치게 되었고, 그로 인해 그의 그림은 더욱 대중적으로 친숙한 이미지가 되었다. 현재 우리는 인식하지도 못한 채 그의 영향을 받은 수많은 그림에 둘러싸여 살고 있다. 일본 애니메이션 〈세일러문〉도 그중 하나다.

선택이라는 가면을 쓴 운명

무하가 포스터 하나로 일약 스타덤에 올랐던 것처럼 드보르자크 역시 인생이 바뀌는 경험을 한 바 있다. 정육점의 아들로 태어난 그는 음악을 공부했지만 이렇다 할 성공을 이루지 못했고, 가업을 이어받기 위해 정육자격증까지 취득했다. 하지만 1874년, 서른세 살에 한 공모전에 참가했는데 이때 인생을 바꿀 인연을 만나게 된다. 바로 독일의 작곡가 브람스였다. 당시 공모전의 심사위원이던 브람스는 드보르자크의 곡에 매력을 느끼고 독일의 한 출판사에 그의 음악을 소개해 주었다. 그리고 브람스의 〈헝가리 무곡〉에서 영향을 받은 드보르자크는 슬라브 지방의 민속곡을 모아 〈슬라브 무곡〉②을 작곡했다. 이 곡은 드보르자크를 일약 스타덤에 오르게 했다.

②
〈슬라브 무곡〉

민족주의적 예술은 드보르자크 작품의 특징이다. 그는 베드르지흐 스메타나, 레오시 야나체크와 함께 민족주의 음악가로 불린다. 〈슬라브 무곡〉 이후로도 드보르자크는 계속해서 그의 곡에 동유럽 보헤미안의 정서를 담아냈고, 미국으로 건너가서도 미국적인 요소를 체코의 민족적 요소와 결합하여 민족음악을 더욱 국제적인 것으로 만들어 냈다. 4악장의 도입부가 영화 〈죠스〉의 사운드트랙을 떠올리게 하는 〈신세계로부터〉③ 역

③
〈신세계로부터〉

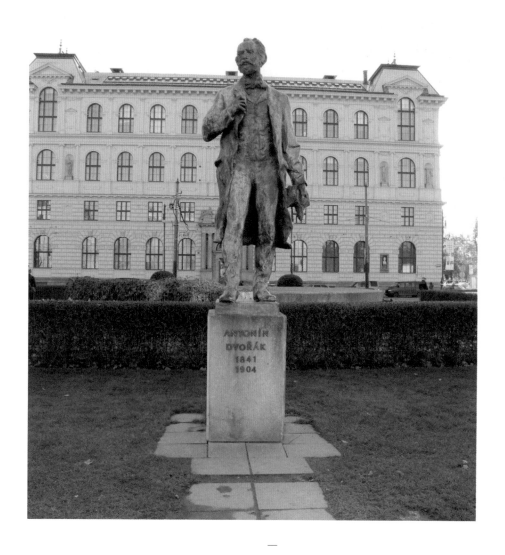

—
안토닌 드보르자크의 동상. 정육점의 아들로 태어난
드보르자크는 서른세 살에 한 공모전에서 요하네스
브람스를 만나면서 인생이 바뀌었다. 민족주의적
색채를 띤 〈슬라브 무곡〉으로 스타덤에 오른 그는
스메타나, 야나체크와 함께 체코 국민악파를
이끌었다.

알폰스 무하의 〈슬라브 서사시〉 연작 중
〈비트코프 전투 후〉. 비트코프 전투는 1420년
신성로마제국의 황제가 이끄는 십자군과
얀 지슈카가 이끄는 후스파 군대가 프라하의
비트코프 언덕에서 맞붙은 싸움으로,
후스파 군대의 완승으로 끝났다.

시 미국의 문화에서 영향을 받아 작곡했지만 고향을 그리워하며 슬라브적 요소를 담아낸 곡으로 그의 대표작으로 꼽힌다.

상업적으로 엄청난 인기를 끈 무하도 말년에 가서는 민족주의 회화를 그렸다. 무려 18년 동안 〈조국의 역사에 선 슬라브인들〉, 〈불가리아 황제 시메온〉, 〈러시아의 농노해방령〉 등 총 20점으로 이루어진 〈슬라브 서사시〉라는 거대한 연작을 그린 것이다. 기존 작품들과는 확연히 구별되는 이 연작에서 조국에 대한 그의 사랑을 느낄 수 있다. 그는 체코의 지폐와 우표에도 슬라브 민족을 표현하는 그림을 그려 넣었다. 민족적 전통 예술에 뿌리를 두면서도 쉽고 편안한 그림과 음악으로 대중에게 많은 사랑을 받았던 무하와 드보르자크는 지금까지도 자신의 조국을 대표하는 예술가들로 남아 있다.

누구에게나 인생이 바뀌는 결정적 순간이 있다. 그것이 불행을 향한 길인지 행복을 향한 길인지는 알 수 없지만 그런 순간이 있다. 어떤 것은 선택과 무관하게 내게 다가오기도 하고, 어떤 것은 내 의지로 쟁취해야만 하는 것도 있다. 인어 공주에게 사랑에 빠진 순간은 의지였을까 어쩔 수 없는 이끌림이었을까? 그녀에게 또 한 번 선택의 기회가 놓인다면 그녀는 어떤 선택을 할까? 사랑에 빠지지 않는 선택이라는 것이 가능하기는 한 것일까? 어쩌면 운명은 선택이라는 가면을 쓰고 그저 우리에게 주어지는 것일지도 모른다는 생각이 머리를 스쳤다. 타로 카드 속 운명의 수레바퀴처럼.

인간과 기계의 화합을 꿈꾸며

레제 — 앤타일

Fernand Léger — George Antheil

기계를 사랑한 예술가

인간과 기계가 공존하는 모습은 요즘 우리의 일상에서는 당연한 것이 되었다. 와이파이의 발명으로 우리는 언제 어디서나 세계와 연결될 수 있다. 그런데 이 와이파이 기술에 숨겨진 흥미로운 사실이 있다. 이 기술이 바로 작곡가 조지 앤타일의 곡 〈기계적 발레〉①에서 착안되었다는 것이다.

①
〈기계적 발레〉

앤타일과 함께 연구를 진행하던 사람은 할리우드의 유명 여배우이자 발명가였던 헤디 라마다. 그녀는 제2차 세계대전 중 독일의 잠수함이 피란민을 태운 영국 여객선에 어뢰를 발사하여 격침하는 사건을 접했다. 이때 어린이 70명을 포함하여 293명이 사망했고, 이 사건을 계기로 그녀는 연합군을 도울 만한 연구를 기획하기 시작했다. 라마는 연합군의 잠수함이 어뢰를 발사할 때 무선으로 어뢰를 조종하여 주파수를 분산함으로써 적군이 이를 알아차릴 수 없게 하는 방안을 고안했다. 하지만 개발이 쉽지만은 않았던 라마는 어느 날 할리우드 파티에서 앤타일을 만나게 되고 그가 작곡한 〈기계적 발레〉에서 그 실마리를 찾게 되었다.

〈기계적 발레〉를 위해 앤타일은 피아놀라라 불리는 자동피아노를 사용했는데, 수많은 자동피아노를 동시에 연주하게 하기 위해 원통을 사용한 경험을 바탕으로 '무선주파수 간 빠른 도약'의 가능성을 발견한 것이다. 자동피아노란 '사람이 연주하는 대신에 기계의 작용에 의하여 자동적으로 연주하는 피아노'를 일컫는다. 그리고 이들은 여든여덟 개의 피아노 건반과 마찬가지로 여든여덟 개의 주파수로 변조하는 장치를 만들어 특허를 출원했다. 이후 이 기술은 무선전화 통신망, 와이파이, 블루투스 등으로 발전하는 데 큰 기여를 했다.

〈기계적 발레〉는 원래 화가 페르낭 레제가 더들리 머피와 함께 제작한 동명의 영화를 위해 작곡한 곡이다. 15분 남짓 진행되는 이 영화 속에는 그네를 타는 여성, 기계와 같이 반복적으로 웃는 여자의 얼굴, 타자기, 움직이는 시계추, 앵무새, 놀이공원의 기계들, 자동차, 마네킹 다리, 모자,

구두와 같은 공산품, 공장에서 찍어 낸 조리 도구, 기계 파트의 움직임이 등장한다. 이들 이미지는 숫자와 도형과 교차 편집이 되면서 반복적으로 사용된다. 마치 기계가 일상에 들어온 모습과 기계처럼 반복되는 일상을 함께 보여 주는 듯하다.

이런 영화에 걸맞게 앤타일 역시 반복되는 리듬을 사용해 음악을 작곡했다. 이 곡에서 자동피아노는 기계와 인간의 만남을 그리듯 연주자들의 피아노 연주와 함께 협연을 하는 형태로 사용된다. 무대 위 자동피아노는 스스로 현란하게 움직이는데, 제목인 〈기계적 발레〉처럼 마치 춤을 추는 듯 보인다.

풍요로운 삶에 대한 꿈

영화 〈기계적 발레〉를 제작한 레제가 기계에 빠져든 것은 제1차 세계대전 전후다. 세계적으로 산업화가 진행되고 있었고, 기계는 세상을 변화시키고 있었다. 기계가 세상을 긍정적으로 바꾸어 놓을 것이라고 믿었던 레제는 사람들을 마치 기계처럼 그리기 시작했다. 세잔에게서 큰 영향을 받은 그는 피카소, 조르주 브라크 등과 함께 큐비즘을 거쳐 결국 모든 것들을 원기둥으로 표현하는 이른바 튜비즘이라는 독창적 화풍을 만들어 냈다. 또한 그는 기계화된 도시를 그리며 기계를 미학적으로 표현했다.

레제의 대표작 중 하나인 〈건설자들〉은 건설 현장을 그린 것이다. 철근을 나르고 높이 쌓아 올린 철근 위에서 작업하는 이들의 모습은 마치 기계처럼 보이기도 한다. 레제는 여행 중 공장 건설 현장에서 일하는 인부들을 보고 이 작품을 그렸다고 한다. 기계화를 이루기 위해 일사 분란하게 움직이는 그들의 모습 속에 담긴 기계적인 느낌. 레제가 그린 세계는 기계와 인간이 마치 하나가 되는 듯 기계와의 화합을 나타낸다. 그는 공산당에 가입하기도 했는데, 기계화된 사회에서 대량생산을 통해 모두가 동등해질 수 있다는 점에 기계화의 가치를 둔 것으로도 보인다.

당시 개념 미술의 선구자였던 뒤샹을 비롯한 많은 예술가들은 프로

조지 앤타일의 〈기계적 발레〉 연주를 위한 피아노들.
미국의 작곡가 앤타일은 〈기계적 발레〉를 위해 피아놀라라
불리는 자동피아노를 사용했다. 자동피아노란 사람이
연주하는 것이 아니라 기계의 작용으로 연주되는 피아노다.
앤타일은 〈기계적 발레〉에서 인간과 기계의 화합을 꿈꾸듯
수많은 자동피아노를 도입했는데, 이때 사용된 기술은
와이파이 등으로 발전하는 데 기여했다.

페르낭 레제의 〈건설자들〉(1950).
프랑스의 화가이자 영화감독인 레제는 기계가
세상을 긍정적으로 바꿀 것이라고 믿고 색채가
풍부한 원통형의 추상적 형태로 그런 신념을
표현했다. 건설 현장을 그린 이 작품에서도
기계와 인간이 마치 하나가 된 듯하다.

펠러에 매료되어 있었다. 1912년, 항공 박람회를 관람하고 난 뒤샹이 "이제 회화는 끝났다, 저 비행기 프로펠러보다 더 멋진 것을 누가 만들어 낼 수 있겠나?"라고 말한 것은 유명한 일화다. 이토록 매력적으로 느껴지던 프로펠러를 레제는 그림의 소재로 차용하여 해체하고 재조합하는 작업을 통해 기계 미학을 완성했다.

앤타일 역시 비행기를 주제로 〈비행기 소나타〉라는 피아노 곡을 썼다. 기계적인 리듬을 통해 프로펠러의 매력을 표현했다. 스스로 '음악의 악동'이라 부른 그는 이후에도 지속적으로 실험적 음악을 만들어 갔고, 결국 엄청난 물의를 일으킨 〈기계적 발레〉에 이르러서는 프로펠러를 무대에 등장시키기까지 했다.

기계를 사랑한 화가와 음악가. 당시 기계의 발전은 그야말로 신선한 충격이었을 것이다. 그것은 풍요로운 삶에 대한 희망이기도 했다. 비행기도, 와이파이 기술도, 이제는 너무나 당연한 일상이 되어 버린 지금 우리는 또 어떤 희망을 가지고 살아가고 있나?

앤타일과 라마의 기술은 한동안 인정받지 못했다. 라마의 아름다운 미모와 배우라는 직업에 대한 편견이, 과학자가 아닌 예술가가, 다른 것이 아닌 피아노를 이용해 발명했다는 이유로 평가절하되었다. 하지만 시간이 지나고 결국 이들은 그 공로를 인정받게 되었고, 1997년에 미국의 전자개척자재단으로부터 개척자상을 받게 된다. 지금 당연한 것이 한때는 그렇지 않았던 것이 있다. 지금 그렇지 않은 것 중 당연해질지 모르는 것도 있다. 또 언젠간 당연해져야만 하는 것도 있다.

보통 사람들을 위한 예술

우드 — 코플랜드

Grant Wood — Aaron Copland

애팔래치아에 봄이 오면

자신의 고향을, 삶의 터전을, 그 속에서 함께하는 사람들을 화폭에 담고 음악으로 표현한 화가와 음악가가 있다. 그들의 작품에는 사람이, 이웃이, 그리고 자신의 삶을 둘러싼 땅에 대한 자부심과 사랑이 담겨 있다.

미국을 대표하는 작곡가 코플랜드의 작품 중에는 〈보통 사람들을 위한 팡파르〉①라는 곡이 있다. 양차 세계대전 때 참전한 용사들을 위해 신시내티오케스트라의 지휘자인 유진 구센이 당시 미국 부통령 헨리 월리스의 '보통 사람들의 세기' 연설을 듣고 영감을 얻어 작곡을 의뢰한 곡이다. 처음에는 '병사들을 위한 음악'이라는 제목이었지만 월리스의 연설에서 착안해 '보통 사람들을 위한 팡파르'로 바뀌었다고 한다. 높은 지위에 위치한 사람이 아닌 일반인, 보통 사람들을 위해 쓴 음악. 당당하고 웅장하게 울려 퍼지는 팡파르. 코플랜드는 다양한 미국의 모습을 음악에 담아냈다. 미국 포크송을 차용하기도 했고, 에이브러햄 링컨의 연설문을 넣어 〈링컨의 초상화〉라는 작품을 쓰기도 했다.

①
〈보통 사람들을
위한 팡파르〉

코플랜드의 작품 중 가장 유명한 곡은 〈애팔래치아의 봄〉②이다. 애팔래치아는 미국 동부에 위치한 산맥으로, 이 곡은 개척 시대에 이곳에서 열심히 살아가는 농민들의 생활을 그리고 있다. 발레로 제작된 이 곡은 한 부부가 자신들의 터전을 개척해 자리를 잡고 살아가려고 하는 모습으로 시작된다. 미래를 알 수 없는 부부는 순회 설교자의 설교를 듣고 연로한 개척자 여성의 도움을 받아 두려움과 불안함 속에서도 이겨 낼 수 있는 힘을 찾는다. 제목처럼 애팔래치아산맥에 찾아온 봄의 희망을 그리는 이 작품으로 코플랜드는 1945년에 퓰리처상과 뉴욕음악비평가연맹상을 받았다.

②
〈애팔래치아의 봄〉

아메리카의 마음

농민들의 개척과 신앙 요소는 미국의 화가 그랜트 우드의 〈아메리

칸 고딕〉에서도 찾아볼 수 있다. 1930년, 미국의 농가를 배경으로 서 있는 남녀를 그린 이 작품으로 우드는 미국을 대표하는 화가가 되었다. 우드는 아이오와주 엘던에 있는 미국 고딕 양식의 집을 보고는 '이런 집에 살면 좋을 만한 사람'을 표현하기로 마음먹었다. 그러고는 자신의 여동생 낸 우드 그레이엄과 동네 치과 의사 바이런 맥키비를 모델로 그림을 그렸다.

우드는 이 그림을 시카고미술관이 주최하는 대회에 출품했는데 신통하지 않게 여긴 심사위원의 반응과는 달리 한 박물관 후원자의 설득으로 수상을 하게 된다. 그리고 시카고미술관의 컬렉션이 되었다.

이 작품은 독특한 화풍으로 곧 유명세를 얻게 되었다. 하지만 정작 아이오와 주민들은 이 그림을 보고 분노를 터뜨렸다. 그림에 등장하는 남녀가 '초췌하고 엄숙한 얼굴을 한 청교도적 성서광들'처럼 묘사되었다는 것이다. 하지만 우드는 이에 대해 '아이오와인들에게 감사를 표한 것'이라고 해명했다.

이 작품에는 수많은 해석이 따라붙었다. 어떤 이들은 미국 사회에 내재한 억압을 표현한 것이라 했고, 어떤 이들은 대공황을 극복하는 미국의 개척 정신을 나타내는 것이라고 했다. 이러한 논란 덕분인지 아니면 많은 미국인들이 이 그림 속에서 자신의 모습을 발견했기 때문인지는 몰라도 이 작품은 수많은 모습으로 패러디되었다. 그리고 미국을 대표하는 그림이 되었다.

미국 중서부 지방 마을 주민들의 모습을 사실적인 묘사로 화폭에 담아 예술로 승화시킨 우드처럼 코플랜드는 미국 서부 카우보이의 모습을 주제로 발레 음악 〈빌리 더 키드〉와 〈로데오〉를 작곡했다. 〈빌리 더 키드〉③는 서부 개척 시대 때 활동한 전설적 무법자인 빌리 더 키드의 생애를 그린 것이다. 카우보이를 주제로 한 발레는 큰 인기를 끌었고, 특히 〈로데오〉는 '가장 미국적인 발레'라는 평을 받고 있다. 〈로데오〉의 가장 유명한 곡은 〈호다운〉④으로, 음악을 듣고 있으면 서부 카우보이의 모습이 선명히 그려지는 듯하다. 우드는 이렇게 말했다.

③
〈빌리 더 키드〉

④
〈호다운〉

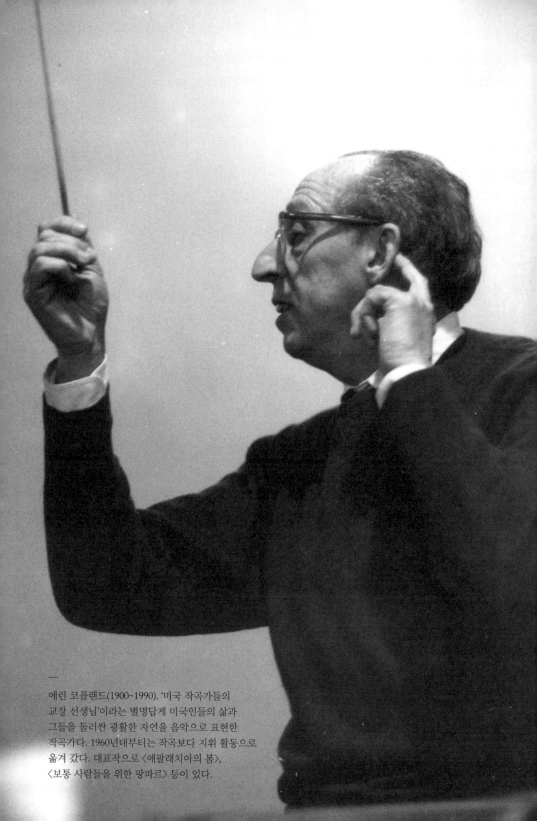

에런 코플랜드(1900~1990). '미국 작곡가들의
교장 선생님'이라는 별명답게 미국인들의 삶과
그들을 둘러싼 광활한 자연을 음악으로 표현한
작곡가다. 1960년대부터는 작곡보다 지휘 활동으로
옮겨 갔다. 대표작으로 〈애팔래치아의 봄〉,
〈보통 사람들을 위한 팡파르〉 등이 있다.

Grant Wood

27 American Gothic, 1930
The Art Institute of Chicago

© Estate of Grant Wood Licensed by VAGA, New York, NY

Friends of American Art Collection

ArtEverywhereUS.org

Interactive Art
Use the Blippar app
to bring this to life

알렉산더, 카이사르, 나폴레옹, 여러분 모두 멋진 순간을
보냈지만 최고의 승리를 맛본 적은 없습니다.
당신은 한 번도 들판의 부풀어 오른 새 건초 더미를 타고
오르는 농장 소년이 되어 본적이 없을 테니까요.

—
그랜트 우드의 〈아메리칸 고딕〉(1930).
목재 고딕 양식의 집을 배경으로 단호하고
고집스러워 보이는 남자와 어딘가를 바라보고 있는
여성의 모습 속에서 미국인들은 자신의 모습을
발견했다.

보통 사람들을 위한 예술　　　　우드 ─ 코플랜드

왕을 위한 예술

르브룅 — 륄리

Charles Le Brun — *Jean Baptiste Lully*

왕의 화가

프랑스 파리 근교에는 태양의 왕 루이 14세가 자신의 권력을 자랑하고 절대왕정을 확고히 하기 위해 만든 베르사유궁전이 있다. 화려함의 극치인 이 궁전을 대표하는 방은 바로 '거울의 방'이다. 이 방은 본관 2층 중앙에 위치해 있다. '전쟁의 방'과 '평화의 방' 사이를 잇는 곳이기도 한 이곳에서는 궁정의 중요한 행사나 축제 등이 열렸다. 또한 외국에서 온 사신들을 접대하는 곳으로도 사용되었다.

태양의 왕이라는 호칭을 강조하듯 이 방에는 거울과 대칭을 이루는 창문이 정원을 향해 나 있어 창문을 통해 태양이 들어오도록 설계되었다. 거울의 방에는 정원을 향한 열일곱 개의 창문과 같은 수의 거울이 배치되어 있다. 숫자 17은 루이 14세가 친정을 한 17년을 기념하는 것이기도 하다. 당시 엄청난 고가의 거울로 방 전체를 가득 채운 것은 그 자체로 위화감을 조성했을 것이다. 이곳의 장식을 맡은 화가는 루이 14세의 궁정화가이자 베르사유궁전의 미술 전반을 기획하고 감독했던 샤를 르브룅이다.

르브룅은 파리에서 태어났다. 조각가인 아버지 밑에서 자란 그는 타고난 재능으로 미술계에 두각을 나타냈고, 니콜라 푸생의 제자가 되었다. 그는 파리노트르담대성당의 종교화를 맡아 제작하기도 했다. 또한 여러 대저택의 장식을 맡았는데, 그중 하나가 바로 베르사유궁전의 원형이 된 니콜라 푸케의 보르비콩트성이다. 화려함의 극치를 보인 이 성을 본 루이 14세는 건축을 맡은 루이 르보와 조경사 앙드레 르노트르와 장식을 맡은 르브룅을 불러 베르사유궁전을 만들게 했다(루이 14세 때의 재무상이었던 푸케는 이 성으로 인해 정부의 돈을 횡령했다는 의심을 사 왕에 의해 감옥에 갇히고 말았다).

푸케의 뒤를 이어 재무상이 된 장 바티스트 콜베르의 후원을 받아 르브룅은 1662년에 궁정화가가 되었다. 그리고 그는 베르사유궁전의 하이라이트인 거울의 방에 루이 14세의 업적을 그린 천장화를 그렸다. 천

—
베르사유궁전의 거울의 방과 천장화 일부.
루이 14세의 궁정화가인 샤를 르브룅이 설계한
거울의 방은 열일곱 개의 창문과 초고가의 거울이
배치되어 화려함의 극치를 보여 준다. 천장에는
루이 14세의 업적을 기리는 그림이 그려져 있다.

장화에는 루이 14세가 친정을 시작한 1661년부터 프랑스와 네덜란드의 전쟁을 종결한 니메그 평화조약까지의 업적이 담겨 있다. 르브룅은 마치 종교화나 역사화, 또는 그리스신화처럼 그린 이 작품을 통해 루이 14세를 그야말로 신격화했다. 그런 그를 루이 14세는 "가장 위대한 예술가"라 불렀다.

바로크음악의 보고

음악에서는 장 바티스트 륄리가 루이 14세의 총애를 받은 인물로 유명하다. 작곡가이자 무용수이기도 했던 그는 1653년경 루이 14세에게 고용되었다. 루이 14세는 발레를 좋아해 직접 무대에서 공연을 즐겼고, 륄리는 그런 왕과 함께 무대에 서기도 하면서 왕을 위한 발레 음악을 작곡했다. 그리고 이내 왕실 전속 작곡가가 되어 프랑스 왕실의 위풍당당함을 뽐내는 작곡을 했다. 륄리의 음악은 기품 있고 당당하며 생동감 있는 작풍으로 프랑스 바로크음악을 대표한다. 그는 희극 작가인 몰리에르와 함께 연극과 발레를 결합한 '코미디 발레'라는 장르를 만들었고, 당시 주류를 이루고 있던 이탈리아 오페라 스타일을 변형하여 프랑스어에 적합한 '서정비극'이라는 오페라 장르를 탄생시켰다.

이탈리아 피렌체의 방앗간 집에서 태어난 륄리가 루이 14세의 총애를 받으며 프랑스 음악을 확립했다는 것은 참으로 흥미로운 사실이다. 그는 승승장구했다. 왕명에 의해 프랑스 파리 음악 공연 독점권마저 보유했고, 결국 왕의 비서관으로 임명되며 귀족의 지위로까지 승진했다.

지팡이로 지휘했다고 알려진 륄리는 루이 14세가 병상에서 회복된 것을 축하하기 위한 음악회에서 〈테데움〉①을 연주하다가 뾰족한 지팡이 끝으로 자신의 발가락을 찧는 사고를 당했다. 그로 인해 발가락 절단을 권고받았으나 거부했고, 결국 패혈증으로 사망하고 말았다.

왕을 기쁘게 하고 빛나게 하기 위해 작품을 만든 두 예술가. 이들의 예술은 종종 권력에 의해 만들어졌다는 이유로 비난을 받았다. 하지만

①
〈테데움〉

장 바티스트 륄리(1632~1687). 이탈리아 피렌체에서
태어난 륄리는 스무 살 무렵에 루이 14세에게
고용되어 재능을 인정받음으로써 왕실 음악 총감독이
되었다. 희극과 발레를 결합한 코미디 발레를
창작했고, 프랑스어에 적합한 오페라 장르인
서정비극을 탄생시키는 등 프랑스 음악사에 큰 획을
그었다. 대표작으로 〈테 데움〉, 〈미제레레〉,
〈서민귀족〉 등이 있다.

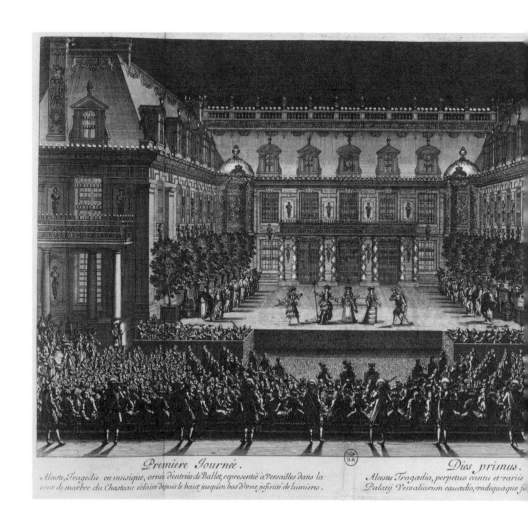

—

베르사유궁전에서 장 바티스트 륄리의 오페라
〈알체스테〉를 공연하는 모습. 왕의 죽음을
대신하려는 왕비 알체스테의 아름답고 비극적인
사랑 이야기인 〈알체스테〉는 륄리가 대본 작가인
필리프 퀴노와 함께한 작품으로, 1674년에 초연되어
큰 성공을 거두었다.

decorata,in marmoreo
illuminati, acta .

프랑스를 빛나게 한 예술이라는 점에서 그들의 업적이 대단한 것을 부인하기는 힘들어 보인다.

사실 많은 예술가들은 누군가의 고용인으로 일해 왔다. 주문을 받아 그림을 그리고 음악을 만들었다. 예술을 포함한 많은 일은 사회 안에서 이루어진다. 그리고 그 사회에서 살아가며 추구하는 많은 가치가 있다. 돈, 명예, 권력, 도덕, 질서, 정직, 관계, 지혜, 전통, 자유, 평등, 평화, 건강 등. 아직도 모든 예술가들이 완벽히 자유로운 환경 속에서 창작 활동을 하고 있다고 말하기는 어렵다. 어쩌면 자본이라는 또 다른 이름의 권력이 정도의 차이를 두고 그 자리를 대신하고 있는지도. 왕을 위한 예술가들을 떠올려 본다. 예술을 향한 그들의 열정은 자유로웠을까? 아니면 고통이었을까? 지금의 우리는 또 어떨까?

반복의 마력

트웜블리 — 글래스

Cy Twombly — Philip Glass

반복하면서 변화하는

물소리, 빗소리, 새소리, 나뭇잎 스치는 소리……. 자연은 늘 반복한다. 우리의 일상도 마찬가지다. 잠을 자고 일어나고 또 잠을 자고 일어난다. 하루의 일과도 그렇다. 일어나서 세수하고 이를 닦고 밥을 먹고……. 반복에 또 반복. 하지만 똑같은 반복은 없다. 사실 이 반복은 어떤 형태로든 조금씩 변화하는 반복이기에 정확히 반복은 아니다.

① 〈메타모포시스〉

필립 글래스의 음악은 반복에 반복을 거듭하지만 새로운 형태로 나아간다. 그의 작품 중 〈메타모포시스〉①라는 곡이 있다. 메타모포시스란 변형, 변태를 말한다. 애벌레가 나비가 되는 것. 반복에 반복을 거듭하며 점차 변형되는 이 곡은 프란츠 카프카의 소설 『변신Metamorphosis』에서 영감을 받아 작곡한 것이다. 정체된 듯 앞으로 나아가는, 어디로 가는지 알수 없는 미로 속을 헤매는 듯한 이 음악은 절망과 희망을 오가는 내면으로 향한 여행처럼 느껴진다. 어린 시절부터 아버지가 운영하는 레코드 가게에서 일하며 다양한 음악을 듣고, 바이올린과 플루트를 연주하고, 현대음악 작곡 기법을 배운 그가 수많은 음악을 접한 끝에 내놓은 음악은 단순한 반복이었다. 마치 단순함 속에 진리가 있다는 듯.

글래스의 음악을 듣고 있노라면 화가 사이 트웜블리의 '칠판회black-board painting' 시리즈가 생각난다. 어릴 적 교실에서 본 칠판을 생각나게 하는 회색 바탕의 흰색선 때문에 붙은 이름이다. 반복에 반복을 잇는 선들. 점차 변형되는 크기와 모양. 언뜻 보면 그저 어린아이의 낙서에 불과해 보이는 이 그림은 그러나 세상에서 가장 비싸게 거래되는 작품 중 하나로 꼽힌다.

〈무제(뉴욕시)〉 같은 작품을 보면 작은 원에서 큰 원으로 반복을 거쳐 이어지는 모습을 보여 준다. 트웜블리의 이런 작업 방식은 오토마티즘(자동기술법)을 떠올린다. 오토마티즘이란 초현실주의 시와 회화에서 주로 쓴 기법으로, 의도하지 않은 무의식적 상태에서 이미지나 언어를 기록하는 것을 말한다. 무의식이 이끄는 대로 해 나가는 작업. 낙서란

필립 글래스(1937~), 스티브 라이히와 함께
미니멀리즘 음악을 대표하는 작곡가로,
최소한의 재료로 반복에 반복을 거듭하면서도
새로운 형태로 나아가는 음악을 보여 주었다.
대표작으로 초상 오페라 3부작인
〈해변의 아인슈타인〉, 〈사티아그라하〉,
〈아크나텐〉을 비롯하여 콕토 3부작인 〈오르페〉,
〈미녀와 야수〉, 〈앙팡 테리블〉 등이 있다.

어쩌면 애초에 무의식의 표현이 아닐까? 어릴 적 우리는 어떤 의도를 가지고 시작하는 것이 아닌 그저 끄적이는 것을 낙서라 불렀다. 이렇게 특정 목적을 지니지 않은 채 어쩌면 무의식이 이끄는 대로 써 내려가고 그려 낸 것, 마치 끝나지 않을 것 같은 선의 반복은 무한으로의 확장을 꿈꾸게 한다. 그리고 내적 주시를 가능하게 한다.

이렇게 무한 반복될 것 같은 느낌은 글래스의 〈해변의 아인슈타인〉②에서도 느낄 수 있다. 다섯 시간에 달하는 이 오페라는 관객이 공연 도중에 출입이 가능하도록 했다. 그것이 가능한 이유 중 하나는 이 오페라에는 명확한 스토리가 존재하지 않기 때문이다. 가사들도 그저 계명 또는 숫자를 세는 정도로 특별한 의미를 지니지 않는다. 어떤 인과를 떠나 그저 흘러가는 듯한 이 음악은 반복에 반복을 더하며 무아지경에 빠지게 만든다. 글래스는 이렇게 말했다.

②
〈해변의 아인슈타인〉

> 다른 소리를 들을 때 우리의 문제는 다름 아닌 듣지 않는다는
> 것입니다. 우리 머리에는 너무나 많은 소음이 발생하여 아무 소리도
> 들리지 않는 것입니다. 내면의 대화는 절대 멈추지 않습니다.
> 그것은 우리의 목소리일 수도 있고 우리가 제공하고 싶은 어떤
> 목소리든 될 수 있지만, 그것은 끊임없이 소란스럽습니다.
> 마찬가지로 우리는 보지도, 느끼지도, 만지지도, 맛보지도 않습니다.

특정 스토리 또는 기승전결이 없이 그저 반복에 의해 흘러가는 글래스의 음악은 어쩌면 이런 면에서 듣는 이로 하여금 자신의 내면을 들여다보게끔 시간과 공간을 내어주는 듯하다.

어린아이의 영혼으로

펜데믹 이후 정말로 오랜만에 선 무대에서 나는 이상한 경험을 했다. 수없이 많은 내면의 목소리가 들리는 것이었다. 온갖 걱정에서부터

필립 글래스의 오페라 〈해변의 아인슈타인〉의
한 장면. 명확한 스토리나 등장인물들이
펼치는 연기가 없이 그저 반복적으로
흘러가는 음악만 있을 뿐인 이 실험적
오페라는 1976년 아비뇽에서 초연된 이후
당대 비평가들에게 호평을 받으며 글래스의
명성을 높여 주었다.

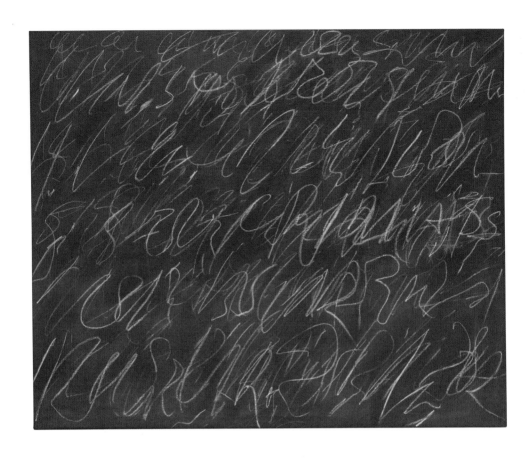

사이 트웜블리의 〈무제(뉴욕시)〉.
미국의 추상화가인 트웜블리는 마치 어린아이들이
한 것 같은 낙서와 서툰 글씨와 상징적 기호 등이
어우러진 그림으로 원초적 의식의 세계를 보여 준다.
이 작품에서 보듯 무의식이 이끄는 대로 반복을
거듭하며 이어 가는 선들은 무한으로의 확장을
꿈꾸게 한다.

Cy Twombly 〈Untitled (New York City)〉
Painted by American abstract artist Twombly, this painting is
a combination of children's scribbles, clumsy writing,
and symbolic symbols, showing the world of primordial
consciousness. As seen in this work, the lines that are connected
over and over again as guided by the unconscious make
one dream of expansion into infinity.

의심하는 목소리, 그리고 그 의심에 반기를 드는 목소리까지. 무대에서 종종 집중이 되지 않는 날에는 스스로를 의심하는 마음이 들기는 했지만 이렇게 수많은 생각이 떠오르는 것은 정말이지 처음이었다. 그 생각은 꼬리에 꼬리를 물고 일어나고 있었고, 나는 도무지 음악에 집중할 수가 없었다. 분명 연주를 하고 있었지만 다른 수많은 내면의 목소리로 인해 정작 내 음악 소리를 들을 수 없었다.

연주가 끝나고 나는 한동안 어찌할 바를 몰랐다. 목소리를 잠재우는 것만이 정답이라는 생각에 사로잡혔다. 하지만 명상을 통해 주변의 모든 소리와 감각을 열어 놓는 연습을 하고 내면 아이 심리 기법을 배우면서 내 내면의 목소리를 있는 그대로 수용하는 것이 얼마나 중요한 작업인지를 알게 되었다. 생각이 떠오르면 떠오르는 대로 내면의 목소리가 올라오면 올라오는 대로 그대로 수용하고 받아 주겠다 생각했다. 그러자 내 의심과 걱정이 자연스럽게 사라지기 시작했다. 생각을 잠재우겠다는 생각을 잠재우자 생각이 사라진 것이다. 수용의 힘이었다.

내면과 연결된 작업은 트웜블리의 말에서도 찾을 수 있다. 그는 자신의 그림에 대해 "어떤 그림에서는 그저 본능적으로 이루어집니다. 마치 신경계와 같아요. 설명이 되지 않죠. 그저 일어나는 것입니다. 작업과 함께 느낌이 일어납니다. 선은 느낌입니다. 부드러운 것에서부터, 꿈꾸는 듯한 느낌, 딱딱하거나 건조한 느낌, 외로운 무언가, 무언가의 끝, 또는 시작의 느낌까지"라고 말한다. 그리고 그는 그것을 작품에 수용한다. 그래서 그의 작품은 그토록 순수한 것일지도 모른다.

내면과 맞닿아 어린아이의 영혼으로 돌아간 듯한 트웜블리, 화려한 멜로디와 리듬으로 음악을 채우기보다 단순한 반복으로 군더더기를 걸어 낸 글래스. 그 단순한 선과 선율에서 뻗어 나오는 삶의 모습. 삶이란 그렇게 반복적이면서도 그 안에서 일어나는 수많은 감정을 겪으면서 변형, 변태를 거쳐 다시 태어나기를 반복하는 것이 아니던가.

존재하는 모든 것은 사라진다

김아타 ― 탄둔

Atta Kim ― Tan Dun

모든 것은 녹아내린다

색불이공 공불이색 색즉시공 공즉시색色不異空 空不異色 色卽是空 空卽是色. 색이 공과 다르지 아니하며 공이 색과 다르지 아니하다. 색은 곧 공이요, 공은 곧 색이로다. 불교의 『반야심경』에 나오는 구절이다. 물질적 현상이란 고정된 실체가 없는 것이라는 철학을 담고 있는 이 문구는 있지만 없고 없지만 있는, 결국 본질적으로 서로가 하나라는 의미를 담고 있다.

세상은 끊임없이 변한다. 오늘의 나는 어제의 내가 아니다. 나는 분명 존재하지만 어제의 나는 없다. "존재하는 모든 것은 사라진다"라는 모토 아래 작품을 만드는 작가가 있다. 김석중이라는 본명 대신 물아일체, 즉 나와 다른 사람이 결국은 모두 하나라는 뜻을 넣어 만든 이름을 예명으로 쓰고 있는 김아타다.

김아타는 〈온에어〉 프로젝트를 통해 '존재하는 모든 것은 사라진다'는 것을 그대로 보여 주었다. 그중 '여덟 시간' 시리즈는 카메라의 조리개를 여덟 시간 동안 열어 놓고 찍는 장노출 기법을 사용한 작품이다. 그는 뉴욕을 비롯한 세계 주요 도시의 모습을 담기도 하고 우리나라 비무장지대인 DMZ를 찍기도 했다. 장노출된 시간 동안 움직이던 존재들은 한 장의 사진으로 남았을 때는 이미 사라지고 없다. 단지 잠시 머물렀던 흔적을 먼지처럼 남길 뿐. 작가는 "'온에어'는 보이는 것과 보이지 않는 이 세상 모든 현상을 가리킨다"라고 했다.

김아타는 얼음으로 조각을 만들어 그것이 녹아내리는 과정을 장노출 기법으로 촬영하기도 했다. '아이스 모놀로그'로 불리는 이 시리즈에서 그는 파르테논신전, 피라미드, 부처 등 역사적, 철학적, 종교적 의미가 있는 얼음 조각을 만들어 놓고 그 조각이 녹아 없어지는 과정을 사진에 담았다.

—
김아타의 〈온에어〉 프로젝트 중.
한국을 대표하는 사진가 김아타는 불교의 공 사상에서
영향을 받고 2002년부터 '존재하는 모든 것은 사라진다'는
주제로 장노출 기법을 사용한 〈온에어〉 연작을 선보였다.
그럼으로써 눈에 보이는 세계의 기록과 재현이라는
사진의 고유한 역할을 뛰어넘어 그것의 또 다른 가능성을
보여 주었다.

존재하는 모든 것은 사라진다 　　　　김아타 — 탄둔

그중 마오쩌둥을 형상화한 〈마오쩌둥의 초상〉은 스물다섯 시간 동안 촬영한 것으로, 사회주의를 대표하는 마오쩌둥이 시간의 흐름에 의해 녹아 없어지는 모습을 담고 있다. 김아타의 '존재하는 모든 것은 사라진다'라는 모토 아래 만든 이 작품은 그 어떤 권력이라 해도 한시적인 것임을, 인생은 덧없음을 나타내는 듯하다. 그는 마오쩌둥 얼음 조각이 녹아 만들어진 물을 유리컵에 담았다. 108개의 컵이었다. 그는 이를 '마오의 108번뇌'라 칭했다.

자연으로 돌아가다

얼음의 또 다른 모습인 물을 소재로 한 음악 작품이 있다. 중국의 작곡가 탄둔의 〈물 협주곡Water Concerto〉①이다. 탄둔은 '물'은 인간의 삶에서 매일 접하는 것으로서 어릴 적 물놀이하던 기억을 음악에 담고 싶었다고 했다. 그리고 그 기억의 소리를 오케스트라의 소리로 재현해 냈다. "보이는 것과 들리는 것, 자연의 소리와 오케스트라의 소리, 동양과 서양, 내면과 외부, 전통과 새로운 것, 과거와 미래로 양분화된 것이 아닌, 이 모든 것, 즉 1+1=1이라는 사실을 찾는 것"이라 말하는 그는 이 작품에서 물을 담아 놓은 그릇을 무대에 설치하고 물을 이용한 다양한 소리를 만들어 냈다. 물소리가 오케스트라 사운드와 섞이면서 환상적인 소리의 질감을 만들어 낸다.

①
〈물 협주곡〉

영화 〈와호장룡〉의 음악을 맡아 아카데미 영화음악상을 받기도 한 탄둔은 동서양의 악기와 음악을 이용해 그만의 독자적인 작풍을 확립했다. 김아타가 불교 사상을 작품에 녹여 낸 것처럼 탄둔 역시 부처의 지혜와 가르침을 주제로 한 〈붓다 수난곡〉②을 썼다. 일곱 명의 독주자와 합창단과 오케스트라를 위한 곡으로, 탄둔은 불교 유적지인 모가오 석굴에 있는 벽화에서 영감을 받아 이 곡을 작곡했다고 한다. '수난곡passion'은 주로 서양음악에서 예수 그리스도의 고난을 그린 것이다. 탄둔은 이 수난곡에 부처의 이야기를 담아 불교를 서양음악 형식에 담아냈다. 동양의 악기

②
〈붓다 수난곡〉

와 멜로디, 창법을 사용한 이 곡은 서양의 악기들과 조합을 이루며 독특하고 신비한 아름다운 음악을 만들어 낸다.

불교와 동양적 색채를 음악에 담아낸 탄둔의 또 다른 소재로는 물이 외에도 종이와 지구를 주제로 한 작품들이 있다. 〈종이 협주곡Paper Concerto〉에서 그는 종이를 무대에 설치하고 그것을 두드리거나 흔드는 등의 방법을 통해 종이 소리를 음악에 접목했다. 그는 〈지구 교향곡Earth Concerto〉을 작곡하고 다음과 같이 말했다.

중국의 가장 오래된 지혜의 말이 있습니다.
"인간과 자연은 언제나 하나다"라는 말입니다.
이 철학에 따라 나는 땅과 돌로 된 악기의 소리를 하늘과 땅의
연결을 상징하기 위해 사용했습니다. 오케스트라는 인간을
대변합니다. 자연의 소리와 인간 목소리가 주고받는 대화는
제 마음 안에서 진정한 대지의 노래입니다.

김아타는 끊임없이 탐구하고 성찰하는 과정을 겪으면서 다양한 예술 활동을 해 왔다. 국제적인 명성을 얻은 그는 자신의 마지막 프로젝트가 될 것이라고 하면서 10여 년 전에 〈자연하다On Nature〉 프로젝트를 시작했다. 바로 자연에 캔버스를 설치하고 자연이 그리도록 하는 것. 그는 이에 대해 자신의 '순례' 끝에 자연이 있었다며 자연으로 돌아왔다고 표현한다.

철학, 종교, 물, 공기, 자연, 지구, 우주. 존재하는 모든 것은 그 안에서 존재하고, 사라진다. 어제의 나는 내가 아니고 내일의 나는 오늘의 내가 아니다. 그렇게 우리는 매 순간 죽고 매 순간 다시 태어난다. 그렇게 공으로 돌아가고, 그렇게 또다시 탄생하는 것. 그 안에 예술이 있다.

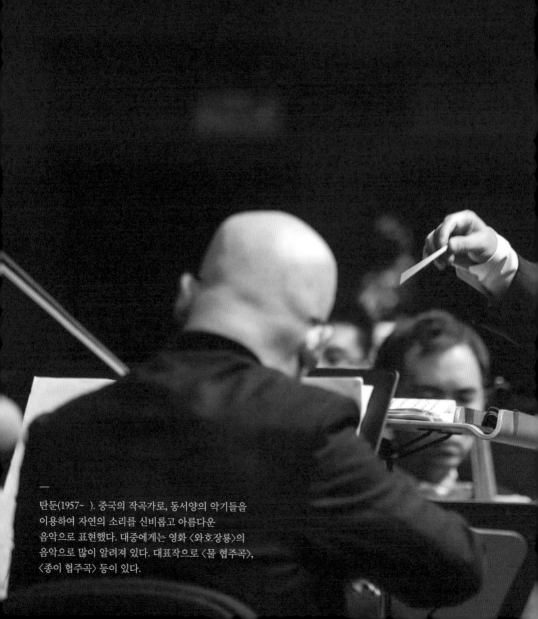

탄둔(1957~　). 중국의 작곡가로, 동서양의 악기들을
이용하여 자연의 소리를 신비롭고 아름다운
음악으로 표현했다. 대중에게는 영화 〈와호장룡〉의
음악으로 많이 알려져 있다. 대표작으로 〈물 협주곡〉,
〈종이 협주곡〉 등이 있다.

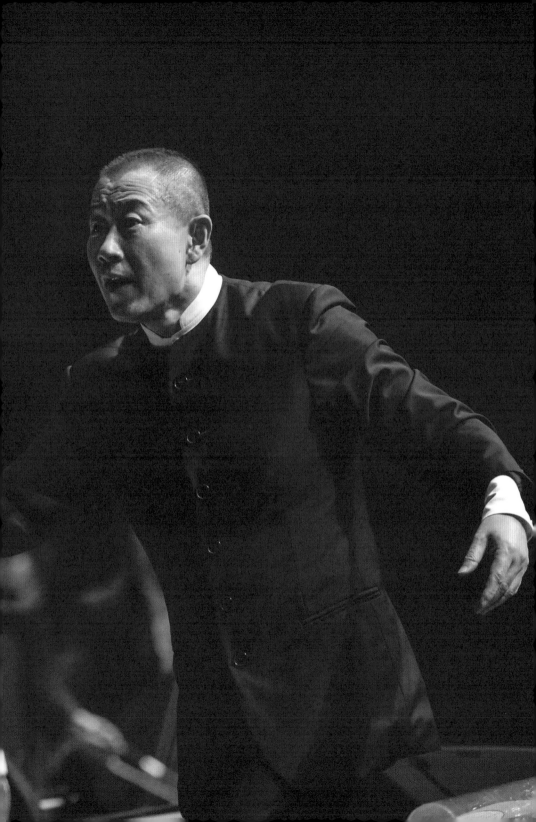

우리는 어디서 와서
어디로 가는가

Amedeo Modigliani – Frédéric François Chopin Edvard Munch – Arnold Schönberg
Caspar David Friedrich – Franz Peter Schubert Lawrence Alma Tadema – Camille Saint-Saëns
Arnold Böcklin – Gustav Mahler Damien Hirst – George Crumb

육신은 쇠해도 예술은 남아

모딜리아니 ― 쇼팽

Amedeo Modigliani ― Frédéric François Chopin

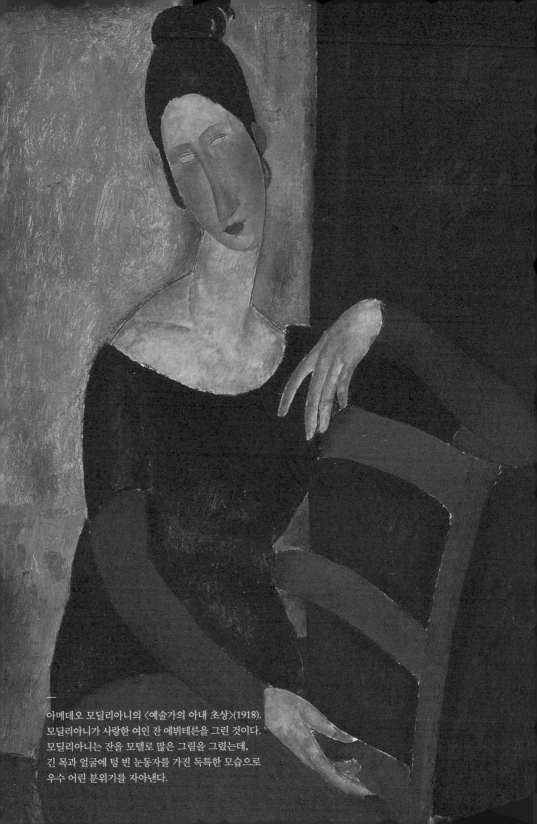

아메데오 모딜리아니의 〈예술가의 아내 초상〉(1918).
모딜리아니가 사랑한 여인 잔 에뷔테른을 그린 것이다.
모딜리아니는 잔을 모델로 많은 그림을 그렸는데,
긴 목과 얼굴에 텅 빈 눈동자를 가진 독특한 모습으로
우수 어린 분위기를 자아낸다.

텅 빈 눈동자

눈은 마음의 창이라고들 한다. 눈을 통해 마음을 들여다볼 수 있기 때문이다. 눈동자는 참으로 많은 말을 한다. 사랑을 할 때는 더욱더. 말한마디 하지 않아도 서로의 눈동자를 바라보고 있는 것만으로 교감이 될 때가 있다. 그렇게 눈은 감정을 표현하는 중요한 요소다. 그런 눈을 그리지 않은 화가가 있다. 바로 아메데오 모딜리아니다. 모딜리아니는 수많은 인물화를 그렸는데 많은 작품에서 눈동자를 그리지 않았다. 우수에 찬 여인들의 그림. 텅 빈 눈동자. 눈에서는 공허함이 느껴진다.

1884년, 이탈리아에서 태어난 모딜리아니는 어려서부터 결핵, 폐렴, 늑막염 등을 앓았다. 몸이 약한 탓에 학교를 그만두어야 했을 만큼 병에서 자유로울 수 없었던 그는 1906년에 파리로 건너가 여러 예술가들과 어울리며 화가로서의 생활을 이어 갔다. 그리고 1917년, 한 화가들의 모임에서 잔 에뷔테른을 만났다.

당시 잔은 화가 지망생이자 모델이었는데, 모딜리아니보다 열네 살이 어렸다. 하지만 나이보다 조숙했던 그녀에게 모딜리아니는 반하게 되었고 둘은 사랑에 빠졌다. 잘생긴 외모로 많은 여성들에게서 인기가 많았고 여성 편력이 심했던 데다 가난하고 병약하며 마약에 빠져 있던 모딜리아니를 잔의 집에서 환영할 리가 없었다. 하지만 잔은 그와의 사랑을 이어 가면서 그의 뮤즈가 되었다.

모딜리아니는 잔을 모델로 수많은 작품을 남겼다. 결핵, 술, 마약, 심한 가난 속에서도 그의 사랑은 빛났다. 그러나 첫째 딸을 낳고 두 번째 임신이 되었을 때, 잔의 부모는 가난에 찌든 모딜리아니의 곁에 딸을 더 이상 둘 수 없다고 판단했다. 그리하여 잔을 모딜리아니에게서 떼어 놓았다.

—
아메데오 모딜리아니(1884~1920). 이탈리아 출신의
화가이자 조각가인 모딜리아니는 살아생전에는
인정받지 못하고 결핵, 마약, 가난에 찌든 삶을
살았다. 1917년에 한 모임에서 잔 에뷔테른을 만나
사랑을 이어 갔지만, 잔 부모의 완강한 반대와
건강 악화에 부딪히다 불과 서른여섯 살의 나이로
파리에서 사망했다. 모딜리아니의 죽음으로 비통에
빠진 잔은 이틀 뒤 아파트에서 몸을 던져 그의
뒤를 따랐다.

빗방울 소리를 들으며

묘한 멜랑콜리와 더불어 우울한 감정이 느껴지는 모딜리아나의 그림을 보고 있으면 프레데리크 프랑수아 쇼팽의 음악이 떠오른다. 어려서부터 몸이 좋지 않았던 쇼팽과 모딜리아니. 집을 떠나 파리에서 활동하며 고향을 그리워했을 그들의 작품에서는 동질감이 느껴진다.

1810년, 폴란드에서 태어난 쇼팽 역시 어려서부터 체격이 작고 병에 자주 걸렸다. 일찍부터 피아노와 작곡에서 큰 두각을 나타낸 쇼팽은 1832년에 파리에서 처음으로 연주회를 열고 큰 성공을 거두었다. 모딜리아니와 마찬가지로 그는 여자들에게 인기가 많았다. 하지만 첫사랑을 위해 피아노 협주곡을 작곡하고서도 고백조차 하지 못했을 만큼 수줍고 소심한 성격이었던 쇼팽은 어느 날 한 살롱 파티에서 조르주 상드를 만났다.

남장을 하고 다녔을 만큼 주체적이고 남성 편력이 심했던 여섯 살 연상의 상드를 쇼팽은 처음에는 좋아하지 않았다. 하지만 적극적이었던 상드에게 쇼팽은 점점 빠져들었고, 그리하여 둘은 9년간의 연애를 이어 갔다.

잔이 모딜리아니에게 예술의 영감이 되었던 것처럼 쇼팽은 상드와 지낸 시기에 수많은 명곡을 만들어 냈다. 그중 〈빗방울 전주곡〉①은 쇼팽의 스물네 개로 이루어진 〈전주곡〉 중 열다섯 번째 곡으로, 쇼팽이 1839년에 상드와 마요르카섬에서 요양하던 시절, 외출을 나간 상드를 기다리며 쓴 곡으로 유명하다. '빗방울'이라는 제목은 훗날 붙은 것이기는 하지만 쇼팽은 실제로 떨어지는 빗방울 소리를 들으며 이 곡을 작곡했다고 한다. 당시 그는 요양을 위해 마요르카섬에 갔지만 결핵 때문에 각혈이 심했던 그를 마을 사람들은 환영하지 않았다. 게다가 쇼팽과 상드는 결혼을 하지 않은 커플이라는 이유로도 가톨릭 신자들로 이루어진 주민들로부터 곱지 않은 시선을 받았다. 설상가상 춥고 습한 날씨까지 더해져 쇼팽은 우울한 날을 보내게 되었다. 이 곡은 그런 쇼팽의 마음을 대변하듯 눈물처럼 내리는 빗방울을 묘사한다.

①
〈빗방울 전주곡〉

사랑이라는 신비

쇼팽은 평생 200곡이 넘는 작품 중 몇몇 첼로 곡을 제외하고는 피아노 음악만을 작곡했다. 거기에 서정적인 멜로디와 감성이 더해져 그는 '피아노의 시인'이라고 불린다. 평생 피아노 곡에만 몰두한 쇼팽처럼 모딜리아니는 인물화만을 그렸다. 그는 "내가 찾는 것은 현실이냐 비현실이냐가 아니라 무의식적 인간 본능의 신비다"라는 말을 남겼는데, 어쩌면 그가 인물화만을 그린 이유에 대한 답일지도 모르겠다. 사랑보다 더 본능적이고 신비로운 것이 있을까? 모딜리아니는 어쩌면 죽기 전 잔에게서 그 해답을 찾았을지도 모르겠다.

모딜리아니의 화풍은 독특한 것이었다. 루마니아의 조각가인 콘스탄틴 브랑쿠시와 민속예술뿐만 아니라 아프리카와 남태평양의 원시 문화에서도 영향을 받은 그는 조각가가 되고 싶었지만 건강 때문에 포기하고 그림에 몰두했다. 그의 작품은 긴 목, 긴 얼굴에 텅 빈 눈동자가 더해져 어느 화풍에도 속하지 않는 독창적인 형태를 띠며 묘한 분위기를 자아낸다. 그는 이렇게 말했다. "당신의 영혼을 알게 되면 눈동자를 그릴 거예요."

쇼팽 역시 폴란드의 민속음악에서 영향을 받아 마주르카와 폴로네즈를 작곡했다. 마주르카와 폴로네즈는 폴란드의 민속 춤곡이다. 고국에 대한 애정이 남달랐던 그는 폴란드를 늘 그리워했다. 상드와 헤어진 뒤 "단 한 줄의 음표도 쓸 수 없다"라고 했던 그가 죽기 전 작곡한 마지막 곡도 마주르카였다.

상드와 헤어진 후 쇼팽은 곡을 쓸 수 없었다. 상드와의 이별은 그에게 정신적인 충격을 안겨 주었다. 몸은 쇠약해질 대로 쇠약해졌고 가난이 찾아왔다. 상드와 헤어진 2년 동안 그는 단 두 곡만을 작곡했을 뿐이다.

모딜리아니 역시 잔의 부모로 인해 그녀와 떨어져 있는 동안 작품에 몰두할 수가 없었다. 정신만큼이나 몸의 병도 악화되어 갔다. 곁에 사랑하는 잔이 없었던 그는 마지막 작품으로 잔이 아닌 자화상을 그리고

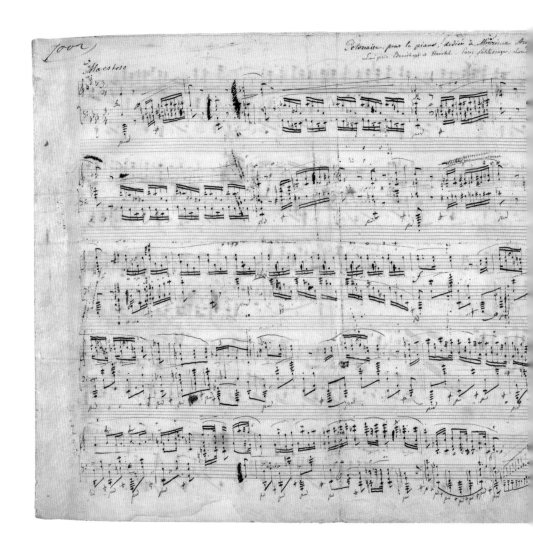

프레데리크 쇼팽의 〈폴로네즈 6번 A플랫장조,
Op. 53 '영웅'〉 자필 악보. 폴란드 출신의 작곡가
쇼팽은 스무 살 때 고국을 떠난 이래 다시는 그 땅을
밟지 않았지만 늘 그리워했다. 그는 고국에 대한
향수를 달래며 폴란드의 민속 춤곡인 마주르카와
폴로네즈에 바탕을 둔 곡을 만들었는데, 그중에서도
가장 유명한 〈폴로네즈 6번〉은 고난을 헤치고
점점 장엄하게 고양되는 분위기가 압권으로 다가온다.

는 결핵성 뇌막염으로 결국 세상을 떠났다. 잔이 둘째를 임신한 지 8개월이 지났을 때였다.

　모딜리아니의 죽음으로 비통해하던 잔은 그가 죽은 지 이틀 뒤 부모님의 아파트에서 몸을 던져 모딜리아니의 뒤를 따랐다. 그녀가 마지막으로 그린 그림이 〈자살〉이어서 그들의 죽음이 더욱 아프게 다가온다.

　수많은 아름다운 작품을 남긴 두 예술가가 사망했을 당시 모딜리아니는 서른네 살, 쇼팽은 서른아홉 살이었다.

죽음의 천사

뭉크 ― 쇤베르크

Edvard Munch ― Arnold Schönberg

거대하고 무한한 절규

핏빛으로 물든 하늘, 환각을 본 듯 어지러운 세계, 벗어나고픈 욕망, 달아날 곳 없는 다리, 공포에 질린 인간의 모습을 그린 표현주의 화가 뭉크의 〈절규〉. 알코올중독과 우울증을 앓고 있었던 뭉크는 어느 날 저녁 산책을 하던 중 다음과 같은 경험을 하고 나서 이 그림을 완성했다.

친구 두 명과 해 질 무렵 길을 걷고 있었다.
갑자기 하늘이 핏빛으로 물들었다. 나는 견딜 수 없을 만큼
피곤함을 느껴 걷는 것을 멈추고 난간에 기대어 섰다.
불과 피의 혀가 피오르드를 덮쳤다. 내 친구들은 계속
걸어갔고 나는 두려움에 떨고 있었다.
나는 거대하고 무한한 절규를 들었다.

온몸이 땅속으로 꺼지는 것만 같은 기분이다. 누군가가 잡아당기는 것처럼 나는 자꾸만 아래로 가라앉는다. 몸을 마음대로 움직일 수가 없다. 겨우 목소리를 내어 누군가를 불러 보려 하지만 목소리는 좀처럼 나오지 않는다. 순간 '내가 지금 꿈속에 있구나' 하는 생각이 들어 잠에서 깨어 보려 발버둥을 친다. 천근처럼 무거운 눈꺼풀을 애써 올려 본다. 순간 기적처럼 잠에서 깬다. '이제 살았다. 꿈이었구나.' 몸을 일으켜 본다. 그런데! 움직이지 않는다! 나오지 않는 목소리, 떠지지 않는 눈꺼풀. 다시금 공포가 밀려온다. '아, 아직 꿈이구나! 이 악몽에서 아직 벗어나지 못했구나.' 어느 순간, 지금 내가 있는 이곳이 꿈속인지, 현실인지 분간되지 않는다. 내가 꾼 것이 나의 꿈이었나? 아니면 누군가가 나의 꿈을 꾼 것인가?

①
〈달에 홀린 피에로〉

거대한 검은 나비

쇤베르크의 〈달에 홀린 피에로〉①처럼 오늘 밤 나도 밤에 홀린 기

분이다. 쇤베르크의 〈달에 홀린 피에로〉는 뭉크의 〈절규〉만큼이나 충격적인 곡으로, 장조나 단조 같은 조성이 없는 무조음악으로 만들어졌다. 〈절규〉만큼이나 공포스럽고 왜곡된 분위기를 자아내는 이 곡은 '이야기하는 노래'라는 뜻을 가진 '슈프레히슈티메Sprechstimme' 창법을 사용하여 한층 더 그로테스크한 분위기를 연출한다. 요상하게 소리치다 나지막이 속삭이는 소리, 그러다 마치 귀신이 나올 것 같은 괴상하고 공포스러운 분위기를 자아내는 이 곡은 벨기에 상징주의 시인인 알베르 지로의 시에 곡을 붙인 것이다. 다음은 총 스물한 개의 시 중 여덟 번째인 「밤」이다.

거대한 검은 나비가
햇볕을 가로막았다
까닭을 알 수 없는 마법이 주문을 걸어
지평선은 고요히 잠들다
길 잃은 지옥에서의 망상이
내 기억을 죽이고 악취를 뿜어내고 있다
거대한 검은 나비가
햇볕을 가로막았다
천국에서 땅 쪽으로
무거운 날개를 달고 내려온다
눈에 보이지 않는 괴물들이
우리 인간의 마음에 내려앉는다
마치 거대한 검은 나비처럼

이 작품의 분위기는 뭉크의 〈카를 요한 거리의 저녁〉을 연상시키는데, 여기에 등장하는 인물들은 마치 쇤베르크의 〈밤〉에 나타난 "보이지 않는 괴물들이 우리 인간의 마음에 내려앉"은 것처럼 혼이 나간 듯이 거리를 걷고 있다. 극도의 공포심과 불안감, 소외감 등이 잘 표현되어 있

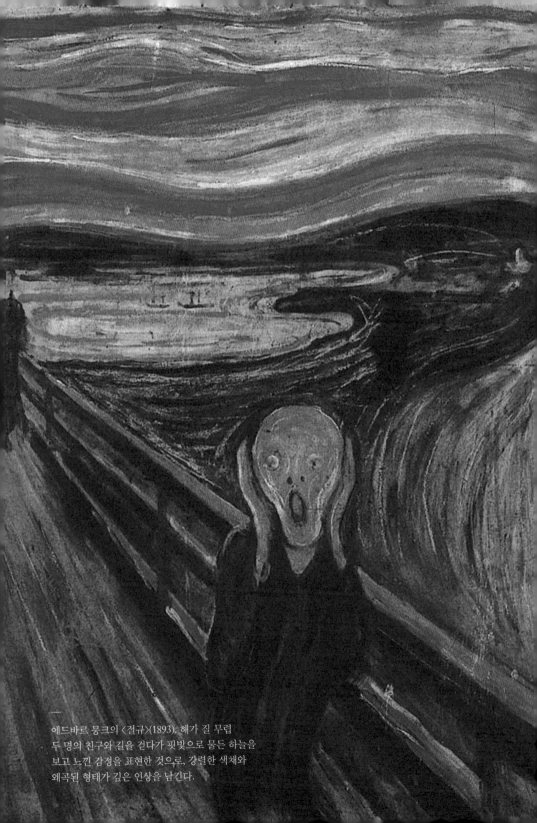

에드바르 뭉크의 〈절규〉(1893). 해가 질 무렵
두 명의 친구와 길을 걷다가 핏빛으로 물든 하늘을
보고 느낀 감정을 표현한 것으로, 강렬한 색채와
왜곡된 형태가 깊은 인상을 남긴다.

는 이 그림을 보고 있으면 악몽에 시달리며 잔뜩 공포에 질려 있던 그날의 내 모습이 떠오른다.

그날의 공포와 잦은 악몽의 반복은 나로 하여금 꿈과 현실의 세계, 죽음과 삶에 대해 고민하게 했다. 내가 깨어나지 못했던 그 꿈을 꾸는 동안 내 영혼은 어디에 있었던 것일까?

달에 홀린 피에로처럼

쇤베르크는 숫자 13에 대한 공포증에 시달렸다. 그는 9월 13일생으로, 자신은 언젠가는 13일에 죽을 것이라고 믿었다고 한다. 그는 숫자 13을 어떻게 해서든 피하려고 노력했다. 심지어 오페라 〈모세와 아론〉의 스펠링이 'Moses und Aaron'으로 열세 글자가 된다는 것을 알고 'Aaron'의 'A'를 빼 열두 개로 맞출 정도였다. 그는 일흔여섯 살이 되는 해(7+6=13) 13일의 금요일에 해당하는 1951년 7월 13일에 자신이 죽을지도 모른다고 생각했다. 아니나 다를까? 그날 밤 11시 45분, 그는 끝내 13에 대한 공포증에서 헤어나지 못하고 죽음을 맞이했다.

쇤베르크는 작곡가이기 이전에 화가였다. 그가 가진 13과 죽음에 대한 공포 때문이었을까? 그의 자화상 중 하나인 〈붉은 응시〉는 잔뜩 공포에 질린 느낌을 준다. 마치 뭉크가 그린 〈절규〉의 또 다른 모습인 것 같은 착각에 빠지게 하는 이 그림은 뭉크의 그림만큼이나 강렬하다. 〈붉은 응시〉와 〈절규〉에서 표현되는 퀭한 눈동자, 해골 같은 얼굴 모양, 붉은색의 강렬한 이미지, 파란색과의 대비로 인해 더 극적인 색채로 연출된 붉은색, 전체적으로 캔버스를 감싸고 있는 우울함과 공포스러운 분위기는 정말 놀라우리만치 닮아 있다.

쇤베르크가 죽음에 대한 공포에 시달렸던 것처럼 뭉크 역시 평생을 죽음에 대한 공포에서 벗어나지 못했다. "질병과 정신병, 그리고 죽음은 내 요람에서부터 나를 평생 따라다니는 천사다", "내 썩은 몸뚱이에서 꽃이 피어나고 나는 그 안에 있다. 그것이 바로 영원의 세계다"라

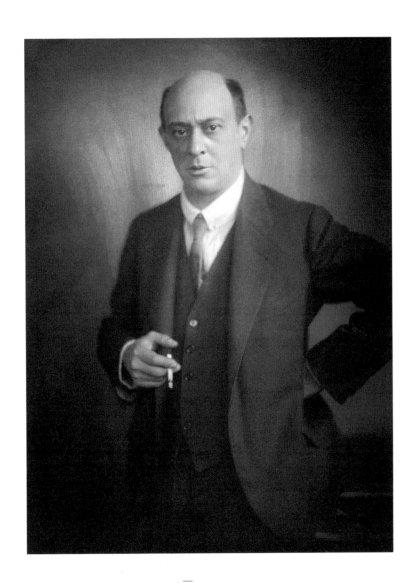

아널드 쇤베르크(1874~1951). 오스트리아 출신의
미국 작곡가 쇤베르크는 표현주의 회화와 마찬가지로
예술가 자신의 감정을 극적으로 표출하는 것을
특징으로 하는 표현주의 음악을 추구하며 현대음악에
결정적 영향을 끼쳤다. 이는 극단적인 강약의 교체,
반음계를 기반으로 하는 무조성 음악, 불협화음의
빈번한 사용 등을 특징으로 한다. 대표작으로
〈달에 홀린 피에로〉, 〈정화된 밤〉 등이 있다.

에드바르 뭉크의 〈카를 요한 거리의 저녁〉(1892).
어린 시절에 경험한 어머니와 누나의 죽음과,
그로 인해 드리워진 불안과 공포의 그림자는
뭉크를 평생 따라다니는 주제가 되었다.
이 작품에서도 서로 바라보지 않고 정면을 향해
혼이 나간 듯 거리를 걷고 있는 인물들이 마치
유령처럼 다가온다.

—
아널드 쇤베르크의 〈붉은 응시〉(1910).
음악뿐만 아니라 그림에도 천부적 재능을 보인
쇤베르크가 그린 자화상이다. 잔뜩 공포에 질린 모습이
에드바르 뭉크와 마찬가지로 평생 죽음의 공포에
시달렸던 그의 내면을 비추어 준다.

고 한 뭉크는 어린 시절 어머니와 누이를 잃고 그 충격에서 벗어나지 못했으며, 평생 죽음에 대해 고민하고 고통스러워했다. 하지만 그는 그의 정신병을 '예술의 영감'으로 받아들이기도 했다. 그는 "내가 기억하는 한 나는 극심한 우울증으로 고통을 받았고 이러한 느낌을 내 작품에서 표현하려 했다. 아픔과 불안함이 없었다면 나는 방향키가 없는 배와 같았을 것이다"라고 함으로써 그의 예술의 근원이 '불안한 정신'이었음을 나타냈다.

인간의 극단적인 감정을 붓으로 표현한 화가 뭉크와 무조성의 12음렬이라는 기법으로 이제껏 들어보지 못한 새로운 음악의 세계를 연 쇤베르크. 공포, 불안함, 긴장, 갈등, 질투, 욕망, 고뇌, 죽음 등 인간의 심리를 묘사하는 데 초점을 두었던 그들의 작품은 인간이 살아가는 데 반드시 존재하는 우리의 어두운 심리적 측면을 표현했다.

달에 홀린 피에로처럼 그날 밤, 난 현실과 꿈을 분간하지 못했다. 그렇게 멍하니 뜬눈으로 밤을 지새우고 아침이 오자 내가 진정으로 꿈에서 깼음을 확인했다. 그런데 문득 의문이 든다. 지금 내가 사는 이 세상, 지금 내가 글을 쓰고 있는 이 세상이 그때 내가 돌아온 현실이 맞는 것일까? 아니면 혹시 아직도 그때 깨지 못했던 그 꿈 안에서 살고 있는 것은 아닐까?

죽음과 방랑

프리드리히 — 슈베르트

Caspar David Friedrich — *Franz Peter Schubert*

무서워 마세요, 나는 난폭하지 않답니다

'고독' 하면 생각나는 작곡가가 있다. 바로 가난과 고독 속에 짧은 생을 마감한 '가곡의 왕' 프란츠 페터 슈베르트다. 아이러니하게도 그에게는 많은 친구들이 있었다. 성악가 미하엘 포글, 화가 폰 슈빈트, 시인 프란츠 폰 쇼버 등이 그들이었는데, 이들은 거의 매일 밤 만나 친분을 쌓고 슈베르트의 음악을 알리기 위해 힘썼다. 모임의 이름을 '슈베르트의 밤'이라고 부를 정도로 슈베르트를 사랑했던 친구들이었다. 그러나 슈베르트는 인간은 언제나 혼자일 수밖에 없다는 진리를 증명하기라도 하듯 그의 음악에서는 언제나 고독함이 묻어난다.

슈베르트는 죽음을 소재로 한 작품을 여럿 남겼다. 그 대표작 중 하나인 〈마왕〉①은 그가 열여덟 살 때 괴테의 시에 곡을 붙인 작품이다. 그는 시의 내용과 분위기에 따라 멜로디와 화성을 같이 변화시켜 가곡을 하나의 스토리가 있는 음악적 드라마로 완성시켰다. 이 시에는 죽음으로 이끄는 '마왕'과 겁에 질린 '아들', 아들을 말에 태우고 급히 달리는 '아버지', 그리고 이 상황을 설명하는 '내레이터', 이렇게 네 명의 인물이 등장하는데, 죽음으로 아이를 데려가는 마왕은 부드럽고 감미로운 목소리로 속삭이듯 유혹한다.

①
〈마왕〉

> 사랑스러운 아이야, 나와 함께 가자!
> 내가 너와 함께 재미있는 놀이를 할 테니
> 저곳에는 아름다운 꽃들이 많이 피어 있고
> 너의 어머니는
> 금으로 된 옷을 가지고 있단다

②
〈죽음과 소녀〉

슈베르트는 이후 〈죽음과 소녀〉②를 작곡했는데, 여기서도 죽음은 마치 마왕처럼 신비롭고 감미로운 목소리로 소녀를 유혹한다.

나에게 손을 주세요, 아름답고 상냥한 소녀여,

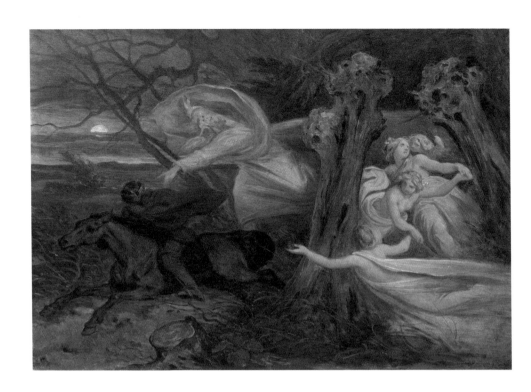

———
모리츠 폰 슈빈트의 〈마왕〉(1830년경).
독일 낭만주의 화가 슈빈트가 괴테의 시 「마왕」을
소재로 그린 것이다. 바람이 심하게 몰아치는 밤,
아버지는 아픈 아들을 안고 말을 달린다.
마왕은 아이를 달콤한 말로 집요하게 유혹하지만
아버지는 마왕의 존재를 느끼지 못한다.
공포에 사로잡힌 아이는 끝내 절망한다.
슈베르트는 이 이야기에 곡을 붙여 드라마틱하고
강렬한 매력을 선사했다.

나는 당신의 친구랍니다, 당신에게 고통은 없을 거예요.

무서워 마세요! 나는 난폭하지 않답니다.

이제 나의 품에 안겨 편히 잠드세요.

이렇듯 달콤한 죽음의 유혹을 뿌리치지 못한 것일까? 슈베르트는 스물다섯 살 때쯤 쇼버와 어울리다 그만 매독에 걸렸고, 이로써 피할 수 없는 죽음을 앞두게 되었다. 자신의 병을 알고 몹시 괴로워하던 슈베르트는 스무 살 무렵에 만들었던 가곡인 〈죽음과 소녀〉를 〈현악 사중주 14번 d단조 D. 810 '죽음과 소녀'〉③ 2악장의 모티브로 사용함으로써 또 다른 대표작을 만들어 냈다. 가난하고 외로운 인생을 젊은 나이에 마쳐야 한다는 안타까움과 두려움과 고독함이 묻어나는 작품으로 말이다.

③
〈현악 사중주 14번〉

슈베르트의 〈겨울 나그네〉④는 겨울과 방랑자의 모티브를 연결한 그의 최고의 걸작품이다. 가난으로 사랑하는 여인마저 보내야 했던 심정과 죽음이라는 춥고 긴 여행을 떠나야 하는 마음을 대변하는 듯한 이 작품은 그가 죽기 바로 직전에 쓴 곡이어서 더욱 안타까움을 자아낸다. 우울하기 그지없는 이 작품은 사랑과 희망을 잃고 생명마저 잃어 가는 나그네의 심경을 노래한다.

④
〈겨울 나그네〉

무한한 우주 속의 나

슈베르트의 음악적 주제였던 죽음, 방랑자, 겨울은 독일 낭만주의를 대표하는 '뒷모습의 화가' 카스파르 다비트 프리드리히에게도 모티브가 되었다. 프리드리히의 그림은 슈베르트의 음악처럼 인간의 유한한 삶을 뛰어넘은 영혼의 세계를 갈망한다. 그들의 작품은 분위기와 색채와 담고 있는 메시지까지 무척 닮았다.

슈베르트와 동시대를 살았던 프리드리히는 일곱 살에 어머니를 잃고 이후 형제 세 명마저 잃게 되었다. 특히 형제 중 한 명은 프리드리히와 함께 얼음판에서 놀던 중 얼음판이 깨지면서 익사하고 말았는데, 프

리드리히는 그 죽음을 직접 목격하는 아픈 경험을 했다. 이렇듯 어릴 적에 겪은 가족의 죽음이 그를 우울증과 은둔적 생활로 몰아넣었던 것일까?

〈참나무 숲의 수도원〉은 죽음에 대한 그의 기억을 대변하듯 어둡고 외로우며 엄숙한 분위기를 자아낸다. 또한 〈눈 덮인 수도원의 묘지〉는 한겨울의 눈만큼이나 차갑고 쓸쓸하며 외로운 죽음을 표현한 듯하다. 그림 속 수도승들은 한없이 작은 모습으로 표현되어 있다. 압도당할 만큼 거대하고 경이로운 자연 앞에 인간은 너무나 작은 존재인 것이다. 죽음 앞에서 인간이 얼마나 무력한지를 일찍부터 경험한 프리드리히는 그림을 통해 거대한 자연 앞의 나약한 인간의 모습을 표현했다.

또한 그의 그림 속 인간은 관객에게서 등을 돌리고 자연을 향해 있다. 그리고 관조적으로 세상을 바라본다. 〈안개 낀 바다 위의 방랑자〉는 대자연을 바라보고 있는 한 남자의 뒷모습을 그린 것으로, 인간의 쓸쓸함과 고독이 느껴지는 그의 대표작이다. 신비롭고 아름다운 영원의 세계를 갈망한 그의 작품에서 우리는 자연의 신비와 숭고함을 경험하게 되며, 동시에 인간의 초라함과 인생무상, 그리고 영원한 삶을 향한 동경을 느낄 수 있다. 그의 작품은 인간 내면의 영혼을 끌어올리며 우리 삶을 숙연히 돌아보게 만든다.

무한한 우주, 무수히 많은 별들 중 하나인 지구, 약 70억 인구 중 한 명인 나. 이토록 작은 비중을 차지하는 나라는 인간. 죽음 앞에서는 한없이 나약해질 수밖에 없는 초라한 인간. 자연은 우리 앞에서 유한한 삶을 비웃기라도 하듯 거대하게 존재한다. 무한한 우주에서 천년만년을 사는 자연 앞에 단 100년도 살지 못하는 인간. 거대한 자연 앞에서 나라는 존재의 의미는 한없이 작아 보인다.

슈베르트는 "우리는 행복이란 우리가 경험했던 것으로부터 나온다고 생각한다. 하지만 사실상 행복은 우리 마음속에 있는 것이다"라고 했다. 내게 행복이란 행복을 정의하지 않는 것이다. 행복은 불행의 존재로 인해 존재하는 법. 나의 감정을 행복과 불행의 이분법으로 가르지 않는 것. 자연의 섭리를 받아들이고 유한할 수밖에 없는 인간의 운명을 겸허

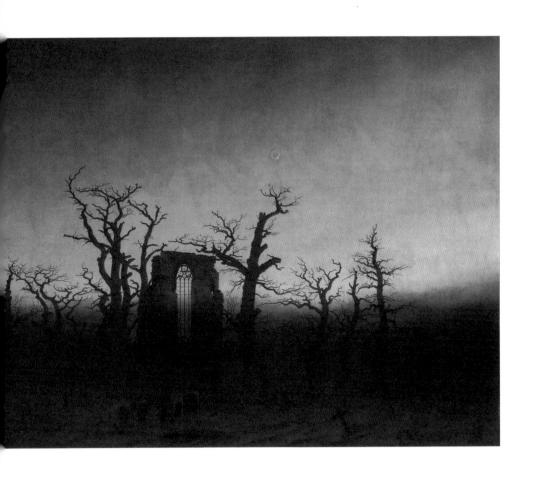

카스파르 다비트 프리드리히의
〈참나무 숲의 수도원〉(1808~1810).
자욱한 안개 속 헐벗은 채 하늘로 뻗어 있는
참나무 가지, 폐허가 된 고딕풍의 수도원,
교회 문으로 향하는 수사들의 행렬, 관을
운구하는 이들, 황량한 묘지 등이 음울하고
기괴한 분위기를 자아낸다. 죽음 앞에서
인간이 얼마나 무력한 존재인지를 말하는 듯하다.

카스파르 다비트 프리드리히의 〈안개 바다 위의
방랑자〉(1818년경). 한 남자가 거친 바위 위에서
안개가 자욱하게 낀 광활한 자연과 마주하고
서 있다. 그의 모습은 고독해 보이면서도
결연한 의지로 차 있는 듯하다. 19세기 낭만주의
예술의 특징인 숭고의 미학을 잘 보여 준다고
평가받는 이 그림은 인간과 자연, 순간과 영원,
유한한 것과 무한한 것에 대해 많은 생각을 하게 한다.

히 받아들이고 나면 그곳에 영원을 향한 길이 있을지도. 유한하기에 더욱 의미가 있는 아름다운 삶. 내가 행복하다고 생각하는 순간 불행은 존재할 것이고, 내가 불행하다고 생각하는 순간 행복 또한 존재할 것이다.

가장 아름다운 죽음을 위하여

태디마 ─ 생상스

Lawrence Alma Tadema ─ Camille Saint-Saëns

그대 음성에 내 마음이 열립니다

낭만주의 성향이 강했던 나는 한때 죽음에 대한 일종의 판타지를 가지고 있었다. 삶이 고달팠던 탓인지, 너무 외로웠던 탓인지 나는 하루에도 몇 번씩 죽음에 대해 생각했다. 삶이 부질없고 의미 없어 보여 삶 자체를 부정하고 죽음을 동경하던 시절이었다. 그래서 나는 종종 죽음의 순간을 떠올리며 어떻게 죽는 것이 가장 아프지 않고 거칠지 않으며 아름답고 행복할 수 있을지를 고민했다. 내 나름대로 결론 내린 가장 아름다운 방법은 수면제를 먹고 창문을 꼭꼭 닫은 뒤 향기가 진한 백합을 방 한가득 채우고는 하얀 침대에 누워 이불을 꼭 덮고 자는 것이었다. 내 모습이 일그러지거나 피에 물들거나 하지 않고 예쁘게 죽을 수 있을지도 모른다는 것에 끌렸다. 게다가 향기에 취해 맞이하는 죽음이라니 너무도 달콤할 것 같았다.

처음 〈헬리오가발루스의 장미〉을 보았을 때 나는 아름다운 환희의 순간을 장미가 가득 핀 화려한 정원을 통해 그린 그림이라고 생각했다. 하지만 그것이 로마제국의 방탕하고 괴팍했던 황제 헬리오가발루스의 음란한 파티 장면을 묘사한 것이라는 점과, 넘치는 꽃잎 때문에 질식해서 죽은 사람들까지 나왔다는 것을 알고 놀라움을 금하지 못했다. 날리는 꽃잎, 진한 향기, 내가 꿈꾸던 죽음의 순간이다. 죽음은 내게 장미향만큼이나 진한 유혹으로 다가왔다.

〈헬리오가발루스의 장미〉는 화려한 색채를 이용한 섬세하고 사실적인 묘사가 특징인 라파엘전파 화가 로렌스 앨머 태디마의 작품이다. 태디마는 이 그림을 제작할 당시 전 세계에서 꽃을 주문할 만큼 열성적이었다고 한다. 이렇게 정성스럽게 만든 그의 작품은 환상적이면서 고혹적인 매력을 풍긴다. 주로 그리스와 로마와 이집트의 역사와 신화를 주제로 그린 그의 작품들은 꿈속을 거니는 듯한 몽환적 분위기를 자아내 보는 이의 눈길을 사로잡는다.

아름다운 죽음만큼이나 나를 유혹하는 것이 있다. 바로 금지된 사랑이다. 죽음의 향기만큼이나 매혹적인, 상처가 될 것을 예감하면서도 빠

로렌스 앨머 태디마의 〈헬리오가발루스의 장미〉(1888). 화려한 색채가 돋보이는 이 그림은
네덜란드 출신의 라파엘전파 화가인 태디마가 로마제국의 방탕한 황제 헬리오가발루스의
연회를 묘사한 것으로, 질식할 것 같은 짙은 꽃향기가 그림 밖으로까지 넘쳐흐르는 듯하다.

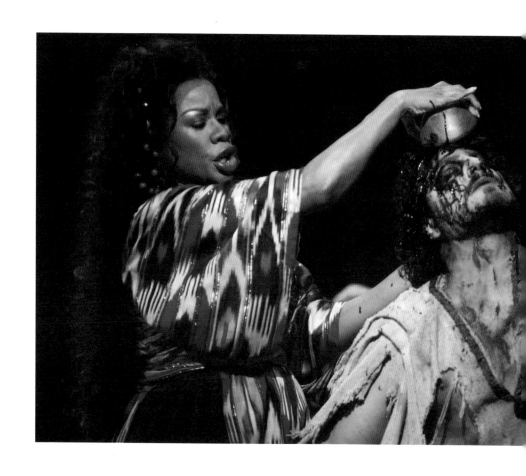

—
카미유 생상스의 오페라 〈삼손과 델릴라〉의
한 장면. 델릴라는 치명적인 아름다움으로 삼손을
유혹하여 힘을 빼앗고 결국 그를 파멸로 이끈다.
전편에 관능적이고 강렬한 음악이 흐르는 이 작품은
1877년에 초연된 이래 지금까지 꾸준히 공연되고 있다.

져들 수밖에 없는, 절대 해서는 안 될 그런 사랑. 헬리오가발루스의 장미처럼 나를 죽일 수도 있다는 것을 알면서도 그 진한 유혹의 향기에 빨려들어가는, 거부할 수 없는 델릴라의 유혹 같은 사랑 말이다. 장미 같은 아름다움으로 삼손을 유혹하고 결국 파멸로 이끈 델릴라는 손꼽히는 팜 파탈 중 하나다. 델릴라의 표적이었던 삼손은 그녀의 유혹에 이끌려 자신의 힘의 원천인 머리카락의 비밀을 알려 주고 만다.

태디마와 동시대를 살았던 카미유 생상스는 이 유명한 일화에 음악을 더해 오페라 〈삼손과 델릴라〉①를 만들었다. 여인의 향기에 취해 향락을 즐기고 그 대가로 적의 포로가 되어 눈을 잃고 맷돌을 돌리는 신세가 되고 만 삼손. 하지만 이 모든 것을 삼손의 탓으로 돌리기에는 델릴라의 유혹이 너무나 아름답다. 〈삼손과 델릴라〉 중 델릴라가 삼손에게 노래하는 아리아 〈그대 음성에 내 마음 열리고〉는 삼손이 모든 것을 털어놓기에 충분할 만큼 달콤하고 아름답기 그지없다.

> 그대 음성에 내 마음이 열립니다.
> 새벽의 키스에 꽃이 열리듯 말이에요.
> 그러나 나의 사랑,
> 내 눈물이 마르도록 다시 한 번 내게 말해 줘요.
> 당신이 돌아온다고 저 델릴라에게 말해 주세요.
> 그때의 맹세를 다시 한 번 말해 줘요,
> 내가 사랑한 그 맹세를.
> 아! 나의 애정에 답해 주세요.
> 날 환희에 넘치게 해 주세요.
> 사랑해요, 삼손!

①
〈삼손과 델릴라〉

태디마와 생상스의 작품은 화려함 속에 숨어 있는 정교함으로, 과하지 않으면서도 세련된 분위기로 우리를 유혹한다. 때로는 섹시하게, 때로는 우아하며, 때로는 신비롭게 이들의 작품은 섬세하고도 강렬하다. 때

로는 드러낸 슬픔보다는 감추어진 슬픔이 더 슬프고, 모든 것을 다 보여 주는 섹시함보다는 보일 듯 말 듯한 속살에 더 매료되는 것처럼, 이들의 그림과 음악은 보이지 않는 이면의 환상을 심어 주며 거부할 수 없는 매력으로 다가온다.

아름다운 삶, 아름다운 죽음

생상스와 태디마는 여러 공통점을 지녔다. 그중 하나는 자신과 열다섯 살 이상 차이 나는 어린 소녀와 결혼한 점이다. 태디마는 서른다섯 살에 자신의 제자인 열아홉 살 소녀와 재혼했고, 생상스는 마흔 살에 열아홉 살의 소녀와 결혼했다. 하지만 생상스는 동성애자였을지 모른다는 의혹을 받아 왔는데, 제자인 가브리엘 포레와 각별한 관계를 오랫동안 유지했다는 사실이 그런 의혹을 사는 데 한몫했다. 또한 둘 다 유아기에 아버지를 잃은 점, 자녀를 일찍 잃은 점 등도 같고, 영화 제작에도 큰 기여를 했다. 생상스는 최초로 영화에 곡을 붙인 작곡가로 영화 〈기즈공의 암살〉의 음악을 맡았다. 고대 신화를 주제로 한 태디마의 그림은 초기 할리우드 영화 제작에 많은 영감을 주었다.

태디마는 네덜란드에서 태어나 영국으로 거처를 옮겼고, 여행을 즐겼다. 특히 로마의 폼페이를 여러 번 방문하며 로마인들의 생활을 탐구했는데, 그의 작품 〈테피다리움에서〉와 같은 목욕탕 장면은 로마인들의 퇴폐적 문화를 보여 준다.

생상스도 마찬가지로 한곳에 정착하기보다는 방랑을 즐겼던 인물로, 말년에는 알제리를 여행하다 그곳에서 객사했다. 1885년 11월, 그는 바이올리니스트 라파엘, 디아즈, 알베르티니와 함께 연주 여행을 하기 위해 북프랑스에서 독일로 이동 중이었다. 그는 브레스트에 있는 한 호텔방에서 벽난로를 피웠다. 그리고 튀어 오르는 불꽃을 바라보다 영감이 떠올라 무엇인가를 적어 내려갔다. 그렇게 작곡한 곡이 그 유명한 〈하바네라〉②다. 추운 겨울날 벽난로 안에서 춤을 추듯 타오르는 불꽃은 그의 몸과 마음을

②
〈하바네라〉

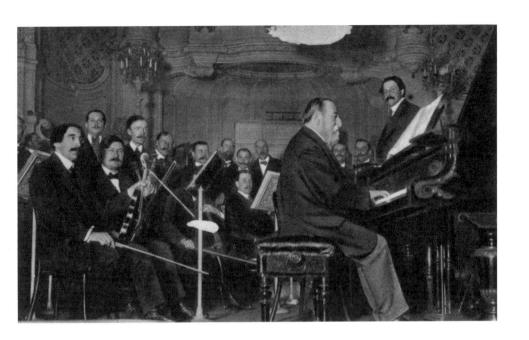

카미유 생상스(1835~1921). 프랑스의 작곡가,
피아니스트, 오르가니스트로, 이탈리아식 오페라
대신 교향악을 중시하여 프랑스 기악 음악의
발전에 많은 영향을 끼쳤다. 또한 음악뿐만
지리학, 생물학, 천문학 등 다양한 분야에
관심이 많았다. 대표작으로 〈삼손과 델릴라〉,
〈동물의 사육제〉, 〈교향곡 3번 c단조, Op. 78
'오르간'〉, 〈죽음의 무도, Op. 40〉 등이 있다.

부드럽게 녹여 주었을 것이다. 그는 이를 보고 〈하바네라〉라는 쿠바에서 유래하여 19세기 스페인에서 유행한 춤곡을 만들었다.

〈하바네라〉를 들으면서 난 상상한다. 빨간색 드레스를 입은 불꽃 같은 여인이 춤을 춘다. 〈하바네라〉 리듬에 맞추어 유혹하듯 몸을 움직인다. 여인의 몸짓은 우아하고 세련미가 넘친다. 여인은 모든 이의 시선을 한 몸에 받으며 매혹적인 주인공이 되어 자신의 매력을 한껏 뽐낸다. 갑자기 정열적으로 다가가다 망설이고는 다시 한 번 수줍게 들어선다. 벽난로 안 불꽃이 밖으로 튀어나올 듯 말 듯, 여인의 마음은 다가올 듯 말 듯 보는 이의 애를 태운다.

삶이 고달파 죽음을 동경했던 나는 어느 날 눈이 부실 정도로 찬란한 햇살 아래 난생 처음으로 살아 있음이 행복하다고 느꼈다. 황홀한 순간이었다. 밀려오는 환희에 가슴이 뛰었다. 순간 난 또다시 죽음을 꿈꾸었다. 이렇게 행복한 순간, 이렇게 빛나는 순간 죽을 수 있다면……. 인생의 가장 아름다운 정점에서 맞이하는 죽음. 가장 완전한 순간에 만나는 죽음은 더없이 완벽할 것 같았다.

지금의 나는 여전히 아름다운 죽음을 꿈꾼다. 달라진 것이라면 내가 꿈꾸는 아름다운 죽음은 더 이상 죽음 그 자체가 아니라, '아름다운 인생으로 인해 아름다워질 수밖에 없는 죽음'이라는 사실이다. 가장 아름다운 죽음을 위해 나는 가장 아름답게 살기로 했다.

타오르는 불꽃처럼 정열적인, 바람에 날리는 꽃잎처럼 향기로운 인생의 순간. 앞으로 내게 건네질 또 다른 아름다운 인생의 순간을 부푼 마음으로 기대해 본다.

로렌스 앨머 태디마의 〈테피다리움에서〉(1881).
고대 로마의 미온탕인 테피다리움의 긴 대리석
의자에 누워 있는 여인을 에로틱한 분위기로
묘사했다. 여행을 즐긴 태디마는 이탈리아를
여러 번 방문하여 고대 로마인들의 삶을 깊이
탐구했다.

삶, 그 너머

뵈클린 — 말러

Arnold Böcklin — Gustav Mahler

무덤가에서 태어난 음악

한때 내 일기장에 가장 많이 등장하던 문장이 있다. "그리고 난 없다." 어렸을 때부터 나는 내가 무엇을 원하는지, 무엇을 해야 하는지, 무엇이 되어야 하는지, 왜 살아야 하는지, 내가 누구인지에 대해 끊임없이 고민했다. 하루에 일어난 일과, 내가 하는 고민과 느낀 감정에 대해 쭉 써내려가고 나면 마지막에 나는 늘 없었다. 감정은 순간순간 달라지고, 신념도 상황에 따라 바뀌며, 어제의 나는 더 이상 오늘의 내가 아니고, 내일이 되면 지금의 나는 없어질 것이다. 그러니 나는 없었다.

단 하루도 같을 수 없는 나를 보는 것이 불안했다. 불투명한 미래를 기다리는 것이 두려웠다. 삶은 축복이라고들 하지만 내게 삶은 선택이 아닌 주어진 것으로 안개 속 미로와 같은 혼란의 연속이었고, 단맛보다는 쓴맛이 많은, 그래서 마시고 싶지 않은 탁한 공기 같은 것이었다.

당시 난 말러의 음악을 들을 수 없었다. 그 긴 곡을 듣고 있자면 가슴이 답답해졌다. 삶을 투영한 그 음악의 무게가 너무나 버겁게 느껴졌다. 땅속 깊숙이 나를 끌어내리는 것 같았다. 때로는 울부짖고 때로는 슬퍼하고 때로는 초월한 듯 삶을 받아들이는 그의 음악은 너무 많은 생각을 하게 했다. 생각에서 벗어나고 싶은데, 우울한 감정에서 빠져나가고 싶은데, 나를 자꾸 번뇌의 세계로 쑤셔 넣는 것 같았다.

어려서부터 지독한 인종차별에 시달린 말러. 그는 자신이 어디를 가나 환영받지 못하는 이방인으로 살았다고 했다.

> 나는 독일에서는 오스트리아인으로 이방인이었고,
> 오스트리아에서는 보헤미안으로 이방인이었으며,
> 세계 속에서는 유대인으로 역시 이방인이었다.

말러는 폭력적인 아버지와 학대당하는 어머니를 보며 자랐고, 유년 시절에 형제자매들의 죽음을 경험하기도 했다. 이후 그는 사후 세계

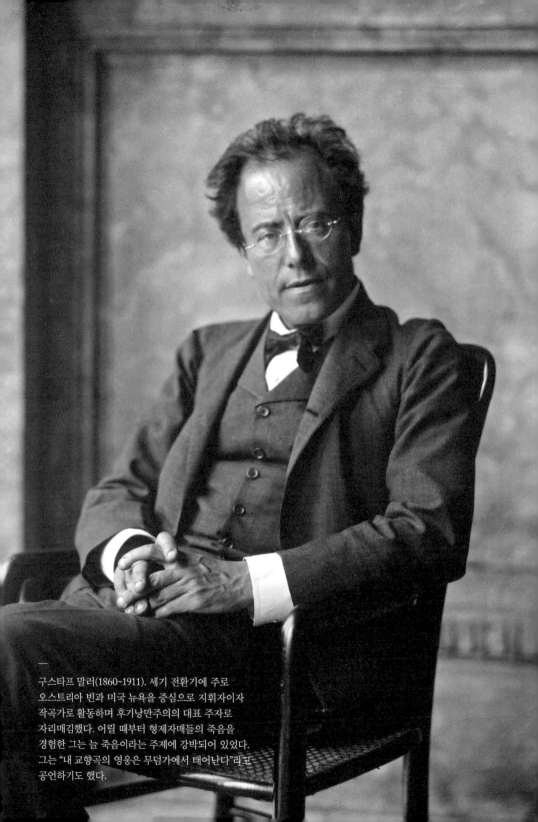

구스타프 말러(1860~1911). 세기 전환기에 주로
오스트리아 빈과 미국 뉴욕을 중심으로 지휘자이자
작곡가로 활동하며 후기낭만주의의 대표 주자로
자리매김했다. 어릴 때부터 형제자매들의 죽음을
경험한 그는 늘 죽음이라는 주제에 강박되어 있었다.
그는 "내 교향곡의 영웅은 무덤가에서 태어난다"라고
공언하기도 했다.

에 관심을 두게 되었고, 동시에 죽음에 대한 강박에 시달렸다. 자연과 철학에도 관심이 많았던 그는 철학자 쇼펜하우어로부터 영향을 받아 염세주의 성향을 띤 음악을 작곡했다. 우울함과 허무함, 삶에 대한 질문과 끝없는 탐색, 죽음을 넘어 '없음'의 세계. 이는 말러의 음악 전반에서 살펴볼 수 있는 것이다.

그런 말러의 음악을 듣고 있노라면 종종 인생의 무상함을 느끼며 땅속으로 꺼져 내리는 느낌을 받았다. 죽음을 두려워하면서도 그 속으로 빨려 들어가고 싶어 하는 이중적인 느낌에서 벗어날 수 없었다. 그래서 나는 그의 곡을 끝까지 경청하지 않았다. 더 듣다가는 정말로 삶의 끈을 놓아 버리고 싶은 충동에 사로잡힐 것 같아 무서웠다. 그 속에 빠지면 안 될 것 같았다.

죽음에 대한 강박은 평생 말러를 따라다녔다. 그에게는 '9번 징크스'가 있었다. 이는 베토벤, 안톤 브루크너, 드보르자크 등 많은 작곡가들이 9번 교향곡을 쓴 뒤 죽었다는 데서 비롯된 징크스다. 이를 의식한 그는 〈교향곡 8번 E플랫장조 '천인'〉 다음에 쓴 교향곡에 9번이라는 숫자 대신 〈대지의 노래〉라는 이름을 붙였다. 〈대지의 노래〉①를 작곡하고도 여전히 살아 있던 말러는 용기를 얻었는지 〈교향곡 9번 D장조〉를 작곡했다. 하지만 결국 9번 징크스를 깨지 못한 것일까? 그는 얼마 지나지 않아 죽음을 맞이했다. 이렇듯 평생 그를 따라다닌 죽음의 그림자는 그의 음악 전반에 드리워져 있다.

말러의 교향곡 중 '비극적Tragische'이라는 부제가 달린 작품이 있다. 바로 〈교향곡 6번 a단조〉②인데, 이 곡은 말러가 가장 행복했을 때 만든 곡이라는 점에서 흥미롭다. 사랑하는 아내와 두 딸이 함께하던, 또 당대 최고의 지휘자로 명성을 날리던 시기에 그는 이 곡을 썼다. 그러다 몇 년 뒤 첫째 딸 마리아를 잃고, 자신은 치명적인 심장병을 판정받았다. 그리고 10년간 몸담았던 빈 궁정오페라극장에서 사임하게 되었다.

말러의 아내 알마는 이에 대해 〈교향곡 6번〉은 가장 개인적이며 예언적인 작품이다. 그는 운명으로부터 세 번의 타격을 받았고, 세 번째

①
〈대지의 노래〉

①
〈교향곡 6번
a단조〉

타격은 그를 쓰러뜨렸다"라고 했다. 알마가 말한 것처럼 이 교향곡에는 마치 운명의 타격을 알리듯 나무망치 소리가 등장한다. 또한 곡은 삶의 비극 속에서 희망을 찾아 빠져나가려 애쓰지만 결국 완전한 비극으로 돌아오는 흐름으로 전개된다.

춤추는 죽음

평생 말러를 따라다닌 죽음은 염세주의 화가 뵈클린에게 영감의 원천이기도 했다. 자녀 중 무려 여덟 명을 잃은 그의 자화상이 말해 주는 것처럼 죽음은 늘 그의 주변에 존재했다.

뵈클린의 〈자화상〉에는 바이올린을 연주하는 해골이 등장한다. 해골은 화가의 귀에 대고 음악을 속삭인다. 바이올린에는 줄이 하나밖에 없다. 그것도 가장 낮은 G음을 내는 줄만이 남아 있다. 땅속 깊숙이 끌어내리듯, 마지막 남은 그 한 줄은 인간의 영혼을 낮은 곳으로 인도하는 것 같다. 그리고 뵈클린은 해골이 연주하는 바이올린 소리에 귀를 기울이고 있다. 죽음을 상징하는 해골의 음악 소리를 들으며 그는 붓과 팔레트를 들고 그림을 그리려 한다. 그가 그리려는 것은 한 가닥 남은 삶의 희망일까, 아니면 다가오는 죽음일까? 말러의 〈교향곡 4번 G장조〉 2악장③은 뵈클린의 이 그림으로부터 영감을 받아 작곡한 것이다. 죽음이 춤을 추는 듯 표현하기 위해 말러는 바이올린 현의 음정을 조절하는 변칙적 조현법인 스코르다투라scordatura를 사용했다. 뵈클린의 작품들은 말러뿐만 아니라 당대 여러 음악가들에게 영감을 주었다. 독일의 작곡가 막스 레거는 〈아르놀트 뵈클린에 의한 네 개의 교향시〉를 썼고, 라흐마니노프 역시 뵈클린의 〈죽음의 섬〉을 토대로 동명의 곡을 작곡했다.

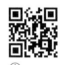

③
〈교향곡 4번 G장조〉

〈죽음의 섬〉 연작은 뵈클린이 이탈리아의 피렌체에 체류하던 중에 그린 것이다. 마리 베르나라는 백작 부인이 죽은 남편을 기리기 위한 그림을 그에게 의뢰한 것이다. 그녀는 꿈을 꿀 수 있는 그림을 그려 달라고 부탁했다. 당시 뵈클린의 작업실은 세상을 떠난 딸 마리아가 묻힌 공

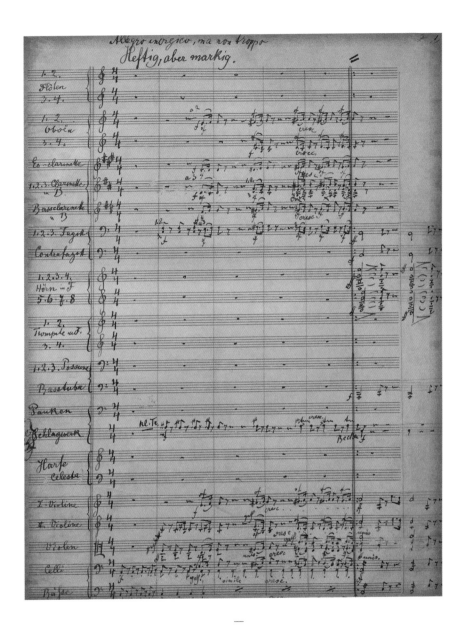

구스타프 말러의 〈교향곡 6번 a단조 '비극적'〉
자필 악보. '비극적'이라는 부제와 달리 이 곡은
말러가 "운명으로부터 세 번의 타격을 받기 전",
즉 당대 최고의 지휘자로 명성을 날리는 가운데
알마와 가장 행복한 나날을 보낼 때 만든 것이다.

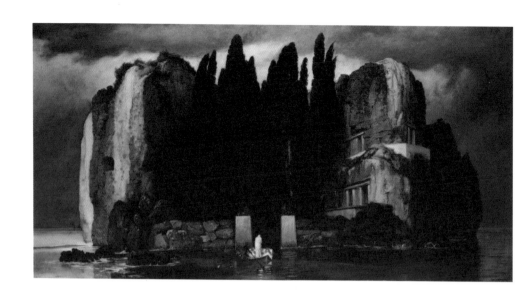

아르놀트 뵈클린의 〈죽음의 섬〉 네 번째
버전과 그의 자화상. 구스타프 말러와
마찬가지로 뵈클린 역시 평생 죽음을
강하게 의식하면서 살았다. 이는 해골이
함께 있는 그의 자화상을 통해서도 짐작할
수 있다. 어느 백작 부인이 죽은 남편을
애도하기 위해 요청하여 그리게 된
〈죽음의 섬〉에서 화가는 흰옷 입은 사람이
관을 싣고 망자의 섬으로 고요히 흘러
들어가는 모습을 관조적인 시선으로
담아냈다.

동묘지 근처에 있었고, 그곳에서 그는 그림의 영감을 얻었다고 한다. 그래서 이 작품에는 공동묘지 근처에서 많이 보이는, 죽음을 상징하는 사이프러스 나무가 등장한다. 이렇게 탄생한 그림에 그는 〈고요한 곳〉이라는 이름을 붙였으나 이후 미술상인 프리츠 구믈리트에 의해 〈죽음의 섬〉으로 바뀌었다. 다섯 가지 버전으로 그린 이 작품은 현재 네 가지 버전이 남아 있다.

그림 속에서 관을 실은 배는 하늘을 향해 뻗은 사이프러스 나무가 무성한 섬으로 천천히 흘러 들어간다. 고요가 흐르는 곳. 어쩌면 그곳은 현실의 번뇌와 고뇌에서 분리된, 그 어떤 잡음도 들리지 않는 무의 세계인지도 모른다. 돌아갈 이유도, 거부할 의지도 없어 보이는 작은 배는 그곳으로 빨려 들어가듯 유유히 흘러든다. 거대한 죽음의 풍경을 관조적인 시선으로 내려다보는 이 작품을 보고 있노라면 어느덧 그 어떤 두려움도, 미움도, 기쁨도, 슬픔도 사라지는 신비한 경험을 하게 된다.

죽음을 주제로 그림을 그리고 음악을 작곡한 뵈클린과 말러의 독특한 작품들은 이후 달리, 조르조 데 키리코 등 초현실주의 화가들을 비롯해 쇤베르크, 베르크 등 무조성 작곡가들에게 큰 영향을 미쳤다.

우리는 어디에서 와서 어디로 가는가? 삶은 무엇이고 죽음이란 무엇인가? 삶, 그 너머에는 무엇이 있을까? 나는 질문하고 또 고민한다. 그 답을 우리는 알 수 없지만 꿈을 꿀 수는 있다. 상상할 수도 있고, 믿을 수도 있다. 죽음을 상상해 본다. 말러의 장황한 음악이 끝나고 찾아오는 순간의 고요함과 뵈클린의 그림처럼 찾아오는 무의 세계. 어쩌면 죽음은 하루의 끝에 잠을 자듯, 삶과 크게 다르지 않을지도 모른다는 생각을 했다. 삶의 끝에 꾸는 꿈. 그렇게 죽음은 삶의 또 다른 모습일지도.

여전히 난 없다. 하지만 이제 난 말러를 끝까지 들을 수 있게 되었다.

영원하지 않기에 아름다운

허스트 — 크럼

Damien Hirst — George Crumb

사랑과 죽음

어렸을 때부터 난 '존재한다는 것'에 대해 궁금한 점이 참 많았다. 나를 둘러싼 이 모든 세상은 어떻게 생겨난 것인지, 그 시작 이전에는 무엇이 있었는지, 지구 밖 우주는 어떻게 생겼는지, 영혼은 존재하는지, 신이라는 존재는 관념인지 실체인지, 죽음이란 삶의 목적지인지 아니면 또 다른 삶을 향한 경유지인지. 나를 혼돈의 소용돌이로 몰아넣던 수많은 생각 중에서도 가장 두렵게 만든 것이자 동시에 동경하게 만든 것은 바로 '죽음'이었다.

죽음을 맞이하는 순간은 어떤 기분일까? 죽고 나면 정말로 아무것도 생각하지 못하고 느끼지도 못할까? 그렇다면 죽음이란 평온함과 동일한 것인가? 그럼에도 죽음이 두려운 것은 내가 가진 세상의 모든 것을 잃고 싶지 않아서일까? 내 몸, 내 생각, 내 정신, 내 감정, 바람의 느낌, 꽃향기, 파도 소리, 돈, 명예, 권력, 쾌락, 이 모두를? 하지만 인간이 영원히 산다면 어떨까? 아파도, 즐거워도, 다 가졌어도 혹은 아무것도 없어도, 죽지 못하고 살아야 한다면. 그것은 아마도 영원히 죽는 것과 마찬가지일지 모른다. 절대 끝나지 않는 인생. 무슨 일이 있어도 살아야 한다면 죽음과 무엇이 다를까?

데이미언 허스트의 〈신의 사랑을 위하여〉는 실제 인간의 해골에 다이아몬드 8,601개를 박아 만든 작품이다. 잇몸 뼈에는 실제 사람의 치아를 박았다. 보석 중의 보석이라 불리는 다이아몬드. 그것은 인간의 해골을 찬란하게 빛내고 있다. 눈부시게 아름다운 모습으로 마치 '살아 숨 쉼'을 대변하듯 화려하게 반짝인다. 그러나 다이아몬드가 감싸고 있는 것은 바로 죽은 자의 해골이다.

작품은 죽음이 있기에 아름다운 우리의 생명, 그 삶의 의미를 알려주는 듯하다. 죽음이 존재하지 않는다면 삶 또한 존재하지 않을 테니. 우리에게 죽음이 없다면 우리는 삶을 그토록 욕망하지 않을 것이다. 죽음의 존재는 우리로 하여금 살고 싶게 한다. 또한 우리는 사는 동안 남들로

부터 인정받기를 바라고, 소유하고 싶어 하며, 사랑받기를 원한다. 돈을 가지고 싶어 하고, 명예와 권력을 쥐고 싶어 하며, 세상을 지배하고 싶어한다. 죽음은 그렇게 우리를 '욕망'하게 한다.

작곡가 조지 크럼의 〈꿈의 이미지(사랑-죽음의 음악): 쌍둥이자리〉①라는 곡이 있다. 그의 피아노 작품인 〈마크로코스모스〉의 첫 번째 파트 중 열한 번째 트랙이다. 참고로 크게 네 파트로 구성된 〈마크로코스모스〉의 처음 두 파트에는 각각 열두 곡이 담겨 있는데, 각 곡은 서양의 별자리와 연결되어 있다.

①
〈꿈의 이미지
(사랑-죽음의 음악):
쌍둥이자리〉

불협화음의 음악이 시작된다. 죽음을 연상하게 하는 괴기스러운 분위기가 연출되고 이내 긴장감이 고조된다. 곡은 어느새 우리가 잘 아는 쇼팽의 〈환상 즉흥곡, Op. 66〉으로 옮겨 가는 듯하다가 다시 괴기스러운 분위기로 돌아온다. 크럼은 죽음을 상징하는 불협화음과 사랑을 상징하는 〈환상 즉흥곡, Op. 66〉의 멜로디를 자연스럽게 오가며 죽음과 사랑을 표현한다. 마치 기괴한 꿈속에서 만나는 사랑의 기억과 같은 느낌. 이 음악은 허스트의 〈신의 사랑을 위하여〉에 표현된 삶과 죽음이 그러하듯 사랑과 죽음의 강렬한 대비를 보여 준다.

허스트가 종종 제목을 통해 자기 작품의 의미를 전달하는 것처럼 크럼 역시 〈꿈의 이미지(사랑-죽음의 음악): 쌍둥이자리〉라는 제목을 통해 곡의 의미를 전달했다. 사랑과 죽음은 '같은 모습'이라는 이 제목. 언제 없어질지 모르는, 소유하려 해도 절대 온전히 가질 수 없는, 영원히 염원하고 갈망할 수밖에 없는. 이러한 불가능에 의해 소중해지기 때문일까? 사랑은 어쩌면 죽음의 모습을 쌍둥이처럼 빼닮았는지도 모르겠다.

꽃은 영원히 살 수 없기에 아름답다

죽음은 인간의 주위에 언제나 존재한다. 하루에도 수없이 많은 존재들이 죽음을 맞이한다. 오늘 우리 집에서 날아다니던 파리 두 마리도 죽었다. 내가 먹은 김치찌개에는 그 맛을 돋우기 위해 죽은 참치가 들어

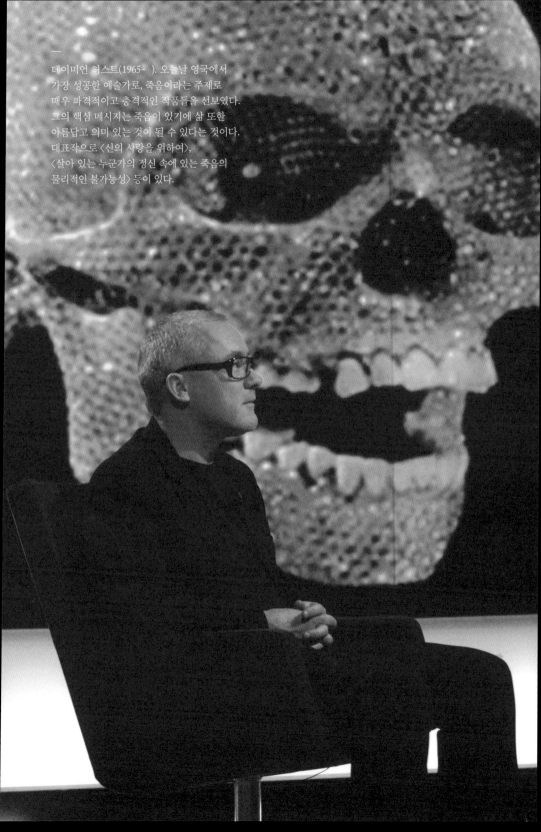

데이미언 허스트(1965~). 오늘날 영국에서
가장 성공한 예술가로, 죽음이라는 주제로
매우 파격적이고 충격적인 작품들을 선보였다.
그의 핵심 메시지는 죽음이 있기에 삶 또한
아름답고 의미 있는 것이 될 수 있다는 것이다.
대표작으로 〈신의 사랑을 위하여〉,
〈살아 있는 누군가의 정신 속에 있는 죽음의
물리적인 불가능성〉 등이 있다.

—
조지 크럼의 〈마크로코스모스〉 중 3권
〈여름밤을 위한 음악〉을 연주하는 모습.
크럼의 가장 야심찬 작품인 〈마크로코스모스〉는
4권으로 구성된 피아노 작품으로, 연주자는
노래를 부르거나 소리를 지르거나 휘파람을 불거나
신음을 하는 등 다채로운 음향 효과를 곁들인다.

있었고, 찌개와 함께 먹은 삼겹살은 바로 돼지의 죽음에 의한 것이다. 얼마 전 세상을 떠난 지인이 잠시 머물던 병원에서는 수많은 사람들의 장례가 치러지고 있었고, 곧 그와 같은 자리에 눕게 될, 죽음을 앞둔 환자들이 그곳에 있었다. 매일 밤 텔레비전 뉴스는 온갖 종류의 살인 사건을 보도하고, 때때로 천재지변으로 인한 수십 명, 수백 명의 인명 피해를 알린다. 하루에 교통사고로 사망하는 사람의 숫자만 해도 엄청나다.

이렇게 죽음은 도처에 존재한다. 생명은 언제든, 어디에서든, 어떤 상황에서든 죽음을 맞이할 수 있다. 그것은 보잘것없는 벌레일 수도 있고, 나와 상관없는 다른 나라의 사람일 수도, 내 가족 혹은 나 자신일 수도 있다. 그렇게 죽음은 언제나 우리 곁에 도사리고 있다.

허스트는 이러한 현실을 사람들에게 각인시키고자 〈살아 있는 누군가의 정신 속에 있는 죽음의 물리적인 불가능성〉이라는 작품을 만들었다. 그는 몸길이 4.3미터의 실제 상어를 마치 박물관에 전시된 동물 표본처럼 포름알데히드 용액에 담아 피해 갈 수 없는 죽음의 공포를 체험하게 했다. 일상에서 잊고 살았던 죽음을 말이다.

죽지 않는 것은 물리적으로 불가능하다. 그 무엇이든 삼켜 버릴 기세의 무시무시한 상어일지라도 언젠가는 죽는다. 우리도 마찬가지다. 언제 어디서일지 모르지만 죽음을 피해 갈 수는 없다. 당장 1분 뒤가 될 수도 있다.

죽음은 크럼에게도 음악적 영감이 되어 주었다. 그의 〈블랙 앤젤〉②은 전자음악을 사용한 현악 사중주 곡으로 베트남전쟁과 연결된 작품이기도 하다. 이 곡은 '어두운 땅으로부터의 열세 개 이미지'라는 부제와 함께 1970년 3월, 13일의 금요일에 완성되었다. 총 열세 개 악장으로 이루어진 이 작품은 죽음을 상징하기로 유명한 곡들인 〈분노의 날〉, 주세페 타르티니의 〈악마의 트릴〉, 슈베르트의 〈죽음과 소녀〉 등의 멜로디를 차용했다.

죽음이 도사리고 있는 상황. 주위에 깔린 시체들. 삶과 죽음의 경계선에 선 사람. 그것을 표현하기 위해 크럼은 악기들을 기존의 방식이 아닌 새로운 주법으로 연주하도록 지시했다. 바이올린의 활을 뒤집어서

②
〈블랙 앤젤〉

연주하기도 하고, 브리지의 아래쪽이 아닌 위쪽에서 연주를 하기도 하며, 비명을 지르거나 혀를 차는 등 여러 가지 괴기스러운 소리를 만들어 죽음의 분위기를 연출했다. 사방에 죽음이 도사리고 있는 음악. 크럼의 〈블랙 앤젤〉은 허스트의 작품만큼이나 강렬하다.

크럼의 이 같은 실험성은 그가 그린 악보에서도 이어진다. 그의 악보는 마치 그림 같다. 악보를 통해 자신이 표현하고자 하는 이미지를 만들어 낸 것이다. 악보는 단지 음표를 적는 기능을 넘어, 음악이 표현하고자 하는 이미지와 메시지를 담고 있다. 한 예로 〈마크로코스모스〉의 첫째 파트 중 네 번째 트랙인 〈크루치픽수스Crucifixus(십자가에 못 박힌 신): 염소자리〉의 악보는 십자가 모양이다.

이 악보를 보면 허스트의 〈오직 신만이 안다〉라는 작품이 떠오른다. 〈살아 있는 누군가의 정신 속에 있는 죽음의 물리적인 불가능성〉 이후 그는 포름알데히드를 담은 투명한 상자를 이용해 소, 양 등의 동물을 전기톱으로 잘라 그 단면을 드러낸 작품을 계속해서 선보여 왔다. 그중 〈오직 신만이 안다〉에서 그는 양을 잘라 내장을 들여다볼 수 있게 하고 두 앞다리를 양옆으로 벌려 묶었다. 마치 십자가에 매달린 예수의 형상처럼.

허스트는 양을 이용해 〈신은 그 이유를 안다〉라는 작품도 선보였다. 이 작품에서는 양을 평화를 상징하는 기호peace symbol처럼 거꾸로 매달아 놓았는데, 그 모습이 크럼의 음악 중 〈마크로코스모스〉 둘째 파트의 마지막 곡 〈천주의 어린양: 염소자리〉①를 생각나게 한다. 크럼 역시 이 곡의 악보를 평화 기호처럼 만들었기 때문이다. 하지만 그 음악은 평화로움과 거리가 멀다. 특유의 어둡고 괴기스러운 음악이 연주자의 입에서 나오는 기도와 함께 흐른다. "천주의 어린양, 세상의 죄를 없애시는 주여, 저희를 불쌍히 여기소서. 저희에게 평화를 주소서."(〈천주의 어린양: 염소자리〉 중).

허스트와 크럼의 작품들을 보고 듣고 있으면 잔인함과 기괴함이 느껴지는 동시에 마음 한구석을 찌르는 듯한 안타까움과 측은함이 밀려온

①
〈천주의 어린양:
염소자리〉

다. 십자가의 희생을 그리고 평화를 외치며 신의 뜻을 말하는 그들. 하지만 그 누구의 예술보다도 괴기스럽고 거북한 작품의 창작자. 그들의 작품을 대면하고 있으면 구원의 손길이 더욱 더 간절해지는 것은 왜일까?

〈신은 그 이유를 안다〉라는 허스트의 작품명처럼 삶의 정답이 무엇인지는 우리 중 누구도 모른다. 죽음과 삶, 선과 악, 사랑과 욕망이 존재하는 이유 역시 알지 못한다. 그저 태어났기에 살아갈 뿐이다. 다만 삶은 죽음으로 인해 더욱 의미 있고 아름다워질 수 있다는 것만은 분명하다.

허스트와 크럼은 인간 내면의 '선' 못지않게 우리 내면에 잠재하는 '악', 그리고 '삶' 못지않게 우리 가까이에 있는 '죽음'을 적나라하게 보여줌으로써 우리가 잊어서는 안 될, 또 간과해서는 안 될 그것, 바로 죽음을 우리 뇌리에 강렬하게 각인시킨다. 허스트는 말했다.

> 나는 피할 수 없는 것은 부딪치라고 배웠다.
> 그중 하나가 바로 죽음이다. 죽음을 애써 바라보지 않으려고
> 하는 것은 바보 같은 짓이다. 죽음은 우리를 다시 삶으로
> 거슬러 가게 만든다. 그리하여 우리로 하여금 활기차고
> 격렬하게 살게 한다. 꽃은 영원히 살 수 없기에 아름답다.

1부

19	Wikimedia Commons
21	© gettyimagesKOREA
22	© gettyimagesKOREA
24~25	Wikimedia Commons
27	© gettyimagesKOREA
31	Wikimedia Commons
32	© gettyimagesKOREA
36~37	Wikimedia Commons
39	© gettyimagesKOREA
40	Wikimedia Commons
42	Wikimedia Commons
45	© gettyimagesKOREA
48	© gettyimagesKOREA
51	Wikimedia Commons
52	Wikimedia Commons
56	Wikimedia Commons
59	Wikimedia Commons
61	Wikimedia Commons
66~67	© gettyimagesKOREA
70	Wikimedia Commons
72~73	Wikimedia Commons
75	© gettyimagesKOREA
77	Wikimedia Commons
78	© gettyimagesKOREA
82~83	Wikimedia Commons
86	© gettyimagesKOREA
89	Wikimedia Commons
90	Wikimedia Commons
91	Wikimedia Commons
94	© gettyimagesKOREA
96	STUDY FROM PORTRAIT OF POPE INNOCENT X BY VELÁSQUEZ, 1959 [CR 59-10] © The Estate of Francis Bacon. All rights reserved. DACS/SACK, Seoul, 2023
101	Wikimedia Commons
102	Wikimedia Commons
103	Wikimedia Commons
105	Wikimedia Commons

2부

109	Wikimedia Commons
111	Wikimedia Commons
113	Wikimedia Commons
114	© gettyimagesKOREA
119	Wikimedia Commons

121	Wikimedia Commons
122	Wikimedia Commons
125	Wikimedia Commons
127	© gettyimagesKOREA
128	Wikimedia Commons
130	Wikimedia Commons
135	© René Magritte/ADAGP, Paris/SACK, Seoul, 2023
136	© René Magritte/ADAGP, Paris/SACK, Seoul, 2023
138~139	Wikimedia Commons
145	Wikimedia Commons
148~149	© gettyimagesKOREA
150	Wikimedia Commons
153	© gettyimagesKOREA
157	© 1988 Kate Rothko Prizel & Christopher Rothko/ Artists Rights Society(ARS), New York/SACK, Seoul
158~159	© 1988 Kate Rothko Prizel & Christopher Rothko/ Artists Rights Society(ARS), New York/SACK, Seoul
162	© John Bramblitt
163	© John Bramblitt
166	© gettyimagesKOREA
169	© gettyimagesKOREA
171	© gettyimagesKOREA
174	Wikimedia Commons
178~179	Wikimedia Commons
180	Wikimedia Commons
182	Wikimedia Commons
187	Wikimedia Commons
188~189	© Anish Kapoor. All Rights Reserved, DACS 2023
190	© gettyimagesKOREA
194	© gettyimagesKOREA
197	© gettyimagesKOREA
198	© gettyimagesKOREA
203	Wikimedia Commons
204	Wikimedia Commons

3부

210	Wikimedia Commons
211	Wikimedia Commons
214	Wikimedia Commons
216	Wikimedia Commons
220	© Marc Chagall/ADAGP, Paris/SACK, Seoul, 2023

영혼의 이중주

초판 1쇄 인쇄 2024년 3월 8일
초판 1쇄 발행 2024년 4월 3일

지은이	노엘라
편집인	이기웅
책임편집	김혜영
외주편집	고래씨
편집	안희주, 주소림, 양수인, 한의진, 오윤나, 이현지, 이원지
디자인	mykc
책임마케팅	김서연, 김예진, 김지원, 박시온, 류지현, 김찬빈, 김소희, 배성원, 박상은, 이서윤, 최혜연
마케팅	유인철
경영지원	박혜정, 최성민, 박상박
제작	제이오
펴낸이	유귀선
펴낸곳	㈜바이포엠 스튜디오
출판등록	제2020-000145호(2020년 6월 10일)
주소	서울시 강남구 테헤란로 332, 에이치제이타워 20층
이메일	odr@studioodr.com

ISBN 979-11-92579-96-2 (03600)
책값은 뒤표지에 있습니다.

스튜디오오드리는 ㈜바이포엠 스튜디오의 출판브랜드입니다.